일본인에게 아름다움이란 무엇인가

일본인에게 아름다움이란 무엇인가

초판 인쇄 2021년 2월 10일 **초판 발행** 2021년 2월 20일
지은이 다카시나 슈지 **옮긴이** 김윤정 **펴낸이** 박성모 **펴낸곳** 소명출판
출판등록 제13-522호 **주소** 서울시 서초구 서초중앙로6길 15, 2층
전화 02-585-7840 **팩스** 02-585-7848
전자우편 somyungbooks@daum.net **홈페이지** www.somyong.co.kr

값 21,000원
ISBN 979-11-5905-585-0 03600
ⓒ 소명출판, 2021

이 책은 일본국제교류기금(JAPAN FOUNDATION) '출판·번역비 조성 프로그램'의
지원을 받아 간행되었음.

일본인에게

아름다움이란

무엇인가

What is beauty
for Japanese

다카시나 슈지 지음 | 김윤정 옮김

프랑스에서 온 친구와 신칸센을 타고 교토로 가던 중의 일이다. 그 날은 다른 날보다 화창했지만 후지산 주위는 짙은 안개로 산의 모습이 전혀 보이지 않았다. 일본이 처음인 친구는 반 농담으로 후지산은 실제 어디에도 존재하지 않는 것 아니야? 하고 말했다. 그 말에 나는 얼른 "아니야 그녀는 변덕이 조금 심할 뿐이야"라고 대답했다. 그때 친구의 반응이 재미있었다. 그는 놀란 듯 "후지산은 여성이야?" 하고 반문한 것이다. 그 말을 듣고 프랑스어로 '몽 후지'는 '몽 블랑'이나 '몽 생 미셸'처럼 남성 명사였다는 것을 깨달았다. 나도 프랑스어로 말할 때는 당연히 남성 명사인 '몽 후지'라고 말하면서 그 이미지는 어쩐지 우아한 여성상을 떠올렸던 것 같다.

후지 신앙에 기초해 세워진 아사마 신사浅間大神가 당초에는 후지산을 신체神體로 모시다가 후에 고노하나사쿠야히메木花開耶姫라는 여신을 제신으로 섬기게 되었고, 현재도 그 여신을 모시는 제례가 행해지고 있다는 것과 가구야히메 이야기かぐや姫の物語[1]나 하고로모 전설羽衣伝説[2] 등을 통해 자연스럽게 그 이미지가 여성으로 연상되었던 모양이다. 실제로 후지산 그림 중에는 아름다운 천녀가 춤추는 모습이 그려진 예가 적지 않다.

1 『다케토리 모노가타리竹取物語』를 원작으로 한 스튜디오 지브리 제작의 일본 애니메이션 영화. 대나무 장수 할아버지에 의해 대나무 속에서 발견된 후, 노부부의 손에 자라난 가구야 히메가 다섯 명의 귀공자와 천황의 구혼을 뿌리치고 8월 15일 밤에 달나라로 돌아간다는 내용.
2 목욕 중에 날개 옷이 없어져 하늘로 돌아가지 못한 천녀 설화. 날개 옷을 숨긴 남자와 부부가 되지만 후에 옷을 찾아 하늘로 돌아갔다는 설화.

그러나 유럽에서는 이야기가 다르다. 서구 세계에서는 고대 그리스 이후 '산신山神'은 뇌신雷神, 바람신, 해신海神처럼 남성상으로 이미지가 굳어져 있고, 회화에서도 모두 늠름한 남성의 모습으로 표현되어 왔다. 내가 후지산을 '그녀'라고 한 것에 친구가 놀란 것은 아마 그러한 문화적 배경 때문이었을 것이다.

사람은 자신의 얼굴을 직접 볼 수 없다. 거울에 비친 모습을 통해 비로소 그 특징을 파악할 수 있다. 거울 속의 모습은 자신이 보는 모습이면서 동시에 외부로부터, 즉 타자의 시점에서 본모습인 셈이다. 미술(건축, 회화, 공예)과 문학(이야기, 시가, 연극) 등의 예술 표현도 타 문화(예를 들면 서구문화)의 시점을 받아들여 그것과 대비함으로써 한층 더 그 특질을 명확하게 알 수 있다.

여기에 실린 다양한 글들은 그러한, 말하자면 복안複眼의 시점으로 바라본 일본문화론이라 할 수 있다.

I

언어와 이미지

일본인의 미의식

언어와 이미지, 일본인의 미의식

오늘은 '언어와 이미지 – 일본인의 미의식'이라는 테마로 이야기하고자 합니다.

언어라든지 이미지라고 하면 굉장히 범위가 넓기 때문에 오늘은 특별히 일본인에게 있어 큰 의미를 갖고 있는 와카和歌[1]와 미술작품, 회화, 공예를 중심으로 이야기하겠습니다.

와카는 문자의 형태로 남아있습니다. 그리고 미술에서는, 예를 들면 그림이 남아있죠. 형태상 문자와 그림, 시와 회화는 별개의 영역이지만 실은 그 양쪽에 모든 일본인의 표현에 공통되는 미의식이 있습니다. 이것은 예를 들어 서양과 비교해 보면 상당히 큰 차이라 할 수 있는데요. 우리에게 큰 전통이 되는 이런 문화가 또 어떻게 행동양식으로 이어지는지를 살펴보도록 하겠습니다. 그것을 우리는 '미의식'이라 부릅니다.

문자와 그림은 원래는 별개의 것입니다. 특히 서양에서는 문자의 세

1 상대부터 읊었던 일본 고유의 시가. 5음과 7음을 기조로 하는 일본의 전통적인 정형시이다. 중국의 한시漢詩에 대한 일본의 노래라는 의미에서 야마토우타大歌라고도 읽는다. 헤이안시대 이후에는 주로 단가를 가리키게 되었다. 고대 일본에서 와카는 귀족을 비롯한 지식층에게 필수적인 소양의 하나였으며 남녀가 자신의 마음을 전하는 한 방편으로 쓰이기도 했고, 그뿐 아니라 와카의 우열을 짓는 시합도 자주 열렸다. 와카는 개인 시가집과 헤이안 시대 이래 칙명에 의해 편찬된 칙찬勅撰 와카집에 수록되어 전해지고 있다.

계와 그림의 세계는 전혀 다른 영역이라는 사고가 있습니다. 그에 비해 일본에서는 아주 오래전부터 문자와 그림은 이어져 있었습니다. 아이들의 놀이 중에 '문자그림'라는 것이 있죠. 오늘날에도 즐기는 놀이인데요, 'へのへのもへじ'[2] 등이 그것입니다. 이것은 에도시대 때부터 있었던 놀이로, 요컨대 히라가나를 사용해 인간의 얼굴을 그리며 노는 것입니다. 이 문자그림 전통은 오래전부터 있었습니다.

그리고 반대로 '그림문자'라는 것이 있는데 이것도 근래 젊은이들은 많이 사용합니다. 나는 뭐 그다지 이용하지 않지만 제 손자가 메일로 친구들과 이야기할 때 마지막엔 꼭 웃는 얼굴의 이모티콘을 비롯해 다양한 그림문자를 덧붙이더군요. '잘 있어'라고 할 때 웃는 얼굴을 붙인다든지 하는 식으로 말이죠. 화가 났을 때는 화난 얼굴의 그림문자가 있죠. 요즘의 휴대메일에는 그림문자가 많이 들어있더군요. 화가 났을 때도 '매우 화가 났어', '조금 화가 났어' 등, 여러 모양의 그림문자가 있어서 그것을 메일로 보냅니다. 손자에게 "도대체 그림문자가 몇 개나 되냐?"고 물어보았더니 "300개 정도 있다"고 하더군요. 최신형에는 더 많이 들어 있다고 합니다. 서구에서는 좀처럼 보기 힘든 현상이죠. 물론 단순한 형태는 있습니다. 파리나 뉴욕에 가면 젊은이들이 입는 티셔츠에 'I♡NY'이라고 하트가 그려져 있는데요, 그 하트모양이 그림문자입니다. 그것은 'LOVE'라고 읽죠. 요즘 젊은이들은 그런 것을 생각보다 많이, 아주 일상적으로 사용하고 있습니다.

그런 전통은 사실 오래전부터 있었습니다. 그것이 어떤 형태로 예술

작품으로 남아있는지, 그것을 오늘 이야기하고자 합니다. 나눠드린 핸드아웃에 오늘 강연에서 말씀드릴 내용이 이미지와 함께 실려 있는데요, 그것을 참고하시기 바랍니다.

『고킨와카슈古今和歌集』[3] 서문에 보이는 일본인의 미의식

처음 부분만 잠깐 함께 읽도록 하겠습니다.

> 야마토우타는 사람의 마음을 씨앗으로 하여 그것이 무수한 언어로 표현된 것이다. 세상을 살아가다 보면 많은 일들이 일어나는데 이런저런 세상사 속에서 마음에 떠오르는 생각을 보는 것, 듣는 것에 의탁하여 노래로 표현한다. 꽃 가지에 앉아 우는 휘파람새나 물속에 사는 개구리의 울음소리를 들어 보라. 살아있는 것들 중에 노래하지 않는 것이 어디 있으랴. 힘들이지 않고도 천지를 움직이고 눈에 보이지 않는 귀신조차 심히 감동케 한다. 남녀 사이도 다정하게 하며 용맹한 무사의 마음도 위로해준다. 그것이 와카和歌다. (古今和歌集 仮名序, 笠間書院)

『고킨와카슈古今和歌集』의 권두 중 서문입니다. 이것은 기노 쓰라유키紀貫之[4]에 의해 쓰여진 것으로, 가나 서문仮名序과 한자로 된 마나 서문真名序

3 최초의 칙찬와카집. 20권. 905년 다이고 천황醍醐天皇의 명에 의해 기노쓰라유키 등이 선정. 약 1,100여 수가 수록되어 있고, 가나서문仮名序과 마나서문真名序이 첨부되어 있다. 가풍은 웅장하고 대범한 만요슈万葉集에 비해 우미·섬세하고 이지적이다. 분류는 봄, 여름, 가을, 겨울, 축하, 이별, 잡가 등으로 구성되어 있다.

이 있습니다. 위의 것은 가나 서문입니다. 이것이 사실 일본인의 미의식을 분명하게 선포하고 있는 최초의 예라고 할 수 있습니다. 단순한 노래의 서문이 아니라 일본인의 미학의 표현인 것이죠. 그 내용을 살펴볼까요. '야마토우타는 사람의 마음을 씨앗으로 하여 그것이 무수한 언어로 표현된 것이다'. 야마토우타란 물론 와카를 말합니다. 일본의 와카는 사람의 마음을 씨앗으로 하여 만들어졌고, 그것이 무수히 많은 언어로 피어났다고 말합니다.

'세상을 살아가다 보면 많은 일들이 일어나는데 이런저런 세상사 속에서 마음에 떠오르는 생각을 보는 것, 듣는 것에 의탁하여 노래로 표현한다.' 이것은 지금도 마찬가지입니다. 여러가지 떠오르는 생각들을 5·7·5·7·7의 단가나, 또는 5·7·5의 하이쿠俳句[5]로 표현하고 있습니다.

'꽃 가지에 앉아 우는 휘파람새나 물속에 사는 개구리의 울음소리를 들어 보라. 살아있는 것들 중에 노래하지 않는 것이 어디 있으랴.' 즉 누구나 노래를 한다고 말하고 있습니다.

다음에 '힘들이지 않고도 천지를 움직이고 눈에 보이지 않는 귀신조차 심히 감동케 한다. 남녀 사이도 다정하게 하며 용맹한 무사의 마음도 위로한다. 그것이 와카다'.

이것은 노래의 효용을 말하고 있는데요. 사실 이것은 우리에게는 당연한 것이지만 유럽 사람들에게는 아주 놀라운 이야기인 것 같습니다.

4 868~946년. 헤이안시대 전기의 가인. 『토사닛키土佐日記』의 저자. 뛰어난 가성歌聖으로 추앙받는 36가선 중 한 사람. 905년 『古今和歌集』 저자로 임명 받아 가나서문仮名序을 집필했다.

5 5·7·5의 17음으로 된 일본의 독자적인 정형시를 가리킨다. '시고季語'라 하여 계절을 나타내는 말이 꼭 들어가야 하는 규칙이 있다. 하이쿠를 짓는 가인을 하이진俳人이라 한다.

미국 출신의 일본 문학자 도널드 킨1922~2019이 『일본문학사』(中公文庫)
와 그 외의 저서에서 일본과 서양의 사고 차이에 대해 서술한 것이 있
는데요. 아시다시피 킨 씨는 일본문학을 구미에 소개한 일본통 작가입
니다. 그런 그가 젊은 시절 이 『고킨와카슈』의 서문을 읽고 강한 인상
을 받았던 모양입니다.

거기에 제 자신의 체험도 곁들여 말하자면 서양사람들이 놀라는 점
은 두 가지입니다. 첫째 '살아있는 것들 중에 노래하지 않는 것이 어디
있으랴' 하는 대목입니다. 즉 누구나 노래를 한다는 것이죠. 오늘날에
도 일본인은 누구나 와카를 짓습니다. 하지만 영미계 사람들에게 있어
서 시인이란 아주 특별한 사람들이죠. 특별히 신으로부터 영감을 받
은, 보통 사람과는 다른 재능을 가진 사람들로 인식하고 있습니다. 그
런데 일본에 오니 누구나 시를 짓는다고? 실제로 『만요슈万葉集』6에 실
린 '사키모리노우타防人の歌7'의 경우처럼 일본에서는 극히 평범한 사람
들도 시를 짓고 있습니다.

사실 이런 점에 대해 지금도 외국에서는 아주 경이롭게 생각합니다.
일본에서는 누구나 시를 짓는다고 하면 처음에는 믿지 않습니다. 그래
서 "이것 보세요" 하고 신문을 펼쳐 보이면 어느 신문에나 매일 '가단歌
壇·하이단俳壇'이라는 것이 있어서 일반 독자들이 보낸 단가를 선별해
서 싣고 있는데요. 지금도 많은 사람들이 와카를 짓고 있고, 하이쿠를

6　나라시대奈良時代, 710~794 말기에 성립된 일본에 현존하는 최고最古의 와카집. 20권. 단가
　　장가 선두가 등 4,500여 수를 수록. 황후의 와카를 비롯해 전국 각지, 각 계층의 사람들
　　의 노래가 실려있다. 풍부한 인간의 감정을 소박하고 진솔하게 표현한 노래가 많다.
7　사키모리防人(주로 북큐슈 방비에 동원된 관동지방의 무사들)가 읊은 노래나 그 가족이
　　헤어지면서 이별의 정이나 그리움을 읊은 노래. 만요슈 권14, 권20에 수록되어 있다.

투고합니다. 그것이 매일 전국에서 투고가 오기 때문에 몇백 명, 몇천 명의 사람들이 시를 짓고 있는 셈이 됩니다. 외국에서는 누구나 시를 짓는 것이 아니기 때문에 이런 일이 실제로 일어나고 있다는 사실에 아주 놀라워합니다. 이것이 하나입니다.

그리고 더 놀라는 것은 '힘을 들이지 않고 천지를 움직인다'고 하는 내용입니다. 지구를 움직인다니. 옛날에는 지구가 아니라 태양이 움직인다거나 달이 움직인다고 생각했습니다. 그리고 비가 내리거나 천둥이 친다! 이것은 인간의 힘을 초월해서 일어나는 일입니다. 어떻게 이런 일이 일어날까, 모두가 생각했죠. 그리스 시대의 서양에서는 이것은 어떤 특별한 신이 하는 일이라고 상상했고, 기독교 세계가 되고 나서는 가장 위대한 신이 세계를 움직이는 것이라고 생각했습니다. 그래서 신이 지구뿐 아니라 천구까지 우주를 힘껏 돌리고 있는 그림을 라파엘로가 그렸습니다. 로마의 바티칸 궁전에 가보시면 천장화로 그려져 있는데요. 즉 '천지를 움직이는 것은 인간을 초월한 어떤 특별한 힘'이라고 생각한 것입니다. 그런데 일본인은 '힘 들이지 않고도 노래를 읊으면 천지가 움직인다?' 어떻게 그런 어처구니 없는 일이 가능할까, 하고 킨 씨는 놀라워했습니다.

우리도 어린 시절 자주 들었던 이야기인데, 헤이안 시대의 여류 가인 오노노 고마치小野小町, 825~900가 기우제와 관련한 단가를 지었다는 전설이 있습니다. 사실인지 여부는 알 수 없지만 오노노 고마치가 노래를 읊자 비가 내렸다고 하는 전설 말입니다. 그리고 반대로 이것은 3대쇼군 미나모토노 사네토모源実朝의 가집에 분명하게 남아 있는 와카인데요, 역으로 비가 너무 많이 내려 어려움을 겪게 되자, '때로 도가

지나치면 고마운 비도 백성들이 겪는 근심의 원인이 됩니다. 팔대용왕님이시여 부디 이 비를 거두어주소서' 하고 노래를 읊었는데요. 그랬더니 비가 그쳤다고 합니다. 즉 시를 읊으면 비도 그친다, 천지가 움직인다, 하는 것을 보여주는 예입니다. '눈에 보이지 않는 귀신도'라는 대목은 인간을 뛰어넘은 어떤 불가사의한 힘을 지닌 존재도 시로 감동시킨다는 것이죠. 그런 일을 일본인은 예로부터 아무렇지 않게 해왔고, 이것은 서양과의 큰 차이점이라고 킨 씨는 말하고 있습니다.

그리고 '남녀의 사이도 다정하게 만든다', 이것은 두말할 필요도 없겠죠. 예로부터 전해지는 와카 중에는 사랑과 관련된 노래가 많이 있습니다. '무사의 마음', 이것은 나가 싸우는 사람의 마음을 말함인데요, 그런 무사들조차 시를 지었고 이 또한 다수 남아있습니다. 쇼군도 시를 짓고 무사들도 죽음을 앞두고 최후에는 절명시라는 것을 짓는 게 전통이었습니다. 이처럼 시를 짓는 것은 아주 일상이 되어 있었습니다.

그러한 것을 기노 쓰라유키는 이 서문을 통해 최초로 말하고 있고, 게다가 이 점이 중요한데요. '야마토우타大和歌'라고 굳이 말하고 있다는 사실입니다. 이것은 물론 '야마토우타, 즉 일본의 노래란 이런 것이다'라고 하는 선언입니다. 당시엔 보통 시라고 하면 '가라우타唐歌'라 하여 한시를 말했습니다. 중국의 당唐에서 유래하여 '가라우타'라 부른 것에 대하여 이 『고킨와카슈』는 '일본의 노래(와카)'를 모았다고 하는 선언이었던 것입니다.

칙찬와카집勅撰和歌集의 의의

그리고 중요한 것은 『고킨와카슈』는 최초의 칙찬와카집이었다는 것입니다. 여러분도 잘 아시는 바와 같이 칙찬이란 천황의 명령으로 만들어진 가집을 말합니다. 기노 쓰라유키와 그 외 여섯 명의 가인이 정하여 만든 것으로 이것은 천황의 어명인, 이른바 국가적 사업이었습니다. 국가적 사업으로 '와카를 수집하라'는 천황의 명령으로 만들어진 것입니다.

칙찬와카집은 그 후에도 많이 만들어졌는데요. 시라가와천황白河天皇, 1053~1129의 명을 받아 후지와라노 미치토시藤原通俊가 편찬한 『고슈이와카슈後拾遺和歌集』나 고시라카와인後白河院, 1127~1192의 명령에 의해 후지와라노 토시나리藤原俊成가 편찬한 『센자이와카슈千載和歌集』, 그리고 300년 후에 나온 『신고킨와카슈新古今和歌集』 등이 편찬되는데요, 그 후에도 계속 가집이 나오게 됩니다. 그중 제일 먼저 편찬된 것이 바로 『고킨와카슈』입니다. 따라서 최초의 칙찬와가집이 됩니다.

다이고천황醍醐天皇, 885~930의 명령에 의한 『고킨와카슈』가 완성된 것은 서력으로 905년이기 때문에 10세기 초가 됩니다. 무라사키 시키부紫式部의 『겐지모노가타리源氏物語』[8]가 나오기 조금 전 시대로, 지금으로

8 헤이안 시대 중기(1008년경)의 작품으로 세계에서 가장 오래된 장편소설이라 일컬어진다. 천황의 아들, 히카루겐지光源氏를 주인공으로 하여 귀족들의 연애와 인생을 그렸다. 54첩, 3부로 구성. 1부는 용모와 재능 등 모든 것이 뛰어난 주인공 히카루 겐지가 많은 여성과 관계를 가지면서 영화를 누리는 모습을 그렸다. 이에 비해 2부는 고뇌의 세계로, 히카루 겐지는 사랑하는 무라사키노우에紫の上를 잃고 영화는 내면에서부터 붕괴하기 시작한다. 3부(宇治十帖)는 히카루 겐지 사후의 이야기로 불륜에 의해 태어난 가오루를 주인공으로 하여 불안에 가득 찬 어두운 세계가 전개된다. 다양한 연애와 운명적인 인생

부터 약 1100여 년 전에 국가 사업으로 '와카를 수록'하는 일이 이루어졌던 것입니다.

칙찬이란 것은 물론 그 이전에도 있었습니다. 천황은 여러가지 문화 사업을 했으니까요. 『고킨와카슈』는 10세기 초의 가집입니다만 그보다 1세기 전, 사가천황嵯峨天皇, 786~842과 준나천황淳和天皇, 786~840 때에 칙찬집이라는 것이 역시 천황의 명령에 의해 세 권이 나옵니다. 『경국집経国集』이 그중 하나인데요, 모두 한시로 되어 있습니다. 이처럼 그 이전에도 한시에 의한 칙찬집, 칙찬시집은 종종 만들어졌습니다.

나라시대奈良時代, 710~784 이후 혹은 그 이전에는 한문에 의한 기록이 정규 문장이었기 때문에 율령제 법전에도, 또 그 외의 공문서나 서신에도 공식 문서는 모두 한문이었습니다. 따라서 일본의 관리들은 모두 한문에 능숙해야 했는데요. 이는 히미코卑弥呼[9] 시대부터 그랬을 것으로 생각합니다. 아니면 더 이전부터였을 수도 있고요. 국보 제1호는 우리가 익히 아는 후쿠오카 박물관에 있는 금인金印인데요. 이것은 소학교 교과서에도 나옵니다. 후한시대, '한왜노국왕인漢倭奴国王印'[10]이라고 하는 금으로 된 인장으로, 즉 도장을 한의 황제로부터 일본이 받는다는 내용입니다.

만약 그렇다면 물론 당시의 동아시아는 중국 문명이 중심이었고 그

속에 귀족사회의 고뇌를 그린 작품으로 당시 귀족 사회의 면모를 볼 수 있다는 점에서 가치가 있다. 오늘날에도 세계문학으로, 애니메이션으로, 영화로 널리 환영받고 있다.

9 3세기경 야마타이국邪馬台国의 여왕. 『위지왜인전魏志倭人伝』에 의하면 30여 국을 통치하고 239년 위나라의 명제에게 조공하여 친위왜왕 칭호와 금인을 받았다고 전해진다.

10 후쿠오카시에서 출토된 금인金印으로 1784년에 발견. 인장에는 '한왜노국왕漢倭奴国王'다섯 자가 새겨져 있다. 서력 57년, 왜의 노국奴国(현재의 후쿠오카시 부근에 있던 소국)왕이 후한에 조공을 바치고 광무제로부터 인장을 받았다는 내용이다.

주위에 왜국이라는 나라가 있었다는 얘기인데, 중국에서 금으로 된 인장이 일본에 왔다고 한다면 당연히 인장을 받는 외교관계가 있었을 것입니다. 문서나 기타 서신의 교환이 없었다면 금인을 받을 수 없었겠지요. 어쩌면 『위지왜인전魏志倭人伝』[11]에 나오듯이 히미코가 위국과 국교를 가졌다고 한다면 전부 문서로 교환이 이루어졌을 것이고, 이것은 한문으로 쓰여졌을 것이기 때문에 일반적으로 문자가 일본에 들어온 것이 5세기나 6세기라 하는데 그보다 훨씬 이전에 이미 들어와 있지 않았을까 생각합니다. 그렇지 않으면 앞서 말한 중국과의 외교관계는 성립하지 않기 때문이죠.

따라서 당시 일본에서 한문이란 필수였습니다. 모든 관리들은 한문이 가능했고 그리고 물론 한문을 사용하였으며, 학자나 견당사 등이 중국으로 건너가기도 했습니다. 대표적인 헤이안시대의 귀족이며 학자인 스가와라노 미치자네菅原道真, 845~903도 뛰어난 한시를 남기고 있는데요. 이러한 한시를 모은 칙찬집이라는 것이 여러 권 있었습니다. 일본인이 지은 한시입니다.

한편, 동시에 일본의 노래인 와카도 지었습니다. 스가와라노 미치자네도 와카를 지었는데요, 그 와카를 처음 국가 사업으로 집대성한 것이 이 때입니다. 이때 비로소 한문 이외에 '야마토우타'라는 전통이 일본에 있음을 자각하고 국가 사업으로 와카집을 편찬했던 것입니다. 말하

11 중국 위진남북조 시대의 사학자 진수陳寿, 233~297가 쓴 정사 『삼국지』 안에 있는 「위서魏書」(전 30권)에 담긴 동이전東夷傳의 '왜인'에 관한 조항을 가리킨다. 정식 명칭은 '『삼국지』 「위서동이전」 '왜인조'이며, 1,988자 또는 2,008자가 쓰여 있다고 한다. 「동이전」 안에서 3세기경의 왜 및 왜인에 관한 모습과 풍속이 묘사되어 있고, 외교관계가 수록되어 있다.

자면 일본 미학의 선언서였던 것입니다. 그런 의미에서 아주 중요하다고 생각합니다. 따라서 그 사실을 기노 쓰라유키는 '야마토우타는……'하고 서문의 첫머리에 쓰고 있는 것입니다.

실제로도 고대부터 시가는 있었습니다. 『고지키古事記』[12]에 의하면 스사노오노 미코토須佐之男命[13]가 최초로 지었다고 되어 있는데요. 바로 "층층이 쌓인 이즈모의 구름은 여러 겹의 담 같구나 아내와 살 궁에도 담을 만들자 저 겹겹의 담을八雲立つ出雲八重垣妻籠みに八重垣作るその八重垣を" 하는 노래입니다. 스사노오노 미코토는 전설 속의 인물입니다만 『만요슈』가 나온 시기로 보아 적어도 7세기나 8세기 즈음의 와카로 보입니다.

마침 시즈오카에서 『후지산 햐쿠닌잇슈富士山百人一首』라는 것을 만들어 출판했는데요, 아주 흥미로웠습니다. 이것은 가키노모토노 히토마로柿本人麻呂, 660∼724나 야마베노 아카히토山部赤人, 생몰미상부터 다와라 마치俵万智, 1962∼에 이르기까지 후지산을 테마로 노래한 와카를 모은 것입니다. 가키노모토노 히토마로라고 하면 7세기 즈음의 가인인데요. 즉 1300여 년 이전부터 와카가 있었다는 이야기가 됩니다. 게다가 야마베노 아카히토의 저 유명한 "다코田子포구에 나가 멀리 바라보니 하얗게 후지의 고봉 위로 눈이 내린다田子の浦ゆうち出てみれば真白にそ富士の高嶺に雪は降りける"고 하는 이 와카는 요즘 초등학생이 읽어도 이해할 수 있을 정

12 일본 현존 최고最古의 역사서, 문학서. 3권. 천지 시작부터 스이코천황推古天皇, 554~628시대까지의 황실을 중심으로 한 역사를 기록했지만 실제로는 신화, 전설, 가요, 계보가 중심이다. 따라서 사료로서는 그대로 이용하기 어려운 면이 많지만 반대로 문학서로서는 아주 흥미로운 존재라고 할 수 있다.
13 일본신화의 신. 이자나기伊奘諾尊와 이자나미伊奘冉尊의 아들. 아마테라스 오오가미天照大神의 동생. 난폭한 짓을 많이 하여 아마테라스 오오가미의 노여움을 사 천상계에서 추방되어 이즈모出雲로 내려오게 된다.

도입니다. 언어의 전통이 현재에까지 이어지고 있다는 것이죠.

서양의 경우, 8세기의 언어는 오늘날 프랑스인도 독일인도 영국인도 이해하지 못합니다. 영어나 프랑스어로 쓰여진 뛰어난 시가 많이 있지만 그것이 등장하는 것은 중세 말기나 르네상스 시대입니다. 그 이전에는 그리스 라틴문학의 전통이라는 것이 유럽에도 이어지고 있었습니다. 물론 그리스에는 그리스의 아주 훌륭한 시가 있었죠. 라틴어 시도 로마시대에 많이 있었지만 그 전통은 현재 끊어지고 없습니다. 오늘날 유럽사람들은 라틴어 시를 이해하지 못합니다. 사실 라틴어는 특별한 경우를 제외하면 언어로서 사용되고 있지 않습니다. 따라서 예를 들면 영어로 쓴 시를 요즘 사람들이 읽고 이해할 수 있는 것은 14~15세기 이후의 것들입니다. 단테의 신곡은 14세기의 작품인데요, 이것은 토스카나어로 쓰여져 있기 때문에 잘 알려지게 된 것입니다. 토스카나어란 오늘날의 이탈리아어를 말합니다. 즉 신곡은 바로 이탈리아어로 쓰여진 작품입니다. 한편 단테는 라틴어로 시를 쓰기도 했습니다. 그 무렵 시를 쓰는 데는 오히려 라틴어 쪽이 더 일반적이었죠. 즉 14세기가 되어서야 '세속의 언어', 즉 이탈리아어 시가 등장하게 되는데요. 단테는 이탈리아어를 이용해 그토록 아름다운 시를 썼던 것입니다.

하지만 일본에서는 서양보다 훨씬 이전, 몇백 년도 전에 야마베노 아카히토가 '후지의 높은 봉우리'를 노래했습니다. 이것은 오늘날에도 그 의미가 통하는데요. 7세기, 8세기 무렵의 와카가 오늘날에도 그 의미를 알 수 있는 언어로 지어진 것입니다. 유럽 문학사를 따지고 들어가면 중세 프랑스어나 중세 영어 같은 것이 나옵니다만, 이것들은 이제

요즘 사람들이 읽어도 그 의미를 알 수 없습니다. 학자나 특별히 읽을 따름이죠. 게다가 단편적으로 몇몇 시가 남아있을 뿐입니다. 즉 지금과는 언어가 전혀 달랐던 것입니다. 그러나 일본에서는 적어도 『고지키』가 나온 8세기 초부터 계속 같은 언어의 전통이 이어져 왔던 것입니다. 이것은 세계에 유례가 없습니다. 특별히 일본인이 뛰어나다는 것을 말하려는 것이 아니라 비교하려고 해도 비교 대상이 없는, 세계적으로 보아도 보기 드문 '와카'의 전통이 이어져 내려왔다고 할 수 있습니다.

그것을 최초로 정리한 것이 『고킨와카슈』이고, 게다가 그 수록 방식이 또 독특합니다. 유럽에서는 여러 사람의 시를 한데 묶은 것을 사화집詞華集이라고 하는데요, 물론 이런 형태는 어느 나라에나 있습니다. 그리스 시대부터 있었죠. 그 사화집은 오늘날에도 여전히 기본적으로는 대개가 작자별로 되어 있습니다. 학교 다니면서 자주 접했던 『The Golden Treasury』라고 하는 영문 시집이 있는데요. 이 선집에는 영문의 뛰어난 시를 묶은 것으로 워즈워드의 시가 있고, 바이런의 시가 있고, 테니슨의 시가 있습니다. 이 사화집도 작가별로 구성되어 있는데요, 일본의 사화집이라 할 수 있는 『고킨와카슈』나 『만요슈』는 그렇지가 않습니다.

『고킨와카슈』는 칙찬집이기 때문에 기본 규칙이 정해져 있습니다. 그 기본은 어떤 식으로 분류되어 있는가 하면, 계절에 따라 분류되어 있는데요, 봄, 여름, 가을, 겨울로 나뉘어 있습니다. '한해 가기 전 입춘이 돌아오니年のうちに春は来にけり'라는 와카가 제일 처음 나옵니다. 이는 한 해가 가기 전에 입춘이 되니 이를 작년이라 해야 하나 새해라 해야 하나, 라고 노래한 것입니다. 이처럼 제일 먼저 신년에 관한 와카, 그리고 여름을 노래한 와카, 가을을 노래한 와카가 나오는 식이죠. 즉

계절의 변화가 아주 중요하게 작용합니다. 그 다음에 축하 노래, 사랑노래, 여행에 관한 노래 등 다양한 와카가 실리게 됩니다. 그리고 잡가雜歌라는 것도 있는데, 이처럼 내용에 따라 분류하고 있습니다. 따라서 같은 작가가 여기저기에 나오게 됩니다. 기노 쓰라유키의 와카가 보고 싶다면, 영미권의 사화집이라면 그 작가의 부분을 보면 되지만, 『고킨와카슈』에서는 같은 인물이 여기저기에 얼굴을 내미는 식의, 즉 분류체계가 전혀 다르게 되어 있습니다. 자연이라는 것이 아주 큰 의미를 갖는 것이죠. 그것은 그 후의 칙찬와카집도 모두 동일하게 적용됩니다. 사고가 작자 본의라기보다 오히려 자연과 관계가 있습니다. 그런 흐름을 『고킨와카슈』에서 알 수 있습니다. 나눠드린 자료집에 축하연에서 읊은, 장수를 기원하는 와카를 하나 실었는데요.

"봄이 돌아와 마당에 제일 먼저 꽃피운 매화 당신의 천년 관모의 꽃가지로 보인다春くればやどにまず咲く梅の花きみが千とせのかざしてぞ見る" 이것은 기노 쓰라유키가 지은 와카로, 서문에 '모토야스 친왕의 칠십 세 피로연의 뒤 병풍에 이 와카를 쓴다'고 쓰여 있습니다. '칠십 잔치'라는 것은 지금도 환갑잔치라는 것이 있습니다만, 당시에는 사십 세부터 잔치를 했다고 합니다. 사십이 되었거나 오십이 되었을 때, 또는 어떤 경사스러운 일이 있을 때 잔치를 여는데요. 그때 축하의 와카를 짓습니다. 그 축하 시가 『고킨와카슈』에도 많이 전해지고 있습니다.

서문에 축하 잔치의 '뒤 병풍에 읊은 와카를 쓴다'라고 되어 있는데요. 요컨대 축하 잔치에서 와카를 지어 그것을 병풍에 써넣었다는 말입니다. 이것을 '병풍가屛風歌'라고 하고, 당시에는 흔히 그렇게 했습니다. 이런 축시의 와카가 『고킨와카슈』나 그 이외의 와카집에는 다수

남아 있지만, 다만 유감스럽게도 병풍은 남아있지 않습니다. 와카를 써넣은 병풍을 '노래병풍歌屛風'이라고 하는데요, 이런 류의 노래병풍도 많이 있었을 것입니다. 즉 병풍에 그림이 그려져 있고, 그 그림을 보고 가인이 와카를 지어 그것을 병풍에 써넣는 것인데요. 병풍에 직접 쓰거나 아니면 색지 같은 것에 써서 붙이는 등 방식은 다양했습니다. 거기에는 언어와 회화가 일체가 된 풍요로운 교향악적 세계가 펼쳐집니다. 물론 이 병풍들은 남아 있지 않지만 와카와 회화가 예로부터 상생이 좋았다는 것을 이것으로도 알 수 있습니다.

그림과 문자가 경계를 넘다

〈그림 1〉은 헤이안시대794~1185 말기의 작품으로 국보〈선면법화경책자扇面法華経冊子〉입니다. 이런 형태는 여러 점이 있는데 그중 하나입니다. 보시는 바와 같이 그림 위에 법화경 경전이 쓰여져 있는데요, 이것도 외국에서는 있을 수 없는 일입니다. 즉 그림이 있으면 그림을 피해 글을 쓰는 것이 일반적입니다. 읽기 쉽도록 말이죠. 하지만 이 그림으로 알 수 있듯이 아무렇지 않게 그림 위에 글을 써넣었습니다. 사실 내용상 이 그림과 문자는 전혀 관계가 없는 것 같습니다. 도대체 어떤 관계가 있을까

그림1 〈선면법화경책자〉, 12세기, 도쿄국립박물관소장

하여 전문가들이 조사를 했는데, 풍속화로 보이는 그림에 경전 문구를 실었을 뿐 별 관계는 없는 것 같다는 결론이었습니다. 장식적으로 그림을 그리고 그 위에 글을 써서 그림과 문자를 하나로 만든 것입니다.

다음은 불교의 〈금자보탑만다라金字宝塔曼荼羅〉(〈그림 2〉)라고 하는 가마쿠라시대1185~1333의 작품입니다. 불교에서 탑이라는 것은 부처님의 사리를 넣는 아주 중요한 것인데요, 그것을 만다라로 그린 그림입니다. 곤색 바탕 종이에 금으로 그린 아주 화려한 작품입니다. 이런 류의 만다라도 여러 점 있는데요, 모두 장엄한 탑을 완벽하게 그려내고 있습니다. 이건 몇 층 탑일까요. 부분적으로 보면 제일 아래 부분의 탑 속에 부처님이 있습니다. 지붕이나 건물이 실은 모두 문자로 쓰여져 있는데요. 이것은 바로 문자그림입니다. 지붕을 보면 처마의 풍경으로 보이는 것까지 모두 법화경 문구로 되어 있습니다. 즉 문자그림으로 귀중한 다보탑을 멋지게 그려내고 있습니다.

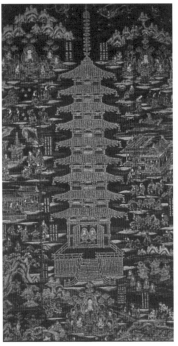

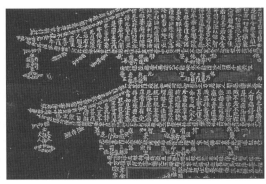

그림2 〈금자보탑만다라〉, 12~13세기,
묘호지소장(오른쪽은 부분)

'소리反り'라고 하는 조형적 감수성

일본의 5층탑이 모두 그렇습니다만 처마 부분이 쓱 휘어져 있죠. 살짝 말입니다. 이것은 일본 건축의 아주 큰 특징인데요. 다이고지醍醐寺도 호류지法隆寺도 모두 5층탑은 처마가 깊고 조금 휘어져 있습니다(〈그림 3〉). 이것을 '소리'라고 하는데요, 이런 것은 외국에서는 볼 수 없는 형태입니다.

〈그림 4〉는 8세기 거란의 탑입니다. 마침 얼마 전에 일본에서 전람회가 열려 소개된 바 있는데요. 탑은 중국에도 그리고 물론 인도에도 있죠. 오층탑의 기원은 원래 인도입니다. 이것은 칠층탑으로 거란에 있습니다. 8세기의 것입니다. 그러나 이 탑은 풍토 때문일 수도 있지만 별로 처마가 깊지 않습니다. 중국 건축물은 처마가 유난히 많이 나

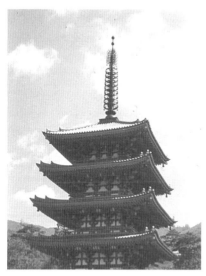

그림3 다이고지의 5층탑 그림4 칠층탑, 거란

와 심하게 휘어지는 경우도 있습니다. 극단적으로 휘어져 올라가죠. 이에 비해 일본의 경우는 살짝 휘어집니다. 〈그림 5〉는 당초제사금당^唐招提寺金堂인데요, 나라시대(710~794)의 사찰은 모두 이런 형태입니다.

일본 건축에서는 지붕이라는 것이 아주 중요합니다. 지붕이 크고 처마가 깊습니다. 건축물이라고 하면 먼저 지붕이 보이는데요. 그 지붕의 처마 선이 쭉 수평으로 뻗다가 좌우가 약간 휘어져 올라갑니다. 〈그림 6〉은 엔가쿠지 사리전^{円覚寺舎利殿}인데, 가마쿠라 시대(12세기경)가 돼서도 이런 형태는 이어집니다. 지붕은 기와 지붕이거나 모옥^{茅屋}, 아니면 짚을 올리거나 하는데 모두 마찬가지로 지붕의 선이 약간 휘어져 올라갑니다. 게다가 엔가쿠지의 경우 주위에 나무가 있어 처마 선이 자연 속으로 스며들어간 것처럼 보이기도 합니다.

그것은 군사용 건축에서도 나타납니다. 외국 사람들은 일본의 사찰

그림5 당초제사금당

그림6 엔가쿠지 사리전

뿐 아니라 성을 보고 매우 흥미로워합니다. 성은 군사 건축입니다. 즉 요새이지요. 지붕이 역시나 약간 휘어져 올라갑니다. 거기에는 그다지 군사적 의미는 없습니다. 〈그림 7〉은 히메지성姬路城으로 '백로성'이라고 일컬을 정도로 굉장히 아름답고 우아한 형태의 지붕이 눈에 띕니다.

일본 건축에서 주요한 것은 지붕입니다만, 또한 석벽의 선도 마찬가지로 주요합니다. 구마모토성에는 가토 기요마사加藤清正가 지은 '부시가에시武者返し'[14]라고 하는 석벽이 있습니다. 에도성 등에도 있는데요.

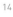

14

그림7 히메지성

석벽은 돌을 쌓은 것이지만 직선이 아니라 약간 곡선을 그립니다. 이
것도 앞서 말한 '소리'와 동일한 것입니다.

또 다른 예로 〈쇼토쿠태자상聖徳太子像〉(〈그림 8〉)을 보여드리겠습니다.
아스카시대[592~710]에 그려졌다고 하는 쇼토쿠태자[15]의 상입니다.

이 쇼토쿠 태자의 복장은 허리띠를 차고 있고 허리띠가 버클로 고정
되어 있습니다. 일본 의상에는 원래 버클이나 단추 따위는 없는데요.
그것은 그리스 이후 유럽에서 천을 몸에 감았을 때 어떻게 고정시킬 것
인가 하다가 버클 같은 것으로 고정시켰던 것이죠. 유럽의 의상은 그리

15 574-622. 아스카시대飛鳥時代의 황족, 정치가. 견수사를 파견하여 중국의 문화와 제도를
 도입, 관위12계·17조헌법을 제정하는 등 천황과 왕족을 중심으로 한 중앙집권 국가체
 제 확립을 꾀하는 한편, 불교와 유교를 받아들여 신도神道와 함께 신앙하고 부흥하는 데
 힘썼다.

스 시대부터 그와 같은 형태였지만 일본의 의복엔 단추도 버클도 사용하지 않습니다. 지금도 전부 끈을 이용합니다. 끈은 천으로 되어 있죠. 현재도 일본의 전통의상은 전부 천으로 돼 있습니다. 그러나 쇼토쿠 태자의 이 그림을 보시면 버클을 이용하고 있습니다. 버클 역시 중국에서 들어온 것입니다. 쇼토쿠 태자는 한편으로는 새로운 것에 호기심이 무척 강했던 인물이었습니다. 경전을 일본에 들여와 주석서를 쓰는 등 학문에도 굉장히 열심이었죠. 상당히 모던보이로서의 복장을 갖춰 입은 것을 알 수 있습니다.

그림8 〈쇼토쿠 태자와 두 왕자의 상(聖德太子及び二王子像)〉, 8세기, 궁내청 소장

중앙에 있는 태자가 몸에 차고 있는 검을 보시죠. 이것은 직도直刀입니다. 검도 고대에는 모두 직도였는데요, 이나리야마고분稻荷山古, 5세기 후반 추정에서 출토된 철검이나 한반도에서 건너온 칠지도 등을 보면 모두 직선으로 된 직도입니다. 하지만 그림에서 왼쪽에 있는 인물의 칼은 약간 휘어져 있는 걸 알 수 있는데요. 곡선을 그리고 있습니다. 일본도刀는 헤이안 시대가 돼서야 '소리'가 나타납니다. 이것은 일본도의 특색으로 이것도 지붕의 '소리'나 석벽의 '소리'와 동일한 것입니다.

유럽의 커브와 일본의 '소리反り'의 차이

'휘어진' 정도를 말하는 이 '소리反り'는 사실 영어로 번역하기 아주 까다롭습니다. 커브에 해당하는 표현이지만 'courve'라고 하면, 영어권에서도 다른 유럽어에서도 이것은 직선에 반대되는 개념, 직선과는 다른 것입니다. 한편에 직선이 있고 다른 한편에 커브=곡선이 있습니다. 서양에서도 로마 건축 이후 고딕 건축이나 르네상스 건축 등에 돔, 반원형의 지붕, 아치 등이 있습니다. 이것들은 커브입니다만 도면에 그린다고 한다면 컴퍼스 같은 것을 사용합니다. 직선과 곡선은 완전히 다른 것이기 때문에 직선은 자를, 곡선은 컴퍼스를 이용하는 것입니다. 그래서 근사한 반원형 지붕이 만들어집니다.

일본의 경우는 목수가 지붕의 처마를 직선으로 만들 때 실을 팽팽하게 당깁니다. 판을 직선으로 자를 때도, 지금도 있는지 모르겠지만 제 어린 시절에는 목수가 스미쓰보墨壺[16]라고 하는 것을 가지고 다녔는데요. 먹을 칠한 실을 팽팽하게 당겨 그것을 판 위에 놓고 톡하고 튕기면 먹선이 그려집니다. 그 선을 따라 판을 잘라가는 것인데요. 즉 실을 당겨 직선을 그리는 식이죠. 그 실을 조금 늘려서 당기면 느슨함이 생기는데 처마의 선이라는 것은 바로 그 느슨함의 선인 것입니다. 즉 직선이 약간 느슨해지면서 휘어지기 때문에 직선과 곡선은 결국 같은 것입

16 직선을 그릴 때 사용하는 목수 도구. 물레에 감은 실을 먹을 묻힌 솜 안을 통과시킨다. 그리고 먹실 끝에 달린 뾰족한 송곳을 선을 긋고자 하는 곳에 고정시키고 직선으로 당긴 후 실을 손가락으로 튕기면 먹선이 그려진다.

니다. 실제 현존하는 오래된 민가를 조사하는 과정에서 '여기에서 여기까지 실을 당긴 후 살짝 풀었을 것이다'고 하는 보고도 있습니다. 곡선이 일치하고 있다고 하더군요.

따라서 '소리'라고 하는 것을 'curve'라고 해버리면 다른 것처럼 느껴집니다. 일본인의 사고로 말하자면 이것은 '직선이 약간 변한 것, 본래는 같은 것'입니다. 실제로 예전에 신사나 사찰, 궁궐 등의 건축을 전문으로 하는 목수에게는 '휜 자'[17]라는 것이 있었습니다. 이것도 실과 마찬가지로 척도를 재는 도구인데요, 보통은 노송나무로 된 가늘고 긴 판자입니다. 판자이다 보니 툭 놓으면 바로 평평해지죠. 가늘고 긴 판자로 양끝을 잡고 올리면 무겁기 때문에 한가운데가 자연스럽게 휘어집니다. 목수들 사이에는 비전秘傳이 있어서, 그 비법에 따라 휘어짐이 달라지기 때문에 판자를 만들 때 한가운데를 조금 두껍게 할지, 어디를 어느정도 두께로 할지, 등의 비전이 있다고 합니다. 그것을 '휜 자'라고 불렀습니다. 양 끝을 잡고 올리면 한가운데가 휘어지죠. 한쪽 끝을 올리면 비스듬히 곡선이 생기는데요, 이것이 석벽의 곡선과 같게 됩니다. 이처럼 여기에서도 직선과 곡선은 하나인 것입니다. 한 줄의 실, 한 장의 판자가 직선이 되는가 하면 곡선이 되기도 합니다. 즉 직선과 곡선은 하나라고 하는 사고, 그런 전통이 실은 문자와 와카의 세계에도 있습니다.

17

히라가나平仮名[18]의 조형성

〈그림 9〉는 『고킨와카슈』의 제일 처음에 나오는 '한 해 가기 전 입춘이 돌아오니 이것을 두고 작년이라 해야 하나 새해라 해야 하나^{年のう}ちに春は来にけりひととせをこぞとやいはんことしとやいはん'라고 하는, 헤이안 중기의 대표 가인 아리와라노 모토가타在原元方의 와카가 있는데요, 모두 히라가나로 쓰여 있습니다. 그 아래 쪽에 'ひととせを'가 보이시죠. 이 'ひととせ'의 'ひと'를 보시면 'ひ'자의 마지막 선이 'と'의 처음 선과 하나로 이어져 있습니다. 마치 두 문자인지 한 문자인지 알 수 없을 정도

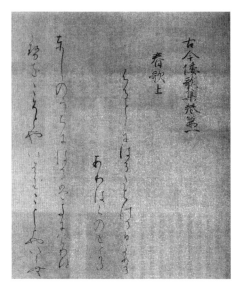

그림9 고킨와카슈 고야기레(古今和歌集 高野切)권, 고토미술관 소장. 오른쪽은 'ひと' 문자 확대

18 일본어 표기에 사용되는 음절문자. 가나의 일종으로 만요가나万葉仮名를 기원으로 하여 성립. 한자의 초서체에서 만들어진 소가나草仮名를 더욱 간략하게 만든 것. 헤이안 초기에서 중기에 걸쳐 주로 여성이 와카나 서신을 주고 받을 때 이용했다.

로 하나로 이어져 있는데요. 한자라는 것은 기본적으로 한 자 한 자 별개입니다만 히라가나는 선이 이어지면서 하나의 선이 양쪽에 걸쳐지게 됩니다.

다음은 와카에서 쓰는 가케고토바掛詞라고 하는 수사법이 있습니다. '오지 않는 님을 기다리는 마쓰호 포구의 고요한 저녁来ぬ人をまつの浦の夕なぎに'에서 기다리는 사람이 아무리 기다려도 오지 않는다는 것을 읊은 와카입니다. 'まつ마쓰'라는 것은 소나무의 '松마쓰'와 기다린다는 '待つ마쓰', 양쪽을 의미합니다. 이 '待っている기다리고 있다'와 '松帆の浦마쓰호 포구'라고 하는 두 단어를 하나로 만들어버린 것이죠. 이를 '가케고토바'라고 하는데, 동일한 음으로 뜻이 다른 두 가지 의미를 내포하는 수사법입니다. 즉 하나의 선이 양쪽에 걸쳐지듯 하나의 음으로 두 가지 의미를 나타내는 이런 형태로 가나문자는 사용되었습니다.

그 가나문자도 사실은 『고킨와카슈』시대에 완성이 되는데요, 가나가 언제 만들어졌는지는 불분명하지만 8세기나 9세기로 보고 있습니다. 물론 『고킨와카슈』가 편찬될 즈음에 히라가나는 이미 완성되어 있었습니다. 당시의 히라가나를 볼 수 있는 좋은 예로, 〈그림 10〉은 양명문고구장본陽明文庫旧蔵本의 '햐쿠닌잇슈百人一首'[19] 중 햐쿠닌잇슈의 집는 쪽 패取り札[20]입니다. 나중에 천천히 살펴보겠지만 히라가나로 쓰여 있습니다. 읽기가

19 100인의 와카를 한 수씩 선정하여 만든 와카집. 그 중에서도 후지와라노 테이카藤原定家가 교토의 오구라산小倉山 산장에서 선정했다고 하는 '오구라 햐쿠닌잇슈小倉百人一首'는 와카를 이용한 놀이인 우타가루타歌がるた로 널리 사랑받았다. 그래서 통상 햐쿠닌잇슈라고 하면 '오구라 햐쿠닌잇슈'를 가리킨다.

20 우타가루타는 햐쿠닌잇슈의 와카를 이용한 놀이로 와카의 5·7·5의 상구上句 또는 한 수전체를 적은 읽는 패読札와 7·7의 하구下句만 적은 집는 패取り札가 있다. 한 사람이 상구上句읽으면 뒤에 이어지는 하구를 먼저 찾아내는 놀이로 많이 찾은 사람이 승자가 된다.

아주 난해합니다만, 전부 히라가나가입니다. 이 와카는 오노노 고마치小野小町의 "벚꽃 빛깔은 / 퇴색해 버렸구나花の色はうつりにけりな"의 하구인데요. 후에 다시 한번 보도록 하겠습니다.

이러한 형태를 흘림이라고 하는데 사실 한자에서 온 직선이 히라가나가 되면서 이상한 곡선을 그려내고 있는 것이죠. 지붕의 휘어짐과 동일한 감각이 작동하고 있기 때문입니다.

그림10 '하쿠닌잇슈' 중 오노노 고마치의 집는 패(取り札). 에도시대 1660~70년경, 양명문고 구장

일본과 서양의 건축 비교

이제 일본과 유럽의 건축을 비교해 보겠습니다. 먼저 보시는 것은 종종 이세신궁伊勢神宮와 비교되는 세계유산, 그리스의 파르테논신전(〈그림11〉)입니다. 사면에 줄지어 늘어선 기둥 위에 수평의 들보를 두르고 삼각 지붕을 올려놓았는데요. 구조적으로는 기둥과 들보의 건축입니다. 건축에 있어서 가장 중요한 것은 지붕을 받치는 구조인데, 방식은 두 가지가 있습니다. 그 하나는 기둥으로 받치는 것입니다. 일본의 건축은 기본적으로 기둥으로 받치는 구조입니다. 원래 나무는 기둥을 만들기 쉽기 때문에 목조건축은 기둥의 건축이 됩니다.

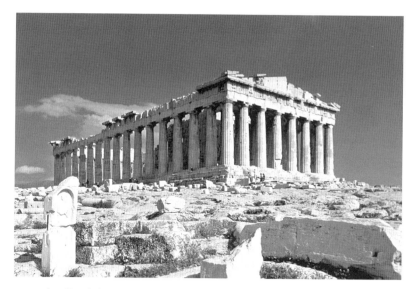

그림11 파르테논 신전

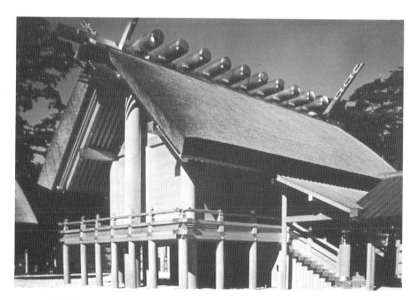

그림12 이세신궁

그에 반해 예를 들면 메소포타미아에서 사용된 벽돌은 기둥이 되지는 않습니다. 벽돌을 쌓고 그 위에 아치를 올립니다. 유럽의 건축 자재인 돌은 기둥과 벽 양쪽에 사용할 수 있습니다만 기본적으로는 역시 쌓아가는 것이기 때문에 로마 이후 서양의 건축은 벽 건축이 됩니다. 물론 고딕건축에서는 기둥도 많이 사용합니다만 기본적으로는 벽이 주체가 됩니다.

한편, 일본의 경우는 앞서 본 도쇼다이지唐招提寺나 엔가구지円覚寺처럼, 사찰을 보러 가면 먼저 지붕이 눈에 들어옵니다. 서양에서는 파르테논 신전이든 무엇이든 기둥과 벽이 눈에 들어오죠. 지붕은 거의 보이지 않습니다. 19세기 중엽이죠. 페리가 일본에 왔을 때 "지붕 밖에 보이지 않는다"고 말했다고 합니다(〈그림 13〉 참조). 실제 에도만의 배 위에서 바라봤다면 당시는 에도의 지붕만 눈에 들어왔을 것입니다. 사실 일본 건축의 특색은 지붕이기 때문에 일본 건축은 지붕으로 구별됩니다. 맞배지붕이라든지 팔작지붕처럼 지붕의 형식으로 분류하죠. 서양의 경우는 로마네스크나 고딕 등의 시대양식으로 구별합니다.

페리가 온 것은 가에이嘉永 6년, 1853년입니다. 그 수 년 후에 미국에 답방이라는 명분으로 만연원년구미사절단万延元年遣米使節21을 보내게 되는데요. 사절단은 미국의 군함을 빌려 타고 갔습니다. 그때 '일본인도 할 수 있다'고 하여 무리를 해서 함께 간 것이 그 유명한 간린마루咸臨丸22입니다. 그것은 가쓰가이슈勝海舟23가 함장이 되어 일본인만으로 태

21 에도막부가 일미수호통상조약 비준서 교환을 위해 1860년에 파견한 사절단이다. 1854년 개국 후, 최초의 공식 방문단이었다.

22 일본인이 조종하여 최초로 태평양을 횡단한 에도막부의 군함. 네덜란드에서 건조하여 1857년 진수, 같은 해 나가사키에 도착. 길이49m, 폭 7m, 100마력의 증기기관을 갖춘

평양을 건넌 최초의 항해였습니다.

그 만연원년구미사절이 하와이를 지나 제일 먼저 도착한 곳이 샌프란시스코였습니다. 그때의 인상을 "아메리카의 도시란 온통 벽으로 되어 있구나'고 말했다고 합니다.

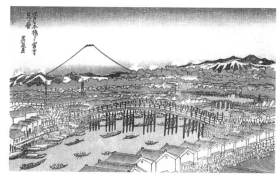

그림13 게이사이 에이센(渓斎英泉) 〈에이센 에도명소〉 '에도의 니혼바시에서 후지를 보는 그림', 에도시대 19세기

즉 벽이 눈에 들어왔던 것이죠. 그런 차이가 있습니다.

파르테논은 신전입니다. 그리스는 원래 목조건축이 주류이기 때문에 민가는 대개가 목조였는데요. 지금은 남아 있지 않습니다. 그러나 신전은 아주 중요하기 때문에 무리를 해서 돌로 지었습니다. 이 기둥은 사실은 돌을 겹겹이 쌓은 것으로 통기둥이 아닙니다. 그리고 처마는 아주 얕죠. 겨우 건물의 평면 부분을 덮을 정도입니다. 이와 자주 비교되는 것이 일본의 이세신궁입니다(〈그림 12〉). 이는 대표적인 기둥과 들보의 건축물입니다. 지붕 마룻대를 받쳐주는 두 개의 동지주棟持柱가 건물 양쪽에 각각 하나씩 있고 그 위로 횡목을 칩니다. 마룻대의 양쪽 끝에는 가위를 펴놓은 것 같은 두 개의 '치기千木'가 있는데요, 이것으로 지붕을 눌러줍니다. 큰 차이는 처마가 굉장히 깊다는 것이죠. 따

목조 군함.

23 1823~1899. 막말·메이지 시대의 정치가. 난학과 병학을 배웠으며 1860년万延元年 막부 사절단과 함께 간린마루를 지휘하여 일본국적의 배로는 최초로 원양에 성공한다. 막부 해군육성에 진력하였으며 막부측 대표로 사이고 다카모리西郷隆盛와 회견하여 에도무혈입성을 실현한다. 메이지유신 후 해군경海軍卿·추밀고문관枢密顧問官 등을 지냈다.

라서 처마 밑이 만들어지고 지붕이 두드러지게 됩니다. 물론 이것에는 풍토적인 문제가 있을 것입니다. 비가 많다든지 바람이 옆으로 들이친 다든지 하는 것 말입니다.

또 다른 차이는 파르테논이라는 것은 신전, 즉 신이 거하는 장소입니다. 서양의 교회도 마찬가지입니다만 교회 밖은 우리들 세계, 즉 세속의 세계이고 신의 세계는 건물 안에만 있을 뿐입니다. 하지만 일본에서 신의 세계라는 것은 건축물은 물론이고 주위의 자연도 신의 세계가 됩니다. 이세신궁은 잘 아시는 바와 같이 주위에 이스즈^{五十鈴}라는 숲이 있습니다(〈그림 14〉). 따라서 그 전체가 신의 세계가 됩니다. 이스즈가와^{五十鈴川} 강을 건너는 순간 우리는 신역^{神域}으로 들어가게 되는 것입니다.

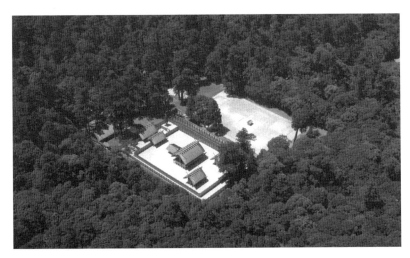

그림14 이스즈 숲과 이세신궁

도리이鳥居란 무엇인가

　다음에 보시는 것은 파리의 노트르담 대성당 사진입니다(〈그림 15〉).
대성당은 물론 그리스도교의 신이 거하는 세계입니다만, 그 앞의 광장은
지금도 아주 일상적으로 사람들이 모이는 세속의 세계입니다. 오래전부
터 그랬습니다. 광장은 단순한 속세의 공간이고, 건물로 한 걸음 들어가면
신의 세계가 되는 식입니다. 그러나 일본의 경우 〈그림 16〉은 마침 같은

시기인 가마쿠라시대에 그려진
〈가스가만다라春日曼荼羅〉인데요,
그것을 보면 건물이 여러 개 있습
니다. 건물도 중요하지만 그곳만
이 신의 공간은 아닙니다. 그 주위
전체가 신역인 셈입니다. 가장 안
쪽에 있는 가스가산, 그 산이 실은
신체神体인 것입니다. 따라서 여기
에 그려진 전체가 신역이 되고, 그
곳에 신이 있기 때문에 그곳에서
배례하거나 기도하는 사람들을
위해 건물을 지은 것입니다.

　서양에서는 건물로 신의 세계
와 속세가 구별된다면 일본은 도
대체 무엇으로 구별될까요. 잘 안
보일 수도 있는데요, 이 그림에서

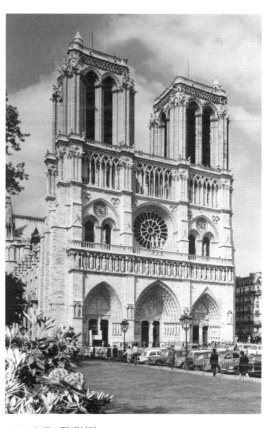

그림15 **노트르담대성당**

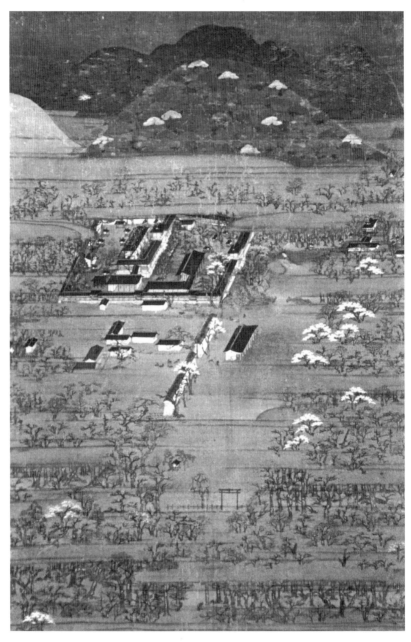

그림16 〈가스가만다라〉, 13세기, 도쿄국립박물관소장

는 아래 쪽에 도리이가 있습니다. 이 도리이가 신의 세계와 속세를 구별합니다. 지금도 일본의 마을에 신사가 있으면 반드시 도리이가 있습니다. 우리는 도리이를 한 걸음 들어가면 신의 세계이고, 밖은 속세의 공간이라고 생각합니다. 단 도리이라는 것은 실제로 물리적으로는 아무 구별이 되지 않습니다. 도리이 옆으로 들어갈 수도 있고, 문도 없습니다.

예전에는 외국인으로부터 '도리이란 무엇인가'라는 질문을 받게 되면 '도리이란 신역으로 들어가는 입구, 게이트다'라고 말했습니다. 그러나 외국에서의 게이트나 엔트런스^{entrance}라고 하면 그곳을 통과하지 않고는 안으로 들어갈 수 없는 곳을 말합니다. 그것이 게이트, 즉 입구입니다. 노트르담에도 지금 세 개의 입구가 있어서 낮에는 열어 두지만 밤이 되면 닫아버립니다. 그러면 더 이상 안으로 들어갈 수 없게 됩니다. 안과 밖이 완전히 차단됩니다. 그런데 도리이란 것은 언제라도 들어갈 수 있고 옆으로도 들어갈 수 있습니다. 이걸로 도대체 어떻게 신역과 속세가 구별된다는 것인지, 외국인으로서는 납득하기 어렵습니다. 이것은 일본인이 의식적으로 구분하는 것일 뿐 물리적으로 구분하는 것은 아닙니다. 따라서 그것을 게이트라고 하기에는 좀 부적합하다고 하여 지금은 전문가들 사이에서 '도리이'로 통용하고 있습니다. 'torii gate'라고 하기도 합니다.

이런 식으로 자연스럽게 연결되어 있고, 게다가 일본 종교의 경우 산이 신이라고 하는 의식이 있기 때문에 도리이도 자연 속에 있게 됩니다. 〈그림 17〉은 히로시마현에 있는 이쓰쿠시마 신사인데요, 도리이는 바닷물이 들어오면 바닷속에 있게 되고, 조수가 빠져나가면 육지에 있게 됩니다. 그 도리이 맞은편 전체가 신역이 되는 식입니다.

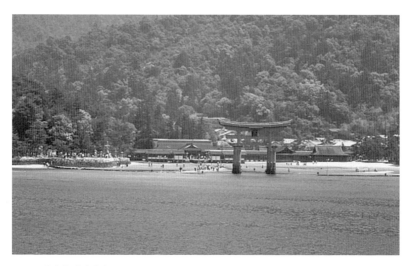

그림17 아키의 미야지마

자연친화적인 일본인의 미의식

따라서 자연을 대하는 방식도 전혀 다릅니다. 〈그림 18〉은 유명한 베르사유궁전의 정원 사진입니다. 베르사유궁전의 정원은 전형적인 프랑스 정원으로 서양식 정원의 전형입니다. 화단을 만들고 좌우 대칭이며 인공적이죠. 중앙 통로를 따라 양쪽에 삼각뿔 모양의 주목나무가 가지런히 늘어서 있고 화단도 좌우로 대칭을 이룹니다. 통로의 끝 지점에 지금은 물이 나오지 않지만 분수가 있습니다. 굉장히 아름다운데요 모두 인공적인 질서를 자연에 부여하고 있습니다.

반면 일본의 정원은 기본적으로는 사람의 손, 인공을 가하지 않습니다. 실제는 인간이 이렇게저렇게 만들고 있습니다만 인공적으로는 보

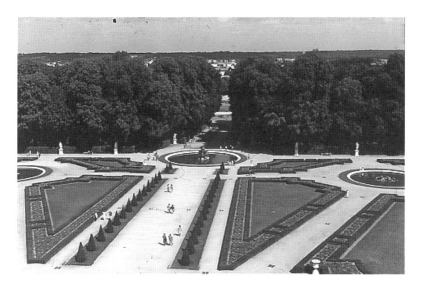

그림18 베르사유궁전의 정원

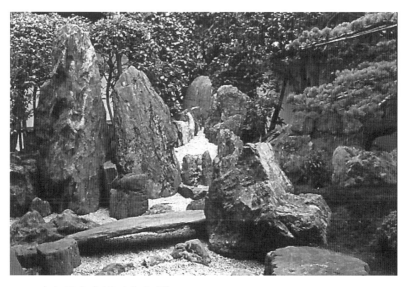

그림19 다이도쿠지 대선원 방장 앞 정원

이지 않습니다. 〈그림 19〉는 교토의 다이도쿠지 대선원大德寺 大仙院의 정원입니다. 대선원의 방장 바로 앞인데요. 굉장히 좁은 곳입니다. 방장 바로 앞의 좁은 공간에 아주 멋진 심산유곡의 정취를 자아내고 있습니다. 베르사유 궁전의 정원은 아주 넓습니다. 실제로 걸어다니다 보면 피곤해질 정도로 굉장히 넓은 공간입니다. 일본의 경우에는 좁은 공간 속에 산이 있고 계곡이 있다는 느낌을 갖게 합니다. 이것은 물을 사용하지 않고 돌과 모래 등으로 산수의 풍경을 표현하는 가레산스이枯山水 양식인데요, 모래나 조약돌을 깔아 폭포의 느낌을 내고 있습니다. 즉 얼마 안 되는 좁은 공간에 대자연의 모습을 재현하고자 하는 것이죠. 실제로는 물론 인간이 이런 바위를 찾아내 배치하는 것이지만 어떻게든지 자연스럽게 깊은 산이 있는 것처럼 연출하는 것이 일본인의 미의식입니다.

그리고 분수를 보면, 서양 정원에서 분수는 절대 빠지지 않습니다. 〈그림 20〉은 앞서 말한 베르사유궁전의 분수가 나오는 모습인데요. 지금은 일본의 공원에도 여기저기에 분수가 만들어져 있습니다. 서양에서는 제네바호의 분수가 백몇 미터 수직으로 올라간다고 아주 자랑을 하던데요, 얼마 전엔 그보다 더 높이 솟는 분수가 만들어졌다는 이야기를 어디에선가 들은 적이 있습니다. 즉 분수는 서양에서는 없어서는 안 되는 요소입니다. 베르사유 분수는 17세기에 이미 아주 근사하

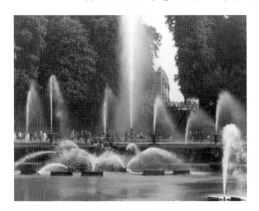

그림20 베르사유정원의 분수

게, 보시는 바와 같이 높고 낮게 그리고 비스듬히 분수를 배치하여 마치 물이 발레를 하는 것처럼 연출을 하고 있습니다. 서양 정원에 빠지지 않는 분수. 이것은 사실은 자연에 반하는 것입니다. 물이란 위에서 아래로 흐르는 것이죠. 그것을 반대로 아래에서 위로 올린다! 자연을 거슬러 인간의 힘으로 위로 올리는 것입니다. 일본 정원에도 물은 오래전부터 이용되었는데 그것은 폭포나, 흐르는 물, 곡수, 연못처럼 항시 자연을 따르는 형태였습니다.

〈그림 21〉은 최근 새롭게 원형대로 복원한 우지宇治의 보도인平等院입니다. 이 보도인은 본래 봉황당 앞에 있는 연못에 비치는 모습을 보도록 설계되어 있습니다. 마치 극락정토를 보는 것처럼 말이죠. 보도인은 우지천 물가에 위치합니다. 그리고 이 물을 끌어다 아지라는 연못을 만들고 그 가운데 인공섬

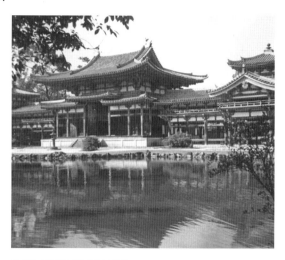

그림21 우지의 보도인 봉황당

을 조성한 후 봉황당을 지었습니다. 이것이 일본인의 물을 이용하는 방식입니다. 분수라는 것은, 지금은 서양의 것이 들어와 있지만 본래 일본에는 없던 장식입니다.

이러한 자연 친화적인 사고는 또 역사적 사건이나 업적을 기리기 위해 세우는 조형물에도 나타납니다. 이것은 도시만들기와 관련이 있습니다. 에펠탑(〈그림 22〉)이나 개선문과 같은 기념물을 도시 한가운데 우

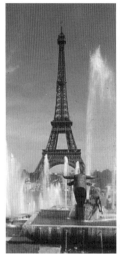 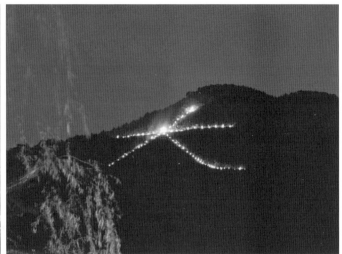

그림22 에펠탑 　　　　　그림23 오몬지

뚝 세우죠. 눈에 띄도록 말입니다. 일본에서는 그런 걸 만들지 않았습니다. 에도기, 지금의 도쿄인 에도에 조형물이라는 것은 거의 없었습니다. 히로시게歌川広重, 1797~1858가 에도의 명소 100곳을 제작·연작한 우키요에 〈명소에도백경名所江戸百景〉을 보시면 그것을 잘 알 수 있습니다.

오늘날에도 일본의 관광그림엽서를 보면 건조물만 실리는 경우는 없습니다. 이것은 히메지성(〈그림 7〉)인데요, 성과 함께 벚꽃이 눈에 들어옵니다. 그리고 눈 덮인 금각사라든지, 건조물은 그때그때의 계절의 풍정을 담아냅니다. 또 계절에 따른 축제도 있는데요. 〈그림 23〉은 유명한 교토의 오몬지大文字입니다. 원래는 8월 16일 오봉 때 돌아왔던 조상의 혼을 돌려보내는 행사입니다. 그것이 지금은 일반 축제로 자리를 잡았는데요. 이처럼 자연과 관련된 축제는 이외에도 많이 있습니다.

일본화畵가 그리는 계절

자연과 관련한 것은 그림에도 나타납니다. 〈그림 24〉는 산토리미술관에 있는 〈추동화조도秋冬花鳥図〉라고 하는 4폭 한 쌍 병풍입니다. 이것은 본래 하나로 이어져 있던 것입니다만 현재는 좌우로 따로 나뉘어 있습니다. 우척 병풍은 여름에서 가을에 걸친 풍정으로 한가운데에 단풍이 있습니다. 좌척 병풍은 가을로 시작하여 왼쪽 끝으로 가면 소나무가 눈을 뒤집어쓰고 있는데요. 즉 가을에서 겨울에 걸친 계절의 변화를 표현했습니다. 그래서 〈추동화조도〉라는 제목이 붙게 된 것입니다. 분명 춘하를 담은 병풍도 따로 있었을 것입니다. 지금은 없어졌지만 말이죠. 본래는 8폭 한 쌍의 사계절 병풍이 춘하 부분이 없어지면서 추동이 4폭씩 한 쌍이 된 것입니다. 하나의 화면에 가을과 겨울 부분이 그려져 있었던 것이죠. 이 보이는 것만 해도 우척 끝은 단풍, 좌척 끝은 눈, 이렇게 계절이 겹쳐져 있는데요. 외국인이 보면 "이것은 도대체 어느 계절을 그린 것이냐"고 말합니다. 즉 그림이란 어느 정해

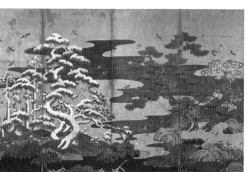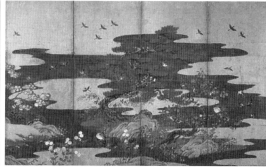

그림24 〈추동화조도〉, 무로마치시대 16세기, 산토리미술관 소장

진 시간을 그린 것이라고 하는 것이 적어도 르네상스 이후의 사고입니다. 하지만 일본은 화면 속에서 시간이 움직이고 있다는 것을 말해주고 있습니다.

그것이 사람의 생업과 하나가 되면 19세기 가노파狩野派[24]의 〈사계경작도四季耕作図〉(〈그림 25〉)와 같은 그림이 됩니다. 6폭 한 쌍으로 오른쪽에서 시작하는데, 오른쪽 가장 안쪽에 산벚나무가 있고 중앙 앞쪽에 벚꽃이 피어 있습니다. 그 주위에 사람들이 경작하는 모습이 보이는군요. 못자리가 있고 그리고 쭉 왼쪽으로 가면 강이 나오는데 미역을 감고 있는 사람도 있습니다. 여름 풍경이군요. 좌척 쪽으로 가면 6폭 끝부분에 사람들이 수확을 하고 있습니다. 사람들의 생활이 있고 화면 깊은 곳에 눈을 이고 있는 산이 있습니다. 이 6폭 한 쌍은 봄부터 겨울까지 계절의 순환을 보여줍니다. 거기에 사람들의 생활이 들어가 있는데요. 이 좌측 화면을 보면 왼쪽 아래 부분의 수확하는 장면에서는 사람들이 기뻐하는 모습, 아이들이 뛰어 놀거나 하는 모습이 하나가 된

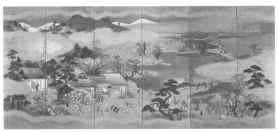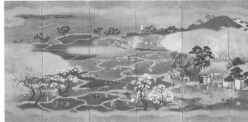

그림25 가노 아사노부 〈사계경작도〉, 에도시대 1825년경, 산토리미술관 소장

24 일본화의 한 유파. 무로마치1336~1573 중기에 일어나 무가 정권의 비호 아래 일본화의 주류를 점하면서 에도시대1603~1686 쇼군의 어용 화가로서 가업을 세습했다. 중국의 한화와 일본의 야마토에를 합친 화한융합和漢融合양식을 완성했다.

그림26 그림25 〈사계경작도〉 부분

그림27 셋슈 〈산수장권〉〈부분〉, 1486년, 모리박물관 소장

일상이 그려져 있습니다(〈그림 26〉).

　이 전통은 오래전부터 있었고 일본에서는 다행이 에마키모노絵巻物라
는 것이 있었습니다. 이는 끊어지지 않고 쭉 풍경이 이어지는 두루마
리 형식을 말하는데요. 〈그림 27〉은 모리가毛利家에서 소장하고 있는 저
유명한 국보 〈산수장권山水長巻〉의 일부입니다. 폭 40cm, 길이 16m에
이르는 장대한 두루마리 그림으로, 셋슈雪舟, 1420~1506가 그린 산수 그림

그림28 히시다 슌소 〈사계산수〉(부분), 1910년, 도쿄 국립근대미술관 소장

그림29 요코야마 다이칸 〈사시산수〉(부분), 1947년, 요코야마 다이칸기념관 소장

의 일부입니다. 전체 작품은 봄부터 시작해 겨울로 계절의 변화를 보여줍니다. 그 전통은 메이지 이후 근대까지 이어졌는데요. 〈그림 28〉은 히시다 슌소菱田春草, 1874~1911의 〈사계산수四季山水〉(전장 946.6m)이고, 〈그림 29〉는 요코야마 다이칸橫山大觀, 1868~1958의 〈사시산수四時山水〉(전장 26m)입니다. 모두 두루마리 그림으로 펼쳐가다 보면 어느새 봄에서 여름, 가을, 겨울로 변해갑니다. 계절이 그림 속에서 변해가는 것이죠.

그림문자 유희

이제 그림문자에 대해 살펴보겠습니다. 이처럼 시간적인 개념을 담은 일본인의 감각의 예로 〈그림 30〉을 보시기 바랍니다. 이것은 요사부손与謝蕪村25의 편지입니다.

부손이 친구에게 보낸 서신으로, 부손이 어디를 갔다가 돌아오는 길에 비를 만났습니다. 마침 근처에 친구가 살고 있어서 그곳에 가서 잠시 비를 피했는데요. 아무리 기다려도 비가 그치지 않자 우산을 빌려 집으로 돌아왔습니다. 다음날 그 우산을 돌려주러 하인을 보낼 때 들려서 보낸 서신입니다. "어제 여러가지로 신세를 졌네. 잠시 비를 피하는 동안에 맛있는 차를 내줘서 고맙게 잘 마셨네. 돌아가려고 해도 빗발이 더 거세지니……." 그 뒤에 비 그림이 그려져 있군요. 그만 돌아가

그림30 **부손의 편지, 18세기, 노무라미술관 소장**

25　1716~1784년. 에도시대 중기의 가인이며 화가. 약 2,900여 수의 하이쿠를 남겼고, 회화에서는 이케노 타이가池大雅와 함께 일본 남화의 대성자로 일컫는다.

려고 해도 비가 점점 더 세차게 내렸다는 것을 그림으로 표현하고 있습니다. 마치 어린 아이 그림 같습니다. 비가 너무 많이 와서 어쩔 수 없이 우산을 빌려 돌아왔다. 그것을 돌려주겠다고 하는 감사의 인사인데요. 마지막 부분에 '빌린 우산을 돌려주네'라는 문장에서 그 우산을 그림으로 그렸습니다. 이것은 그림문자로 '우산傘'이라는 문자 대신에 그림을 그리고, 그 뒤에 '돌려주네'라고 뒷말을 잇고 있습니다.

〈그림 31〉은 부손의 하이진俳人 동료이기도 했던 친구에게 보낸 편지입니다. 이것도 굉장히 귀한 작품으로 중요문화재로 지정되어 있습니다. 부손은 대대로 이어져온 '야한테이2세夜半亭二世'라는 아호를 쓰고 있었습니다. 하이쿠 가인 중에 '다이라이도大来堂'라 하는 친구가 있었는데요, 이것도 아호입니다. 이것은 다이라이도에게 보낸 편지로 단순히 소식을 묻는 편지이지만 제일 앞 오른쪽 끝에 받는 사람의 이름이 보이시죠. '다이라이도에게'라고 쓰여 있는데, 그 제일 첫 글자가 터무니없이

그림31 부손의 편지 〈大来堂さんへ〉, 18세기, 문화청 보관

큽니다. 이것은 '라이'라고 읽는 한자 '来'입니다. 그것을 크게 써서 이것을 '다이라이大来'로 읽게 하는 식이죠. 그리고 그 아래에는 작게 '도'라고 읽는 한자 '堂'이 그림으로 그려져 있습니다. 그래서 '다이라이도'가 되는 것입니다. 이어서 '씨에게さんへ'는 히라가나로 쓰여 있는데요, 상대의 이름을 이런 식으로 쓰고 있는 게 재미있군요. 그 아래에 화살 그림이 있고 화살의 깃이 절반만 그려져 있는 게 보이시죠. 화살을 가리키는 일본어 '야'에 절반을 가리키는 '한', 그래서 '야한'이라 읽게 됩니다. 자신이 야한테이므로 자신의 사인을 대신하여 깃털이 반만 있는 그림으로 야한을 나타낸 것입니다. 이러한 놀이는 당시 하이진들 사이에서 흔히 즐기던 유희였습니다. 일종의 그림문자라 할 수 있겠습니다.

이런 놀이를 즐겼던 것이 바로 에도 사람들입니다. 〈그림 32〉는 가쓰시카 호쿠사이葛飾北斎, 1760~1849의 우키요에浮世絵입니다. 판화이기 때문에 대량으로 만들어졌는데요. 그만큼 인기가 많았습니다. 판화로 만든 〈육가선도六歌仙図〉로, 육가선[26] 중에서 이는 기센법사喜撰法師입니다. 종이 위쪽에 염색을 한 료시장식料紙装飾[27]이 보이고 "내 암자는 도읍의 동남쪽(우지산), 이처럼 평온하게 살고 있는데 세상 사람들은 세상을

26 헤이안시대 전기에 생존했던 헨조遍昭, 아리와라노 나리히라在原業平, 훈야노 야스히데文屋康秀, 기센법사喜撰法師, 오노노 고마치小野小町, 오오토모노 구로누시大伴黒主, 여섯 명의 가인을 일괄하여 부르는 총칭. 『고킨와카슈』에 여섯 명의 이름을 올려 그들의 가풍을 비평하고 나서 처음 일컬어지게 되었다. 개성적이고 걸출한 가인이 많고, 작자미상의 시대와 칙찬집에 이름을 올리는 선자選者시대 사이에 특색 있는 가풍을 형성하여 한 획을 긋고 있다.

27 독특한 기법으로 염료나 안료로 색을 입히거나 문양을 그려 넣는 등, 장식을 더한 종이를 료시料紙라고 한다. 료시의 역사는 나라시대(8세기)까지 거슬러 올라가는데 당시에는 색을 입히는 단순한 형태가 주였지만 헤이안 후기(12세기 초)에는 금은으로 장식하는 화려한 료시도 나타난다. 료시에 쓰여진 옛 문헌으로, 헤이케납경平家納経·겐지모노가타리에마키源氏物語絵巻 등이 있고, 그 아름다움은 천년 이상 유지되고 있다.

그림32 가쓰시카 호쿠사이 〈육가인도〉 '기센법사'. 아래 그림은 독해도 '문자그림과 그림문자의 계보전' 도록(시부야구 쇼토미술관, 1996년)에서

근심하여 숨어 사는 우지공이라 하는구나 わが庵は 都のたつみしかぞすむ世をうぢ山と人はいふなり"라는 와카가 쓰여 있습니다. 이것은 보면 바로 아시겠지만 문자가 올라갔다 내려갔다 하고 있습니다. 제일 윗부분부터 읽느냐, 그렇지 않습니다. 이것은 오른쪽에서부터 읽어가는데, '내 암자는 도읍의 동남쪽' 하면서 점점 내려가다가 '이처럼 평온하게 살고 있는데'에서 갑자기 위로 올라갑니다. '세상 사람들은 세상을 근심하여 숨어 사는'에서 아래로 내려왔다가 다시 껑충 위로 올라가 '우지공이라 한다'가 이어집니다. 이처럼 오르락 내리락 자유롭게 쓰여있습니다. 이것은 일종의 디자인이라 할 수 있는데요. 도안을 고려한 레이아웃입니다.

외국의 경우는 시를 쓸 때, 반드시 행의 첫머리를 맞추어 써내려 갑니다. 이런 식으로 올라갔다 내려갔다 하지 않습니다. 일본에서는 오히려 이것이 보통입니다. 즉 문자를 디자인의 요소로 배치하고 있는 것입니다.

보통 '햐쿠닌잇슈'의 그림은 위쪽에 와카를 쓰고 아래에 하이진(가인)의 모습을 넣는데요, 따라서 와카 아래에 그려진 스님은 이 와카를 지은 기센법사입니다. 보시면 의복의 선이 강조되어 있는데요. 물론 의도적인 표현입니다. 이 말은 그것도 읽어 달라는 것으로 실은 히라가나인 'きせんほうし기센호우시'로 의상을 그린 것입니다. 즉 그림문자가 되

는 것입니다. 육가선인 오노노 고마치^{小野小町}도 오오토모노 구로누시^{大伴}
^{黑主}도 마찬가지로 이런 그림문자를 즐겨 그렸습니다. 귀족 여인의 그림
을 그리면서 '오노노 고마치'라고 하는 문자로 의복을 그리기도 했는데
요. 일종의 유희였던 것이죠. 그림과 문자가 하나가 되었던 것입니다.

　다음은 가키노모토노 히토마로^{柿本人麻呂, 660~724}의 저 유명한 "어렴풋
하게 밝아오는 아카시 포구 아침 안개 속에 섬 뒤로 사라지는 배를 보
니 애처롭구나^{ほのぼのと明石の浦の朝霧に島隠れゆく舟をしぞ思ふ}"라고 하는 와카입
니다. 이것은 저자가 육지에서 배를 배웅하며 읊은 노래로, 항해는 위
험이 많고 여행이란 늘 불안한 것이었죠. 아침 안개 자욱한 풍경 속에
뱃사람의 마음이 되어 항해의 애수를 노래한 것입니다. 이 와카는『고
킨와카슈』의 서문에도 나오는데요. 가키노모토노 히토마로는 가성^{歌聖},
와카의 성인으로 불렸고, 에도시대까지 잘 알려졌던 가인으로 그 대표
적인 와카가 바로 '어렴풋하게……'로 시작하는 노래입니다. 〈그림 33〉
은 이 와카를 이용해 한가운데에 'ほのぼのと^{어렴풋하게}'가 있고, 'ふね^배'
라는 글자가 머리 위에 있습니다. 그리고 '島隠れゆく舟をしぞ思ふ^{아침}
^{안개 속에 섬 뒤로 사라지는 배를 보니 애처롭구나}'를 곁들

여 조합했습니다. 이것은 히토마로 초
상인데요, 이렇게 무릎을 세운 모습은
히토마로 초상의 정형입니다. 이것은
시즈오카출신의 하쿠인^{白隠, 1686~1769} 이
라는 에도시대의 스님이 그린 히토마로
의 초상입니다.

그림33 하쿠인〈히토마로의 초상〉, 에도시대, 사노미술
관 소장

그림과 문자의 합작

〈그림 34〉는 모모야마시대[1568~1603]의 대표적인 작품입니다. 다와라야 소타쓰[俵屋宗達, 1602~1635]가 금·은으로 그림을 그리고 그 위에 혼아미 코에쓰[本阿弥光悦, 1558~1637]가 와카를 지어서 쓴 두루마리 형식의 아주 유명한 작품입니다. 학을 그리거나 사슴을 그린 그림이 여러 점 있는데, 이것은 〈학을 밑그림으로 한 와카권[鶴下絵和歌巻]〉(34×1,356cm)으로 통상 불리는 작품입니다. 밑그림으로 소타쓰가 학을 그리고 그 위에 코에쓰가 와카를 써 넣었습니다. 이것은 앞서 봤던 가키노모토노 히토마로의 '어렴풋하게 밝아오는 아카시 포구 아침 안개 속에 섬 뒤로 사라지는 배를 보니 애처롭구나'입니다. 금지[金地]로 된 지면에 은으로 학이 그려진 아주 화려한 그림입니다. 그 위에 와카가 쓰여 있는데요. 이것도 서양에서는 상상도 할 수 없는 형태입니다. 우리도 소타쓰의 그림이 있으면 그 위에 글을 써 넣을 생각 따위 도저히 할 수 없을 것입니다. 보통은 비어 있는 공간에 글을 쓰게 되는데요. 중국의 시화도 모두 그런 식입니다. 그림이 있고 시를 곁들일 때는 주로 여백 부분에 시를 씁니다. 하지만 코에쓰는 아무렇지 않게 그림 위에 글을 썼습니다. 즉 합작이라는 의식이 깔려 있던 것이죠.

이것은 보시면 금방 아시겠지만 '가키노모토노 히토마로[柿本人丸]'라 되어 있고, '어렴풋하게[ほのぼのと]'하고 와카가 이어집니다. 일부 만요가나[万葉仮名28]를 사용하고 있는데요. 야마토고토바[大和言葉]란 전부 히라가나를

28 가나의 일종으로, 주로 고대 일본어를 표기하기 위해서 한자의 음을 빌려 쓴 문자이다. 「만엽집」 표기에 사용된 연유로 만요가나라 불리게 되었다.

그림34 그림/다와라야 소다쓰, 글/혼아미 코에쓰, 〈학 밑그림 와카권〉, 에도시대 17세기, 교토국립
박물관 소장

말합니다. 문자라는 것은 잘 아시다시피 원래는 중국에서 왔습니다. 『만요슈^{万葉集}』는 전부 한자로 쓰여 있죠. 다만 한자의 '소리'를 빌려 쓰는 음차이기 때문에 '만요가나'라고 부릅니다. 그것이 히라가나로 만들어질 때 일부 남았고, 이를 '변체가나^{変体仮名}'29라 하여 에도시대까지 사용되었습니다. 첫 부분의 'ほのぼの'에서 'ほ'라는 것은 보험의 '保'이고, 'の'는 농담^{濃淡}의 '濃'을 써서 'ほの호노'라고 읽습니다. 뒤에 점 두 개는 반복을 나타내는데, 두 번 반복되기 때문에 'ゝゝゝゝ'가 됩니다. 그리고 행을 바꾸어 '明石の浦の'라고 쓰고, 뒤에 '朝霧に'가 이어집니다. 그리고 'しま隠れゆく'의 'し'를 아래로 길게 내려쓰고 있는데요. 학의 다리와 호응을 이루고 있습니다. 그리고 '舟をしぞ思ふ'로 마무리 짓고 있는데요. 아주 뛰어난 합작입니다.

29 히라가나의 일종이나 1900년 소학교령시행규칙 개정 이후 학교 교육에서 사용되지 않는 자체^{字体}의 총칭. 히라가나 자체의 통일(히라가나 50음도 체계)이 이루어진 결과 현재 일본에서는 변체가나는 간판과 서예, 지명, 인명 등 극히 한정된 경우에만 사용한다.

다음은 〈사슴 밑그림鹿下絵〉(〈그림 35〉)인데요, 이것도 마찬가지로 소다쓰가 그린 약 22미터에 이르는 한 권의 두루마리 그림입니다. 소다쓰의 사슴 그림 위에 코에쓰가 글을 쓴 것입니다. 이것은 '사이교법사西行法師, 1118~1190'라고 쓰여 있어 누구의 와카인지 금방 알 수 있습니다. '속세를 떠난 몸이지만 그 정취는 아는 법 도요새 날아가는 저수지의 가을 저녁 쓸쓸하구나心なき身にもあはれは知られけり鴫立つ沢の秋の夕暮れ'라는 유명한 와카입니다. '心なき身고고로나키미' 이것도 읽기가 난해하군요. 처음 부분은 거의 알아 볼 수 없습니다. 첫 줄 위에 점이 네 개 찍혀 있고, 이어서 크게 한자로 '論ろ로'와, '那나나', 그리고 '來き키'가 이어집니다. 위의 점 네 개는 실은 'ここ고코'를 가리키는데 히라가나에서 'こ'는 점 두 개로 표기합니다.

이와 관련하여 오래된 노래가 있습니다. 'こ'자는 '두 개 문자'라 하여 점을 두 개 찍으면 'こ'가 됩니다. 어린시절 자주 들었었는데요, '두 개 문자 소뿔 문자 곧은 문자'라는 노래가 있었죠. '두 개 문자'란 점을

그림35 그림/다와라야 소다쓰, 글/혼아미 코에쓰, 〈사슴 밑그림 와카권〉, 에도시대 17세기, 야마타네미술관 소장

두개 찍기 때문에 히라가나의 'こ'를 가리키고, '소뿔 문자'는 소의 뿔처럼 생겼다고 하여 히라가나의 'い'를 말합니다. 곧은 문자는 직선으로 곧게 내려오기 때문에 히라가나의 'し'가 되는 것이죠. 그리고 노래는 '굽은 문자'로 이어지는데요, '굽은 문자'란 말뚝이 굽은 것 같은 히라가나의 'く'를 말합니다. 따라서 '두 개 문자 소뿔 문자 곧은 문자 굽은 문자'는 'こいしく'가 되는 것이죠. '그리워하다'를 그런 식으로 노래한 것입니다.

〈사슴 밑그림鹿下絵〉 그림에도 'こ'자는 점 두 개로 쓰고, 그것이 두 번 반복되기 때문에 'ここ'가 됩니다. 그리고 만요가나로 크게 'ろなき'가 이어져 こころなき고코로나키가 됩니다. '身にもあはれは知(し)られけり'에서 し는 곧은 문자로 직선으로 사슴의 꼬리 옆에 위치하는데요, 이것은 사실 사슴의 다리와 호응을 이루고 있는 것입니다. 사슴의 다리는 소다쓰가 그리고, 문자는 코에쓰가 쓰는 식입니다. 그리고 '鴨立つ沢도요새 날아가는 저수지'가 오고, 좀 떨어져서 '秋の夕暮れ가을 저녁이구나'가 뒤를 잇습니다. 문자의 배치로 보나 서식으로 보나 아주 훌륭한 작품입니다. 거기에 한자, 만요가나, 히라가나 등 여러 문자를 사용한 예술적 디자인이 그림과 조화를 이룬, 합작의 대표적인 예입니다.

흩어쓰기, 방향 바꿔쓰기

다음에 보시는 것은 '속색지継色紙'입니다. 지금도 그렇습니다만 보통 와카는 색지에 씁니다. 〈그림 36〉은 두 장의 색지를 옆으로 이었기 때

그림36 '쓰쿠바산 여기저기 그림자 많지만(つくばねのかのもこのおもにかげはあれど)', 속색지, 후지다미술관 소장

문에 '속색지'라고 하는데, 속색지의 대표적인 예라 할 수 있습니다. 한가운데가 널찍이 비어 있기 때문에 두 개의 와카인가 하겠지만 그렇지 않고 실은 하나의 와카입니다. 행 머리는 올라갔다 내려갔다 하고, 『고킨와카슈』 중 작자미상의 와카인 'つくばねのかのもこのおもにかげはあれど쓰쿠바산 여기저기 그림자 많지만'라고 하는 상구가 있고, 사이에 비스듬히 공간을 둔 후, 'きみがみかげにますかげはなし당신의 그림자보다 아름다운 것은 없다'가 이어집니다. 이것은 연인을 그리는 노래인데요, 일부러 사이를 두고 있군요. 디자인 감각이 돋보이는 이와 같은 서식을 '흩어 쓰기'라고 합니다. 이는 색지色紙에 와카의 문구를 행을 맞추지 않고 듬성듬성 쓰거나, 진하고 옅게, 가늘고 굵게 등 다양하게 흩어 쓰는 방식을 말합니다. 일본의 와카를 쓸 때는 대개 흩어쓰기를 하는 경우가 많이 있습니다.

극단적인 경우는 '방향뒤집기返し書き'라고 해서 우측으로 갔다가 좌측으로 갔다가 하는 양식이 있습니다. 〈그림 37〉은 이러한 '방향 뒤집

기'의 대표적인 예입니다. 제일 위쪽에, 먹이 진한 부분부터 읽습니다. 기요하라 노 후카야부清原深養父의 와카입니다.

그림37 '님 그리는 마음(ひとをおもふこころ)', 도쿄국립박물관 소장

'ひとをおもふこころはかりにあらね ども님 그리는 마음, 기러기는 아니지만'라고 쭉 왼쪽으로 써내려 가다가 くもるに구름 저편으로에서 반대로 오른쪽으로 방향을 바꿔서 'いみもなきわたるかな기러기 울며 날아가듯 내 마음도 하염없이 울고 있구나'로 끝을 맺습니다. 즉 오늘날의 문장은 오른쪽에서 왼쪽으로 써가는 것이 일반적입니다만 와카의 경우에는 반대로 왼쪽에서 오른쪽으로 써가기도 하는, 이른바 행간의 기술이 자유롭습니다. 그리고 전체적으로 가운데가 삼각형으로 배치되는 구도로 되어 있습니다.

일본에서 한자의 특수성

〈그림 38〉은 얼마 전의 우키요에전展에 출품되었던 재미있는 예입니다. 사이교법사의 와카로, 한가운데 눈에 잘 띄는 곳에 '世間'이라는 문자가 보이는데요, 이것은 'よのなか요노나카'라고 읽습니다. 이는 일본의 특색으로 한자를 쓰면서 한자의 음으로 'せけん세켄'이라는 문자를 동시에 'よのなか요노나카'로 읽기도 하는데요, 이는 일본의 고유어인 야마토고토바大和言葉입니다. 이것도 사실 어디에도 그 예가 없다고 생각합니다.

즉 한자를 쓰면서 동시에 일본의 고유언어를 유지하는 식입니다.

예를 들면 '山', '川'이라는 한자는 물론 중국에서 왔습니다. 들어올 때는 'サン산' 'セン센'이라고 읽었겠지요. 중국에서는 '山'이라는 글자는 '산'이라고 읽습니다. '川'이라는 글자는 '천'이라고 읽죠. 그 음이 중국에서 들어왔지만 그러나 이것들을 일본어에서는 'やま야마', 'かわ가와'라고도 읽습니다. 따라서 오늘날에는 '山'이라는 글자는 음독으로 'サン산', 훈독으로 'やま야마'라고 읽습니다. 이처럼 대개의 한자에는 음독과 훈독이 있는데요. 이것은 한자 문화권에서는 그 유례를 찾아보기 어렵습니다. 더욱이 그것이 오늘날에도 계속되고 있다는 점에서 특이하다고 할 수 있습니다. 그래서 공부할 때는 힘들게 음독·훈독, 양쪽을 외우지 않으면 안 되는데요. 『古今和歌集』라는 것도 'こきんわかしゅう고킨와카슈'와, 'いにしえいまのやまとうた이니시에 이마노 야마토우타', 양쪽으로 읽을 수 있습니다.

사실, 한자문화권 중에서 일본은 아주 독특합니다. 한자는 원래 중국에서 만들어졌죠. 주위의 베트남이나 한국, 몽골도 모두 한자를 받아들였습니다. 그러나 지금 한국은 다 아시다시피 한글 문자로 전부 바뀌었습니다. 일부에서는 한자도 병행하자는 움직임이 있는 것 같은데요, 기본적으로 전부 한글 문자입니다. 베트남은 전부 알파벳으로 바뀌었습니다. 일본은 한자를 쓰면서 여전히 한자와 히라가나를 병행해서 사용하고 있습니다. 지금도 한자와 가나仮名를 함께 쓰는 혼용문이 기본입니다. 가나라는 것은 물론 한자에서 온 것이지만 완전히 변하여 형태로는 한자와 전혀 다른 문자가 되어버렸습니다. 한자라는 것은 기본적으로 직선이 기본입니다. 그것도 위아래 선, 즉 세로선이 기본입니다. 글을 쓰

는 사람은 먼저 '하늘과 땅을 잇는다'고 말합니다. 한자는 원래 점치는 행위와 관계가 있었는데요, 지금 우리가 알고 있는 한자는 세로쓰기에 적합합니다. 가로쓰기로 한자를 쓸 때 도대체 어떻게 쓰면 좋을지, 디자인 쪽 관계자들은 고심합니다. 명함 등에도 일반적으로는 명조 활자라는 것을 사용하는데요. 명조 활자는 세로선이 굵고 가로선이 약간 가는 글체입니다. 다시 말하면, 세로를 강조하는 것이 기본입니다.

요컨대 한자는 하늘과 땅을 잇는 것이 기본이고 더군다나 중심선에 대하여 좌우대칭을 이루고 있습니다. 좌우가 정확하게 서로 마주보는 형태가 한자의 기본입니다. 따라서 직선이고, 좌우대칭이 한자의 기본이기 때문에 기본적인 문자 '一, 二, 三'이나 '大, 中, 小' 또는 '山, 川, 草, 木'도 전부 그렇습니다. '日, 月, 火, 水, 木, 金, 土'나 '東, 西, 南, 北' 등도 마찬가지입니다. 물론 거기에서 여러가지로 복잡하게 편偏과 방旁을 조합하기도 합니다. 복잡해지면 별개입니다만 기본적으로 한자라는 것은 직선이고 좌우대칭이 기본입니다.

서구의 알파벳도 마찬가지로 대개가 직선지향입니다. 일부 O나 P가 원형, 즉 돔이나 아치처럼 완전한 원 또는 타원을 이루고 있지만 나머지는 전부 직선의 조합이고, 게다가 알파벳은 가로문자용이기 때문에 좌우대칭보다도 상하 대칭이 많습니다. 'A'는 좌우 대칭이군요. 'BCDE'는 전부 상하 대칭. 'HIM'과 'TUVWXY' 모두 좌우나 상하 어느 쪽이든 대칭을 이룹니다. 이것은 기호로서 알기 쉽고 게다가 쓰기에도 편합니다.

그런데 히라가나라고 하는 것은 이상하게도 직선이 하나도 없습니다. 대칭형이 하나도 없습니다. 좌우 대칭이라는 것도 없고요. 일본인

은 그것을 예사롭게 사용하고 있습니다.

〈그림 38〉에 쓰여져 있는 글은 사이교 법사의 시가집인 『산가집山家集』에 들어 있는 와카입니다. 사이교가 절에 기도하러 갔다가 돌아오는 길에 날이 어두워지고 말았습니다. 에구치江口라는 마을에 와서 어느 집에 들어가 날이 저물고 날씨도 좋지 않으니 '하룻밤만 재워달라'고 부탁할 때의 노래입니다. 그러나 그곳 여주인에게 거절당하는데요. 단 하룻밤인데 그것을 거절하다니 참으로 야박하구나, 하고 사이교가 읊은 노래입니다.

'세상이 싫어 속세를 떠나기란 어려운 일. 그러나 숙소를 빌려주는

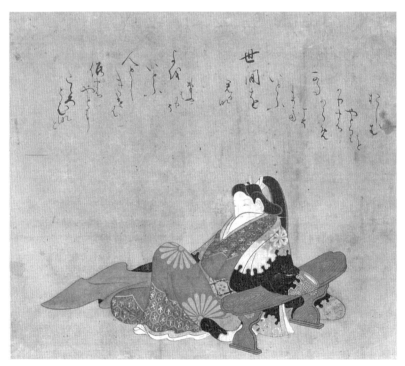

그림38 〈사방침에 기대어 있는 미인〉, 에도시대

것은 그리 어려운 일이 아닐진대 어찌하여 거절하십니까, 당신은世の中を厭ふまでこそ難からめ仮の宿りを惜しむ君かな' 하는 내용입니다. '仮の宿り'라는 것은 '잠시 동안'의 의미와 '거처를 빌리고 싶다'는, 두 개의 의미를 갖는 가케고토바掛詞입니다. 바로 한가운데 위쪽에 '世間'이라는 한자가 보이는데요, 이것은 '요노나카'로 읽습니다. 거기서부터 오른쪽 방향으로 '세상이 싫어 속세를 떠나기란 어려운 일. 그러나 숙소를 빌려주는 것은 그리 어려운 일이 아닐진대 어찌하여 거절하십니까厭ふまでこそ難からめ仮の宿りを惜しむ'까지 쓰고, '당신은君かな'에서는 왼쪽으로 확 돌아가 그 방향이 왼쪽으로 옵니다. 거기에 있던 여성이 '당신은 출가한 사람이라 들었습니다. 잠시 머무는 세상에 미련을 갖지 마십시오世を厭ふ人とし聞けばかりの宿に心とむなと思ふばかりぞ' 하고 답하는데요. '이 세상의 가장 속된 유녀에게 숙소를 빌려달라는 것은, 사실 당신 자신이 이 세상에 대한 미련을 가지고 있다는 증거. 게다가 거절당했다고 비난조로 말하니…… 승려답게 그런 집착을 버리라'고 하는 문답가입니다. 이 여주인의 말은 반대로 왼쪽으로 써가는데, 오른쪽에서 왼쪽으로 쭉 써내려가 전체적으로 약간 산 모양으로 문자가 배치되어 있습니다. 그것에 맞추어 아래쪽 여성의 모습도 거의 삼각형 구도로 그려져 있습니다.

이 사이교의 와카는 굉장히 널리 알려져 있었습니다. 문인들 사이에서는 물론이고 일반 사람들에게도 알려져 있었는데요, 그것은 우키요에浮世絵로 그려지기도 하고 노能[30]의 소재가 되기도 하면서 널리 퍼져나

30 가마쿠라 시대 후기(14세기 초)에 발원하여 15세기에 완성된 일본의 가무극歌舞劇이다. 일본의 전통 예능인 노가쿠能樂의 하나로, 원래 이름은 사루가쿠 노猿樂能이다. 노멘能面 또는 오모테面라고 하는 가면을 쓰는 것이 특징이다. 전용 극장인 노가쿠도能樂堂에서 상연되고 출연자는 모두 남성이며 가부키와 달리 여성역을 맡은 배우는 여성적 발성을

갔기 때문입니다. 답가를 한 여성의 이름이 '다에妙'라는 것만 사이교의 가집에 실려 있습니다. 사실 이것은 에구치江口라는 곳에 전해지는 이야기로, 에구치는 항구이고 홍등가가 있던 곳입니다. 여성은 바로 에구치의 창부였던 것이죠. 그 창부가 관음보살이었다는둥 여러 이야기가 만들어졌는데, 요코쿠謠曲[31]의 하나인 '에구치'가 그것입니다. 사이교가 에구치의 유곽에 갔다가 거절당했는데 그 창부가 관음보살의 화신이었다는 이야기로 각색이 되어 퍼져나가면서 널리 알려지게 된 것입니다. 그래서 그림에 창부, 즉 유녀의 모습이 그려지게 된 것입니다.

공예 디자인으로서의 회화와 문자

이와 비슷한 예로 〈그림 39〉는 에도시대의 〈하쓰네마키에 손궤初音蒔絵手箱〉라고 하는 화려한 마키에蒔絵[32] 상자입니다. 3대 쇼군 이에미쓰家光의 딸이 시집갈 때 가져간 혼수품인데요, 쇼군가의 딸이기 때문에 굉장히 호화롭게 살림을 준비해 갔습니다. 현재 도쿠가와미술관에 장롱이라든지, 옷걸이, 화장대 등이 많이 남아 있는데요, 그중에 하나가 이 상자입

하지 않는다. 특정의 형태로 갖춘 무대에 '시테(주연)'·'와키(조연)'·'쓰레(광대)' 등의 연기자가 등장하여 요쿄쿠謠曲를 부르면서 연주자의 반주에 맞추어 흉내나 무용적인 동작을 하는 일종의 악극이다.
31 노能의 대본. 또는 그것을 소리 내어 부르는 대사. 현재 약250곡이 있다. 고전, 전설 등을 각색한 것이 많다. 연극식으로 말하면 1~2막으로 되어 있다. 양식성이 강하고 운문과 소로候そうろう조의 산문이 들어 있다. 근세 이후 문예, 연극, 음악에 많은 영향을 주었다.
32 옷칠공예의 한 종류. 장식하려는 면에 옷을 칠하고 그림이나 문양, 문자 등을 그려 그것이 마르기 전에 금이나 은 등의 금속가루를 뿌려 표면에 정착시키는 일본의 대표적인 칠공예 기법.

니다. '하쓰네初音'라는 것은 상자 전체에 '겐지모노가타리'의 23권인 '하쓰네 마키初音巻'와 관련된 장식 모양이 그려져 있기 때문에 붙여진 이름입니다. 즉 문학과 굉장히 밀접하게 관련이 있는 작품입니다.

'하쓰네初音'라는 것은 정월 첫 자일子の日[33]에 행해지는 축하 행사입니다. 그때 소나무를 뽑는데요. 아이들이 어린 소나무를 뽑으면 쓰윽 뿌리가 뽑혀 올라옵니다. 그것이 길면 이는 장수의 상징이고 경사스럽다 하여 뿌리를 뽑는 행사가 있었는데, 그것을 첫번째 자子, 즉 하쓰네노히初子の日에 뽑는 것이 하쓰네初子 행사입니다. 동시에 이때를 기점으로 봄이 시작되기 때문에 휘파람새가 날아오는데요, 따라서 그 휘파람새의 첫소리를 의미하기도 합니다.

그림39 〈하쓰네마키에 손궤〉, 에도시대 17세기, 도쿄국립박물관 소장. 아래 그림은 그 독해도 '문자그림과 그림문자 계보전' 도록(시부야구 쇼토미술관, 1996)에서 가져옴

겐지모노가타리의 '하쓰네마키'의 내용은 이렇습니다. 겐지가 아카시明石로 유배 가 있는 동안 아카시노기미明石の君라고 하는 여성과 가까이 지내게 되고, 그 아카시노기미에게서 딸이 태어납니다. 그러나 겐지는 얼마 후 교토로 돌아가게 되는데요. 그때 아이를 데리고 갑니다. 단, 어머니 아카시노기미는 신분이 낮아서 같이 갈 수 없었습니다. 나중에 교토로 불러 올리기는 하지만 신분이 낮기 때문에 같이 살 수 없

33 12간지十二支 중 자子에 해당하는 날. 특히 정월 첫번째 자일子の日을 말하는 경우가 많다. 이날, 들에 나가 작은 소나무를 뽑고 나물을 캐며 장수를 기원한다.

었는데요. 그래서 자식과 떨어져 사는 어미는 오로지 자식을 그리워하며 세월을 보내게 됩니다. 정월이 되면 떨어져 있는 가족들에게 서신과 함께 옷가지 등의 설빔을 보내는 풍습이 있는데, 아카시노기미도 겐지가 있는 곳으로 여러 통의 편지와 물건을 보냅니다. 보통은 편지 속에 와카가 들어가는데요, 이는 당시 귀족들의 교양이었습니다. 이것은 '오랜 세월, 만날 날만 기다리며 살아온 이에게 오늘은 들려주오 휘파람새의 첫소리年月を松にひかれて経る人に今日鴬の初音聞かせよ' 하는, 딸에게 보낸 편지 속에 있던 와카입니다.

오랜 세월을 견디며 사랑하는 딸과 만날 날을 기다리지만 만날 수가 없다는 의미를 담고 있습니다. '年月を松にひかれて経る人に'. 여기서 '松'는 '소나무'와 '기다리고 있다'는 이중의 뜻을 갖는 가케고토바입니다. '経る'는 세월을 보낸다는 뜻이겠죠. 나이 든 자신에게 오늘은 첫 자일이니 휘파람새의 첫소리를 들려 달라는 심정을 읊은 것입니다. 그것은 물론 자기 자식의 소식을 듣고 싶다는 의미이겠죠. 그러자 딸도 아직은 서툴지만 답가를 써 보내는데요. 그런 내용이 담겨 있는 것이 이 〈하쓰네마키에 손궤〉입니다.

손궤를 보시면 웅장한 어전이 보이고 저택이 그려져 있군요. 위에 도쿠가와가家의 문양이 있습니다. 도쿠가와가의 딸이기 때문에 가문의 문양인 접시꽃 무늬가 여기저기 흩어져 있는데요. 오른쪽에 큰 소나무가 있습니다. 소나무의 제일 위쪽이 좀 이상한 형태를 하고 있는데요. 이것은 변체가나로 'と'라고 읽는 '登'이라는 문자입니다. 또 'し'가 길게 소나무의 기둥을 이루고 있습니다. 쭉 길게 말이죠. 그리고 아래에 '月'이라는 것이 있습니다. 이것은 보면 바로 알 수 있을 것입니다. '登

し月を도시쓰키'(年月도시쓰키와 소리가 같다)라는 것을요. '松'이라는 자는 없습니다만 이것이 소나무이기 때문에 '松に'라는 의미가 되고, 'ひかれて'라는 것은 훨씬 위쪽에 흩어져 있습니다. 이것은 '아시데筆手34'라고 불리는, 즉 숨은 문자가 됩니다. 그래서 '年月を松にひかれて'로 읽히게 됩니다. 그것만으로도 당시 사람들은 '겐지모노가타리'라는 것을 충분히 알 수 있었습니다. '아, 이건 정월에 딸에게 보낸 아카시노키미의 와카구나'라는 것을 말입니다. 이렇게 알고 있다는 것은 또 교양의 증거이기도 했는데요, 이런 예가 많이 있습니다.

또 하나. 〈그림 40〉은 후지와라노 토시나리藤原俊成, 1114~1204의 '다시 볼 수 있을까またや見む'라는 와카가 적힌 벼루상자입니다. 'またや見む'라는 문자는 꽤 선명하게 보이는데요. '다시 볼 수 있을까 가타노 들판

그림40 오가타 코린 〈벚꽃놀이 마키에 벼루상자〉, 에도시대 17세기, 후지다미술관 소장. 오른쪽은 뚜껑을 연 부분

34 장식문양의 일종으로 문자를 회화적으로 변형시켜 갈대, 물새, 바위 등에 견주어 쓴 글.

에서의 꽃놀이를またや見む交野のみ野の桜狩り'의 み野라는 문자가 벚나무 아래에 있군요. 아니 다시는 볼 수 없을 것이다라고, 벚꽃놀이를 노래한 와카입니다. '벚꽃놀이'라는 말은 그림으로 표현되어 있습니다. 왼쪽의 벼룻집 뚜껑에는 'またや見む交野のみ野の桜狩り'라는 상구上句가 적혀 있고, 뚜껑을 열면 '벚꽃이 눈처럼 흩날리는 새벽 경관을花の雪散る春のあけぼの'이라는 문자가 그림과 하나로 되어 있습니다. 와카와 그림이 일체가 된 아주 아름다운 장식입니다.

다음은 국보인 혼아미 코에쓰本阿弥光悦의 〈부교 마키에 벼룻집船橋蒔絵硯箱〉(〈그림 41〉)입니다. 이것은 사실 배다리, 즉 부교 그림이 그려진 도안인데요. 볼록하게 가운데가 크게 부풀어올라 있는 것은 고에쓰의 대담한 디자인성을 보여주는 예라고 생각합니다. 부교라는 것은 지금도 있습니다만 다리가 없는 곳을 건너려고 할 때 배를 쭈욱 잇대고 그 위에 판을 놓아 건너는 다리인데요. 임시 다리를 말합니다.

자세히 보면 이것은 마키에이지만 금칠이 된 부분에 배가 그려져 있

그림41 혼아미 코에쓰 〈부교 마키에 벼룻집〉, 에도시대 17세기, 도쿄국립박물관 소장

습니다. 그리고 그 위에 연판을 붙여 교판으로 삼고 있습니다. 즉 이것은 부교 도안인데요, 그 위에 역시나 문자가 쓰여 있습니다. 이것도 문자가 흩어져 있어서 읽기 어렵군요. '동국의 사노佐野를 부교를 놓아 건너간다. 다리를 놓듯 마음을 걸고 사랑하고 있음을 알아주는 이 없구나東路の佐野の舟橋かけてのみ思ひわたるを知る人のなき'라고 하는 미나모토노 히토시源等의 와카입니다. 위에서 보는 편이 더 알기 쉽겠군요. 배 그림이 있고 연판이 있고 '東路の'라고 하는 문자는 연판 위에 있습니다. '東路のさのの'에서 다시 훌쩍 건너뛰고 있군요. '부교'라는 단어는 없는데, 이것은 그림 문자로 읽으라는 뜻입니다. 'かけて濃三(のみ)'라는 문자가 연판 위에 보입니다. 오른쪽 위에 불쑥 '思'가 있고, 그리고 'わたる'가 뒤에 옵니다. 또 위로 올라가 'を知る人の'가 있고, 'なき'는 아래 쪽에 보이는데요, 뒤죽박죽이라고 할까, 산만하다고 할까, 와카를 모르면 읽을 수 없는 '흩어쓰기'의 전형입니다. 아주 흥미로운 작품입니다.

후지와라노 테이카藤原定家35 의 '부정의 미학'

여기서 좀 더 지나면 『신고킨와카슈新古今和歌集』36 시대가 됩니다. 다음은 도시나리의 아들 후지와라노 테이카가 지은 것으로 『신고킨와카

35 1162~1241년. 가마쿠라 초기의 가인. 후지와라노 사다이에라고도 한다. 도시나리俊成의 아들. 아버지의 뒤를 이어 유심체의 상징적 가풍을 확립하였고, 가단의 지도자로 활약했다. 「신고킨와카슈」편자 중 한 사람이며 후에 「신칙찬와가집」을 편찬하였다.
36 1205년 고토바 상황의 칙명에 의해 편찬된 8번째 칙찬와카집. 총 20권으로 구성되어 있고 1980수가 실려 있다.

슈』에 실린 유명한 와카입니다.

　'말을 멈추고 소매를 털어내는 이조차 없구나 사노^{佐野}의 나루터에 눈 내리는 해질녘駒とめて袖打ち払ふ陰もなし 佐野のわたりの雪の夕暮れ'. 여기에도 사노라는 지명이 나오는데요, 이 '사노의 나루터'는 관동(동국)에서 건너올 때를 읊은 노래입니다. '사노의 나루터에 눈 내리는 해질녘'. 아무도 없는 조용하고 적막한 가운데 눈이 내리는 저녁 무렵의 정경을 노래한 것입니다. '말을 세우고 소매를 털어내는'이라고 하면 사람의 모습이 연상되는데, '소매를 털어내는' 사람은 귀공자가 될 것입니다. '말을 세우고 소매를 털어내는 이조차 없구나' 하면 그런 귀공자도 누구도 없다. 즉 이 와카는 '아무도 없다'는 것을 말하고 있습니다. 아무도 없는 눈 내리는 해질녘의 적막한 광경이라는 것을 테이카는 이 와카로 나타내고 있습니다.

　문제는 이것을 그림으로 그릴 때 어떻게 할 것인가, 하는 것입니다. 아무도 없으니 그림으로 그린다면 아무도 없는 곳에 눈만 내리는 정경이 그려질 것입니다. 하지만 테이카는 아무도 없다고 하지 않고 귀공자가 말을 타고 소매를 털어내는 모습을, 그 이미지를 우선 떠올리게 합니다. 그리고 그것이 없다고 부정합니다. 굉장히 뛰어난 수사법입니다. 이것은 『고킨와카슈』의 경우는 있는 그대로를 나타내지만 『신고킨와카슈』 시대가 되면 테이카의 미학은 교묘한 장치를 통해 그것을 부정합니다. 이것을 '부정의 미학'이라고 나는 부르는데요, 대표적인 것으로 '둘러보니 꽃도 단풍도 없구나 포구의 뜸집 그 위로 내려앉는 쓸쓸한 가을 저녁見渡せば花も紅葉もなかりけり浦の苫屋の秋の夕暮れ'라는 적막한 포구의 해질녘을 노래한 테이카의 와카가 있습니다. '둘러보니 꽃도 단풍도'

하면 꽃과 단풍이 펼쳐지는 이미지가 먼저 떠오르는데요, 그것을 '없다'고 부정합니다.

『신고킨와카슈』에 '휘둘러보니 버드나무와 벚꽃 어우러져 도읍의 봄풍경이 온통 비단과 같다見渡せば柳桜をこきまぜて都ぞ春の錦なりける'하는 헤이안 시대의 가인 소세이 법사素性法師의 와카가 있습

그림42 오가타 코린 〈사노 나루터 마키에 벼룻집〉, 에도 시대 18세기, 고토미술관 소장

니다. 테이카도 물론 이 와카를 알고 있었겠지요. 물이 오른 싱그러운 버드나무와 벚꽃으로 화려하게 수놓은 도읍의 봄 풍경. '둘러보니 버드나무와 벚꽃 어우러져', 이것은 굉장히 화사한 이미지인데요. 이 와카를 염두에 두고, '둘러보니 꽃도 단풍도'라고 하면 꽃과 단풍이 있는 화려한 이미지가 떠오릅니다. 그것을 '없구나'라고 부정하는 것입니다. 꽃도 단풍도 아무 것도 없이, '포구의 뜸집 그 위로 내려앉는 쓸쓸한 가을 저녁'이라 하여, 마을에서 외떨어진 초라한 오두막만 있을 뿐입니다. 이것이 테이카의 미학입니다.

'사노의 나루터'라는 와카도 이 같은 미학에 기초해 '말을 세우고 소매를 털어내는 이조차 없구나'라고 해서, 먼저 귀공자의 이미지를 떠올리게 하고는 그것을 부정합니다. 그럼 이 와카를 회화로 표현할 때 어떻게 할 것인가. 예를 들면 대표적인 것으로 고토미술관에 오가타 코린의 〈사노나루터 마키에 연갑佐野渡し蒔絵硯箱〉이라는 것이 있습니다. 그 뚜껑 표면에는 전면에 '말을 세우고 소매를 털어내는 귀공자'의 화려한 모습이 그려져 있는데요. 즉 와카에서는 부정되고 있는 이미지를

당당하게 표현하고 있습니다. 그렇지만 보는 이는 그 연갑에서 하나의 와카를 떠올립니다. 와카를 떠올리며 '아아, 저 적막한 사노의 해질녘'을 노래한 것이구나, 하는 식의, 연상을 확장시키는 장치로 작용하고 있는 것입니다. 굉장히 응축된 미적 표현이라 할 수 있습니다.

아리와라노 나리히라在原業平[37]의 야쓰하시八橋[38] 디자인

린파琳派[39]의 작품 중 가장 유명한 것은 '야쓰하시'에 관한 이야기입니다. 〈그림 43〉에는 위쪽에 (몸에 익숙한) '당의처럼 오랜 세월 함께 한 아내도 없이 홀로 멀리 떠나온 여로 쓸쓸하구나唐衣きつつなれにしつましあればはるばるきぬる旅をしぞ思ふ' 하는 와카가 쓰여 있는데요. 5·7·5·7·7의 머리 글자를 따면 'かきつばた제비붓꽃'이 됩니다. 이것은 『이세모노가타리伊勢物語』 중 아리와라노 나리히라의 관동 여행의 한 장면입니다. 그는 도읍(교토)을 떠나 미카와三河까지 오게 됩니다. 지금도 '야쓰하시'라는 지명이 남아있는데요. 예전에는 강이 여러 갈래로 갈라져서 여기저기

37 825~880년. 일본 헤이안 시대의 귀족, 시인이다. 많은 시가를 남겨 6가선의 한 사람이기도 하다. 『고킨와카슈古今集』이후 칙찬집에 90수 가까이 수록. 가집 『나리히라집平集』이 『36인집三十六人集』 속에 수록되어 있다. 이세모노가타리의 주인공으로 추측되는 인물로 용모가 뛰어나 후세 미남의 대명사로 일컬어진다. 정열적이고 영탄조의 와카를 다수 남기고 있다.
38 아이치현 도요타시 미카와역 인근.
39 에도시대 회화의 한 유파. 회화를 비롯해 글과 공예도 포함하는 종합성을 띤 장식 예술. 고린파光琳派 또는 소다쓰 고린파宗達光琳派라고도 한다. 다와라야 소다쓰俵屋宗達로 시작되는 화풍을 오가타 고린尾形光琳이 대성하고, 사카이 호이쓰酒井抱一가 발전시켰다. 회화는 기법, 표현 모두 전통적인 야마토에를 기반으로 하며 선명하고 화려한 색채와 금니金泥·은니를 많이 이용한 장식적인 화풍을 특색으로 한다.

에 다리가 많이 걸려 있었습니다. 그래서 다리가 많다는 의미로 '야쓰하시八橋'라고 불리게 되었는데, 그곳에 제비붓꽃이 피어 있었던 것입니다. '제비붓꽃을 넣어서 와카를 읊어보라'는 말에 나리히라가 도읍을 생각하며 읊은 것이 저 '당의唐衣'라는 와카입니다. 이것은 굉장히 아주 유명한 일화입니다.

〈그림 43〉은 오가타 코린의 동생인 겐잔尾形乾山의 작품입니다. 여러 개의 다리와 제비붓꽃을 그린 후 거기에 글을 흩어 썼습니다. 문자와 그림이 완전히 일체가 된 뛰어난 작품인데요. 똑같은 테마를 문자 없이 그린 것이 오가타 코린입니다. 〈그림 44〉는 국보 〈야쓰하시마키에 손궤八橋の蒔絵手箱〉입니다. 마키에로 제비붓꽃을, 납으로 여러 개의 다리를 표현하고 있습니다. 〈그림 45〉는 유명한 〈야쓰하시도병풍八橋図屏風〉인데요, 이 작품은 현재 메트로폴리탄미술관에 있습니다. 제비붓꽃과 다리가 그려져 있습니다. 보통은 나리히라나 그 일행을 그려 넣을 법도 한데, 그러나 그런 것은 일체 없애고 제비붓꽃과 다리만 그렸습니다. 극단적인 경우는 다리도 없앴는데요, 〈그림 46〉은 네즈미술관에 있는 〈연자화도병풍

그림43 오가타 켄잔 〈야쓰하시즈〉, 에도시대 18세기, 문화청보관

그림44 오가타 코린 〈야쓰하시마키에 손궤〉, 에도시대 18세기, 도쿄국립박물관소장

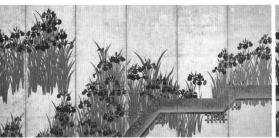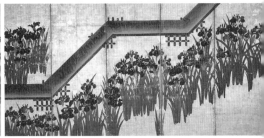

그림45 오카타 코린 〈야쓰하시즈병풍〉, 1710년경 제작, 매트로폴리탄미술관 소장

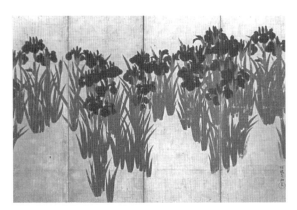

그림46 오가타 코린 〈연자화도병풍〉(부분), 에도시대 18세기, 네즈미술관소장

燕子花図屏風〉입니다. 이것도 사실은 나리히라의 와카에 기초하고 있습니다. 외국인은 그런 점을 좀처럼 이해하지 못합니다. "어째서 이게 다리죠?"라든지 "도대체 이런 건 어디에서 피는거야?" 하는 질문을 자주 받습니다. 어디라니요? 당연히 물속이지요. 서양의 경우 물이 있으면 당연히 강물이나 제방, 하늘을 그려넣을 것입니다. 여기에서는 그런 것을 전부 거부하고 제비붓꽃만으로 아주 뛰어난 도안을 만들어 내고 있습니다. 게다가 그것은 문학, 와카의 세계를 배경으로 갖고 있습니다.

오노노 코마치小野小町40 '벚꽃 빛깔은'의 디자인성

얼마 전 양명문고 구장본 '햐쿠닌잇슈百人一首'를 보았습니다(〈그림 47〉).
'벚꽃 빛깔은 퇴색해 버렸구나 장마 동안에 이 몸 시들어 버리듯 시름하
는 동안에花の色はうつりにけりないたづらにわが身世にふるながめせしまに' 하는 오노노
코마치의 와카로, 왼쪽 부분이 우타가루타歌かるた41의 읽는 패입니다. 오

그림47 '햐쿠닌잇슈'의 오노노 코마치의 잡는 패와 읽는 패.
에도시대 1660~70년경?, 양명문고구장본

40 헤이안시대 가인 6가선의 한 명. 생몰미상. 고킨와카슈의 대표적인 가인으로 연애 노래
 에 뛰어났다. 후세 재능이 뛰어난 절세 미인으로 설화되었고, 고마치의 무덤과 고마
 치 탄생과 관련한 우물 등 그 전설은 전국에 퍼져 있다. 문예화된 좋은 사례로 '고마치모
 노小町物'라 불리는 요곡 등이 있다.

41 와카의 상구上句, 하구下句를 나눠 쓴 가루타(카드)를 이용하는 일본의 독자적인 실내 놀
 이로 에도시대에 만들어졌다. 본래는 와카를 외우도록 하기 위한 교육적인 유희로 시
 작되었으며 후지와라노 태이카가 선별한 『오구라햐쿠닌잇슈小倉百人一首』가 이용된다.
 한 사람이 상구의 패를 읽고 두 사람이나 그 이상의 사람이 패를 나누어 하구를 먼저 찾
 아내서 승패를 가르는 놀이로 오늘날에는 정월 행사로 즐긴다.

노노 코마치의 그림과 '벚꽃 빛깔은 퇴색해 버렸구나花の色はうつりにけり'가 쓰여 있는데요. 퇴색해 버렸다고는 하나 'うつりに'의 'に'는 아주 멋들어지게 쓰여 있군요. 집는 패는 보통 문자만 쓰여집니다. 우타가루타에 이용되는 '오구라햐쿠닌잇슈小倉百人一首'는 테이카가 오구라 산장에서 선별했다고 하는데요 모모야마시대1568~1600부터 에도시대에 걸쳐 널리 사랑받았습니다. 고린이 그린 '고린 햐쿠닌잇슈光琳百人一首'에서는 '벚꽃 빛깔은 퇴색해 버렸구나 장마 동안에'라고 하는 상구上句를 쓴 읽는 패뿐만 아니라 '이 몸 시들어 버리듯……'이라는 하구의 집는 패에도 그림이 그려져 있습니다. 아주 아름다운 그림입니다.

이 와카가 일반에게 널리 알려지면서 패러디까지 만들어졌는데요. 〈그림 48〉은 에도기에 만들어진 예입니다. 小野小町라 쓰고, '꽃피는

그림48『에도햐쿠닌잇슈』, 오노노 코마치, 에도시대의 패러디, 1731년경

계절 벚꽃 한창이구나 우에노공원 내 도시락 기꺼이 열게 만든다'고 쓰여 있습니다. 지금도 우에노는 많은 사람들이 벚꽃놀이를 와서 도시락을 먹는 곳이죠. 이런 패러디가 만들어졌다는 것은 고마치의 와카가 그만큼 널리 알려져 있었다는 것을 의미합니다. 그렇지 않다면 위의 패러디는 의미가 없습니다. 요컨대『고킨와카슈』이래의 전통을 모두 잘 알고 있었다는 이야기고, 그 전통은 후대까지 이어지고 있습니다.

〈그림 49〉는 '벚꽃 빛깔은 퇴색해 버렸구나 장마 동안에' 이 와카를 써넣고 그림을 그린 메이지시대의 에가루타絵かるた입니다. 이것을 그린

이는 메이지기의 화가, 아오키 시게루青木繁, 1882~ 1911인데요. 필체도 상당히 훌륭하다고 생각합니다. 아오키 시게루는 이외에도 우타가루타를 여러 점 남기고 있습니다.

그리고 〈그림 50〉은 현대작가의 작품입니다. 시즈오카현 출신으로 도쿄예술대학에서 교편을 잡고 있는 키즈 후미야木津文哉, 1958~ 화백이 그린 그림인데요, '벚꽃 빛깔은' 와카 위에 잎사귀가 놓여 있어서 일부는 읽을 수가 없습니다. 그러나 이것을 보면 누구나 고마치의 와카라는 것을 금방 알수 있습니다. 와카를 적은 종이가 붙어 있고, 그위에 나뭇잎이 있는 것 같은데요, 그런데 사실 이것은 전부 그린 것입니다. 초리얼리즘의 아주 재미있는 그림이라고 생각합니다. 그림과 문자의 공존은 이처럼 오늘날까지 이어지고 있습니다.

그림49 아오키 시케루 〈에가루타〉, 1904

그림50 기즈 후미야 〈아련한 회상〉, 2003

문자와 그림은 별개 - 서양의 문자 디자인

서양의 경우를 살펴보면 르네상스 이후 그림과 문자는 전혀 다른 영역으로 결코 서로 겹쳐지는 일이 없었다고 미셸 푸코1926~1984가 지적하고 있습니다. 중세의 성서와 연대기에는 표지 그림과 속표지 그림에 공을 많이 들여 디자인했는데요. 〈그림 51〉에서는 영어의 'IN'이 보입

그림51 중세 사본의 표지 그림(9세기)과 본문 페이지(7세기)의 예

니다. 'Inprincipium'이라 하는 요한전의 첫 부분인데요. 네 모서리에 복음서 기자의 그림像이 그려진 속표지입니다. 그러나 본문으로 들어가면 문자 부분과 장식 부분은 따로따로 되어 있습니다.

〈그림 52〉는 19세기의 앨프레드 테니슨의 시집『목슨42 판版 시집』인데요. 화가와 함께 작업해 아주 훌륭한 삽화가 들어간 시집입니다. 'The Lady of Shalott'이라는 시를 보면 시는 또박또박 활자로 적혀 있습니다. 그 위의 그림은 윌리엄 홀먼 헌트라는 라파엘로전파43 화가의 삽화입니다. 그림과 문자 부분은 따로 구분되어 있군요. 마찬가지로 이것은 가브리엘 로세티가 같은 시집에 그린 삽화입니다. 역시 문자와 그림은 별개로 구성되어 있는데요. 삽화와 문자는 다른 영역이었던 것입니다.

42 목슨 에드워드Moxon Edward(1801~1858). 영국의 출판업자, 시인.
43 1848년 영국 런던에서 결성된 시인예술가 집단. 라파엘로 이전의 이탈리아 회화 정신과 밝은 색으로 되돌아갈 것을 목적으로 하였다.

그림52 홀먼 헌트 「The Lady of Shalott」, 목슨판 『테니슨시집』, 1862

그림53 윌리엄 모리스 『제프리 초서 작품집』, 1896, 和洋女子大学메디어센터도서관 소장

　'그림과 문자를 좀더 결합시키는 편이 좋겠다'고 생각한 것이 윌리엄 모리스[1834~1896]이고, 그는 '켐스콧판[版]'이라는 것을 만들었습니다(〈그림53〉). 그걸 보면 과연 장식적 효과가 훨씬 두드러집니다. 하지만 여기에도 장식은 본문을 둘러싸고 있고, 머릿글자는 장식성이 가미된 대문자로 되어 있기는 하지만 문장과 장식은 일단 별개로 되어 있습니다. 일본처럼 그림과 문자가 겹치는 시도는 이루어지지 않고 있습니다.

　유럽에서 처음 그것을 시도한 것이 19세기 말, 1880년에 처음으로 『청령집[蜻蛉集]』이라는 일본의 와카를 번역한 책이 나오면서 입니다(〈그림54〉). 이것은 첫 페이지, 세미마루[蟬丸]가 지은 '이곳이 바로 가는 이 오는 이 아는 사람 모르는 사람 만나고 헤어지는 오우자카[逢坂] 관문이구나[これやこの行くも帰るも別れては 知るも知らぬも逢坂の関]'하는 와카입니다.

　왼쪽 페이지에 세미마루의 초상과 함께 오우자카 관문이 보이고, 와

그림54 『청령집』 표지와 본문, 1882

카는 일본어로 흘어쓰기로 쓰여 있습니다. 오른쪽 페이지는 불어 번역인데요, 화면 전면에 비행하는 잠자리 떼가 있고 그 가운데에 크게 불어로 번역한 와카가 있습니다. 그 위에 조금 작은 활자의 로마자 역이 보이는군요. 그리고 작자 이름인 '세미마루'는 잠자리 속과 여기저기에 흘어져 있습니다. 일본인의 그림과 문자를 하나로 엮는 도안을 받아들여, 프랑스에서 처음으로 19세기 말에 만들어졌습니다.

이 표지 그림이 재미있는데요. 『청령집』이란 '잠자리 노래집'이란 뜻입니다. 사실 표지 그림을 그린 이는 파리에 유학 중이던 일본인 야마모토 호스이山本芳翠, 1850~1906라고 하는 화가입니다. 불어 제목 위에 앉은 잠자리 날개 위에 '청령집'이라는 제목이 보이는데요. '메이지25년'이라는 연호까지 일본어로 쓰여 있군요. 즉 프랑스에 드디어 문자와 그림을 하나로 한 작품이 19세기 말에 나오게 된 것입니다.

이것을 보고 놀란 사람은, 프랑스의 상징파 시인인 말라르메[44]였습

니다. 말라르메의 '주사위 던지기'라는 유명한 시가 있습니다. 이건 아주 전위적인 시도라는 평을 받았는데요. 불어로 쓴 시이지만 문자를 크게 쓰기도 하고 작게 쓰기도 하고 공간을 띄우기도 하는, 바로 일본의 '흩어쓰기'와 같은 감각으로 배치된 구도였습니다. 일본인은 이미 천년 이전부터 해왔던 것이 프랑스에서는 처음 실행되면서 '아주 전위적인 시도'라는 평을 듣게 되었던 것이죠. 그만큼 일본적인 특색이 강했다는 이야기입니다.

만화의 문자와 그림

만화의 경우도 마찬가지인데요. 〈그림 55〉는 미국의 대중 만화를 기반으로 한 리히텐슈타인의 작품 〈SWEET DREAMS, BABY!〉입니다. '퍽'하고 사람을 치는 의성어가 보이는데요. 일본에서도, 우연히 우리 집 아이가 읽고 있던 만화, 〈서킷 울프Circuit Wolf〉[45]를 보니 가타카나를 사용해서, 그것도 삐죽삐죽하게 '위이잉' 하는 식으로 소리의 격렬함을 나타내고 있더군요. 이런 문자 사용은 물론 유럽에서도 대중만화에서 흔히 볼 수 있습니다. 권총을 쏘면 '타앙!' 하는 소리를 문자로

[44] 스테판 말라르메Stephane Mallarmé(1842~1898)는 프랑스의 시인이다. 폴 베를렌, 아르튀르 랭보와 더불어 19세기 후반 프랑스 시단을 주도했다. 시인의 인상과 시적 언어 고유의 상징에 주목한 상징주의의 창시자로 간주된다. 고등학교 영어 교사 출신으로 에드거 앨런 포의 『갈가마귀』를 불어로 번역하기도 했다.
[45] 만화가 이케자와 사토시池沢さとし가 1975년부터 1979년에 걸쳐 '주간 소년 점프'(集英社)에 연재한 만화 작품. 애치愛車인 '로터스 유럽'을 모는 주인공 후부키가 도로와 서킷을 무대로 라이벌들과 경쟁을 펼쳐 프로 레이서로 성장해 가는 이야기.

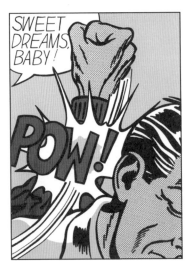

그림55 리히텐슈타인 〈SWEET DREAMS,
BABY!〉, 1965년, 오하라미술관.
ⓒ Estate of Roy Lichtenstein / SACK Korea 2021

나타내는 식이죠.

그러나 일본은 소리만이 아니라 소리가 없는 상태도 문자로 표기합니다. 이것을 외국인은 이해하기 어려워하는데요, 예를 들면 〈서킷 울프〉의 한 장면에서처럼 순간적으로 멈추는 모양을 나타낸 '딱'이 그 예입니다. 이것을 영어로는 오노매토피아Onomatopoeia라고 하는데요, '의성어'라고 번역하지는 않습니다. 소리가 아니기 때문이죠. 굳이 번역하자면 '의태어'라 할 수 있을 것입니다. 일본은 그런 걸 자주 사용합니다.

또 〈그림 56〉은 마야 미네오魔夜峰央, 1953~의 『파타리오!』[46]라고 하는, 우리 집 딸 아이가 읽고 있던 책에서 가져온 한 컷인데요, '스르륵'이나 '스윽'이 그런 예가 되겠습니다.

다음은 이시노모리 쇼타로石ノ森章太郎, 1938~1998의 『용신소龍神沼』의 예를

그림56 마야 미네오 〈파타리오!〉에서, 白泉社 ⓒ마야 미네오

들겠습니다. 장면 중 'シーン'라는 표기가 있는데요, 이것은 아무리 궁리를 해도 다른 말로는 번역할 수 없습니다. 일본만화는 외국에서도 인기가 많아서 이시노모리 씨의 만화도 꽤 많이 번역되어 있는데요, 'シーン'은 번역할 수 없

46 『꽃과 꿈』(白泉社)으로 1978년에 연재를 시작, 2019년 현재『만화park』으로 연재중이다.

었다고 합니다. 외국에서 문자란 본래 소리를 표현한 것이기 때문에 소리가 아닌 문자 표현은 번역할 수가 없었던 것이죠. 한국에서도 번역할 수 없었다고 합니다. 그러니 일본은 참 특이하다 할 수 있겠죠. 결국 번역판에서는 모두 문자는 없애 버렸다고 합니다. 물론 그림만으로 적막하다는 것을 알 수 있지만 일본은 이런 식으로 문자를 굉장히 자주 사용합니다.

이것은 일본인 특유의 신체 감각이라 할 수 있는데, 소리가 없는 것을 반대로 소리로 표현합니다. 가부키에서는 큰북을 이용해 눈이 내리는 것을 표현합니다. 큰북에는 다양한 용도가 있는데, 전쟁 장면에서는 격렬하게 '둥둥둥' 하고 소리를 냅니다. 그리고 눈은 아주 조용하게 '동동동' 하고 소리를 냅니다. 그것도 이상하기는 마찬가지입니다. 눈이 내리는 밤은 본래 소리가 없습니다. 고요한 느낌을 큰북으로 소리를 낸다! 일본인은 그것을 느낌으로 압니다. 그것이 일본인의 감각인 것이죠. 그것은 외국에는 없는 감각입니다. 외국에서는 연극 등의 소리는 전부 실제의 소리를 재현한다는, 그런 느낌이 듭니다.

이것은 현대까지 이어지고 있습니다. 무나카타 시코棟方志功, 1903~1975가 야나기 무네요시柳宗悦, 1889~1961[47]의 저서 『심게心偈』를 판화로 작업했습니다. 〈그림 57〉의 〈매화 향기 가득하구나 눈은 내리는데梅香りミツ雪フルモ〉가 그 일례인데요, 문자도 그림도 전부 시코가 직접 쓰고 그렸습니다.

47 민예 운동을 일으킨 사상가, 미학자, 종교 철학자. 1916년 조선을 방문했을 때 조선 문화에 매료된 야나기는 1919년 3·1운동에 대한 일본의 탄압에 대해 "반항하는 그들보다 더 어리석은 것은 탄압하는 우리다"고 비판했다. 조선 민화 등 조선의 미술문화에도 조예가 깊었으며 당시 경성의 도로 확장을 위해 경복궁 광화문이 철거되게 되자 이에 반대 항의하는 「없애려 한다 – 조선건축을 위해」를 잡지 『개조改造』에 기고, 많은 반향을 일으켰고 광화문은 이축 보존되었다. 한국과 관련하여 『조선과 예술』, 『조선의 미술』 외에 편저로 『지금도 이어지는 조선의 공예』를 출판했다.

그림57 무나카타 시코 〈매화향기 가득하구나 눈은 내리는데〉(『心偈 판화집』), 오하라미술관 소장. ⓒ무나카타 시코

그림58 무나카타 시코 〈긴타이쿄 다리 위에서〉(『와카 모음 판화집』), 오하라미술관 소장.
ⓒ무나카타 시코

유명한 것이 요시이 이사무吉井勇, 1886~1960와 함께 작업한, '누가 뭐래도 기온은 사랑이라 잠을 잘 때도 베개 밑을 흐르는 여울 소리 들린다かにかくに祗園は恋し寝るときも枕のしたを水のながるる'라고 하는 판화 작품입니다. 시코는 요시이 이사무와 사이가 좋았기 때문에 이사무의 와카 31편을 모아 『유리초流離抄』라고 하는 판화집을 만들었습니다. 판화의 그림도, 색도, 문자도 전부 시코 혼자서 한 작업이었습니다.

이것이 아주 평판이 좋았기 때문에 다니자키 준이치로谷崎潤一郎, 1886~1965도 '함께 작업하자'는 제안을 했고, 마찬가지로 판화집을 만들었습니다. '돌계단 세며 올라가는 소녀의 소매 자락 위로 흩날리며 내리는 산벚꽃이여いしたんを数えて登る乙女子の袖にちり来る山ざくらかな'가 그 하나입니다. 이것은 다니자키의 와카인데요, 판화에 다니자카 준이치로라고 쓰여 있습니다. 다니자키란 작가는 상당히 모던한 감각의 소유자였습니다. 그 예로 '세 자매 다정하게 서서 함께 사진을 찍는구나 긴타이쿄 다리 위에서三

人の姉と妹ゐならびて写真とらすなり錦帯橋の上'라는 작품도 보여드리겠습니다(〈그림 58〉). 이처럼 바로 오늘날, 즉 전후 세대까지 일본에서는 와카와 문자가 하나의 미의식으로 이어지고 있음을 알 수 있습니다.

시간이 벌써 이렇게 되었네요. 여기까지 하겠습니다. 감사합니다.

일본인에게 아름다움이란 무엇인가

II

일본의 미와 서양의 미

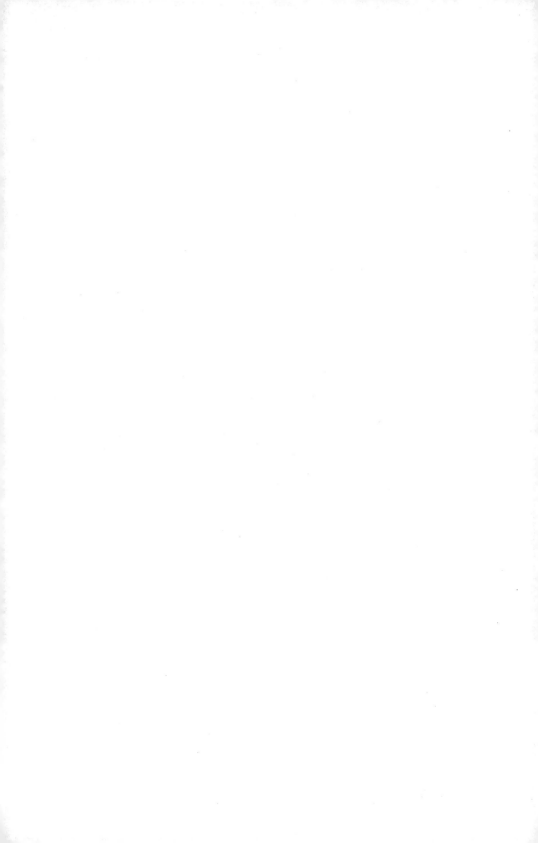

동서의 만남

일본 회화와 서양 회화의 표현 양식에 대한 고찰

발견된 일본의 미의식

1909년 6월호 『가제트 데 보자르』[1]에 실린 모네의 인터뷰 기사 '클로드 모네의 〈수련〉'에서 이 수련의 화가는 그의 일본 미술에 대한 애착에 대해 다음과 같이 말하고 있습니다.

내 작품의 원천을 꼭 알고 싶은가? 그렇다면 그 하나로 옛 일본인을 거론하지 않을 수 없다. 그들의 유니크하고 세련된 취향은 항상 나를 매료시켜 왔다. 그림자를 통해 존재를, 부분에 의해 전체를 암시하는 그 미학은 내가 추구하던 바였다.

19세기 후반에 우키요에^{浮世絵}[2]와 병풍화, 삽화책, 도자기, 가구 등 일

1 1859년에 파리에서 창간되어 지금까지 이어지는 가장 오래된 월간 미술 잡지.
2 일본의 17세기에서 20세기 초 에도를 중심으로 유행했던 서민들의 그림. 당대 서민들의 일상 생활이나 풍경, 풍물 등을 그려낸 풍속화. 우키요^{浮世}란 떠도는 세상, 즉 현실의 속세를 뜻하는 말이고 에^絵는 그림이란 뜻이다. 따라서 종교적인 극락이나 고상한 귀족 생활이 아닌 현세의 바닥을 묘사하고 즐기는 그림이다.

본의 미술품이 유럽에 대량으로 수입되어 수집가와 감식가의 흥미의 대상이 되었다는 것과 동시에 마네나 모네 등 인상파 화가를 중심으로 한 새로운 세대의 화풍에 영향을 미쳤다는 것은 잘 알려진 사실입니다. 모네는 〈라 자포네즈〉라고 하는 유명한 작품에서 기모노를 입고 있는 프랑스 여성─이 여성은 그의 아내 까미유이다─을 그리고 있는데, 그림자와 부분에 의한 미학을 언급한 그의 말은, 모네가 일본 예술가들의 작품 속에서 찾아낸 것이 단순한 이국적 취향의 매력이라기보다는 오히려 일본 미술 특유의 표현 양식이 그 자신의 예술 작품과 유사성이 있었다는 것을 시사하고 있습니다.

이 새롭게 발견된 일본 미술의 미의식에 매료된 것은 모네만이 아니었습니다. 프랑스의 평론가 에르네스트 쉐노는 일본 미술에 상당히 진지하게 흥미를 나타낸 최초의 인물로서, 1869년에 했던 강연에서 일본 미술은 세 가지 기본적 특질, 즉 비대칭성, 양식성, 다색성을 갖추고 있다고 지적하고 있습니다. 또 그는 1878년의 평론 '파리 속 일본'에서는 예술가와 애호가들의 일본 미술에 대한 열광이 '구도의 의외성, 형태의 정교함, 풍부한 색채, 회화적 효과의 독창성, 나아가 그러한 성과를 얻기 위해 이용되고 있는 회화적 수법의 단순함에 대한 감탄'이었다고 말하고 있습니다.

즉, 드가, 반 고흐, 고갱, 툴루즈 로트렉, 보나르 등 다양한 화파의 많은 화가들에게 사랑받은 일본 미술은 단순히 그 색다른 모티프가 내포하는 이국성異國性 때문에 찬사를 받은 것이 아닙니다. 그것이 중요한 역할을 한 것은 사실이지만, 그 순화된 양식성에 의해 찬사를 받았던 것이고, 그것은 모든 새로운 예술 표현 양식에 나타나고 있습니다. 사

실 일본 미술을 받아들인 서구인은 그때까지 서양미술의 주류에는 없었던 특질들을 찾아냈던 것입니다.

일본의 서양 회화 기술 도입의 역사

이와 마찬가지로 18세기에 서양화가 일본에 소개되었을 때 다행히 서양의 그림본(주로 판화와 삽화를 통해)을 볼 수 있었던 화가들은 원근법과 명암법 등 일본 회화에서는 볼 수 없는 사실적 묘사에 감탄하여 그것들을 습득하는 데 열심이었습니다.

일본이 처음 서구 세계와 접촉하게 된 것은 포르투칼인과 스페인인을 중심으로 하는 서구 신교사가 일본에 처음 내항한 16세기로 거슬러 올라갑니다. 〈그림 1〉은 이른바 〈남만병풍南蠻屛風〉이라고 하는 17세

림1 伝·가노 산라쿠 〈남만병풍(南蠻屛風)〉, 모모야마시대, 산토리미술관

기 초에 제작된 병풍의 하나인데, 여기서 말하는 남만이란 남쪽에서 온 오랑캐, 즉 유럽인을 가리킵니다. 따라서 그 제목은 서구에 경의를 담아 번역하자면 '서구인의 내항'쯤이 될 것이고 원제를 충실히 살려 번역하면 '남쪽에서 온 오랑캐' 정도가 될 것입니다. 화면 좌측에는 항구에 도착한 배가 보이고 우측에는 서구에서 온 사람들의 행렬이 그려져 있습니다. 화면 양식은 완전히 일본풍이지만 외국인을 그렸다는 점에서 새로운 현상이라고 지적할 수 있습니다. 그러나 '남만'과의 밀월은 그리 오래 지속되지 않았습니다.

도쿠가와 막부가 실시한 카톨릭 금지령과 쇄국정책에 의해 남만과의 관계는 곧 잊혀졌고, 진정한 의미의 서양의 회화 기법이 일본에 도입된 것은 18세기 후반의 일입니다. 그 도입은 대략 4단계를 거쳐 이루어졌다고 할 수 있습니다.

제1단계는 18세기 말부터 개국이 이루어지는 19세기 중반까지를 말합니다. 이 단계는 바꿔 말해 도쿠가와 막부에 의한 쇄국정책이 이루어지고 있던 시기에 해당합니다. 그러나 이 시기의 일본은 여러 번 언급했듯이 완전한 고립 상태에 있었던 것이 아니고 규슈의 나가사키라고 하는 작은 항구에서 네덜란드 상인과의 무역이 제약된 형태이기는 하지만 계속 이루어지고 있었습니다. 오다노 나오다케小田野直武, 1750~ 1780와 시바 코칸司馬江漢, 1747~1818과 같은 호기심과 지적 열정이 왕성한 선구자들은 수입된 책과 판화를 통해 서구 회화의 표현 기법을 배우게 됩니다. 이런 화가들은 또 보다 다양한 방면에서 서구 사회에 관심을 기울였고, 그들의 이러한 활동은 많은 학자, 문필가, 기술자들이 습득하고자 했던 네덜란드 학문, 이른바 '난학蘭學'이라고 불리는 지적 활동

과 밀접한 관계를 갖게 됩니다.

예를 들면 명작〈시노바즈노이케^{不忍池圖}〉(156쪽)를 그린 오다노 나오다케는 일본에서 최초로 간행된 해부학 서적 중 한 권과 깊은 관련이 있습니다. 네덜란드어로 쓰여진 원서의 번역서로서 1774년에 출판된『해체신서』를 위해서 나오다케는 20페이지에 달하는 상세한 해부도와 표지의 디자인을 그렸습니다. 표지의 디자인은 네덜란드 원서의 그것을 그대로 모방한 것이지만 검열을 고려해 남성

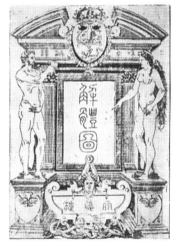

그림2 오다노 나오다케『해체신서』표지, 1774년

의 왼손 위치를 살짝 바꾸는 등 몇 군데 변경이 이루어지고 있는데 그것도 아주 흥미로운 점입니다.

일본에 서구의 회화 기법이 유입되는 제2단계는 페리 제독이 이끄는 미국 함대가 내항하여 일본의 개국과 서구열강과의 통상조약 체결을 강요한 1854년부터 약 20년간입니다. 이 시기는 막말에서 메이지 초기에 걸친 격동기에 해당합니다. 아주 제한적이기는 하지만 서구인과의 직접적인 접촉이 가능해졌고 소수이기는 하지만 서구 회화를 그 발상지에서 배우고자 유럽으로 건너간 화가들도 있었습니다.〈연어^鮭〉(〈그림 3〉)의 작자, 다카하시 유이치^{高橋由一, 1828~1894}는 이 시기를 대표하는 가장 뛰어난 화가 중 한 명입니다.

제3단계는 정부에 의해 도쿄의 고부대학교^{工部大学校3} 부속으

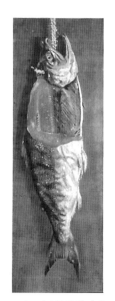

그림3 다카하시 유이치 〈연어〉, 1887년경, 도쿄예술대학 소장

3 메이지기 초기에 공부성工部省이 창설한 기술자 양성기관. 급속히 서구를 따라잡기 위해 창안, 현재의 도쿄대학 공학부의 전신이다. 오늘날 일본 공업기술의 초석을 쌓았고 공

로 고부미술학교工部美術学校가 개설되고 세 명의 이탈리아 강사가 초빙된 1876년부터 약 20년간을 가리킵니다. 이 시기에는 서양인 강사에 의한 체계적인 미술 교육이 처음 이루어졌는데, 특히 이탈리아 정부의 추천을 받아 일본에 초빙된 토리노미술학교 전前 교수 안토니오 폰타네지의 강의는 이 분야의 발전에 결정적으로 영향을 미쳤습니다. 폰타네지가 일본에 체류한 기간은 고작 2년이었고, 또 고부미술학교도 1883년에는 폐쇄되었지만 그의 영향력은 체류 기간뿐 아니라 그 이후에 제작된 메이지기의 양화에도 나타나고 있습니다. 여기에 보여드리는 것은, 하나는 폰타네지의 작품(〈그림 4〉)이고, 다른 하나는 그의 제자였던 고야마 쇼타로小山正太郎, 1857~1916의 작품 〈센다이의 벚꽃仙台の桜〉(〈그림 5〉)입니다.

제4단계는 프랑스에서 9년간 그림을 공부한 구로다 세이키黒田清輝,

그림4 폰타네지 〈목우도〉, 1867년경, 도쿄예술대학 소장

그림5 고야마 쇼타로 〈센다이의 벚꽃〉, 1881년, 니가타현립근대미술관 소장

업 발전에 지대한 역할을 했다. '고부대학교'의 직속 기관으로 설치된 고부미술학교는 순수한 서양미술 교육(회화·조각)만 지향했던 기관으로 일본화 교육은 이루어지지 않았다. 당시의 미술이 근세 이전의 일본예술을 포함하지 않은 점, 그리고 공부성 산하에 설치됐다는 점에서 일본이 서양의 회화와 조각을 근대화에 필요한 기술(메이지기의 부국강병의 일환으로 도자기 수출을 장려했고, 도자기에 그려지는 그림에 서양의 회화기법을 도입하고자 했다)로 간주했음을 알 수 있다.

^{1866~1924}가 고부미술학교(1883년 폐교)를 대신
하는 미술학교로서 1887년에 설립된 도쿄미
술학교에 새로 개설되는 서양화과 교수로 부임
하는 1896년에 시작됩니다. 〈독서〉(〈그림6〉)
와 〈국화와 서양 부인〉은 모두 구로다가 프랑
스에서 그린 작품으로, 특히 전자는 살롱 데 자
르티스트 프랑세 전람회에 입선하는 명예를 얻
었습니다. 구로다 세이키가 제창한 새로운 양
식은 폰타네지의 제자가 계승한 그것과는 상당
히 다른 것으로, 나중에는 이 새로운 양식이 일
본에서 양화의 주류가 되어 갔습니다.

그림6 구로다 세이키 〈독서〉, 1890~91년,
도쿄국립박물관 소장

　이처럼 서구와 일본과의 거리는 1770년대 이후 1세기 이상의 기간
을 거치면서 점차 좁혀져 갔습니다. 각 단계마다 일본 예술가들의 창
작에 영향을 준 국가가 다르고, 그 선택이 또 각 시대의 역사적 정세를
반영하고 있다는 점은 아주 흥미롭습니다.

　즉, 사실상 쇄국 상태였던 제1단계에서는 말할 필요도 없이 유일한
무역 상대국이었던 네덜란드가 가장 중요한 나라였습니다. 따라서 예
술가와 지식인들이 네덜란드의 학문을 습득하는 데 매진하였고, 그것
을 통해 서구의 역사와 문화를 배웠습니다. 미국과 영국에 의해 어쩔
수 없이 개국을 하게 된 제2단계에서는 이 두 나라가 중요한 역할을
담당했습니다. 이 시기에 가장 걸출한 지식인 중 한 명이었던 후쿠자
와 유키치^{福沢諭吉, 1835~1901}는 오사카에서 네덜란드어를 습득했지만 요
코하마를 방문했을 때 간판에 적힌 영어를 이해하지 못해 낭패를 겪었

습니다. 이후 그는 영어를 배우기 시작했습니다. 네덜란드어에서 영어로의 전환은 이 시기 일본의 서구문화에 대한 수용 형식을 특징짓는 것으로, 이러한 현상은 미술 세계에서도 볼 수 있습니다. 〈연어〉를 그린 다카하시 유이치는 '일러스트레이티드 런던 뉴스'의 특파원이자 화가였던 찰스 와그만[4]에게서 유화를 배웠고, 유이치와 동년배 화가로서 서양 기법을 가르치는 최초의 사숙私塾을 열었던 구니사와 신구로国沢新九郎, 1848~1877는 1870년부터 74년에 걸쳐 런던에 체류하며 서양화를 배웠습니다.

구니사와 사후, 제자인 혼다 긴키치로本多錦吉郎가 운영한 이 사숙은 쇼기도彰技堂라 불렸으며, 강의는 주로 구니사와가 영국에서 가지고 온 기법의 번역서를 기초로 이루어졌습니다. 거기에는 해부학 책, 그리고 풍경화와 초상화의 이론서 등도 포함되어 있습니다. 그러한 자료들 중에 특히 주목할 만한 것은 『R씨의 회화에 대한 강의록』입니다. 1890년에 일본에서 출판된 이 책은 어쩌면 일본 독자에게 조수아 레이놀즈 Joshua Reynolds[5] 경을 알린 최초의 계기가 되었을 것입니다.

제3단계는 고부대학교 부속 미술학교 창설과 함께 시작되는데, 당연히 폰타네지의 모국인 이탈리아가 예술의 중심으로 여겨졌고, 폰타네지의 강의에서도 티치아노Tiaiano Vecelli 틴토레토, 귀도 레니 등의 이

4 찰스 와그만Charles Wirgman(1832~1891)은 영국인 화가, 만화가, 막부 시절에 기자로 방일하여, 당시 일본의 다양한 모습, 사건, 풍속을 그려 남겼고, 동시에 '펀치 그림'의 근원이 된 일본 최초의 만화잡지 『재팬 펀치』를 창간했다. 또한 다카하시 유이치를 비롯한 많은 일본인 화가들에게 서양화 기법을 가르쳤다.
5 1723~1792년. 영국의 초상화가. 고전 작가들을 연구해 영국 미술계에 새로운 초상화 스타일과 기법을 확립했다. 아름다운 색채와 명암의 교묘한 대비에 뛰어나고, 장중하며 우아하다.

탈리아 화가가 주로 다뤄졌습니다. 일본의 양화가가 당시의 서구 화가들처럼 프랑스, 특히 파리를 예술의 중심지로 보기 시작한 것은 구로다 세이키가 등장하는 제4단계가 되고 나서입니다.

이런 모든 단계를 통해서 볼 때, 특히 앞의 두 단계에서 일본 예술가들의 서구 회화에 대한 관심은 실물을 재현하는 기법에 집중해 있었음을 알 수 있습니다. 그들은 평면 위에 완전한 3차원 현실, 즉 마치 눈앞에 보이는 것처럼 창출해 내는 서양의 회화 기법에 감탄하였고 그것을 극찬해 마지않았습니다. 이 사실은 당시 서양 화법에 가장 많이 경도되어 있었으며 재능도 뛰어났던 시바 고칸司馬江漢, 1747~1818이 1799년에 출판한 『서양화담西洋畫談』에서 명확하게 말하고 있습니다.

동양의 화법으로는 결코 실물을 그대로 그릴 수가 없다. 이유인즉, 둥근 탄환을 그리는데 원을 그려놓고 탄환 모양이라고 한다. 중심의 볼록한 부분을 정교하게 표현하지 못하는 것이다. 정면상을 그릴 때도 튀어나온 코의 중심 부분을 그려내지 못한다. 그림은 사실 붓질이 아닌 음영에 의해 완성된다……

말할 것도 없이 시바 고칸이 말하는 불완전성, 즉 평면성, 입체감의 결여, 음영이 없는 색채 등은 오히려 서구의 자포니즘을 열광시킨 요인이었습니다. 다시 말하면, 일본과 마찬가지로 서구에서도 예술가들을 매료시킨 것은 단순히 먼 나라의 이국적 풍정風情이 아니었습니다. 양쪽에 그 기본적인 요인이 된 것은 새로움, 그때까지 알지 못했던 예술의 표현 양식이었던 것입니다. 지금부터 이 두 다른 표현 양식에 대해 정의해보도록 하겠습니다.

동서양의 표현 양식

　여러분의 이해를 돕기 위해 몇 개의 작품을 비교해 보겠습니다. 〈그림 7〉은 기타가와 우타마로喜多川歌麿, 1753?~1806의 작품이고, 〈그림 8〉은 레오나르도 다빈치의 작품입니다. 두 그림 모두 여성을 그린 초상화입니다. 〈모나리자〉에는 3차원의 공간감이 온전히 표현되어 있지만 일본 작품에는 입체감뿐 아니라 명암법의 사용조차 보이지 않습니다.

　다음은 유사한 모티프를 다룬 작품을 비교해 보겠습니다. 이 두 작품은 모두 거울을 보고 있는 여성의 모습을 배후에서 그린 작품입니다(〈그림 9, 10〉). 구도가 똑같아 두 작품이 무슨 연관이 있지 않을까 의심이 들 정도이지만 표현 양식의 관점에서는 완전히 다릅니다. 앙트완느

그림7 기타가와 우타마로 〈사이국(西国)의 게이샤〉

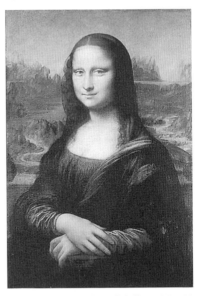

그림8 레오나르다빈치 〈모나리자〉, 1503~19년경, 루브르박물관 소장

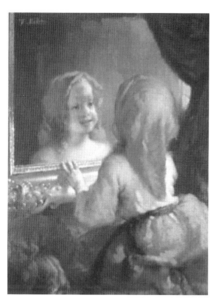
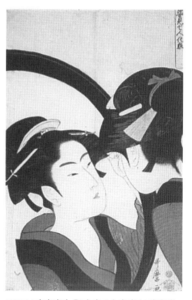

그림9 장 프랑스와 밀레 〈앙트완 에베르초상〉,
1844~45년경, 무라우치미술관 소장

그림10 기타가와 우타마로 〈머리를 매만지는
여인(姿見七人化粧)〉[6]

에베르라는 소녀를 그린 이 사랑스러운 초상화는 현재 일본의 사립미
술관에 소장되어 있습니다. 장 프랑스와 밀레는 그림 속에 중후한 소
파와 화려하게 장식된 거울 테두리, 사치를 다한 커튼 등 배경을 모두
재현하고 있습니다. 한편 우타마로는 부차적인 모티프를 모두 배제하
고 주된 소재인 여성과 거울만 표현하는 데 전념하고 있습니다. 또한
그는 입체감과 명암법을 일절 시도하고 있지 않습니다. 여성의 얼굴은
윤곽선에 의해서만 표현되고 있을 뿐, 앙트완의 초상에서 볼 수 있는

6 원제인 〈거울을 보는 칠인의 미인도姿見七人化粧〉는 거울을 보는 여인을 그린 시리즈물로
 여겨지는데 전해지는 것은 위의 작품뿐이다. 나머지 6장은 없어진 것인지 아니면 처음
 부터 그려지지 않은 것인지 알 수 없다. 그러나 이 한 장은 우타마로의 최고 걸작 중 하
 나로 평가받고 있다.

빛과 그림자의 효과를 살리고자 하는 시도는 전혀 이루어지고 있지 않습니다. 그럼에도 우타마로는 아주 세련된, 우아한 구도를 만들어내는 데 성공하고 있습니다. 레온 바티스타 알베르티는 1436년에 저술한 『회화론』에서 다음과 같이 기록하고 있습니다.

나는 평소 각각의 면에 나타나는 빛과 그림자의 강약을 이해하지 못하는 화가는 평범에도 미치지 못하는 화가라고 생각한다. 좀 더 말하자면 그림에 박식한 사람이든 배우지 못한 사람이든 마치 조각상처럼 금방이라도 화면에서 튀어나올 것 같은 얼굴을 높이 평가한다. 단지 소묘에 그치는 얼굴을 비판하는 바이다.

그러나 만약 알베르티가 우타마로의 〈미인화〉와 같은 작품을 알고 있었다면 다소 다른 견해를 나타냈을 것이라고 생각합니다.

배제의 미학과 클로즈업

다음 두 작품은 모두 〈춤〉이라는 제목이 붙여져 있지만 표현 양식의 관점에서는 전혀 다릅니다. 〈그림 11〉은 17세기에 제작된 일본 작품으로, 이 그림의 가장 큰 특징은 화가가 중심이 되는 인물 이외의 다른 요소를 모두 과감하게 배제하고 있다는 점입니다. 의상은 세부까지 자세하게 묘사되어 있지만 배경이나 장면에 대한 암시는 일절 제시되어 있지 않습니다. 우리로서는 그 장면이 실내인지 아니면 옥외인지조차

그림11 작자미상 〈무용도〉, 17세기, 산토 리미술관 소장

그림12 와토 〈춤〉, 1719년경, 베를린회화관 소장

알 수가 없습니다. 그러나 현재 베를린에 있는 장 앙트완 와토의 내혹적인, 놀라울 정도로 완벽하게 그려진 작품은 관객 누구나 화면 속의 소녀가 서 있는 장소를 한눈에 알아차릴 수 있습니다(〈그림 12〉). 그것이 목가적 정경이라는 것은 그녀를 추어올리는 목동이나 피리를 불고 있는 어린 양치기 소년, 그리고 빛과 그림자를 이용한 세부 묘사로 바로 알 수 있습니다. 앞서 든 우타마로의 예가 나타내듯이 일본의 예술가들에게는 부차적인, 혹은 불필요하다고 생각되는 요소를 배제하고 주요 모티프에만 주목하는 경향이 있었습니다. 예술에 대한 이와 같은 태도는 '배제의 미학'이라 정의할 수 있을 것입니다.

사카이 호이쓰酒井抱一, 1761~1829의 작품 〈하추초도병풍夏秋草図屛風〉(〈그림 13〉)은 이 '배제의 미학'을 대표하는 작품입니다. 이 작품을 런던의 내셔널갤러리에 소장되어 있는 화가 존 컨스터블의 〈스트레트퍼드의 수

그림13 사카이호이쓰 〈하추초도병풍〉, 1821년?, 도쿄국립박물관 소장. 오른쪽 그림은 부분 확대

그림14 컨스타블
〈스트레트퍼드의 수차〉,
1820년경, 런던
내셔널겔러리 소장

차〉(〈그림 14〉)와 비교해 보겠습니다. 컨스터블은 자연스럽게 보이는
모든 요소─구름, 햇빛이 내려 앉은 대지, 강, 바위, 숲 등을 재현했는
데, 이러한 표현으로 풍경 전체가 관객 눈앞에 펼쳐지는 듯한 정경을
만들어내고 있습니다. 반면 호이쓰는 두 개의 주된 모티프 이외의 요소
는 모두 생략하고 있습니다. 세부까지 세밀하게 그려진 풀과 꽃이 화면
전방에 배치되어 있고, 약간 양식화된 물줄기(게다가 그것은 위에서 내려다

보는 것 같다)가 화면의 오른쪽 상단에 배치되어 있을 뿐 그 외에는 지면
도 들판도 하늘도 없는, 단지 은색 바탕의 배경만 있습니다.

이러한 관찰은 다음 두 작품의 수목樹木 묘사에서도 나타납니다. 하
나는 가노 에이토쿠狩野永德, 1543~1590의 작품 〈회도병풍檜図屏風〉이고(〈그림
15〉), 다른 하나는 런던의 내셔널 갤러리가 소장하고 있는 네덜란드
화가 마인데르트 호베마의 〈미델하르니스의 가로수길〉입니다(〈그림

그림15 가노 에이토쿠 〈회도병풍〉, 1590년, 도쿄국립박물관 소장

그림16 마인데르트 호베마의 〈미델
하르니스의 가로수길〉, 런던 내셔
널겔러리 소장

16)). 여기에서도 일본 작품은 화면이 금지金紙의 배경에 의해 덮여 있고, 나무줄기의 윗부분이 화가에 의해서 배제되었다기보다 화면 가장자리에서 잘려나간 것처럼 그려져 있습니다.

일본의 예술가들이 즐겨 이용한 이 '클로즈업' 효과는 '배제의 미학'의 또 다른 면을 보여주고 있습니다. 이 미학에 따른 일본의 예술가는 『겐지모노가타리源氏物語』[7]의 한 장면을 그린 작품에서 볼 수 있듯이 실내 정경을 나타내기 위해 천정이나 지붕을 배제하는 것조차 마다하지 않았습니다(〈그림 17〉). 장해물에 방해 받지 않고 실내 정경이 보이도

그림17 겐지모노가타리 중 〈석무〉, 헤이안시대 12세기, 고토미술관 소장

그림18 벨라스케스 〈시녀들〉, 1656년, 프라도미술관 소장

7 일본 헤이안 시대 중기(11세기)에 지어진 소설로 작가는 무라사키 시키부다. 54첩에 달하는 장편으로 800여 수의 와카和歌가 들어있고, 고대의 일본 문학의 최고 걸작으로 평가받는다. 이야기는 헤이안 시대를 배경으로 천황의 황자로 태어났지만 신하 계급으로 강하한 히카루 겐지光源氏와 그의 아들 세대까지, 천황가 4대의 70여 년의 인생사를 3부로 그린 장편소설이다. 등장 인물이 500명에 가깝고 당시 궁정과 귀족 사회, 인간의 운명을 깊고 예리하게 응시하고 있다. 성격 묘사에서부터 자연 묘사 등 세세한 부분에 이르기까지 완성도가 높은 작품이라 평가받는다.

록 하기 위해 화가는 불필요한 지붕과 천정을 제거하고 위에서 들여다 보는 것처럼 그리는, 이른바 '후키누케야다이吹抜屋台'라고 하는 일본화 특유의 화법을 이용하고 있습니다. 그 독특함은 벨라스케스의 저 유명한 작품 〈시녀들〉(〈그림 18〉)에 나타난 완벽한 실내공간 구성과 비교해 보면 보다 명확하게 이해할 수 있을 것입니다.

다음에 드는 예시는 도시경관도都市景觀圖입니다. 〈그림 19〉는 16세기와 17세기에 일본에서 꽃 피운 〈낙중낙외도洛中洛外図〉[8] 장르에 속하는 병풍이고, 〈그림 20〉은 17세기의 네덜란드 화가 얀 페르메이르가 그린 〈델프트 조망〉입니다. 두 그림 모두 도시 경관을 그린 작품이지만 둘의 차이는 분명합니다. 네덜란드의 작품은 기하학적인 투시도법에 기초한 구도에 의해 우리가 어느 한 곳에 서서 도시를 조망하는 듯한 인상을 줍니다. 그에 비해 일본의 병풍은 화면 전체가 여러 건축 구조물로 채워져 있는데, 군데군데 금으로 채색된 '구름'이 떠 있어서 마치 상공에서 도시를 내려다보고 있는 듯한 느낌을 줍니다. 이 금색 구름을 통해 불필요한 모티프는 배제되고 교토의 주요 건물이나 마쓰리 등이 표현됩니다. (페르메이르의 작품이 3차원의 공간감을 주는 것에 반해 〈낙중낙외도〉는 2차원적 평면성을 느끼게 합니다.)

배제의 미학을 나타내는 마지막 예로 소묘를 들 수 있습니다. 알베르티는 "흑과 백의 절묘한 사용으로 피사체의 양감이 또렷하게 표현된다"(『회화론』)고 했는데, 데생인 소묘만큼 이 둘의 다른 표현 양식의

[8] 교토의 시가지(낙중)와 교외(낙외)의 경관과 풍속을 그린 병풍화. 2016년 현재 2점이 국보, 5점이 중요문화재로 지정되어 있다. 미술사와 건축사, 도시사와 사회사 관점에서 연구되고 있으며 문화사적·학술적 가치가 높은 장르로 평가되고 있다.

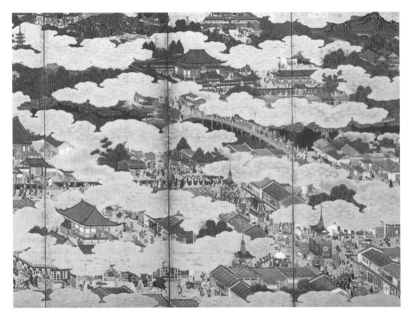

그림19 가노 에이토쿠 〈낙중낙외도〉, 우에스기본(부분), 무로마치시대, 우에스기박물관 소장

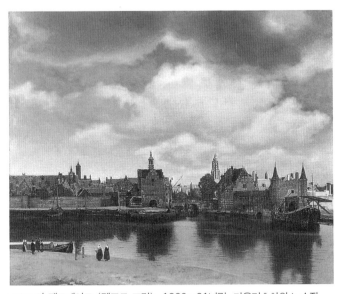

그림20 안 페르메이르 〈델프트 조망〉, 1660~61년경, 마우리츠하위스 소장

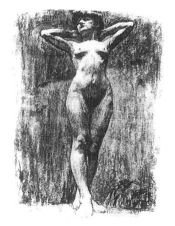

그림21 야스다 소타로 〈나부상〉 그림22 로트렉의 데생

차이를 보여주는 것은 없을 것입니다. 〈그림 21〉은 완전히 서구의 아카데미즘 전통에 따라 그려진 나부상裸婦像입니다. 면밀한 음영 묘사가 어두운 배경과 함께 신체 각 부분의 볼륨감을 강조함으로써 이 습작에 살아있는 인간을 떠올리게 하는 생동감을 주고 있습니다. 한편 〈그림 22〉는 이와 같은 음영 표현 없이 간결하고 빠른 자유로운 붓 사용에 의해 산과 강, 쪽배, 일본 전통 우비를 입은 어부, 어망과 같은 소박한 전원풍의 세계가 표현되어 있습니다. (아주 흥미로운 것은 전자의 완전한 서양풍의 나부상은 사실 서양 화가의 작품이 아니고 20세기 초 파리의 아카데미 줄리앙에서 그림을 익힌 일본 화가 야스이 소타로安井曾太郎의 소묘이고, 일본풍의 소묘는 프랑스 화가의 작품입니다. 그 프랑스 화가는 바로 앙리 드 툴루즈 로트렉[9]입니다.)

9 1864~1901년. 프랑스 화가. 프랑스의 명문 귀족 알퐁스 백작의 장남으로 태어났으나 사고로 생장이 멈추는 불운을 겪는다. 명문가의 자손이라는 자부심과 장애로 인한 열등감으로 운명에 대한 원망과 체념을 예술로 승화시켰다.

표현 양식의 원칙 비교

이상의 관찰을 바탕으로 하여 서구와 일본의 표현 양식에서의 기본적인 사고 또는 원칙에 대해 고찰해보고자 합니다.

마네나 그 외 인상파 화가들이 등장하는 19세기 후반 이전의 서구 회화가 르네상스시대에 확립된 사실주의 전통에 집착하고 있었다는 것은 모두가 잘 아는 사실입니다. 알베르티Alberti, Leon Battista, 1404~1471는 그의 저서 『회회론』에서 화가의 역할에 대해 다음과 같이 정의하고 있습니다.

> 내가 말하는 화가의 역할이란 다음과 같은 것이다. 주어진 패널과 벽면 위에 그게 무엇이든 어느 한 대상의 다양한 면을 실제처럼 선으로 그리고 색을 입힌다. 그리고 화면의 중심에서 일정 거리를 두고 중앙 위치에 서서 바라보았을 때, 그 대상이 도드라지면서 ㅐㅔㅔㅐ과 음영을 갖는 실물 그대로 보이도록 그리는 것이다.

즉 여기서 말하는 것은 원근법과 입체감, 명암법의 사용으로 2차원의 화면 속에 3차원의 공간을 재현해 내는 것을 말합니다. 엘베르티와 거의 동시대의 화가, 로히어르 판 데르 베이던의 작품 〈성모자를 그리는 성 누가〉는 이런 사고를 나타내는 좋은 예입니다. 〈그림 23〉을 보고 알 수 있듯이 원근법에 의해 화면상의 공간에 깊이가 만들어지고, 입체감 또는 음영 표현, 거기에 명암법을 이용함으로써 인물이나 사물에 빛과 그림자의 효과가 재현되고, 따라서 실제와 같은 양감이 나타

나게 됩니다. 이러한 기법은 화가가 평면
상에 3차원적 현실을 구현해낼 때 이용되
는 기본적인 방식입니다.

또 하나의 예로 알베르티와 동시대를 살
았던 화가 얀 반 에이크의 〈남자의 초상〉
(〈그림 24〉)을 들어보겠습니다. 화가는 모델
의 외견을 똑같이 그려내는 데 성공하고 있
는데, 우리로 하여금 화면 아래 쪽에 보이는
비명碑銘이 그린 것이 아니라 돌에 새겨져 있
는 게 아닐까, 하는 생각까지 들게 합니다.

현실과 재현된 것의 명확한 경계가 존재

그림23 판 데르 베이던 〈성모자를 그리는 누가〉,
1435~40년, 보스턴미술관 소장

하지 않는, 완전한 착각을 만들어내는 역량은 고대
부터 회화의 가장 중요한 자질 중 하나로 여겨져 왔
습니다. 그리스의 문장가 필로스트라토스는 저서
『화상론畵像論』에서 그가 나폴리에서 봤다고 하는 나
르키소스의 그림에 대해 기록하고 있는데 그림 속의
하얀 꽃에 대해 다음과 같이 묘사하고 있습니다.

그 그림은 너무 사실적이어서 꽃에서 똑똑 떨어지는
물방울과 꽃 위에 앉아 있는 벌까지 볼 수 있다─실제
벌이 그림 속의 꽃에 속아서 날아 온 것인지, 아니면 우
리가 그려진 벌을 진짜라고 믿고 있는 것인지, 나는 모
르겠다.

그림24. 반 에이크 〈남자의 초상〉,
1432년, 런던내셔널겔러리 소장

또 하나의 예는 플리니우스가 저서 『박물지^{博物誌}』에서 제욱시스^{기원전 430~400년}와 파라시오스의 경쟁에 대해 기술한 유명한 일화입니다.

이 경쟁자(파라시오스)는 제욱시스와 함께 경기에 참가했다고 기록되어 있다. 제욱시스는 실물과 똑같이 포도 그림을 제작하였는데, 새들이 그 그림이 있는 건물까지 날아왔을 정도였다. 한편 파라시오스는 그곳에 커튼을 그려 사실적인 그림을 제작했다. 새들의 평결로 한껏 우쭐해진 제욱시스는 커튼을 제치고 그림이 보이도록 하라고 주문했다. 이내 자신의 실수를 깨달은 그는 칭찬할 만한 겸손함으로 상을 파라시오스에게 양보하면서 이렇게 말했다. 자신은 새를 속였지만 파라시오스는 화가인 나를 속였다, 라고.

위의 작품들은 현존하지 않습니다. 실제 필로스트라토스가 상세하게 기술했던 나르키소스의 그림은 어쩌면 처음부터 존재하지 않았던 작품일지도 모릅니다. 그러나 이러한 기술로 분명히 알 수 있는 것은 그들이 알베르티와 다른 서구 화가들이 그러했던 것처럼 회화를 단순한 묘사의 예술로서가 아니라 속임의 예술로 생각하고 있었다는 점입니다. 그리고 지금까지 봐 왔듯이 서구의 화가들은 그 목적을 달성하기 위해서 아주 효과적인 방법을 발명해 냈던 것입니다.

이와 대조적으로 일본의 화가들은 환영^{幻影}을 이용해 3차원의 세계를 재현하는 것을 전혀 고려하지 않았습니다. 그러기는커녕 매개물이 갖는 평면성을 존중하고, 그것을 강조하는 경향을 강화시키고 있습니다. 그렇다고 일본의 화가들이 현실세계의 재현을 전혀 고려하지 않았던 것은 아닙니다. 전혀 다른 방법으로 그것을 달성했던 것입니다.

〈그림 25〉는 〈낙중낙외도洛中洛外図〉 장르에 속하는 다른 작품입니다. 이 작품은 얼핏 장식적이고 양식화된 것으로 보일지도 모르겠습니다. 그것은 사실입니다. 그러나 이러한 특색으로 인해 공간과 공간 구성의 암시가 방해 받고 있는 것은 아닙니다. 이 병풍들에는 아주 복잡하기는 하지만 명확한 공간 구성이 도시 전체에 보이고, 절과 궁전, 다른 건조물 등의 정확한 위치 관계가 나타나 있습니다. 도시의 외관과 다양한 건조물의 위치를 평면상에 나타내기 위해서는 평면적인 지도가 그림엽서보다 더 도움이 되는 법입니다. 서구의 회화가 공간의 깊이를 시각적인 환영으로 표현하는 사실성을 갖고 있던 것에 반해 일본의 병풍은 전혀 다른 방법이기는 하지만 그와 유사한 합리적인 방식으로 도시를 재현해 냈던 것입니다. 둘의 차이는 본질적으로 대상을 조망할 수 있는 위치의 차이에서 유래하고 있습니다.

원근법이나 명암법과 같은 서구의 기법은 사진처럼 어느 특정한 순간에 하나의 고정된 시점에서 대상을 포착하는 것을 전제로 하고 있습니다. 이러한 회화 기법은 화가와 대상과의 거리를 형태와 색채의 차이를 통해 화면상에 나타냅니다.

이와 같은 표현 양식에서는, 전경前景의 인물은 원경의 그것보다 훨씬 크게 그려지는데 그것은 그 인물이 특별히 더 크다는 것을 의미하는 것은 아닙니다. 또 원경의 인물이 입고 있는 의복이 전경의 인물이 입고 있는 그것보다 뚜렷하게 그려져 있지 않다고 해서 그것이 더러워진 의복을 표현하는 것도 아닙니다. 사실주의의 효과는 이러한 전제의 이해 위에 성립하는 것입니다.

당연한 이야기지만 화가의 위치가 바뀌면 모든 위치 관계도 그에 따

그림25 이와사 마타베의 작품으로 전해진다. 이와사 마타베(岩佐又兵衛) 〈낙중낙외도〉 후나키본(舟木本)
(좌척, 부분), 17세기, 도쿄국립박물관 소장.

라 달라집니다. 만약 화가가 그림 속 인물을 그릴 때마다 바로 옆까지 이동해서 그린다면 인물은 모두 같은 크기와 강도强度로 그려지게 될 것이고, 그러면 서구의 원경은 전혀 성립하게 않게 됩니다. 〈낙중낙외도〉를 그린 화가가 취한 방법은 바로 그러한 것입니다. 화가는 도시 속을 자유롭게 돌아다니며 점포 앞과 거리의 사람들을 관찰하고, 그러한 것을 지근거리에서 보고 상세하게 묘사하여

그림25-1 그림25의 일부를 확대한 그림. 마쓰리 모습

병풍 위에 차례차례 그려나갔습니다. 요컨대 화가는 하나의 고정된 시점에서 보여지는 도시를 그리는 것이 아니라 복수의 시점에서 바라본 도시의 다양한 부분을 화면 위에 병치倂置한 것입니다. 각 부분, 즉 인물들의 얼굴과 의복은 세부에 이르기까지 모두 선명하게 그렸으나 상호간에 거리감은 느껴지지 않는, 전체적으로 평평한 화면이라는 인상을 주게 됩니다.

화가가 자유롭게 움직이는 시점은 수평방향으로 이동해 우리에게 도시의 개관을 보여줄 뿐만 아니라 수직 방향으로도 움직여 각각의 장소와 대상의 모습을 더욱 명료하게 전해줍니다. 교토라는 도시의 기본 골격을 형성하는 가옥이나 사찰, 그리고 신사 건축은 높은 시점에서 내려다보듯이 그려져 있습니다. 그런 방법은 우리가 일상 체험에서도 알 수 있듯이 도시의 공간 구조를 전해주는 데 더 효과적인 방식입니다. 하지만 그러한 건물의 정면부나 거리를 지나가는 사람들의 모습은

수평적 시점에서 관찰되고 있습니다.

　이와 같은 시점의 이동은 일본회화에서 아주 흔히 볼 수 있는 기법입니다. 두 개의 예를 들어보겠습니다.[10] 〈그림 26〉은 12세기에 제작된 〈겐지모노가타리 에마키源氏物語絵巻〉의 한 장면입니다. 겐지모노가타리를 소재로 한 두루마리 그림인데요, 실내 정경은 위에서 내려다보는 시점인데 인물은 통상적인 수평방향 시점으로 그려져 있습니다. 또 하나의 예는 18세기 후반, 에도의 가사모리 신사笠森神社 입구에 있던 유명한 찻집 앞을 그린, 스즈키 하루노부鈴木春信의 우아하고 매력적인 우키요에입니다(〈그림 27〉). 그 찻집은 당

그림26 〈겐지모노가타리에마키〉(청귀뚜라미 권二[10]),
12세기, 고토미술관 소장

그림27 스즈키 하루노부 〈가사모리신사 앞의 오센〉

시 삼대 미인 중 하나였던 오센이라는 여성이 일했던 것으로 유명했는데, 중앙에 배치된 젊은 미인 오센은 손님, 다른 여급과 함께 수평적 시점에서 그려져 있습니다. 그러나 배경에는 포석이 깔린 대각선 형태의 길 위에 신사의 입구임을 상징하는 '도리이' 하부가 그려져 있습니다. 수평적 시점에서 그려진 인물과 위에서 내려다보는 배경과의 사이에 모순이 있음에도 불구하고 화가의 교묘한 솜씨에 의해 구도의 조화가 유지되고 있습니다.

10 『겐지모노가타리』 54첩 중 38권명. 주인공 히카루 겐지와 그의 아들이 비밀리에 대면하는 장면으로, 2천 엔 지폐의 도안이기도 하다.

지금까지 살펴보았듯이 일본회화는 서구의 르네상스 전통이 만들어낸 것과는 대조적으로 자유롭게 이동하는 시점에서 보여지는 대상을 병치하는 기법을 만들어냈습니다. 그러나 여기에서 말하는 '자유롭게'라고 하는 것은 결코 '임의적'이라는 의미는 아닙니다. 오히려 화가는 각각의 대상에 가장 적합한 시점을 채용하고 있습니다. 앞에서도 기술하였듯이 도시의 개관은 공중에서 내려다 봤을 때에 가장 잘 알 수 있고, 각각의 인물을 구별할 수 있게 하는 실루엣과 얼굴 생김새는 수평방향에서 보았을 때 가장 명료해집니다. 그리고 도시의 생활 정경은 지근거리에서 그리는 것이 가장 정확합니다. 이처럼 대상을 차례로 병치하는 방법은, 형태를 규칙에 따라 축소하거나 모호하게 그림으로써 거리감을 암시하는 수법을 배제하고 있고, 따라서 모든 것이 화면 상에 펼쳐져 있는 듯한 인상을 주게 됩니다. 다시 말해 서구회화가 화면에 대해 수직적인 공간감을 강조하는 데 반해 일본회화는 화면에 평행한 평면성을 특징으로 하고 있습니다.

이처럼 일본과 서구의 표현상의 차이는 양자의 예술에 대한 철학의 차이로 설명할 수 있습니다. 서구의 예술은 '주체'(이 경우는 화가)를 절대시하여 모든 것을 주체의 시점에 종속시키려고 합니다. 일본의 전통은 그것과는 반대로 객체(그려지는 대상)가 존중되어 각각의 대상에 어울리는 시점이 채용됩니다. 덧붙이자면 하나의 시점에 의한 묘사는 하나의 중심을 절대적인 가치로 여기는 서구의 일원적 사고에 따른 것이고, 반면 동일한 화면 속에 복잡한 시점을 공존시키는 사고는 상호 모순되는 다양한 가치의 공존을 인정하는 일본문화의 다원성과 병행하는 것입니다.

일본 미술작품에 보이는 디자인성

일본미술에 있어서 또 하나의 중요한 특색은 장식적 가치에 대한 강한 애착을 볼 수 있다는 점입니다. 그것은 대개의 경우 배경의 세부를 금지金紙로 덮는 기법을 통해 명확하게 보여줍니다. 그러나 이 금지 사용은 그 화려한 장식적 효과 외에 일본 회화의 두 가지 특질과 깊은 관련이 있습니다. 첫째 그것은 보는 사람이 화면 속으로 빨려 들어가는 것을 막고, 평면성을 강조하고 있는 점이고, 두번째는 그것이 화면 양식으로서 불필요한 것을 덮고 가려서 주된 모티프만 부각시키는 기능, 즉 앞에서 말한 '배제의 미학'을 실천함으로써 구도를 단순화시키는 기능을 한다는 것입니다.

예를 들면 다와라야 소다쓰俵屋宗達의 〈무악도병풍舞楽図屛風〉의 좌척(〈그림28〉)을 보면 소나무의 하부와 여섯 명의 무용수만 그려져 있습니다. 또 오가타 고린尾形光琳의 〈연자화도병풍燕子花図屛風〉(78쪽)에는 만개한 고운 제비붓꽃만 그려져 있고, 그 이외는 아무것도 그려져 있지 않습니다. 만약 같은 주제의 회화가 서구의 사실주의 전통에 따라 그려졌다면 당연히 제비붓꽃이 자라는 연못의 수면이나 배경이 되는 하늘이 그려졌을 것입니다. 그러나 고린은 그러한 모든 부수적인 요소를 대범하게 생략하고 제비붓꽃 이외는 배경을 금지라는 한

그림28 다와라야 소다쓰 〈무악도병풍〉(부분), 에도시대 17세기, 교토 다이고지 소장

가지 색으로 덮었던 것입니다. 이 방법으로 그는 아주 단순하면서도 놀라울 만큼 풍성하고 고풍스러운 화면을 만들어내고 있습니다. 그리고 그 유명한 고잔지高山寺의 〈조수인물희화鳥獸人物戱画〉[11]와 하세가와 토하쿠長谷川等伯, 1539~1610의 저 유명한 〈송림도松林図〉 병풍(194쪽)과 같은 수묵화도 또한 이 생략의 미학이 명료하게 표현된 예입니다.

이 배제의 미학은 16세기의 고명한 다인茶人, 센노리큐千利休와 관련된 유명한 일화를 떠올리게 합니다. 리큐는 자신의 집 마당 한 켠에 희귀종의 아름다운 나팔꽃을 키웠습니다. 그가 모시는 주군, 도요토미 히데요시가 그것을 보고싶어 했기 때문에 리큐는 히데요시를 집으로 초대했는데요. 약속한 날 아침, 히데요시가 리큐의 집에 당도했지만 나팔꽃은 없고 텅빈 꽃자리만 있을 뿐이었습니다. 이에 히데요시는 몹시 불쾌해 했지만 리큐의 권유로 정원에 있는 다실로 들어섰습니다. 순간 그의 눈은 도코노마床の間에 장식된 한 송이 큰 나팔꽃에 사로잡혔고, 이후 그는 아주 흡족한 마음으로 돌아갔다는 이야기입니다.

이 일화는 일본인의 미의식이 화려한 장식성을 선호하지만 세부까지 화려하게 꾸미는 것이 아니라 때로는 불필요한 것을 잘라내고 단순화시키는 억제의 미학도 가지고 있다는 것을 말해주고 있습니다.

지금까지의 이러한 일본인의 미의식을 가장 잘 드러내는 작품은 아마 오가타 코린尾形光琳, 1658~1716의 〈홍백매도병풍紅白梅図屏風〉일 것입니다

11 교토시 우쿄구京都市右京区의 고잔지高山寺에 전해지는 지본묵회紙本墨画의 두루마리 그림. 국보. 현재의 구성은 갑·을·병·정으로 불리는 전4권으로 되어 있다. 내용은 당시의 세상사를 반영하여 동물과 인물을 회화화하여 그렸는데, 특히 토끼, 개구리, 원숭이 등이 의인화되어 그려진 갑권甲巻이 유명하다. 일부 장면에는 현재의 만화에 이용되고 있는 효과와 유사한 수법이 보여 '일본최고最古의 만화'라 일컬어지기도 한다.

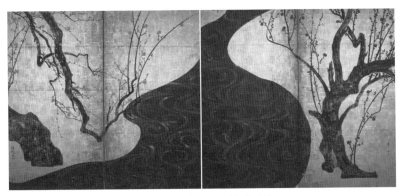

그림29 오가타 코린 〈홍백매도병풍〉, 18세기, MOA미술관 소장

(〈그림 29〉). 이것은 짙은 채색의 금지에 그려졌다는 점에서 일본의 장식성의 원리를 더없이 잘 보여주는 작품이라고 할 수 있습니다. 그뿐 아니라 대지와 하늘, 주위의 초지 등이 일체 배제되고 홍매화, 백매화, 물줄기의 대상만을 그리고 있음이 나타내듯이 배제의 미학을 예증하는 것이기도 합니다. 자세히 관찰해 보면 모티프의 수가 아주 적음에도 불구하고 화가가 복수의 시점을 이용하고 있다는 것을 알 수 있습니다. 나무는 수평방향에서 그려져 있지만 물줄기는 비스듬히 위에서 내려다 보는 형태로 그려져 있습니다. 클로즈업 미학도 왼쪽의 흰 매화 그림에 나타나 있는데요, 나무의 밑동과 아래로 늘어진 가지의 끝부분만 그려진 것이 그것입니다.

서양과 일본의 이처럼 다른 두 개의 표현 양식, 또는 두 개의 다른 전통은 어떤 형태로 만났던 것일까요. 일본의 경우 한 예로 시바 코칸馬江漢, 1747~1818의 작품을 들어 보겠습니다. 고칸이 서구문명의 열렬한 예찬가 중 한 사람이었다는 것은 앞에서도 서술한 바 있습니다. 사실 그가 처음 배운 것은 일본의 전통양식이었는데, 후에는 서구 표현에 경도되

어 일본의 회화와 소묘 화법을 '어린아이 장난'이라고 선언할 정도였습니다. 그가 제일 먼저 시도한 것은 동판화 기법인데, 1794년에 그가 제작한 〈화실도画室図〉(〈그림 30〉)에는 '일본창제 시바 코칸'이라고 보란듯이 기록한 서명이 있습니다. 작품의 화면 중앙에는 이젤 앞에서 작업하는 화가의 모습이 자리하고 있고, 그 주위에는 쌓아 올린 책과 지구의, 컴퍼스, 인쇄기 등 다양한 실험용 기구가 그려져 있습니다. 이는 예술 활동이 아주 지적인 행위임을 암시하는 것입니다. 더욱 흥미로운 것은 고칸이 놀랍게도 제욱시스의 새와 관련한 일화를 소재로 유화를 제작했다는 점입니다. 안타깝게도 이 작품은 현재는 소실되어 없고, 전전戰前에 촬영한 고古사진이 남아있을 뿐입니다 (〈그림 31〉). 그림은 제욱시스의 아틀리에로 포도송이를 그린 그림이 선반 위에 올려져 있고 창문으로 날아온 새 두 마리가 포도를 쪼아 먹으려는 것을 제욱시스와 그의 친구, 두 사람이 경탄하며 보고 있는 장면을 그린 것입니다. 서구문화를 찬

그림30 시바 코칸 〈화실도〉, 1794년, 고베시립박물관 소장

그림31 시바 코칸 〈제욱시스와 작은 새〉

미해 마지 않았던 고칸은 이 작품에 'Kookan Schilkert, AD. 1789'라고 네덜란드어로 서명하고 있습니다. 이 서명은 제욱시스 그림 하단에 적혀있는데, 그것은 고칸이 자신을 이 고대의 사실파 화가와 견줄 수 있는 화가가 되겠다는 결의와 자긍심을 말해주는 것이겠지요.

그림32 시바 코칸 〈서양인풍경인물화〉

그림33 시바 코칸 〈선원도〉

그러나 고칸과 같은 서구파 화가들조차 그가 무의식 중에 갖고 있던 일본적인 감각을 배제할 수는 없었습니다. 〈그림 32〉는 서양 남성과 여성을 그린 고칸의 유화입니다. 그들 인물의 의상과 그 외의 장식품 모두 서양풍으로 그려져 있음에도 불구하고 인물의 배후에 나무를 그려 넣은 구도는 일본의 전통에 따른 것이고, 또한 그 수직의 화면 형식은 일본의 족자 그림을 연상시킵니다.

고칸은 작품을 완성시키기 전에 수 점의 습작을 제작했는데 그것들은 보다 서구의 전통 양식을 따른 것입니다. 예를 들면 어떤 습작의 배경에는 나무 대신에 서양풍의 건물이 그려져 있고, 네덜란드어로 된 명기를 볼 수 있습니다(〈그림 33〉). 이것보다 빠른 시기에 그린 다른 습작은 수직의 화면 형식이 아니고 배경에는 평면성보다 원근이 강조된 서양풍의, 더 정확하게 말하면 네덜란드풍의 건물이 그려져 있습니다(〈그림 34〉). 이 작품에는 약간 특징적인 일본풍의 붓질과 고칸의 서명 외에는 전혀 일본적인 요소가 보이지 않습니다. 만약 고칸의 서명이 없었다면 서양 화가가 그린 그림이라고 믿어 의심치 않았을 것입니다. 사실 이 그림은 1674년에 암스텔담에서 출판된 네덜란드의 얀과 카스팔 라우켄 부자의 동판화집 『인간의 직업』 속의 삽화(〈그림

그림34 시바 코칸 〈선원도〉, 1785년

그림35 카스팔 라우켄 부자 『인간의 직업』 중 〈선원〉, 1694년

35)〉를 충실하게 모사한 것으로 고칸은 이 책을 소장하고 있었습니다. 그러나 고칸은 이 삽화를 모사하는 과정에서 본능적으로 서양 작품을 일본 구도로 변환해 갔던 것입니다.

　이러한 변환을 보여주는 또 하나의 예는 역시 고칸의 유화, 〈술통만들기樽造り〉(〈그림 36〉)입니다. 여기에서도 그는 먼저, 앞서 말한 『인간의 직업』 속 삽화를 충실히 모사한 후에 유채화로 제작했는데요. 완성작은 원화보다도 옆으로 늘어나 있어 일본 병풍의 화면 양식을 암시하고 있고, 거기에 화면 테두리에 의해 상부가 잘려나간 나무 기둥과 늘어진 가지는 일본적 요소를 더해주고 있습니다.

그림36 시바 코칸 〈술통 만들기〉, 1793~96년, 도쿄국립박물관 소장

I

　　1871년(메이지 4) 11월에 요코하마를 출발한, 우대신 이와쿠라 토모미岩倉具視를 특명전권대사로 하는 대규모 국외파견사절단(이른바 이와구라사절단)은 제일 먼저 미국으로 건너가 각 도시를 방문한 후, 이듬해 1872년 7월부터 영국으로 이동하여 런던을 비롯해 여러 지방 도시를 구석구석 견학하고 다녔다. 이 사절단의 족적을 상세하게 정리한 구메 구니타케久米邦武[12]의 저서 『미구회람실기米欧回覧実記』[13] 제39권 「체스터주기Chester州記」에는 같은 해 10월 7일, 스톡 온 트랜드에 위치한 '민튼가의 자기제조공장'을 견학했을 때의 모습이 기록되어 있다. 당시 민튼사에서 만든 자기는 그 뛰어난 품질로 인해 높은 평가를 받고 있었다. 민튼사 특유의 자기 기술과 제조법을 세부까지 상세하게 서술한 기록 속에 다음과 같은 아주 흥미로운 문구가 있다.

12　1839.8.19~1931년. 막말의 사가번佐賀藩 번사이며 근대 일본 역사학의 선구자.(생)
13　이와쿠라 사절단의 재외 견문 보고서로 정식명칭은 『특명전권대사 미구회람실기特命全權大使 米欧回覧実記』이다. 사절단은 특명전권대사 이와구라 토모미를 필두로 메이지정부 수뇌와 수행원 총 46명으로 구성. 1871년 11월부터 1873년 9월까지 1년 9개월여 동안 구미조약체결국 12개국을 순방했다.

이곳에는 일본에서 들어온 회화가 두 점 있는데 이것을 그림본으로 하여 일본 회화 양식을 배운다. 서양인의 화법에는 자연히 유화의 기풍이 있고 색이 아주 선명하다. 또한 음양 광선에 주의하는 습벽이 있어 일본의 화법을 모방하는 데 있어서도 그 습성이 그대로 드러난다. 일본인이 서양 회화를 배우는 데 있어서도 역시 음양 원근이 없는 것이 일반적이다.[1]

이 문장은 메이지 초기 영국의 공예에 일본 미술이 영향을 미친 자포니즘의 구체적인 실례로 귀중한 증언이고 동시에 이異문화 수용에 따른 문제를 정확하게 지적하고 있다는 점에서 주목할 가치가 있다. 즉 영국의 화공이 일본의 도안을 모방하면서 무의식 중에도 '유화의 화풍'이 초래하는 영향에서 벗어나지 못하고 있는 것처럼 일본에서 서양화법을 도입하는 데 있어서도 '음양원근'의 표현이 여전히 충분하지 않다는 것을 지적하고 있기 때문이다. 이 지적이 구체적으로 누구의 어떤 작품을 염두에 두고 한 말인지는 분명하지 않지만 종래의 일본 회화와는 다른 서양 회화의 특질이 특히 '음양원근', 즉 음영법, 명암법, 원근법 등의 표현 기법에 있다고 인식하고 있었던 것은 분명해 보인다.

16세기 후반부터 17세기에 걸친 이른바 '남만시대南蠻時代'는 일단 제외로 하고 에도시대 후기부터 메이지 말년까지, 즉 18세기 후반부터 20세기 초에 이르기까지 서양화의 수용 역사를 돌이켜보면 크게 네 단계로 나누어 그 발자취를 더듬어 볼 수 있다.

제1단계는 도쿠가와 막부의 이른바 '쇄국정책'에 의해 일본인의 서양으로의 도항渡航이나 서양인과의 교류가 엄격하게 금지되었던 시대, 즉 개국 이전의 시기이다. 따라서 일본인의 서양화에 대한 지식은 거

의 모두 나가사키長崎라는 작은 창구를 통해서 들어오는 수입서적이나 그 속에 실린 도판에 한정되어 있었다. 이러한 수입서적이나 정보에 의한 양화 탐구는 당시 지식인들의 욕구에 힘입어 나가사키와는 상당히 떨어져 있던 동북지방의 아키다에도 영향을 주게 되면서 아키다란가秋田蘭画[14]라고 하는 새로운 조류가 형성되었다. 아키다란가파秋田蘭画派의 오다노 나오다케小田野直武, 1750~1780나 사다케 요시아쓰佐竹義敦, 1748~1785, 시바 코칸 같은 선구자들은 서양화의 표현 기법, 특히 그때까지 일본 회화에 없었던 원근법과 음영에 의한 입체적인 3차원적 표현법을 익혔고, 이를 응용한 그림과 이론서를 남기면서 메이지유신 이후의 서양화 도입의 기초를 쌓아갔다.

제2단계는 1854년 개국부터 메이지 정부에 의해 고부미술학교가 개설되는 1876(메이지 9)년까지 약 20년 정도의 시기이다. 이 기간에 막부에 의해 양서조사소洋書調所[15] 화학국畵學局과 같은 서양화 연구 교육 시설이 정비되었다. 또 물감, 캔버스, 붓 등의 화구 조달에 이중 삼중의 어려움을 겪으면서도 유화를 전문으로 하는 다카하시 유이치高橋由一, 1828~1894, 고세다 요시마쓰五姓田義松, 1855~1915와 같은 양화가가 등장하기 시작했다.

그리고 이어서 3단계는 고부미술학교에 이탈리아에서 초빙된 외국인 교사 안토니오 폰타네지[16]에 의해 비로소 본격적인 서양화 교육이

14 아키다번秋田藩의 번주와 번사들이 중심이 된 에도시대 회화의 한 장르. 서양화 기법蘭画을 도입한 구도와 전통 일본秋田의 소재를 이용한 절충식 회화로 아키다파秋田派라고도 한다.

15 1862년 에도막부가 설치한 양학교육기관. 양학 교수教授, 서양 서적을 번역하였다. 이듬해 기구를 개혁하여 가이세이쇼開成所로 개칭. 현재의 도쿄대학의 전신이 된다.

16 1818.2.23~1882.4.17. 이탈리아 화가. 1876년(메이지 9) 일본에서 개교한 고부대학교

시작된 때부터 1896년까지 약 20년 정도의 기간이다. 폰타네지의 일본 체류기간은 2년에 불과하고 고부미술학교도 1883년(메이지 16)에 폐교되지만, 그의 교육은 다수의 유능하고 젊은 양화가를 배출했다.

하지만 그 후 '전통 복귀' 풍조가 강해지면서 설립된(1887년) 도쿄미술학교(현재의 도쿄예술대학)는 서양 화법을 배제하고 일본의 전통 화법만 교과 내용으로 하였고, 또 내외의 박람회에서도 서양화는 출품의 길이 막히게 되는 등 양화는 '동면기'에 들어가게 된다. 이 기간, 양화가들은 유럽에서 유학하고 온 가와무라 키요오川村淸雄, 1852~1934나 하라다 나오지로原田直次郎, 1863~1899 등과 함께 메이지미술회를 결성하여 활동을 이어갔다. 후에 도쿄미술학교가 서양화과를 개설하고 구로다 세이키黑田淸輝를 주임으로 맞이하는 것이 1896년(메이지 29)이다. 이 이후가 제4단계가 된다.[2]

'메이지기 일본유화和製油画'라고 하는 조금 익숙하지 않은 명칭에서 대상이 되는 것은 오직 일본 국내에서 유화 기법을 습득하는 데 노력한 제2, 제3단계의 화가들이다. 메이지 30년대 저널리즘을 떠들썩하게 했던 용어를 빌리자면 구로다 세이키를 중심으로 하는 '신파'에 대해 '구파'라고 불리던 화가들이다. 일본의 근대미술사에 있어서 구로다의 존재가 너무나 컸기 때문에 '신파'의 활동은 특별히 조명을 받는 한편 '구파'는 잊혀졌다고는 할 수 없으나 아무래도 그 존재감이 희미한 부류였다. 하지만 그들의 과업은 결코 무시할 수 없다. 여기에서

초빙 외국인 교사로 일본인에게 서양화를 지도했다. 1855년 프랑스로 가서 바르비종파 화가들과 교류하며 암울한 색조로 애조를 띤 풍경화를 제작, 19세기 이탈리아 풍경화의 대표 화가가 되었다. 후에 왕립 토리노 미술학교 교수를 역임했다. 그의 작품에 〈목우〉(1867년경) 등이 있다.

'메이지기 일본 유화'라고 해서 그 성과와 역사적 의미를 돌아보고자 하는 것도 그 때문이다. 물론 '구파'의 화가들 중에는 일찍이 유럽으로 건너가 미술을 공부한 자도 포함되어 있다. 또 아사이 추淺井忠, 1856~1907 처럼 후에 유럽으로 건너간 화가도 적지 않지만 여기에서는 '일본유화'의 특질을 명확하게 하기 위해 평생 일본에 머물며 서양을 방문한 적 없는 양화가들을 고찰의 중심으로 삼고자 한다. 그것은 이문화異文化의 도입·수용에 따른 제문제에 새로운 빛을 던져주는 것이기도 할 것이다.

또한 이 과제를 고찰할 때 일본에 영향을 미친 상대국 서양에 관해서 특히 유의해야 할 점이 두 가지 있다. 첫째는 한마디로 '서양'혹은 '서양화'라고 하지만 이 동란과 변혁의 시기, 그 내용은 상황에 의해 시기에 따라 조금씩 달라진다고 하는 점이다. 개국 이전의 제1단계는 사실 '난학蘭學' 중심의 시대로 서양에 대한 지식, 정보는 오로지 네덜란드를 통해 일본에 전해졌다. 하지만 제2단계가 되면 오사카에서 네덜란드어를 익힌 후쿠자와 유키치가 요코하마에서 와서 네덜란드어가 통하지 않는 것에 충격을 받고 다시 영어를 공부하기 시작했다고 하는 일화에서 알 수 있듯이 개국에 지대한 역할을 했던 미국, 영국이 주역이 된다. 다카하시 유이치나 고세다 요시마쓰가 『일러스트레이티드 런던 뉴스』[17]의 기자이자 화가였던 찰스 와그만에게 그림을 배운 것, 또 1870년(메이지 3)부터 4년간 영국에 유학한 구니사와 신구로国沢新九

17 영국의 정기간행물(주간지). 1842년 5월 14일 잉글랜드출신의 하버드 잉그램에 의하여 창간. 1861년부터 와그만 특파원(화가겸 통신원)이 동양에 파견되어 그의 만년晚年까지 동양 관계의 그림과 기사를 본사에 보냄. 고고학 소개에도 힘을 쏟아 인더스 문명, 루리스탄 청동기 등을 처음으로 소개했다. 현재는 월간지로 간행된다.

郎, 1848~1877가 귀국 후에 열었던 미술 교습소 쇼기도彰技堂에서 영국에서 가지고 온 기법서와 이론서가 사용되었다는 것 등을 통해서 영국이 중요한 역할을 했음을 알 수 있다. 구니사와 사후, 쇼기도를 이어받은 혼다 긴키치로本多錦吉郎가 번역한 『유화도지류변油画道志留辺』이 유채화 기법을 상세하게 설명하고 있는 것이 그 예이다.*3 제3단계에서는 폰타네지의 고국 이탈리아가 서양미술의 본고장으로 여겨졌고 제4단계에서는 구로다 세이키가 유학한 프랑스가 일본인 화가들에 있어서 '서양'이 되었다.

두번째는 '서양화'의 근저를 이루는 르네상스 이후의 아카데미즘 전통이 마침 이 시기에 크게 요동치기 시작했다는 점이다. 일본이 개국한 1850년대는 아카데미파에 대항하여 귀스타프 쿠르베와 밀레의 사실주의가 대두한 시기이고, 고부미술학교 개설은 인상파가 등장하는 시기와 겹쳐진다. 물론 아카데미파는 당시에도 여전히 사회적으로 큰 권위를 유지하고 있었고, 일본인 화가로서 그 아래서 유학한 자도 적지 않았다. 그러나 구로다 세이키가 사사한 라파엘 콜랭의 예가 보여주듯이 아카데미파 속에도 인상파의 혁신적 표현은 이미 시작되고 있었다. 일본인이 모본으로 삼은 '서양화' 그 자체가 변해 가고 있었던 것이다.

또한 일본의 화가들이 서양화의 주요한 특징이라고 격찬했던 '사실주의'가 쿠르베 선언[18]으로 시작되는 서양의 19세기 '사실주의'와는

18 1819~1877. 사실주의의 주제는 종래와는 완전히 달라져서 화가들은 개개인이 체험할 수 있는 그 당시에 일어난 일을 그리는 것을 주제로 국한시켰다. 따라서 고대의 신이나 여신들, 영웅들 대신 농부나 도시의 노동자 계층을 다루게 되었다. 사실주의는 색채에서부터 주제에 이르기까지 모든 것이 엄숙하고 절제된 것이었다. 사실주의의 아버지인

다른 것이라는 점도 잊어서는 안 될 것이다. 이 점에 관해서 발바르 베르토는 1997년에 토리노에서 개최된 '폰타네지 전展' 카탈로그에 실은 「안토니오 폰타네지, 그의 일본 체험」이라는 글에서 "유럽에서는 폰타네지의 회화에 대해 '사실주의'라는 말을 사용하는 예가 극히 드물다. 이에 비해 일본에서는 오늘날에도 그를 '사실주의'의 거장이라고 규정하고 있다"고 지적하면서 "그것은 아마 이 시기 일본의 유채화 세계에서는 '사실주의'라는 말은 하나의 양식을 의미하는 것이 아니라 현실을 얼마나 똑같이 재현하는가 하는 유럽의 예술 이념 전체를 가리키기 때문일 것이다"고 말하고 있다.*4

Ⅱ

개국 이전의 일본은 서양의 유채화를 실물로 접할 기회가 거의 없었고*5 '서양화'라고 하면 오로지 서적의 삽화나 판화가 중심이었다. 따라서 당시의 일본인 화가들이 거기에서 발견한 특징은 중후한 색채와 대상의 질감 표현이 아니라 『미구회람실기』에서 말하는 '음양원근' 기법, 즉 대상의 입체적 표현과 공간의 삼차원적 구성이었다. 사실 1778년(안에이 7)에 집필된 사다케 요시아쓰佐竹義敦의 『화법강령』도, 1799년(간세이 10) 간행된 시바 코칸의 『서양화담』도 일본에는 없는 서양 화법의 뛰

쿠르베는"회화란 근본적으로 구체적인 예술이며 실제하거나 존재하는 사물에 적용되어야 한다"고 주장. 그는 천사를 그려보라는 주문에 "나는 천사를 본 적이 없다. 나에게 천사를 보여준다면 그려보겠다"고 답했다. 그의 신조는 "망막에 비치지 않는 것은 그리지 말라"였다.

어난 특질로서, 예를 들면 정면에서 바라본 인간의 얼굴에서 코가 앞으로 돌출된 모습이나 또는 원圓과 구球의 차이를 구분해서 묘사하는 점을 들고 있다. 유화 그 자체에 대해서도 그들은 좀더 많은 지식을 가지고 있는데, 요시아쓰는 『화도이해画圖理解』 중 '단청부丹靑部'에서 유화 물감의 재료와 배합에 대해 상세하게 기술하고 있다. 그러나 실제로 유화를 시도한 흔적은 남아있지 않다.

일본에서 서양의 유화를 모방한 본래적 의미에서의 유화가 그려지게 되는 것은 제2단계의 시기, 그것도 메이지가 되고 나서이다. 1871년(메이지 4)에 그려진 고세다 요시마쓰의 〈부인상〉(〈그림 1〉)은 이른 시기에 그려진 예 중 하나이다. 배후가 병풍으로 둘러진 좁은 공간 속에 책을 무릎 위에 펼쳐놓고 단정하게 앉아 있는 여성의 모습을 정면에서 그린 이 작품에는 특히 음영을 이용한 얼굴의 입체 표현이 뛰어나다. 이는 16세의 젊은 요시마쓰가 와그만의 가르침을 통해 서양화의 입체 표현법을 상당한 정도로 숙련했음을 말해주고 있다.

그림1 고세다 요시마쓰 〈부인상〉, 1871년, 도쿄예술대학 소장

같은 시기, 1872년에 그려진 것으로 추정되는 다카하시 유이치의 대표작 〈오이란花魁〉(〈그림 2〉)도 얼굴 표현에 약간의 어색함이 있기는 하지만 음영에 의한 입체 표현을 볼 수 있다. 다만, 의상은 거의 완전하게 평면적으로 그려져 있어 아무 것도 없는 무지無地의 배경과 함께 공간감은 느낄 수 없다. 그 점은 요시마쓰의 경우도 마찬가지다. 같은 시기의

그림2 다카하시 유이치 〈오이란〉, 1872년, 도쿄예술대학 소장

인물상은 모두 사실적인 얼굴의 입체감을 보이면서도 배경은 무지無地에 닫혀 있다. 앞서 말한 〈부인상〉을 보면 실내공간은 화면과 평행하게 놓인 병풍에 의해 차단되어 충분한 깊이를 나타내는 데는 이르지 못하고 있다. 서양 화법의 특징이 '음양원근' 기법, 즉 대상의 입체적 파악과 공간의 3차원적 구성에 있다고 한다면 이 시점에서 유이치나 요시마쓰가 추구했던 것은 '원근'보다 오히려 '음양' 쪽이었다고 해야 할 것이다.

충분한 깊이를 가진 3차원의 공간감이 등장하는 것은 요시마쓰의 경우 고부미술학교에 입학한 이후부터다. 유이치는 이미 1873~75년경부터 풍경 작품을 남기고 있는데, 실제로 현장을 방문한 취재 여행에 의거하는 〈소슈노시마즈相州之島図〉나 〈에노시마즈江ノ島図〉(〈그림3〉) 등은 시대의 흐름을 잘 읽어내는 유이치의 정확한 안목을 느끼게 한다. 하지만 이 시기의 풍경 대부분은 근경의 초목이나 바위(의 일부)는 과감하게 클로즈업하고 있으나 중경을 건너뛰고 바로 원경으로 이어지는 이른바 '근대원소近大遠小' 구도에 의한 것으로, 이는 아키다란가파나 히로시게의 풍경화가 자주 시도하던 방식이다. 근경에서 원경

그림3 다카하시 유이치 〈에노시마즈〉, 1876~77년, 가나가와현립근대미술관 소장

까지 통일된 시점에 의한 연결 공간이 표현되는 것은 폰타네지와의 교류가 시작되고 나서의 일이다.

대상의 존재를 정확하게 파악하여 있는 그대로의 모습을 실체에 가깝게 재현하는 유이치의 특색이 가장 잘 발휘되는 것은 정물 표현에서다. 앞서 말한 〈오이란〉이라는 그림에서도 틀어 올린 머리에 꽂은 거북이 등껍질로 만든 빗과 여러 개의 비녀, 떨잠, 그리고 머리를 묶은 물방울 무늬의 댕기 등에 예리한 관찰력과 정밀한 묘사력을 엿볼 수 있는데, 부엌 용구와 주변의 일용품을 주요 모티프로 그린 정물화에서 특히 그 뛰어난 실력을 나타내고 있다. 무엇보다도 세부에 대한 철저한 통찰과 촉각적이라 할 수 있을 정도의 대상의 질감 표현이 그 특색이라 말할 수 있다.

예를 들면 고토히라구金刀比羅宮 신사의 소장품인 〈두부〉(〈그림 4〉)에는 생두부, 구운두부, 튀긴 두부 등 각각의 질감이 만지면 감촉이 느껴질 정도로 사실적으로 그려져 있다. 마찬가지로 고토히라구 신사에 소장되어 있는 〈설매화鱈梅花〉(153쪽)에서는 대구를 묶은 굵고 거친 새끼줄의 거스러미가 인 듯한 느낌이 말 그대로 만져보고 싶어질 정도로 정밀하게 묘사되어 있다. 중요문화재로 지정되어 있는 도쿄예술대학의 소장품 〈연어〉(97쪽)의 절반 잘려나간 몸통의 촉촉한 듯 생생한 질감과, 연어를 달아맨 새끼줄의 또렷한 존재감은 새삼 말할 필요

그림4 다카하시 유이치 〈두부〉, 1876~77년경, 고토히라구 소장

도 없다. 이처럼 개개의 대상이 확실한 질감을 나타내고 있는 것에 반해 각각의 사물이 놓여 있는 주위의 공간 표현은 명확하게 규정되어 있지 않다. 그것은 과감하게 시점을 대상에 근접시킨, 이른바 클로즈업 기법이다.

게다가 〈두부〉나 〈설매화〉에서 볼 수 있듯이 대상을 비스듬히 위에서 아래로 내려보는 듯한 구도로 되어 있기 때문에 대상의 각 부분은 화가의 시선과 거의 등거리에 놓여지게 된다. 결과적으로 모든 부분이 정교하게 묘사되지만 동시에 화면에 공간감은 부정되는 경향이 나타나게 된다. 즉 화면은 평면화되어가는 것이다. 그러한 경향은 펼쳐진 종이 위에 두루마리천만 위에서 내려다본 시점으로 화면 가득 그려낸 〈권포鞏布〉(〈그림 5〉)라는 작품에서 더욱 뚜렷하게 나타난다. 〈연어〉는 배후가 널빤지로 가려져 있는 것으로 보아 공간감은 애초부터 고려되지 않았던 것 같다.

그리고 〈독본과 이야기책読本と草紙〉(〈그림 6〉)처럼 몇 개의 대상을 조합한 구도에서는 공간 표현의 불명확성이 한층 두드러진다. 즉 이 그림에서

그림5 다카하시 유이치 〈권포〉, 1873~76년, 고토히라구 소장

그림6 다카하시 유이치 〈독본과 이야기책〉, 1875~76년, 고토히라구 소장

탁자 위의 책과 탁구채 모양의 하고이타羽子板 등은 약간 위에서 내려다본 시점으로 그려져 있고, 그에 비해 등롱은 아래에서 올려다본 방향으로 그려져 있어 확실히 복잡한 시선이 공존하고 있음을 알 수 있다. 그 결과 위에서 아래로 매달려 있는 등롱과 이야기책과 탁자 위의 정물과의 위치 관계는 명확하게 규정되어 있지 않다. 다시 말하면 하나하나의 대상은 극도로 세밀하게 묘사되어 있으면서도 전체 공간 속에서 상호 위치 관계는 몹시 모호한 그림이 되어버린 것이다. 그러나 바로 그 점이 유이치의 초기 정물화의 독자적인 특색이고 매력이라고 할 수 있다. 그것은 서양의 원근법이라는 것이 하나의 통일된 시점으로 모든 대상을 포착하여 그에 따라 각각의 대상과 대상 각 부분과의 거리 및 상호 위치 관계를 설정하는 것에 반해 유이치의 작품이 갖는 독자적인 '사실주의' 표현은 고정된 시점을 부정하고 거리감을 무시한 채 항상 대상에 밀착함으로서 성립하기 때문이다. 이와 같은 시점의 자유로운 이동과 과감한 접근 시점에 의한 대상의 정밀한 묘사, 그리고 거기에서 파생되는 화면의 평면화 등의 특색은 서양회화의 통일된 세계상像보다 오히려 일본의 낙중낙외도나 린파琳派[19]의 세계에 가깝다. 평생을 걸고 서양 화법을 습득하는데 정열을 쏟아부은, 그래서 사실 그때까지 일본에서 볼 수 없었던 탁월한 회화세계를 만들어 낸 메이지기 양화의 선구자 다카하시 유이치 속에, 그럼에도 불구하고 에도기 이전의 일본인의 사물을 보는 방식과 그 유산이 여러 형태로 이어지고 있다는 사실은 지금까지 여러 번 언급해 왔다.[*6] 정물

19　아즈치·모모야마시대安土·桃山時代, 1568~1603 후기에 일어나 근대까지 활약한 조형예술상의 한 유파. 다와라야 소다쓰俵屋宗達가 창시하고 오가타 고린尾形光琳, 사카이 호이쓰酒井抱一로 이어진다. 대담한 구도, 우아하고 선명한 그림이 특징이다. 병풍과 족자만이 아니라 부채 등의 일용품, 마키에와 도기의 그림 등, 생활 전반, 공간 전체를 디자인했다.

표현에 보이는 이 특이한 시각도 그 한 예라 할 수 있다.

실제 제작에 있어서 유이치 등은 먼저 필요한 화구를 조달하는 것에 서부터 어려움을 겪어야 했다. 유화 물감은 물론 붓 한 자루, 캔버스 한 장도 기성품이 없던 시대였다. 그러나 고부미술학교가 개설된 무렵 폰타네지가 대량으로 물감, 화구류를 준비해 왔고 거기에 양화에 대한 관심이 높아진 결과 일제和製, 수입품을 포함해 양화 화구를 취급하는 전문점도 등장, 드디어 자유롭게 화구를 손에 넣을 수 있게 되었다. 예를 들면 1878년 1월 10일자 '요미우리 신문'에 도쿄의 후카가와 나카초深川仲町에 생긴 이토채료포伊藤彩料舗라고 하는 화구점의 광고가 실려 있는데, 그 속에는 '유화·수채화 각색 물감 구비'를 비롯해 캔버스, 붓, 기름류, 붓 씻는 통, 팔레트에서 석고상에 이르기까지 모든 품목이 열거되어 있다. 거기에 '그 밖의 유화·수채화용 부속일체, 일제 수입품 추일 보강 발매 예정'이라는 문구까지 실려 있다.[7] 화구 조달에 대한 고충은 이 무렵에는 거의 해소되었던 것으로 보인다.

마침 그 무렵 1877년 8월에 개최된 제1회 내국권업박람회에 고세다 요시마쓰가 〈아베가와후지즈阿部川富士図〉를 출품해서 봉문상鳳紋賞을 받았다. 현재 이 작품은 소실되고 없지만 출품 당시 요시마쓰가 직접 제작 순서와 소재의 구성을 설명한 문장이 남아있다.[8] 재료와 약품명 등 당시의 명칭으로는 알기 힘든 그 내용을 자세하게 해설한 우타다 신스케歌田眞介에 의하면, 먼저 목탄으로 대충 데생을 한 후 연필로 최종 구도를 잡는다. 이어서 아라비아나무 수액, 계란, 소주, 식초 등을 적당히 배합하여 백색 점토와 고루 섞이도록 이긴 후 초벌 칠을 한다. 이것은 요시마쓰가 상층부의 물감이 벗겨져 떨어져나가는 것을 막기 위

해서 항상 이처럼 초벌 칠을 했는지 어떤지는 분명하지 않지만 폰타네지도 같은 방식으로 초벌 칠을 하고 있는데, 〈시노바즈노이케不忍池〉에서 볼 수 있듯이 확실히 내구성에 뛰어나다. 제작 순서는 화면 상부의 후지산에서 시작하여 순차적으로 전방의 시즈오카静岡市 시내까지, 원방에서 근경으로 향하는 순서로 그려졌다. (오늘날 이러한 방식을 취하는 화가는 거의 없지만 유이치도 이같은 수순을 따랐다고 한다.) 그림이 완성된 후 60일 정도 말린 후에 '염유艶油' 즉 니스를 칠하여 완성한다.[9]

이 설명을 보면 요시마쓰나 유이치는 서양의 전통적인 제작법을 아주 충실하게 배워 응용했다는 것을 알 수 있다. 아마 고부미술학교에서 배운 '구파' 화가들도 마찬가지였을 것이다. 그 결과 일반적으로 화면은 약간 암갈색 색조에 번들거리는 느낌을 주었고, 이는 '무라사키파紫派'[20]라고 불리던 구로다 세이키를 중심으로 한 외광파와 대비하여 '야니파脂派'라는 조롱을 받기도 했다. 그러나 그림의 견고성에 있어서는 '구파'의 작품이 더 우수하다고 다수의 복원 작업에 참여했던 우타다씨는 말하고 있다.[10] 구로다 세이키의 '신파'가 주류가 된 이후, 많은 화가들이 또 다른 의미에서 일본적 감성을 나타내려는 작업의 일환으로 어두운 색조를 기피하고 때로는 일부러 기름기를 제거한 물감을 사용하기도 했는데, 이것이 화면의 내구성을 해치는 결과를 초래했다

20 1893년 라파엘 콜랭에게 살롱풍의 외광 묘사를 배운 구로다가 귀국하기 전까지 일본의 화가는 외광 묘사를 모른 채 갈색을 기조로 한 명암의 대비를 다갈색 또는 검은색으로 표현했기 때문에 화면은 어둡고 번들거리는 그림이 될 수밖에 없었다. 그것에 비해 밝고 감각적인 구로다의 외광 표현은 신선한 감동으로 젊은 화가들에게 환영을 받았고, 결국 당시 유일한 관전官展이었던 문부성미술전文展의 화풍을 지배해 갔다. 저널리즘은 양자의 대립을 야니파脂派와 무라시키파紫派의 투쟁이라고 부추겼고, 야니파는 화단의 뒤편으로 밀려나갔다.

고 한다.[*11] 따라서 서양에서 도입된 유화 본래의 기법은 오히려 '메이지기 일본 유화' 작품 속에 남게 된 것이다.

III

서양의 전통적 유화 기법을 충실하게 배운 '메이지기 일본유화' 화가들이 새롭게 익힌 그 기술[21]을 구사하여 가장 먼저 도전한 것은 눈에 보이는 세계를 있는 그대로 재현해 내는 것이었다. 극히 일상적인 부엌 용구나 생활용품을 주제로 하여 대상의 감촉까지 생생하게 느껴질 정도로 사실적으로 그려낸 다카하시 유이치의 정물화는 미술 교습소 덴가이로天繪楼[22]의 월례 유화전에 출품되었는데, '마치 실물을 보는 것'[*12] 같은 그 사실적 묘사는 사람들을 놀라게 했다.

그 후 폰타네지가 일본에 온 이후 그의 풍경화에 3차원적 공간 표현이 더해지게 된다.[*13] 고토히라구에 소장된 〈고토히라야마 원경琴平山遠景〉(155쪽)에는 전방의 화초 등에 대상에 밀착한 치밀한 묘사가 보이고, 뒤로는 멀리 파란 하늘까지 드넓은 공간이 펼쳐져 있다. 그리고 사진을 이용한 〈야마카타시 가도山形市街図〉(〈그림 7〉)에서는 뛰어난 원근법 표현을 볼 수 있다. 그렇지만 이러한 풍경화도 정물화의 경우와 마찬

21 고부미술학교가 고부쇼(공부성) 산하에 개설된 것은 당시 정부가 서양화법을 오롯이 현실 세계를 인식하고 지배하는 기술로 받아들였기 때문이다.
22 다카하시 유이치에 의해 1873년에 창설된 사설 교습소 문하생과의 월례 전시회를 82년까지 개최. 관설 미술학교를 제외하면 일본 최대의 '미술 교습소'이고, 창설 이후 문하생은 150여 명에 달한다.

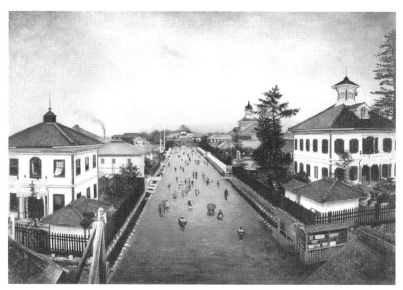

그림7 다카하시 유이치 〈야마카타시가도〉(야마카타 현청 앞 도로), 1881~82년경, 야마카타현 소장

가지로 어디까지나 '눈에 보이는 세계'의 재현이었다.

그러나 이러한 상황은 1870년대 후반 경부터 점차 달라지기 시작해, 특히 1887년경에 크게 달라졌다. 눈앞의 현실 재현 대신에 과거의 역사적 사건을 주제로 하는 '역사화'가 대거 등장하기 시작한 것이다. 예를 들면 1890년 제3회 내국권업박람회에는 2등 묘기상을 받은 쓰카하라 리쓰코塚原律子의 〈세이쇼나곤 하쓰세데라 참배도清少納言詣初瀬寺図〉를 비롯해 3등 묘기상을 받은 사구마 분고佐久間文吾, 1868~1940의 〈와케노기요마루의 신탁상소도和氣清麿 奏神教図〉(〈그림 8〉), 포상을 받은 오카 세이이치岡精一, 1868~1944의 〈야마우치 가쓰토요의 처山内一豊妻図〉, 혼다 긴키치로本多錦吉郎, 1851~1921의 〈날개 옷을 입은 천녀羽衣天女〉(〈그림 9〉), 고세다 호류五姓田芳柳, 1827~1892의 〈사기누마헤이구로즈鷺沼平九郎図〉, 인토 마타테印藤真楯, 1861~1914의

그림8 사쿠마 분고 〈와케노키요마로의 신탁상소도〉, 1890년, 궁내청 산노마루쇼조칸(宮内庁三の丸尚蔵館) 소장

그림9 혼다 긴키치로 〈날개 옷을 입은 천녀〉, 1890년, 요코하마현립미술관 소장

〈고대응모병도古代応募兵図〉, 진나카 이토코神中糸子, 1860~1943의 〈무라시키시키부 유년도紫式部幼少の図〉 등의 역사화를 소재로 한 작품이 줄을 이었다.[14]

　그 배경에는 이 시기 미술 분야뿐 아니라 사회의 각 영역에서 점차 전통으로 회귀하고자 하는 풍조가 뚜렷하게 일어났기 때문이다. 고부 미술학교가 개설되고 약 7년 만에 폐지된 것도 정부의 재정 부족이라는 이유도 있었지만 동시에 페놀로사[23]의 일본미술 재평가에 따른 전통 회귀의 움직임이 가져온 결과이기도 했다. 보다 넓은 관점에서 보자면, 그것은 1877년 메이지 천황의 야마토(현재의 나라현) 행차를 계기

23　1853~1908. 미합중국의 동양미술사가, 철학자. 1878년 일본으로 건너가 1886년까지 도쿄제국대학에서 철학, 윤리학, 경제학을 강의했다. 일본미술에 흥미를 가지고 일본 고미술 보존, 연구를 피력, 전통적인 일본화 부흥을 역설했다. 또 우키요에 판화의 가치를 세상에 높였다. 오구라 텐신岡倉天心과 협력하여 도쿄미술학교 설립에 힘을 쏟았고, 귀국 후에는 보스턴미술관 동양부장을 역임했다. 저서로『東亜美術史綱』등이 있다. 사망 후 유골은 유지에 따라 사가현의 호묘인滋賀県法明院에 이장되었다.

로 해서 본격화되는 '구습' 보존 정책, 그 일환으로 야마토의 고대천황 능 확정, 1888년의 임시전국보물조사국 설치, 1901년 가시하라 신궁橿原神宮 창설 등의 일련의 문화재 보호와 전통 창출 사업이 하나로 이어지는 것이다. 예로부터 전해지는 일본의 전통적 기법만을 교과내용으로 한 도쿄미술학교 설립(1887년)도 그 흐름 속에 있었다는 것은 새삼 말할 필요도 없다.

이러한 일련의 전통으로의 복귀 움직임은 메이지 초기의 철저한 서구화 정책에 대한 단순한 '반동'이나, 나아가 단지 회고懷古 취미에 입각한 것은 아니다. 이 점을 간과해서는 안 된다. 역사학자 다카기 히로시高木博志가 적합하게 지적하고 있듯이 정부 주도에 의한 이러한 정책의 기저에는 '입헌국가를 형성할 때, 국제사회 중 러시아, 오스트리아, 영국 등의 왕실처럼 독자의 문화적 '전통'을 갖는 것이 일등 국가가 되기 위한 필수 조건'이라고 하는 이와구라 토모미, 이토 히로부미 등의 인식이 있었던 것이다.[15] 즉, 이 시기의 '전통 복귀'는 결코 단순한 '반서구화'나 '반근대'가 아니라 오히려 반대로 서구 열강과 어깨를 나란히 하는 근대국가 체제정비를 위한 '근대화' 노력의 일환이었다. 그 의미에서 로쿠메이칸鹿鳴館[24]으로 대표되는 서구화 정책과도 이어지는 것이다. 1888년 많은 미술가들의 협력을 얻어 완성한 메이지궁성 조영, 이듬해 제국헌법 발포, 국회 개설 등은 바로 그 결과물들이다.

24 1883년에 일본 외무상 이노우에 가오루井上馨에 의해 서구화 정책의 일환으로 세워진 서양관으로 당시 극단으로 치달은 서구화 정책을 상징하는 존재이기도 하다. 국빈과 외국의 외교관을 접대하기 위해 와국과의 사교장으로 사용되었는데, 구미제국과 맺은 불평등조약을 개정할 목적이 있었지만 1887년 조약 개정 실패로 이노우에가 실각하면서 로쿠메이칸시대도 막을 내렸다.

그렇다면 이 시기에 일본 역사에 대한 관심이 급속도로 높아진 것도 당연하다 할 것이다. 1881년(메이지 14) 5월에 시달된 '소학교 교칙강령'에는 특히 '역사'가 중요시되어, 이때부터 일본사만 학습이 이루어지게 되었다고 한다.[*16] 제국대학 문과대학(현재의 도쿄대학 문학부)에 서양사만을 가르치는 사학과와는 별도로 국사학과가 설치된 것도 바로 1889년의 일이다. 오카구라 텐신岡倉天心, 1863~1913은 재빨리 이러한 시대의 요청으로 '역사화'가 갖는 중요성을 간파했다. 같은 해 10월에 창간된『국화國華』제1호 서두에 "일본 회화의 주제를 생각할 때 무엇보다 발달이 지연되는 것을 든다면 역사화가 그 하나다"라고 지적하면서 '회화의 장래를 생각할 때 (…중략…) 역사화는 국체사상의 발달과 함께 더욱 진흥시켜야 한다'[*17]고 주장했다. 텐신의 이 발언을 이어받아 같은 해 12월에는 오모리 이추大森惟中가『미술원』이라는 미술지에 '역사화의 필요'라는 제목의 글을 실었는데, 그 글에서 '작금은 더욱 역사화가 필요한 시기다'[*18]고 주창했다. 앞서 서술하였듯이 이듬해 제3회 내국권업박람회에 많은 양화가들이 '역사화'에 도전한 배경에는 근대국가로서의 일본의 아이덴티티를 눈에 보이는 형태로 세계에 드러내고자 하는 동시대의 강한 기운이 작용하고 있었던 것이다.

물론 이 시기 이전에도 양화가들 사이에 역사에 대한 관심이 높았음을 말해주는 작품이 없었던 것은 아니다. 어느 특정한 역사적 사건을 주제로 하는 본래 서양적 의미에서의 '역사화'가 아니라 과거 인물의 모습을 누구나 알 수 있는 형태로 나타내는 이른바 '역사 인물화'라 할 수 있는 것으로, 예를 들면 인토 마타테의〈고대미인지도古代美人之圖〉(〈그림10〉)와 같은 작품을 포함해 양화의 세계가 대상의 사실적 재현에서

그림10 인토 마타테 〈고대미인지도〉, 1890년, 도쿄예술대학 소장

보다 넓은 세계로 확장되어 갔음을 보여주는 예는 적잖이 있다. 그러나 1890년의 내국권업박람회는 양화에서의 주제 의식을 명확한 형태로 제기했다는 점에서 역시 주목할 가치가 있을 것이다. 박람회와 같은 시기에 개최되었던 메이지미술회 제2회 대회에서 도야마 마사카즈外山正一가 '일본회화의 미래'라는 제목으로 한 연설이 큰 반향을 일으키며 다양한 논의를 야기했다는 사실이 그것을 웅변해 주고 있다.[19]

　일본 근대미술사에서, 때로는 양화가 부진했던 시대로 간주되는 이 시기에 역사화에서 그리고 나아가 풍경화나 풍속화에서도 아주 풍성한 성과를 남긴 것은 바로 '메이지기 일본유화'의 화가들이었던 것이다.

미주

*1 구메 쿠니타케(久米邦武) 편, 『米欧回覧実記 II』, 岩波文庫, 1978, 356쪽.

*2 이 4단계의 시대 구분과 그 자세한 내용은 다카시나 슈지(高階秀爾), 「동서의 만남-일본의 양화 예명기」, 『일본회화의 근대 - 에도에서 소화까지』(青土社, 1996)를 참조.

*3 『유화도지유변(油画道志留辺)』의 구체적인 내용, 그리고 그 방법과 다카하시 유이치의 기법과의 관련에 대해서는 우타다 신스케(歌田真介), 『유화를 해부하다-복원으로 본 일본 양화사』(일본방송출판협회, 2002), 106〜122쪽에 상술.

*4 Barbara Bertozzi "Antonio Fontanesi, La sua esperienza in Giappone", Antonio Fontanesi 1818-1882, *Galleria civica d'Arte Moderna e contemporanea Torino*, 1997, p.126.

*5 유일한 예외로 8대 쇼군 요시무네의 주문에 의해 享保年間(1716〜1736)에 네덜란드에서 윌리엄 핸드릭 반 로엔(W.Van Royen)의 유화 〈화조도〉가 일본에 들여와 에도의 고햐쿠라간지(五百羅漢寺)에 기진되어 이곳 사찰의 명물로서 평판을 부른 예가 있다.

*6 예를 들면 사카키다 에미코(榊田絵美子), 「다카하시 유이치에 대한 두세 가지 문제」, 『미술사』 115호(1983.11); 고노 모토아키(河野元昭), 「다카하시 유이치, 에도 회화사 시점에서」, 『막말 · 메이지의 화가들 - 문명개화의 틈새기에』(쓰지 노부오(辻惟雄) 편, ペリカン社, 1992); 고노 모토아키, 「다카하시 유이치 패도(貝圖)」, 『國華』1334호(2006.12); 후루타 료(古田亮), 『가노 호가이(狩野芳崖) · 다카하시 유이치(高橋由一)』(미네르바書房, 2006) 등.

*7 이시이 켄도(石井研堂), 『明治事物起原』, 일본평론사, 1969, 371쪽.

*8 도쿄국립문화재단연구소 편, 『메이지미술기초자료집』(1975)에 수록.

*9 우타다 신스케, 앞의 책, 104〜106쪽.

*10 위의 책, 85쪽 이하.

*11 물론 밝은 색조의 물감을 사용하면 반드시 견고성이 떨어지는 것은 아니다. 라파엘 콜랭의 〈흰 옷 입은 여자〉의 복원 작업에 참여한 우타다 신스케는 "콜랭의 유화는 옻칠을 했나 싶을 정도로 튼튼했다"고 말하고 있다. 우타다 신스케, 『유화를 해부하다 - 복원으로 본 일본양화사』, 122쪽.

*12 안도 추타로(安藤仲太郎), 「메이지초기의 양화 연구」, 아오키 시게루(青木繁) 편, 『메이지 양화사료(洋畵史料) 회상편』, 중앙공론미술출판, 1985, 57쪽.

*13 유이치 자신은 고부미술학교에서 배운 적이 없었지만 아들인 겐키치(高橋源吉)를 입학시켰고, 종종 폰타네지와 만났던 것으로 알려져 있다.

*14 『메이지미술회보고』제6회, 제7회에 의한다.

*15 다카기 히로시(高木博志), 「1880년대, 야마토(일본)의 문화재보호」, 『근대천황제의 문화사적 연구』, 校倉書房, 1997, 264쪽.

*16 기타자와 노리아키(北沢憲昭) 편, 「〈역사 · 회화〉연표」, 『그려진 역사 - 근대일본미술로 보는 전설과 신화』전도록(고베현립근대미술관, 가나가와현립근대미술관, 1993)에 수록.

*17 『國華』제1호(1889.10), 2쪽.

*18 『미술원』제15호(1889.12.30), 30쪽(복각판『미술원』제2권, 유마니書房, 1991, 310쪽부터 인용).

*19 이에 관하여 자세한 것은 다카시나 슈지,「메이지기 역사화론 서설」,『서양의 눈 일본의 눈』(靑土社, 2001)을 참조.

감성과 정념

'메이지기 일본유화(和製油畵)'를 지탱한 것

1970년대 후반, 당시 개관한 지 얼마 안 된 퐁피두센터에 객원교수 자격으로 초대받은 나는, 체류 기간 3개월 동안 일본의 근대미술에 대한 세미나를 담당하게 되었다. 참가자는 퐁피두센터를 비롯해 인근 미술관의 학예사들이 중심이었다. 그들 중에는 후에 '자포니즘전展'을 함께 기획하게 되는 친구가 있기는 했지만 모두가 서양미술 전문가들로 일본, 그것도 특히 근대미술과는 그다지 관계가 없는 사람들이었다. 일본의 화가라고 해야 후지다 쓰구하루藤田嗣治, 1886~1968[25] 외에는 거의 알려진 이가 없다고 해도 과언이 아니다. 따라서 세미나는 매회 내가 일본 근대미술의 역사를 먼저 소개하는 형태로 진행되었는데, 그 과정에서 아주 흥미로웠던 것은 프랑스 사람들의 반응이었다. 슬라이드나 화집 등에 의해 제시된 작품은 대개가 그들에게는 미지의 세계였고, 화가의 이름도 처음 듣는 경우가 대부분이었다. 이른바 아무런 예비

25 일본에서 태어나 프랑스로 귀화한 프랑스의 화가·조각가. 제1차세계대전 전부터 프랑스 파리에서 활동. 특히 고양이와 여자를 화제로 삼았고, 일본화 기법을 유채화에 도입하면서 독자적인 '우윳빛 피부'로 불리는 나부상 등은 서양화단의 격찬을 받았다. 에콜드 파리(1차대전 후부터 2차대전 전까지 파리의 몽파르나스를 중심으로 모인 외국인 화가들)의 대표 화가이다.

지식 없이 갑자기 작품과 대면하게 된 상태였던 것이다. 그곳에 참석했던 프랑스 동료들의 반응은 어떤 면에서는 예상했던 대로였지만 다른 한편으로는 내 예상을 뛰어넘은 반응도 있어서 그 점이 특히 흥미로웠다.

예를 들어 일본의 양화가들에 대해 말하자면, 구로다 세이키, 오카다 사부로스케岡田三郎助, 1869~1939, 우메하라 류자부로梅原龍三郎, 1886~1968 등, 장기간에 걸쳐 프랑스에 체류하며 현지에서 유화를 배운 화가들의 경우, 프랑스 화가들이 먼 이국에서 온 일본의 젊은이들에게 어떤 영향을 주었는가 하는 역사적 시점에서 작품을 바라볼 것이라는 것은 쉽게 예상되었던 바이다. 그러나 다카하시 유이치, 아오키 시게루, 기시다 류세이岸田劉生, 1891~1929, 고이데 나라시게小出楢重, 1887~1931 등의 화업에 프랑스 사람들이 적극적으로 관심을 나타내며 그 작품을 높이 평가한 것은 나로서는 아주 의외였다. 이들 화가들은 프랑스의 거장으로부터 직접 지도를 받은 적이 없다. 지도를 받기는커녕 고이데 나라시게를 제외하고는 유럽에 건너간 경험조차 없는 화가들이다. 이 고이데의 경우도 유럽에 갔다가 어딘가 자신과 맞지 않는다는 것은 느끼고 불과 수 개월 만에 일본으로 돌아와버린다.

물론 그들에게도 서구 회화를 배우고자 하는 누구에게도 지지 않을 만큼의 열정과 의욕이 있었다. 그러나 그들의 작품에는 구로다 세이키 등의 유학파에서 볼 수 있는, 직접 동시대 프랑스 화가의 지도를 받은 그런 흔적은 보이지 않는다. 아오키 시게루는 구로다가 주재하는 백마회전白馬會展에 참가하여 이름을 날렸지만 그의 예술을 키운 것은 백마회[26]의 주류였던, 이른바 '인상파 아카데미즘'이 아니라 화집과 복제

를 통해 접했던 번 존스, 퓌비 드 샤반, 귀스타프 모로 등의 세기말적
인상파의 어딘가 몽환적인 분위기를 띤 작품군이었다. 기시다 류세이
는 당초에는 포비즘의 강렬한 원색 표현에 끌리기도 했지만 결국 서양
회화의 역사를 거슬러 올라가 알브레히트 뒤러[1471~1528]의 조금 어두
운 견고하고 치밀한 사실 표현에 몰두하게 된다. 고이데 나라시게도,
중요문화재인 〈N의 가족〉(〈그림 1〉) 화면 속에 홀바인의 화집이 그려
져 있는 것에서도 알 수 있듯이 북방 르네상스의 농밀한 표현에 강한
공감을 느끼고 있었다. 다카하시 유이치에 이르러서는 특히 어느 유파
라 할 것 없이, 굳이 말하면 서양회화의 본질을 이루는 사실적 묘사력
을 자기 것으로 만들기 위해 전심전력으로 힘든 싸움을 거듭했다

　　그들은 19세기 후반부터 20세기 초에 걸쳐 파리를 중심으로 크게
움직이고 있던 동시대 미술의 흐름
과는 좀 동떨어진 곳에 있었다. 프
랑스 전문가들 입장에서 보면 자신
들이 이해하는 근대미술사의 흐름
이라는 틀 속에 수용될 수 없는 존
재였다. 다른 말로 하면 동시대 프
랑스 화가에게 배운 적이 없었던,
아니 배울 수가 없었기 때문에 이런
화가들은 당시의 시대 흐름에 구애

그림1 고이데 나라시게, 〈N의 가족〉, 1919, 오하라미술관
소장

26　1896년에 구로다 세이키를 중심으로 발족한 일본의 서양화 단체. 구파 혹은 야니파脂派라
　　불리던 메이지미술회의 관료적 조직에 대항하여 자유주의를 주장. 외광파적인 밝은 화풍
　　으로 신파 또는 무라사키파紫派라고 불리며 메이지 서양미술의 주류가 되었다. 1910년까
　　지 전람회를 개최하여 서양화 발전에 많은 공적을 남겼지만 11년 해산되었다.

받지 않고 화집과 복제를 통해 자신의 감성이 끌리는 대로 자유롭게 그림본을 선택할 수 있었던 것이다.

그렇다면 그들의 작품은 서양화법을 섭취하려고 한 노력의 성과이고, 거기에 그들의 일본인으로서의 감성이 더해진 결과물이라 할 수 있을 것이다. 우리가 '메이지기 일본유화'라고 부르는 것은 그렇게 해서 만들어졌다. 프랑스인들이 그들의 작품에 특히 강한 관심을 나타낸 것은 작품 자체가 갖는 질의 높이와 매력에 끌린 점도 있겠지만, 거기에 더하여 그곳에 자신들의 규준으로는 명쾌하게 설명할 수 없는 무언가 이질적인 것의 존재를 감지했기 때문이다.

그것은 다카하시 유이치의 경우에 특히 두드러진다. 일본에 서양화를 도입한 선구자이고 양화계의 지사志士라 일컬어지는 이 화가는, 종종 언급되는 '화학국적언画学局的言'에서도 분명하게 말하고 있는 것처럼, 당초 배운 '중국과 일본의 화법'에 불만을 느끼고 대상의 진실에 다가가기 위해 '서양 화법'을 익히고자 열정을 받쳤다. 그 열정은 무엇보다도 서양화 기법을 자기 것으로 만들고자 하는 명확한 의지에 따른 것이었다. 그래서 적절한 지도자도 그림본도 거의 없는 불리한 조건에도 불구하고 일본 양화사史에 가장 뛰어난 성과 중 하나를 달성할 수 있었던 것이다. 정보 부족과 지도자 부재를 뛰어넘어 그 성과를 실현시켰던 것은 화가로서의 그의 본질을 이루는 사물에 대한 견해, 대상 포착, 공간 의식 등, 기술 이면에 있는 감성이었다. 그렇다면 서구의 화가들과는 미묘하게, 하지만 결정적으로 다른 그 감성의 특질이 어떠한 것이었나, 하는 것을 묻지 않을 수 없을 것이다.

다카하시 유이치의 예술에서 볼 수 있는 큰 특징 중 하나는 대상의

질감을 생생하게 느끼게 할 정도의 사실적 묘사력과 더불어 그 대상이 놓인 공간이 극히 제한되어 있다는 점이다. 서구에서의 전형적인 정물 표현, 예를 들면 17세기 네덜란드의 식탁화나 이른바 '바니타스 정물'27의 경우, 여러가지 대상이 놓인 테이블이나 선반은 전방에서 안쪽으로 수평방향의 넓이를 보이며 명확한 3차원 공간을 형성하고 있다. 유이치의 정물화도 물론 대상이 그곳에 존재하는 이상 공간은 분명 암시되어 있겠지만 그 깊이는 의외로 얕다. 아니 거의 없다. 예를 들면 〈두부〉(135쪽)의 경우, 생 두부와 구운 두부, 튀긴 것 등 세 종류의 다른 대상이 있는데, 생두부는 그 차가운 감촉이, 튀긴 것은 만지면 기름이 질척하게 느껴질 정도의 질감이 잘 묘사되어 있다. 도마 위의 칼자국까지 선명하게 재현되어 있지만 그 도마 자체는 약간 비스듬히 위에서 아래로 내려다보는 듯한 시점으로 그려져 있다. 따라서 그만큼 안으로 향하는 공간의 깊이보다도 비스듬히 좌우로 펼쳐지는 공간이 암시된다.

동시에 〈설매화鱈梅画〉(〈그림 2〉)의 화면에서도 대구鱈 표면의 촉촉한 느낌과 거친 새끼줄, 매화꽃의 세밀한 묘사가 진짜 같은 사실감을 나타내는 한편, 대구가 담긴 그릇이 놓여 있는 선반은 역시나 비스듬히 위로부터의 시점으로 그려져 있어 깊이는 거의 느낄 수가 없다. 도쿄 예술대학에서 소장하고 있는 유명한 〈연어鮭〉(97쪽) 그림의 경우도 배

27 알레고리(암시) 정물화 장르의 하나. 16세기에서 17세기에 걸쳐 플랑드르와 네덜란드 등 북유럽에서 특히 많이 그렸다. 이후 현대에 이르기까지 서양미술에 큰 영향을 주고 있다. 일반적으로 바니타스화의 상징에는 죽음의 필연성을 상기시키는 두개골, 썩은 과일(부패), 거품(인생의 덧없음), 연기, 시계, 모래시계(인생의 짧음), 악기(인생의 간결함과 덧없음) 등이 있다.

그림2 다카하시 유이치 〈설매화〉, 1877년, 곤도히라구 소장 그림3 다카하시 유이치 〈도미(해어도)〉, 1879년, 곤도히라구 소장

후가 완전하게 차단되어 있어, 화면에 보이는 회화 공간은 묵직한 중량감을 나타내는 연어 자체의 두께와 그 연어의 그림자로 인해 암시되는 약간의 틈새가 느껴질 뿐이다. 네덜란드의 정물화에서는 식기와 과일 등 그려진 정물의 모티프를 모두 제거한다고 해도 테이블에 의해 암시되는 깊이 있는 공간이 그대로 존재하지만, 〈설매화〉나 〈연어〉 화면에서는 모티프를 제거해버리면 공간의 깊이는 남지 않는다. 그것은 박력 만점의 당당한 대구를 중심으로 새우와 기타 물고기, 무 등을 담은 풍요로운 축제도라 할 만한 〈도미鯛図(해어도海魚図)〉(〈그림 3〉)나 모티프의 다양성과 선명한 색채 감각으로 아주 인상적인 걸작이라 평가받는 〈독본과 이야기책〉(136쪽)의 경우도 마찬가지이다. 특히 이 〈독본과 이야기책〉의 경우는 문부성 발행의 소학교용 국어교과서(독본)를 비롯해 하고이타, 공기주머니, 노트, 연필 등의 책상 위의 정물과, 화면 상부에 절반만 모습을 드러낸 등롱과 이야기책 사이의 위치 관계가 분명하지 않다. 다카하시 유이치는 여러 대상을 담아내는 이른바 용기

으로서의 3차원 공간을 구성하기보다는 개개의 대상에 최대한 가까이 접근하여 그 대상 자체로서의 존재를 충실하게 재현하고자 했던 것이다.

이와 같은 근접 시점에 의한 세밀한 대상 표현과 또 비스듬히 위에서 내려다보는 부감俯瞰 구도는 결과적으로 공간감보다 화면을 평면화시키는 경향을 갖는다. 유이치의 정물화에는 이러한 평면화로의 지향이 두드러지는데, 그것은 유독 유이치에게만 한정되는 것은 아니다. 실은 그런 평면화는 전통적인 일본회화의 큰 특징이기도 하다. 예를

참고그림 〈다가소데즈〉

들면 에도시대에 많이 그려진 '다가소데즈誰が袖図'의 경우, 실내 정물이라는 모티프에도 불구하고 그곳에는 3차원의 실내공간은 설정되어 있지 않다. 하지만 횃대에 걸린 의상의 모양은 세부에 이르기까지 세밀하게 묘사되어 있다. 그것을 떠올리면 화면의 평면화가 이해될 것이다. 부감 구도에 의한 화면 평면화의 예로는 〈낙중낙외도〉와 같은 도시 표현을 들 수 있겠다. '양화계의 지사'였던 다카하시 유이치는 스스로 그것을 명확하게 의식하고 있지는 않았겠지만 에도시대 이후의 일본적 전통의 감수성을 여전히 계승하고 있었던 것이다.

풍경화의 경우는 공간의 넓이 그 자체가 중요한 주제이기 때문에 당연히 화면 속에 펼쳐지는 공간 표현은 중요한 과제가 되는데, 그때에도 근접 시점이 나타나고 있다. 예를 들면 그의 작품 중에서 가장 크고 당당한 대작 〈고토히라야마원망琴平山遠望〉(〈그림 4〉)을 보면 정면 깊은 곳에

그림4 다카하시 유이치 〈고토히라야마 원경〉, 1881년, 고토히라구 소장

녹음이 우거진 조즈산象頭山이 파란 하늘을 배경으로 유연한 모습을 드러내고 있지만 앞쪽의 근경에는 화초가 흐드러지게 피어 있는 모습이 정밀하게 묘사되어 있다. 이것이 〈아사쿠사원망浅草遠望〉에 이르게 되면, 전방에 있는 화초는 크게 클로즈업되어 거의 화면의 주역처럼 보인다. 또한 아이치현립 미술관에서 소장하고 있는 〈시노바즈노이케不忍池〉(〈그림5〉)에서는 바

참고그림 다카하시 유이치 〈아사쿠사원망〉

람에 나부끼는 화면 상부의 버드나무 가지가 마치 바로 눈앞에 있는 것처럼 크게 그려져 있다. 근경 모티프의 과감한 클로즈업과 원경과의 대비라고 하는 이 기법은 이미 아키다란가파의 대표 기수인 오다노 나오다케의 중요문화재 〈시노바즈노이케不忍池〉(〈그림6〉)에서 시도가 이루어지고 있다. 그 대비를 한층 강조하여 전경의 모티프를 화면 테두리로 과감하게 자르고 그 일부만을 그리는 구도 감각은 같은 아키다란가의

그림5 다카하시 유이치 〈시노바즈노이케〉, 1880년경, 아이치현립미술관 소장

그림6 오다노 나오다케 〈시노바즈노이케〉, 1770년대, 아키다현립근대미술관 소장

사다케 쇼잔佐竹曙山의 작품 〈소나무와 당조도松に唐鳥図〉(〈그림 7〉)와 특히 히로시게가 〈명소에도백경名所江戸百景〉[28] 중 〈호리기리에 핀 창포꽃堀切の花菖蒲〉, 〈가메이도의 매화 정원亀戸梅屋舗〉(〈그림 8〉), 〈다카나와의 우시마치高輪牛町〉(참고그림) 그 외 많은 장면에서 즐겨 이용한 기법이다. 그리고 그 기발한 구도가 가져다 준 뜻하지 않은 효과가 19세기 후반 자포니즘이 유행하던 시기에 드가와 고흐 등 프랑스 화가들을 놀라게 했다. 그 점을 생각하면 다카하시 유이치의 풍경화에 보이는 원근 감각은 역시 일

28 우타가와 히로시게歌川広重가 1856년 2월부터 1858년 10월에 걸쳐 연작으로 제작한 우키요에 명소 그림. 평범한 에도의 풍경이지만 근경과 원경의 과감한 잘라내기, 조감을 구사하는 시점, 또 줌업을 도입하는 등 신선한 구도가 많아 시각적인 재미를 더한다. 실제로 〈오하시와 아타케에 갑자기 내리는 소나기大はしあたけの夕立〉와 〈가메이도의 매화 정원〉를 모사한 고흐를 비롯해 일본적인 '자포니즘'의 대표작으로 서양화가들에게 지대한 영향을 주었다. 오른쪽 그림은 히로시게의 〈명소에도백경〉 중 〈오하시와 아타케에 갑자기 내리는 소나기大はしあたけの夕立〉와 고흐의 모사이다.

그림7 사다케 쇼잔 〈소나무와 당조도〉, 18세기

그림8 우타가와 히로시게 〈명소에도백경〉, '가메이도의 매화 정원'

그림9 고흐 〈자포네즈리-매화 개화〉(히로시게 그림 모사), 1887년, 고흐미술관 소장

참고그림 우타가와 히로시게 〈명소에도백경〉,
'다카나와 우시마치'

본적 특질이라 할 수 있다(〈그림 9〉). 덧붙이자면 〈아사쿠사 원망〉이나 〈시노바즈노이케〉, 또는 후지산, 에노시마섬, 후타미가우라二見浦 포구 등에 보이는 주제 선택에도 에도기 이후의 명소 그림의 감각이 엿보인다. 동시대 서양회화의 흐름이라는 틀 속에서는 평가할 수 없는 '일본적 감성'이 다카하시 유이치 작품의 어딘가 반시대적인, 그러나 저항하기 힘든 힘을 가진 매력을 형성하는 하나의 큰 요인으로 작용하고 있는 것이다.

이와 같은 일본의 독자적인 감성에 기반하는 특질은 '메이지기 일본유화'의 화가들 작품에 적지 않게 보인다. 예를 들면 나부裸婦 테마는 물론 서구와의 접촉으로 처음 일본에 들어오게 된 장르다. 옆으로 누워 있는 나부의 배후를 화면과 평행하게 배치한 기시다 류세이의 작품에는 나부의 입체감을 추구하면서 동시에 전체적인 구성에서 평면성으로의 지향이 엿보인다. 또 고이데 나리시게의 〈차이나 침대 위 나부(A의 나부)〉에 그려진, 침대를 비스듬히 위에서 아래로 내려다보는 듯한 시점도 일본인의 감성을 느끼게 한다. 프랑스로 건너가 장 폴 로랑스에게서 서구아카데미즘 기법을 익힌 미쓰타니 쿠니시로満谷国四郎, 1874~1936가 만년에 그린 〈붉은 양탄자緋毛氈〉(〈그림 10〉)처럼 극히 일본적 표현으로 회귀한 것도 물론 그와 같은 일본적 감성이 이어지고 있었다는 증거일 것이다.

이 점에서 다카하시 유이치의 뒤를 이어 사실적으로 대상을 재현하

는 데 열정을 쏟았던 기시다 류세이
의 여정은 아주 흥미롭다. 그 출발
시점에서는 고흐나 포비즘을 연상
시키는 강렬한 색채 표현과 백마회
계통의 외광 표현을 시도하고 있지
만, 그후 뒤러의 약간 어두운 정밀
묘사에 이르는 과정은 서양회화의
역사를 역행하고 있다는 점에서 이

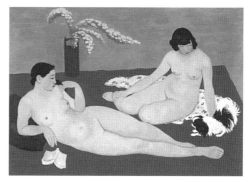

그림10 미쓰타니 쿠니시로 〈붉은 양탄자〉, 1932년, 오하라
미술관 소장

미 반시대적이다. 하지만 그 화업의 정점이라 할 수 있는 다수의 레이
코 초상麗子像[29](참고그림)에서 배경을 닫은 얕은 공간 속에 확고한 실재
감을 띤 정밀한 사실 표현에 도달한 것은 역시 일본적 감성이 작용하고
있었음을 보여준다. 38년이라는 짧은 생의 만년에 그가 '에도 취향'에
강하게 끌리게 된 것은 그 의미에서 시사하는 바가 크다 할 것이다.

대상 파악과 공간 구성에 보이는 그러한 특질과 함께 여기에 수록한
화가들 사이에 정념의 회화라고 할 수 있는 계보가 존재한다는 사실도
간과해서는 안 될 것이다. 그것은 아오키 시게루에서 구마가이 모리카
즈熊谷守一, 1880~1977, 요로즈 테쓰고로萬鉄五郎, 1885~1927, 세키네 쇼지関根正二,
1899~1919로 이어지는, 밝은 외광 아래 눈부시게 빛나는 세계와는 전혀
다른, 극히 농밀하고 때로는 몽환적이기도 한 세계를 구축한 계보가 있
다. 아오키의 〈남자의 얼굴〉과 요로즈 테쓰고로의 〈구름이 있는 자화
상〉(〈그림 11〉)에 보이는 강한 자기주장, 구마가이 모리카즈의 〈태양이

29 기시다 류세이는 딸 레이코가 태어나자 15세가 될 때까지 유화, 수채화, 수묵 등 현존하
는 것만으로도 50점의 〈레이코 초상麗子像〉을 그렸다.

그림11 요로즈 테쓰로고 〈구름이 있는 자화상〉,
1912년, 오하라미술관 소장

그림12 세키네 쇼지 〈신앙의 비애〉, 1918년, 오하라미술관 소장

참고그림 기시다 류세이 〈레이코 초상〉, 1921년
도쿄국립박물관

죽은 날〉의 격한 무언의 통곡, 중요문화재로 지정된 세키네 쇼지의 〈신앙의 비애〉(〈그림 12〉)에 나타나는 음울하고 몽환적인 분위기 등이 보는 이에게 강하게 여운을 주는 것도 실로 거기에 담긴 정념의 무게 때문이다.

물론 이러한 '메이지기 일본유화'의 창조자들은 그 유화 기법을 어떤 형태로든 서구에서 배웠다. 그러나 서구의 기술을 수용하면서도 그들은 일본인으로서의 독자적인 감성을 잃지 않았고, 동시에 그 강렬한 개성으로 형식에서도 표현에서도 서구세계에서는 볼 수 없는 독특한 하나의 세계를 만들어냈던 것이다.

세이호栖鳳 예술에 나타나는 서구와 일본

　다케우치 세이호竹內栖鳳, 1864~1942는 통찰력이 뛰어난 사람이다. 그것도 화가로서의 독자적인 안목을 평생 유지한 사람이다. 그는 젊어서부터 동물과 새, 꽃 등의 '사생'에 열심이었고, 후에 후진을 지도하는 입장이 되었을 때는 남의 것이 아닌 '자신의 시선'으로 대상을 바라볼 것을 학생들에게 강조했다. 그것을 어떻게 전개시켜 나가든 '사생'은 모든 회화 표현의 기초이기 때문이다.

　이처럼 '사생'을 주창한 세이호의 안목이 어떤 것이었나 하는 것은, 예를 들면 1900년 여름부터 이듬해 2월에 걸쳐 반년 남짓, 파리에서 개최되고 있던 만국박람회와 유럽 주요 도시의 미술관 시찰을 목적으로 한 유럽 유람 여행 기록과 체험담을 통해 쉽게 알 수 있다. 유럽 여행이란 요즘과 달리 배로 하는 여행을 말한다. 세이호를 태운 닛폰유센日本郵船30의 와카사마루若狹丸는 8월 1일 고베를 출항하여 9월 17일에 마르세유에 도착한다. 약 한 달 반에 걸친 이 선박 여행 동안 세이호는 잇달아 눈앞에 펼쳐지는 이국의 정경, 신기한 풍물과 사람들을 차분하게 관찰했는데, 특히 각 지역의 특징적인 색채 배합에 주목하고 있는 점에서

30　1885년 9월 29일에 창립된 선박회사. 미쓰비시 재벌(미쓰비시 그룹)의 중심 기업이며 영문 명칭 'NIPPON YUSEN KAISHA'에서 'NYK LINE'이라고 하는 부칭이 있다.

화가로서의 안목을 느끼게 한다. 귀국 후, 교토의 히노데신문[日出新聞]에 구로다 텐가이[黑田天外] 주필에 의해 「다케우치 세이호[竹内棲鳳] 담화」라는 제목으로 발표된 귀국담에서 그 일부를 인용해 보자.

> 그래서 제일 먼저 홍콩으로 가니 풍취가 확 달라지더군요. 인력거 바퀴가 흰녹색으로 칠해져 있고 덮개가 흰색인 인력거 모양에서 시선을 돌리니 배에 돛을 단 풍경이 나타나더군요. 선체에는 여러가지 색이 칠해져 있고, 뱃머리에는 큰 눈알이 그려져 있는데 마치 구름 사이를 배회하는 용처럼 색이 칠해져 있었습니다. 이는 우선 중국의 풍치를 대표하는 배색으로, …… 말하자면 이 나라의 색으로 느껴졌습니다.
>
> 열대지역으로 가니 열대의 특색으로 수목은 한층 푸르고 집은 옅은 흰색으로 칠해져 있었습니다. 사람들은 아주 새까맣고 허리에 두른 직물은 줄무늬가 많은데 주로 붉은 색을 많이 사용하는, 일종의 그곳만의 특색이 나타나 있더군요. 거기에 낙타가 우뚝 서 있는 모습과 끝도 없이 펼쳐지는 사막과 소토(燒土)한 산에 비치는 석양과 푸르고 드넓은 대양과 (…중략…), 가히 그림 그리기에 좋은 곳이자 또 그 배색 등이 자연히 그 나라의 특색을 나타내는 것이라고 생각했습니다.

이런 식으로 이집트에는 이집트의, 유럽에는 유럽의 독특한 색채 배합과 문화가 있다는 것이 중요한 점이다. 따라서 각국의 '특색'을 충분히 보지 않으면 '일본의 특색을 이룰 수 없다'고 세이호는 말을 잇고 있다. 따라서 새로운 일본화를 만들어내기 위해서는 무조건 서양화법을 거부해서도 안 된다. 그렇다고 그것을 그대로 받아들이자는 것도

아니다. 우선은 서양화의 특질을 철저하게 연구하고 그 위에 일본의 실정에 맞게 받아들일 것은 받아들이는 주체적인 수용이 필요하다고 역설한다. 예를 들면 서양에서는 일찍부터 빛과 색에 대한 치밀한 관찰을 거듭하여 현실을 재현하기 위한 아주 유효한 유화 기법을 완성시켰다. 하지만 '그것'을 무조건 일본 회화에 적용시킬 수는 없다. 그것이란 것도 '서양은 공기가 농후해서 원경의 정도가 아주 뚜렷하지만 일본으로 돌아와 보니 일본은 공기가 투명하고 가볍다. 따라서 광선을 비롯해 일본의 환경에 맞는 방식으로 그런 완전한 그림을 그리고 싶다'고 분명하게 말하고 있다. 아주 현명하게 서양을 섭취하는 태도라 할 수 있다.

1892년(메이지 25)에 세이호가 발표한 〈묘아부훤猫児負喧〉이, 고양이의 사태나 털 상태는 마루야마파円山派[31]의 전통을 계승하면서 동시에 화초는 시죠파四条派[32], 바위는 가노파狩野派[33]로 여러 유파의 필법이 공존해 있기 때문에 신문지상에서 정체가 불분명하다는 의미에서 '누에파

31 에도시대 중기(18세기 후반)의 마루야마 오쿄円山応挙, 1733~1795를 시작으로 하는 화파. 18세기 중엽 이미 가노파 등의 기성 유파가 형식주의에 빠져 있었던 것에 대해 교토를 중심으로 창의성이 뛰어난 새로운 화풍을 부흥시키고자 하는 움직임 속에 일어났던 조류로 사생을 중시했다.

32 에도시대 중기, 고슌呉春을 시작으로 교토화단에서 큰 세력을 이루었다. 마루야마 오쿄의 직접적인 영향을 받아 마루야마 화풍을 이어받았지만 하이카이 가인이기도 했던 고슌은 이를 시정이 풍부한 화풍으로 발전시켜 시죠파를 열었다. 다키우치 세이호, 니시야마 스이쇼, 도모토 인쇼 등으로 이어지며 근대 일본화 성립에 큰 역할을 담당했다.

33 일본 회화사의 최대 화파로 무로마치시대 중기(15세기)에서 에도시대 말기(19세기)까지 약 400년에 걸쳐 활약. 무로마치 막부의 어용 화가가 된 가노 마사노부狩野正信를 시조로 하여 그 자손은 무로마치막부 붕괴 후에도 오다 노부나가, 도요토미 히데요시, 도쿠가와 이에야스 등에게 그림 스승으로 발탁되는 등 당시 권력자의 후원에 힘입어 항시 화단의 중심에 있었다. 궁궐, 성곽, 대사원 등의 장벽화에서부터 부채 그림에 이르기까지 모든 장르의 그림을 그린 직업화가 집단이다.

^{鵺34派}'로 조롱받은 것은 잘 알려진 사실이다. 그것은 반대로 말하면 당시 일본 화단에는 스승에게 전통을 이어받아 계승하는 사승상전^{師承相傳}의 기풍에 따라 어느 유파의 필법을 배우는 것이 당연하게 여겨지던 시대였음을 말해준다.

실제 그림을 전업으로 하는 화가가 되고자 한다면 먼저 어느 큰 스승 아래에 입문하여 주어진 그림본을 따라서 그 화법을 익히는 것이 당시의 통상적인 코스였다. 세이호도 고노 바이레^{幸野楳嶺, 1844~1895} 밑에서 마루야마시죠파를 철저하게 배웠다. 그리고 일찍이 두각을 나타내얼마 후 교습소의 선배들을 제치고 '공예장'이 될 정도로 뛰어난 실력을 보였다. 하지만 결코 하나의 유파에 얽매이지 않고 여러 화법을 연구했고, 또 동료 교습생들이 오로지 화실에서 그림본과 씨름하고 있는 동안에도 그는 자주 거리로 나가 스케치를 했다. 즉 그에게는 유파의 전통을 계승하고 지키고자 하는 의식은 보이지 않는다. 오히려 그것이 무엇이든 자기의 창작에 도움이 되는 것이라면 편견없이 받아들이는 것을 당연하게 생각했다.

이와 같은 태도는 서양화에 대해서도 전혀 다르지 않았다. 오가는 항해 시간을 제하면 유럽을 돌아다닌 기간은 실제 4개월, 그동안 8개국의 주요 도시를 방문하는 아주 **빡빡한** 일정의 한정된 시간 속에서 파리의 만국박람회는 물론 각지의 미술관을 돌며 서양화의 특색을 열심히 연구하여 일본 회화에는 없는 서양화의 뛰어난 점을 어떻게 배워 갈 것인가, 고심에 고심을 거듭했다. 예를 들면 파리 만박의 출품작에

34 전설상의 괴물. 머리는 원숭이, 수족은 호랑이, 몸은 너구리, 꼬리는 뱀, 소리는 호랑지
 빡귀와 비슷한 짐승으로 정체불명의 사물이나 사람을 가리킨다.

대한 감상을 묻는 질문에 "프랑스 작품은 촌스럽지 않은 '세련미'가 있고, 독일 작품은 색이 짙고 약간 어두우며 '투박'하다. 그리고 영국의 것은 '낭만적이고 투명'하다"고 각국의 특색을 적확하게 집어내고 있다. 게다가 모두가 치밀한 사전 작업을 기초로 '형태를 잡아가는' 것은 뛰어난 점이므로 그것은 반드시 일본화에도 도입이 되어야 한다고 말하고 있다.

또 프랑스에서는 미술학교 교수인 레옹 제롬을 방문하여 대상을 재현하는 데 겪는 어려움을 듣고, 드레스덴 미술학교에서는 인체 표현의 기초인 나체화 그리는 모습을 특별히 부탁하여 견학하기도 한다. 모두가 '사실주의' 근본과 관련한 것이었다. 그런고로 일본화가 더 나은 방향으로 나아가기 위해서는 서구의 선례를 모방하여 형태 표현을 실물에 입각해서 연구하지 않으면 안된다. 특히 인체 표현에 대해서는 해부학 지식이 반드시 필요하다고 세이호는 결론짓고 있다.

그와 동시에 바쁜 일정 중에도 틈이 날 때마다 눈에 보이는 이국의 풍경, 동물을 사생하는 것도 그는 잊지 않고 있다. 후에 세이호 자신이 말한 바에 의하면 "앤트워프(벨기에 북부의 하항 도시)에서는 체류 일정을 3주나 연장해 동물원에 가서 우리 속의 사자를 사생했다"고 한다. 그뿐 아니라 단시일 내에 모든 것을 보고 다닐 수 없었기 때문에 말하자면 자신의 '눈'을 보완해 줄 대량의 사진자료와 그림엽서를 구입하여 귀국 후 그것을 자기 창조 활동의 기반으로 삼았다. 또한 직접 유채화 기법에 도전하여 귀국 직후 열린 제1회 간사이 미술전에 〈수에즈 풍경〉(〈그림 1〉)이라는 제목의 유화를 출품하기도 한다. 바로 '누에파'의 진면목을 보여주었다고 할 수 있다. (남겨진 세이호의 유화로서는 어쩌면 유

그림1 다케우치 세이호 〈수에즈 경치〉, 1901년, 우미노미에루모리미술관 소장

일한 작품인 이 귀중한 작품은 그후 오랫동안 행방을 모르고 있다가 2014년 새로이
'재발견'되었다.)

　화가로서의 세이호 생애에 큰 전환점이 된 이 유럽여행은 이전부터
그의 특질이었던 현실세계를 응시하는 그의 '시선'을 한층 더 예민하
게 만들었다. 그렇게 포착한 세계를 화면에 표현하기 위해서 서양에서
발달한 광선의 배합과 음영에 의한 입체감의 표현 등 구체적인 기법을
배워 자신의 작품에 도입하는 시도를 하게 만드는 결과를 가져왔지만
그렇다고 해서 예술작품은 단지 눈앞의 대상을 있는 그대로 재현 제시
하면 된다고 생각했던 것은 아니다. 사실적 기법은 어디까지나 기초일
뿐 예술은 거기에 재현을 뛰어넘는, 그 무언가 사람의 마음에 울림을
주는, 감동을 불러 일으키는 것을 표현하지 않으면 안 된다는 것을 세

이호는 일관되게 주장하고 있다. 예를 들면 묵화에 있어서도 서구의 사실적 표현을 받아들이되 묵색의 농담으로 '서구의 스케치보다 더 묘취가 있는 작품'이 되도록 해야 한다든가, 일본화에서는 그 '독특한 붓 사용'으로 '내면의 본질'을 나타내는 일에 정진해야 한다든가, 거기에 일본화와 서양화는 각각 역사는 다를지라도 '사실'을 기반으로 하여 그 위에 '아름다운 원형'을 표현한다는 점에서는 같다고까지 말하고 있다. '묘취', '내면의 본질', '아름다운 원형' 등의 말은 한마디로 요약하면 마음 속에 품고 있는 생각이나 감정에 감동을 주는 '시정詩情'이라 할 수 있을 것이다. 아니면 당시 자주 사용되던 용어를 빌리자면 '사실'에 대비되는, 사물의 형태보다는 그 내용이나 정신을 그리는 '사의寫意'라고 해도 좋을 것이다.

유럽여행에서 돌아온 후 교도미술협회에서 행한 귀국 보고에서 우연히 면담할 기회를 가졌다고 하는 어느 '미국 화가'의 말에 의하면 '사의' 사상을 다음과 같이 말하고 있다.

서양화는 마치 거울에 물체가 비치는 것처럼 상상력이 부족하다. 단지 있는 그대로의 형태를 보는 것에 지나지 않는다. 그 이상의 아무 미적 영감이 없다. 일본화가 사의에 무게를 두는 것은 그런 점에서 감탄할 일이다. 즉 미술은 운문(정신)을 담지 않으면 묘미가 없다. 그런 의미에서 어떤 형언할 수 없는 '상징적 서술', 거기에 비로소 미술의 가치가 있다고 할 수 있다.

그리고 세이호는 이 의견에 대해 "이 논리야 말로 우리의 사고를 체현한 것이다"고 아낌없는 찬사를 보내고 있다.

그림2 다케우치 세이호 〈네델란드의 봄빛 이태리의 가을 정취〉, 1902년

　이러한 생각을 실제로 표현한 작품으로, 귀국 후 이듬해 신고미술품
전에 출품된 〈네델란드의 봄빛 이태리의 가을 정취和蘭春光·伊太利秋色〉(《그
림 2)〉를 들 수 있다. 여섯 폭이 한 쌍인 이 병풍은 좌척에 이탈리아의
유적, 우척에 네델란드의 명물인 풍차를 배치한 구도다. 그 주요 모티
프인 유적과 풍차, 그리고 주위에 펼쳐지는 자연 경치는 모두 유럽여
행 때 현지에서 보고 느낀 기억과 돌아올 때 가지고 온 사진 자료를 바
탕으로 그린 것임에 틀림없다. 그렇지만 이 그림은 실경을 묘사한 것
이 아니다. 세이호의 유럽여행은 여름에서 겨울에 걸친 시기로 실제는

네덜란드의 봄 경치를 보지 못했다. 또 베네치아와 로마 등 이탈리아를 방문했던 것은 여행이 끝날 무렵인 12월이었기 때문에 가을의 이탈리아도 경험하지 못했다. 그런 그가 이 병풍 작품에 두 나라의 풍경을 '봄빛'과 '가을 정취'라는 대비되는 구성으로 엮은 것은, 계절의 변화 속에 달라지는 자연을 포착하는 일본인의 전통적 감성이 작용하고 있었기 때문이다.

이와 같은 것은 1903년(메이지 36), 제5회 내국권업박람회에 출품된 〈로마그림羅馬之図〉(〈그림 3〉)에 대해서도 지적할 수 있다. 마찬가지로 여섯 폭 한 쌍의 병풍그림인 이 작품은 좌척에는 미네르바 메디카 신전, 우척에는 클라디우스 수도교라고 하는 고대유적을 배치한 풍경화이

그림3 다케우치 세이호 〈로마그림〉, 1903년, 우미노미에루모리미술관 소장

다. 18세기 중반부터 유럽에서는 '폐허의 화가'라 불리던 프랑스의 위베르 로베르를 비롯해 많은 화가가 고대 로마의 유적을 찾아가 잃어버린 고대문화의 영광을 그리워하며 영고성쇠의 역사에 담긴 우수를 그려내는 '폐허화廢墟畵'가 유행했다. 그 유행에 맞추어 고고학적 흥미를 담아 고대유적을 소개하는 판화집과 사진첩도 간행되었다. 미네르바 메디카 신전이나 클라디우스 수도교는 모두 잘 알려진, 이른바 관광명소이기 때문에 회화 작품도 적지 않다. 세이호가 실제로 이런 유적지에 가보았는지 여부는 분명하지 않지만 그가 돌아올 때 가지고 온 사진자료 속에 그 유적이 모두 들어 있었던 것으로 보아 제작할 때 세이호가 그것들을 참조해서 그린 것은 거의 분명해 보인다. 하지만 그 화면 구성이 상당히 특이하다.

서양의 '폐허화'는 절반쯤 무너져 내린 건물과 잡초로 뒤덮인 유적 등을 눈에 잘 띄도록 화면 앞 중앙에 그리는 것이 통례이다. 사진자료도 물론 그런 식으로 담고 있다. 하지만 세이호는 유적을 군이 화면 깊은 곳에 밀어 넣고 전면에 수목을 나란히 그려 넣었다. 그리고 그 속에 산양을 거느린 여성을 등장시키고 있다. 물론 유적은 누가 봐도 한눈에 알아볼 수 있게 그려져 있다. 하지만 그것은 주제라기보다는 오히려 배경 역할을 하고 있다. 즉 '폐허화'라기보다는 폐허를 바라보는 심정이 담긴 풍경화라고 해야 할 것이다.

그것은 끊임없이 서서히 변해가는 자연과 친밀하게, 자연과 함께 살아온 일본인이 키워온 독특한 미의식과 결부된다. 시간은 끊임 없이 흐르고 계절의 운행은 멈추는 법이 없다. 봄날 벚꽃의 화려한 아름다움도 가을 단풍의 선명하고 강렬한 색채도 결국엔 사라지고 만다. 이

처럼 자연과 함께 자연의 아름다움도 변해간다. 그것은 미란 덧없는 것, 변하기 쉬운 것, 그래서 더 귀중하고 소중히 여기고 아껴야 하는 것이라고 하는 '변화의 미학'을 만들어냈다. 폐허는 바로 그 '변하는 것'의 대표적인 대상으로 인식했던 것이다. 세이호가 이 작품에서 그려내려고 한 것은 서구의 화가들이 지향한 것처럼 먼 시대의 유적이 지금 어떻게 돼 있는가 하는 현상의 보고가 아니라 자연과 함께 변해가는 고대의 유적이 보는 이에게 불러 일으키는 감정, 세이호 자신의 말을 빌리자면 "형언할 수 없는 상징적 서술", 즉 '시정詩情'이었던 것이다. 그것을 깨닫는 순간 우리는 탁월한 '안목의 소유자' 세이호가, 동시에 또 일본적 감성을 계승한 뛰어난 '심상의 소유자'이기도 했다는 것을 알 수 있다.

III

일본인의 미의식은 어디에서 오는가

그림과 문자

『고킨와카슈古今和歌集』의 '賀歌'편에는 소세이 법사素性法師의 다음과 같은 와카가 수록되어 있다.

> 만년을 사는
> 푸른 소나무처럼
> 상수하소서
> 당신의 그늘에서
> 천세를 누리리라
>
> 万世をまつにぞ君をいはひつる千歳のかげにつまんと思へば

천년 만년을 사는 소나무에 빗대어 상대의 장수를 축원하는 경축의 노래인데, 그 앞에 '요시무네노 쓰네나리의 40세 생일 잔치에 딸을 대신해 읊는다'라는 서문詞書[1]이 있어 이 와카가 지어지게 된 사정을 알 수 있다. '딸을 대신해'라는 것으로 보아, 위에서 노래한 '당신'이란 아

1 와카和歌 앞에 와카가 지어지게 된 때와 장소, 사정 등을 간략하게 설명하는 문장.

버지임을 알 수 있다.

이 시대는 40세나 70세처럼 인생의 마디마다 잔치 자리에서 가족이나 친구가 와카를 바치는 고상한 풍속이 있었다. 직접 노래를 지을 수 없는 경우에는 전문 가인歌人에게 의뢰하기도 했는데, 소세이 법사나 기노 쓰라유키紀貫之, 872?~945?는 바로 그런 전문 가인 중 하나였다. 『고킨와카슈』에는 이처럼 '장수를 기원하는 와카'를 다수 볼 수 있는데 그 예로 다음은 기노 쓰라유키의 와카다.

봄이 돌아와
마당에 제일 먼저
꽃피운 매화
당신의 천년 관모의
꽃가지로 보인다.

春くれば宿にまづ咲く梅の花君が千年のかざしとぞ見る

이 와카에는 '도모야스 친왕의 70세 생일을 축하해 뒤의 병풍 그림을 보고 새긴다' 하는 서문이 있다. 이 경우, '보고 새긴다'는 것으로 보아 병풍의 그림을 보고 읊은 와카를 그 병풍에 써넣었다는 이야기가 된다. 직접 병풍에 써 넣었는지, 아니면 색지에 써서 붙였는지 알 수 없지만, 어느 쪽이든 경사스러운 축하연에 주인공의 배후에 둘러진 병풍에는 이른 봄에 피는 매화 꽃 그림이 그려져 있고, 거기에 기노 쓰라유키의 와카가 곁들여져 있었던 것이다. 덧붙이자면 유려한 서체로 쓰여진 문자의

아름다움도 감상의 대상이 되었을 것이다.

이 병풍들은 그 후 소실되어 지금은 남아 있지 않지만, 그림과 문학(와카), 서체(문자)를 일체로 하여 하나의 미적 세계를 만들어 내는 전통이 일본인의 미의식 속에 계승되면서 다수의 뛰어나 작품을 만들어 냈다.

예를 들면 에도시대 중엽에 만들어진 〈송등 마키에 빗상자松藤蒔絵櫛箱〉가 그 예이다. 상자의 뚜껑 표면에는 소나무와 등나무를 조합한 도안이 저부조의 금색 마키에蒔絵로 전면에 그려져 있고, 그 위에 앞에서 인용한 소세이 법사의 '만년을 사는……'이라는 와카가 은색의 히라가나로 듬성듬성 쓰여져 있다. 배경이 되는 도안과 와카는 모두 '소나무'라고 하는 길상의 모티프로 이어져 있는데, 이 빗상자도 원래 어떤 경축의 의도를 담아 만들어졌을 것이다. 또한 아

〈송등 마키에 빗상자〉, 에도시대 중기

주 흥미로운 것은 와카의 문자가, 예를 들면 변체가나인 '津'의 가운데 세로선과, 또 변체가나인 '耳'의 마지막 선이 이상하게 길게 내려와 배경의 늘어진 등나무 꽃과 호응을 이루도록 쓰여진 점이다. 즉 문자는 단순히 기호가 아니라 동시에 화면의 조형적 요소로서의 역할도 하고 있는 것이다.

문자로 어떤 그림이나 도안을 나타내는, 이른바 '문자그림'이라는 기법도 일본에서는 오래전부터 사랑받아 왔다. 오늘날에도 'へのへのもへじ'나 'へまむし入道'[2] 등 아이들과 친숙한 놀이 형태로 남아 있는 이 문자그림을 일본인은 놀이로서의 즐거움을 가지면서도 아주 세련

된 우아한 표현으로까지 높일 수 있었다. 그 대표적인 예로 3대 쇼군 도쿠가와 이에미쓰^{德川家光}의 딸이 시집갈 때 가져간 혼수품의 하나라고 전해지는 〈하쓰네마키에 손궤^{初音蒔絵手箱}〉(69쪽)를 들 수 있다.

이 상자의 뚜껑 표면에는 넓은 정원의 경치와 전당의 일부가 그려져 있는데, 그 정원에서 유달리 눈에 띄는 소나무가 사실은 문자로 구성되어 있다. 즉 맨 꼭대기 부분에 'と'라는 문자가 있고, 'し'자가 길게 내려오며 소나무의 기둥을 형성하고 있다. 뿌리 부분에 한자 '月', 조금 떨어진 바위 속에 'を'가 보인다. 그 외에 정원 구석구석에 'に' 'ひ' 'れ' 'て' 등의 문자가 숨겨져 있다. 이러한 문자는 화면의 주제를 전달하기 위한 이른바 단서들인데, 사실 그 단서들로 이 정경이 『겐지모노가타리』의 '하쓰네마키^{初音巻}'[3] 중에서 아카시노 우에^{明石の上}가 정월에 해가 바뀌었는데도 만날 수 없는 딸을 그리워하며 보낸 와카라는 것을 알 수 있다.

오랜 세월, 만날 날만 기다리며 살아온 이에게 오늘은 들려주오 휘파람새의 첫소리

年月を松にひかれて経る人に今日鴬の初音聞かせよ

2

3　『겐지모노가타리』 54권 중 제23권명. 권명은 어머니인 아카시노 우에가 딸 히메기미에게 보낸 위의 와카 중 '휘파람새의 첫소리'를 뜻하는 하츠네^{初音}에서 유래한다. 3대쇼군 이에미쓰의 장녀의 혼수품 중 하나인 국보 '하쓰네 마키에 손궤'는 하쓰네마키 권명에서 가져온 것이다.

오랜 세월, 공주(딸)가 성장하기를 기다리며 나이를 먹은 나에게 오늘은 새해 첫날이니 휘파람새의 첫소리(딸의 소식)를 들려주십시오, 하는 내용이다.(1부 35쪽 내용참고)

문자의 회화적 이용의 또 다른 예는, 중요문화재로 지정되어 있는 다와라야 소다쓰俵屋宗達, 1570~1643의 〈담쟁이세도도병풍蔦の細道図屏風〉을 들 수 있다. 주제는 『이세모노가타리伊勢物語』[4]에서 가져온 것으로 화면에 직접 써 넣은 와카는 보는 이로 하여금 왕조시대의 이야기 세계로 끌어들이는 역할을 한다. 동시에 그 서술 방식이 화면 위에 드리워진 담쟁이 잎의 리듬과 호응을 이루며 마치 그 자체가 담쟁이 잎처럼 화면을 장식하고 있다. 그림과 문자의 완벽한 협주라 해도 좋을 것이다.

사실 일본의 경우 그림과 문자는 상생이 좋다. 서구문화권에서는 그림을 그리는 데는 부드러운 붓을 사용하고 문자를 쓸 때에는 딱딱하고 뾰족한 펜을 사용하는 것이 기본이다. 따라서 그림과 문자는 다른 세

다와라야 소다쓰(또는 소다쓰공방) 〈담쟁이세도도병풍〉, 에도시대 17세기. 죠텐가쿠미술관(承天閣美術館)

4 헤이안 시대의 와카를 중심으로 단편 문학집. 작자나 성립 시기 미상. 125단으로 구성. 아리와라노 나리히라有原業平(헤이안 전기의 가인)를 연상시키는 남자의 일대기를 사랑을 중심으로 엮었다.

계에 속하는 것이라는 기본 인식이 있지만 일본에서는 그림도 문자도 붓 하나로 가능하기 때문에 양쪽은 같은 부류라는 의식이 강하다. 이 점은 물론 중국도 마찬가지다. 그래서 예로부터 두 나라에는 '서화書畵'라고 하는 하나의 장르가 있어왔다. 애초 상형문자인 한자는 그 성립부터 상형성象形性이 강하기 때문에 회화 세계와 융합하기 쉽다. 거기에 일본에서는 새로이 가나문자를 만들어 냄으로써 문자에 의한 조형 표현의 가능성을 더욱 넓혔다. 『겐지모노가타리』의 제32권인 '매화가지권梅枝卷' 속에 궁정 귀족들이 물가의 경치를 그리는 그림에 문자를 곁들이는 '아시데葦手'[5]라고 하는 예술성이 풍부한 놀이를 즐기는 장면이 나오는데, 이러한 '아시데에葦手絵' 그림의 유행이 가나문자의 등장과 시기가 겹치는 것은 결코 우연이 아니다. 이후 미술과 문학, 그림과 문자가 밀접하게 결합하여 일체가 된, 고도로 세련된 예술 표현을 만들어 내는 전통이 만들어지게 된 것이다.

서구사회에서도 텍스트를 문양이나 삽화로 장식하는 시도는 물론 널리 이루어지고 있었다. 그러나 그 경우도 그림의 영역과 문자의 영역이 명확하게 구별되는 것이 기본이었다. 중세의 사본 장식[6]을 보게 되면, 장식 문자를 특별히 강조하는 경우를 제외하고 그림은 텍스트의 가장자리를 장식하거나 아니면 그림을 넣기 위한 특정한 장소에 그려지는 것이 통례였다. 즉 텍스트와 그림을 혼합하는 일은 없었다. 15세

5 장식 문양의 일종으로 문자를 회화적으로 변형하여 갈대, 물새, 바위 등을 표현. 헤이안 시대에 시작하여 중세까지 유행했다. 아시葦는 갈대를 의미한다.

6 사본을 금은, 색채, 삽화, 문양 등으로 장식하는 것. 서양 중세에서는 사본의 본문을 화두문자花頭文字로 기록하고 여백을 당초무늬, 새, 동물무늬, 기하학무늬 등으로 장식하였다.

기에 인쇄술이 등장하고부터 텍스트는 활판, 삽화나 장식은 판화(주로 동판)라고 하는 인쇄 방식의 차이로 그림과 문자의 영역을 분리하는 현상은 한층 두드러졌다. 석판인쇄 기술이 발전하면서 툴루즈 로트렉의 포스터[7]와 같은 그림과 문자가 하나가 된 작품이 등장하는 것은 19세기 후반이 되고 나서다.

더구나 〈하쓰네 마키에 손궤初音蒔絵手箱〉에 보이는 문자, 그것도 풍성한 문학적 내용을 담고 있는 문자를 이용해 그림을 그리는 전통은 알파벳을 사용하는 나라에서는 볼 수 없다. 시문詩文의 문학적 배열로 그림을 그리는 시도가 서구에서 처음 이루어진 것이 기욤 아폴리네르의 시집 『칼리그람』(1918년)이라고 한다. 따라서 이미 20세기가 되고 난 후의 일이다. 그 예로 시집 중에서 '비가 내린다'라는 제목의 시 한 편을 살펴보자.

비가 내린다, 기억에서마저 지워져 버린 여인들의 목소리처럼

이 시는 널리 알려진 '미라보 다리'와 마찬가지로 지나간 사랑의 추억을 격한 통한의 감정을 담아 노래한 것으로 각행이 모두 비교적 길다. 그 시구는 왼쪽 위에서 오른쪽 아래로 하나로 이어지는, 즉 비스듬

7

이 내리는 비 모양으로 구성되어 있다. 또 '분수'를 노래한 시에서는 문자가 뿜어져 올라가는 물의 형태를 보여주고 있고, '마음'이라는 시구는 하트 모양으로 배열되어 있다. 모두 단순한 놀이에 가까운 것이었지만 문자그림의 전통이 없는 서구사회에서는 그것이 아주 대담한 전위적인 시도로 받아들여졌다.

이처럼 신선함으로 세간의 이목을 끌기는 했지만 이 『칼리그람』의 시도는 결국 뒤를 잇는 시인이 없어서 시는 다시 문자만의 세계로 돌아가 버렸다. 우선은 활자의 배열이 회화 표현에는 적합하지 않다고 하는 사정이 있었을 것이다. '비가 내린다'의 경우도 아폴리네르의 자필 초고에는 각 시구가 마치 비가 내리듯이 한 줄로 길게 쓰여져 있는데, 막상 인쇄된 것은 단순한 문자의 열거에 지나지 않아서 유려하다고는 말하기 어렵다.

일본에서도 에도시대 초기(17세기 초)에 활판 인쇄가 없었던 것은 아니다. 이에야스가 주조하게 한 활자는 스루가판駿河版[8]이라 불리는 판본과 함께 오늘날에도 전해지고 있다. 하지만 일본인은 서구에서 건너온 이 신기술을 결국은 받아들이지 않았다. 우키요에이든 기뵤시黃表紙[9] 외 다른 삽화본이든 모두 목판으로 제작되었는데, 그것은 무엇보다도 그림과 문자가 분리되는 것을 꺼려했기 때문일 것이다. 그림과 문자를

8 도쿠가와 이에야스가 슨푸駿府(현재의 시즈오카시)에서 출판하게 한 일본 최초의 동활자판 서적. 이에야스는 도쿠가와 막부 성립 후 문치주의를 받아들여 학문을 장려하였는데 개판사업도 그 일환이었다. 『대장일람집大蔵一覧集』, 『군서치요群書治要』 등이 전해진다.

9 표지가 황색이었기 때문에 붙여진 에도 후기의 삽화가 들어간 대중 소설. 익살과 풍자를 특색으로 하며 그림이 주가 되고 여백에 문장을 넣는 식의 성인을 대상으로 한 이야기 그림책이다.

일체로 보는 이러한 일본인의 감성은 오늘에까지 여전히 이어지고 있다. 그것은 무나가타 시코棟方志功, 1903~1975의 최고 걸작이라 할 수 있는, 요시이 이사무吉井勇의 와카에 그림을 엮은 〈유리초판화책流離抄板画柵〉과 다니자키 준이치로谷崎潤一郎의 와카를 회화로 표현한 〈가가판화책歌々板画柵〉 등을 떠올리면 바로 알 수 있을 것이다.

오늘날, 일본의 '만화'가 세계적으로 인기가 높은 것도, 그 이유의 하나는 그림 속에 문자의 이용이 아주 자유롭고 다채롭다는 것에 있을 것이다. (2004년)

한자와 일본어

미셸 푸코1926~1984는 벨기에의 화가 르네 마그리트의 작품을 논한 저서 『이것은 파이프가 아니다』에서 15세기부터 20세기에 이르기까지 서구 회화를 지배해온 첫 번째 원리는 조형의 표상과 대상 지각의 언어적 분리이고, 그 결과 '이 두 시스템은 교차할 수도 융합할 수도 없었다'고 말하고 있다. 즉 단적으로 말해 그림과 문자는 전혀 다른 세계라는 것이다. 그러나 그것은 어디까지나 서구 언어권에서의 이야기이고 동양에서는 통용되지 않는다. 중국에서도 일본에서도, '서화書畵'라는 단어가 보여주듯이 그림과 문자는 상생相生이 아주 좋아서 '교차'하고 '융합'하는 것을 당연하게 생각해 왔다.

그러한 사고는 19세기 후반, 일본의 미술작품과 공예품이 대량으로 유럽에 전해진 이른바 '자포니즘' 시대에 이미 서구와의 큰 차이점으로 사람들을 놀라게 했다. 사실 1883년에 처음 일본 회화를 정리해 『일본미술』을 저술한 루이 공스를 비롯해 잡지 『예술의 일본』10을 기획한 평론가들은 일본인이 문자와 그림에 동일한 붓을 사용해 뛰어난 성과

10 일본미술 잡지 '예술의 일본Le Japon Artistique'(1891까지 36권 간행)을 창간한 사무엘 빙 1838~1905은 일본 미술품 판매에 노력하면서 자포니즘 보급에 열심이었는데, 그것으로 침체되어 있던 유럽 미술의 활성화를 꾀하고자 했다. 1895년 동양미술품점을 개설하고, 고흐가 빙에게서 우키요에를 구해간 것은 잘 알려져 있다.

를 올리고 있다고 격찬했다. 일본의 우키요에에 강하게 매료된 고흐가 히로시게의 〈명소에도백경〉 중 '가메이도의 매화 정원龜戸梅屋舗'를 모사했을 때(157쪽), 화면의 양 측면에 원화에는 없는, 게다가 내용적으로 히로시게의 그림과는 아무 관련도 없는 일본의 문자를 적어 넣은 것도, 그렇게 함으로써 한층 더 '일본적'인 모습을 표현할 수 있다고 생각했기 때문이다.

서구 사람들에게 신선한 충격을 준 이러한 그림과 문자의 친근성이, 한편으로는 양쪽 모두 같은 붓을 사용한다는 도구의 공통성에 기인하고 있는 것은 분명한 사실이지만 그와 동시에 그것은 문자 자체의 특성에 유래하는 것이기도 한다. 고흐가 힘들게 모사한 일본 문자는(원래 중국에서 들어온 것이지만) 알파벳과 비교해 훨씬 복잡하고 다양한데, 이는 그만큼 조형성에 뛰어나기 때문이다. 한자는 본래 그림과 친해지기 쉬운 문자라 해도 좋을 것이다.

한자가 갖는 이 다양성은 일본어를 배우는 많은 외국인에게 일본어는 어렵다고 하소연하게 만드는 큰 원인이 된다. 영어라면 일상적인 읽기 쓰기는 물론 셰익스피어 같은 문학작품에도 모두 알파벳 26개의 문자로 충분한데 일본어는 몇천 개가 되는 한자를 익히지 않으면 안 되기 때문에 몇 배는 더 힘들다는 것이다.

이와 같은 논의는 메이지기 이후 일본에서도 여러 번 거론되었다. 한자 습득에는 막대한 에너지와 시간이 소요되기 때문에 한자를 버리고 간편한 알파벳 표기로 바꿔야 한다는 로마자론論은 특히 다이쇼기大正期, 1912~1926에 강하게 주장되었다. 전후에 제기된 한자 폐지론이나 국어 표기를 둘러싼 논쟁 등이 '한자 난해론'과 깊은 관계가 있었음은 말

할 것도 없다.

　그러나 한자와 서구의 알파벳을 나란히 비교하는 것은 큰 잘못이다. 알파벳은 단순히 표음 기능밖에 갖고 있지 않지만 한자는 거기에 표의 기능도 함께 갖고 있기 때문이다. '山'이나 '河'라는 한자는 각각 음과 의미를 갖는 언어이지만 알파벳은 언어가 아니다. 그것이 언어가 되기 위해서는 단순한 표음 기호를, 예를 들면 'mountain'이나 'river'처럼 적절한 형태로 조합시켜 의미를 부여하지 않으면 안 된다. 한자에 대응하는 것은 알파벳이 아니라 알파벳에서 형성된 언어, 즉 어휘이다. 비교하려면 언어끼리, 즉 한자와 영어의 어휘를 비교해야 한다. 외국인은 한자의 형태와 의미를 습득하는 것이 아주 어렵다고 하는데, 영어의 경우에도 각각의 단어 형태와 의미를 익혀야 하기 때문에 그 어려움은 마찬가지이다. 한자는 수가 너무 많다고 하는 하소연에 대해서도 영어의 어휘 수를 생각해 보면 그 수는 비슷하다.

　세익스피어의 작품에 사용되는 어휘 수는 1만 5,200 단어에 이른다고 한다. 세익스피어의 경우는 특별하다 쳐도 통상의 영어를 이해하고 사용하기 위해서는 2천이나 3천 개의 어휘는 필요할 것이다. 한자도 일상 사용되는 것은 그 정도이다. 일본의 한문학자인 시라가와 시즈카白川静에 의하면 『논어』 전체에 사용되는 한자의 종류는 1,355자, 『시경』의 경우는 2,835자라고 한다. 즉 그만큼의 한자를 습득하면 『논어』나 『시경』을 읽을 수 있다는 것이다. 숫자만으로 말하자면 세익스피어를 읽기 위해서는 『논어』의 열 배 이상의 학습이 필요하다는 얘기가 된다.

　물론 표음, 표의라고 하는 두 개의 기능을 항상 같이 지니고 있는 한

자는 그 때문에 때로 난처한 경우도 있다. 예를 들면 순수하게 표음기호로 한자를 사용하고 싶을 때도 거기에 어떤 의미가 내포되어버리기 때문이다.

일본에서 아메리카를 '미국米国'이라고 하는데, 그렇다고 해서 아메리카가 벼농사나 쌀을 주식으로 하는 나라라는 의미는 아니다. 그것은 단순히 아미리가亞米利加라고 하는 음역 한자의 일부를 이용했을 뿐이다. 하지만 그것을 모르면 엉뚱한 오해를 초래하게 된다.

중국에서는 아메리카는 '미국美國'으로 표기된다. 나는 오래전 처음 홍콩을 방문했을 때 벽에 '타도미국打倒美國'이라고 낙서가 돼 있는 것을 보고 도무지 무슨 의미인지 납득이 가지 않았다. 이 경우도 물론 아름다운 나라 '美國'을 의미하는 것이 아님을 나중에 설명을 듣고서야 알았던 것이다.

이처럼 소리만을 표기하고 싶을 때는 표의 기능이 없는 알파벳 같은 것이 적합하다. 하지만 알파벳처럼 표음 기능만 있는 것이 아니라 표의 기능까지 갖고 있는 한자문화권에서는 타도해야 할 아메리카도 '美國'이 될 수밖에 없는 것이다.

하지만 일본은 중국에서 한자를 들여와 그것을 자신의 것으로 구사하는 한편 거기에서 알파벳과 견줄 수 있는 표음문자 시스템을 만들어냈다. 바로 가나문자仮名文字가 그것이다. 오늘날 일본은 한자·가나 혼용문을 극히 당연한 것으로 사용하고 있는데, 생각해보면 이처럼 두 개의 다른 표기 시스템을 아주 자연스럽게 병용하는 예는 아마 일본 외에 어디에도 없을 것이다.

한자 수용에 있어서 일본인은 또 하나, 이것도 세계에 유래가 없는

방식을 보여주고 있는데, 표음·표의 문자인 한자를 그대로 받아들이면서 거기에 언어학적으로 말하면 전혀 다른 계통의 언어인 토착 일본어, 즉 '야마토고토바大和言葉'의 음을 살리고 있다는 점이다. 한자 본래의 음인 음독에 대해 훈독이라고 하는 것이 그것인데, 이 훈독에 의해서 외래의 한자가 일본어 속에 순조롭게 착지할 수 있었던 것이다. 새로운 것을 적극적으로 받아들이면서 고대부터 있었던 것도 보존 유지하는 일본인의 특성을 거기에서 엿볼 수 있다.

　『고킨와카슈』의 가나 서문은 널리 알려진 것처럼 "야마토우타大和歌는 사람의 마음을 씨앗으로 하여 그것이 무수한 언어의 잎으로 피어난 것이다"고 하는 구절로 시작된다. 기노 쓰라유키가 여기에서 단순히 '우타歌'라고 하지 않고 굳이 '야마토우타大和歌'라고 말하는 것은 '가라우타唐歌', 즉 한시를 의식하여 쓴 말일 것이다. 당시 일본은 한자 문화를 받아들여 공식 문서는 모두 한문이었고, 한시도 중국 본고장에 못지 않을 정도로 습득하는 데 열심이었다. 그러나 한편, 예로부터 전해오는 일본 고유의 '야마토우타'(와카) 전통도 계속 이어가겠다고 하는 기개를 이 서문은 선명하게 드러내고 있다. 올해는 그 『고킨와카슈』가 세상에 나온 지 마침 1100년이 되는 해이다. 선조가 남긴 언어 유산을 다시금 상기하는 좋은 기회가 되기를 희망한다. (2005년)

습명襲名[11] 문화

지금으로부터 약 1년쯤 전일까, 11대 이치가와 에비조市川海老蔵,1977~ 의 습명 피로 행사가 일본 각지에서 개최된 후, 파리까지 원정한 적이 있었다. 나는 물론 보지 못했지만 상당한 평판이 있었던 모양이다. 얼마 전 파리에 갔다가 프랑스의 지인으로부터 그때의 이야기를 전해 들었다.

가부키의 화려한 무대는 외국에서 대체로 평판이 좋다. 그때 지인이 특별히 흥미롭게 생각했던 것은 '고죠ロ上[12]' 무대였다고 한다. 많은 배우가 성장을 하고 쭉 한 줄로 서서 동료 한 사람의 이름이 바뀌었음을 알리는 방식이 아주 신기했을 것이다. 아니 단순히 신기한 정도가 아니라 상당히 기이하다는 느낌을 받았을 것이다. 물론 습명이란 무엇인지, 일단 설명은 있었지만 그래도 완전히 납득할 수 없었다고 한다.

실제 서구 사회에서는 인기 배우가 그때까지 널리 사랑받던 자기 이

11 선인의 유서 있는 가명을 잇는 행사. 노가쿠能樂·분가쿠文樂·라쿠고落語家 등 다양한 예능에서 이루어지고 있는데, 가부키 배우의 습명이 가장 화려하고 사회적 영향력도 크다. 당사자는 그때까지의 이름보다 유명한 이름을 계승하게 되고, 본인도 관객도 그에 따라 예격藝格의 비약적 향상을 기대한다. 흥행면에서도 화제가 되기 때문에 예능을 선전하는 좋은 수단이 되기도 한다.

12 가부키 등의 공연물에서 출연자 또는 극장 대표자가 관객에게 무대에서 말하며 인사하는 퍼포먼스. 첫 공연이나 습명 피로연, 죽은 사람과 관계되는 추도 행사 등에 행해진다.

름을 버리고 다른 이름으로 바꾸는 일은 거의 없다. 프랑스에도, 예를 들면 에드먼드 킨처럼 전설적인 명배우가 있고, 그의 뛰어난 연기는 후대까지 회자되곤 하지만 그렇다고 해서 2대, 3대 킨으로 불리고 싶어하는 사람은 없을 것이다. 이름은 어디까지나 개인적인 것, 1대에 한하는 것이기 때문이다.

그러나 일본의 경우는 다르다. 가부키 배우인 에비조海老蔵(현11대)나 단주로團十郞(현12대)라는 이름은 개인을 초월한 권위 내지는 무게를 갖는다. 그 무게를 받혀주는 것은 그때까지 그 이름으로 불려온 개개의 배우가 노력한 축적의 성과이고, 그것을 둘러싼 사람들의 추억과 평판이다. 즉 역사다. 습명이란 그 역사의 유산을 이어받아 그것을 더욱 발전시켜 가기 위한 교묘한 장치라 할 수 있다. 전통은 그렇게 해서 만들어지게 된다.

과거의 유산을 소중하게 생각하고, 그것을 전통으로 계승 발전시켜 가는 것은 어느 나라, 어느 민족에서나 볼 수 있는 일이다. 하지만 그때 이름에 특별한 '역할'을 부여하고 인정하는 것은 꽤 일본 특유의 독특한 문화인 것 같다. 원래 일본인은 이름을 중시 여기는 풍습이 있었다. '이름이 있다'는 것은 동시에 뛰어나 가치를 지니고 있다는 찬사의 말이었다. 이름 있는 것은 '명물名物'이라 하고, 이름 있는 사람은 '명인'이라고 한다. 명작, 명품, 명산, 이외에도 이러한 예는 많이 있을 것이다. 게다가 그것은 종종 과거의 유산과 이어진다. 예를 들면 '명소名所'가 그 좋은 예이다.

명소를 성립시키는 것은 어느 장소의 아름다운 자연과 특이한 풍물이지만 그것이 다는 아니다. 명소 그림이나 명소 노래가 다수 남아 있

는 것에서도 알 수 있듯이 그곳에는 많은 사람이 찾아와 그림을 그리기도 하고, 노래를 바치기도 하고, 또 이야기를 만들어내기도 한다. 그러한 집적이 명소의 가치를 만들어 내는 것이다.

그렇다면 파리에서 열린 '에비조 습명 피로행사'는 한 사람의 뛰어난 가부키 배우의 등장을 소개하는 행사이고 동시에 일본문화의 특질을 전하는 시도였다고 해도 좋을 것이다. (2005년)

여백의 미학

센노 리큐千利休, 1522~1591의 나팔꽃를 둘러싼 에피소드는 비교적 잘 알려진 이야기이다. 리큐는 진기한 종류의 나팔꽃을 재배하였는데 그 소문이 자자했던 모양이다. 소문을 듣고 히데요시가 실제로 그 나팔꽃을 보고 싶다고 하자 리큐는 히데요시를 자신의 집으로 초대한다. 그러나 당일 날 아침, 리큐는 마당에 피어있던 나팔꽃을 모두 따버리도록 했다. 드디어 당도한 히데요시는 기대했던 것과 다른 모습에 크게 실망하게 된다. 그러나 안내를 받아 들어선 다실의 도코노마, 그곳에 장식된 한 송이 아름다운 나팔꽃을 보고 히데요시는 아주 만족해 했다고 한다.

이 에피소드에는 미에 대한 리큐의 생각이 잘 드러나 있다. 마당 가득 피어 있는 나팔꽃도 물론 그 나름 사람의 마음을 사로잡는 광경이었을 것이다. 하지만 리큐는 그 아름다움을 굳이 희생시켜고 도코노마의 단 한 송이에 모든 것을 응축시켰다. 한 송이 꽃의 아름다움을 부각시키기 위해서 나머지 꽃의 존재는 불필요했던 것이다. 아니 오히려 방해가 된다고 생각했는지 모른다. 방해가 되는 것, 군더더기를 잘라 없애는 것에서 리큐의 미는 성립한다.

그러나 마당의 꽃을 모두 없애버린 것은 불필요한 것의 배제만을 의

미하는 것이 아니다. 꽃이 없는 정원은 그것 자체로 미의 세계를 구성하는 중요한 역할을 한다. 기대에 부풀어서 왔던 히데요시는 꽃 한 송이 없는 정원을 보고 크게 실망하여 언짢게 생각했을 것이다. 다실로 들어설 때도 그 불쾌함은 계속되었을 것이다. 그런 상태에서 도코노마의 꽃과 대면했다면, 아무일 없이 꽃을 대했을 때와 비교해서 불만의 정도에 비례하여 놀라움은 크고, 인상도 그만큼 강렬하게 다가 왔을 것이다. 리큐는 거기까지 계산하고 있었던 건 아니었을까.

즉 도코노마의 꽃은 정원에 없는 꽃의 부재로 한층 부각된다. 이러한 미의 세계를 가령 한 폭의 그림으로 그린다고 하면 화면 중앙에 꽃을 두는 것만으로는 충분하지 않고, 한 쪽에 꽃이, 그리고 다른 쪽에 아무것도 없는 공간이 펼쳐지는 구도가 될 것이다. 일본 수묵화에서 여백이라고 하는 것이 바로 그와 같은 공간이다.

이 '여백'이라는 단어는 영어나 불어로는 번역하기 어렵다. 서양의 유화에서는 풍경화이든 정물화이든 화면은 구석구석 빈틈없이 칠해지는 것이 기본이고, 따라서 아무 것도 그려지지 않은 부분이 있다면 그것은 단지 미완성에 지나지 않기 때문이다. 하지만 예를 들어 하세가와 토하쿠長谷川等伯, 1539~1610의 〈송림도松林図〉를 보게 되면 강한 붓질의 농담이 진한 소나무와 안개 속에 사라져 가는 듯한 옅은 먹빛의 소나무가 만들어내는 나무들 사이로 아무 것도 없는 빈 공간이 자리함으로써 화면에 깊은 신비감이 만들어지고, 공간 자체에도 깊고 그윽한 분위기가 감돌게 된다. 또 다이도쿠지大德寺의 방장에 가노 탄유狩野探幽, 1602~1674가 그린 〈산수도〉에서는 아무 것도 없는 넓은 여백의 공간이 마치 화면의 주역인 것처럼 보는 이에게 다가온다.

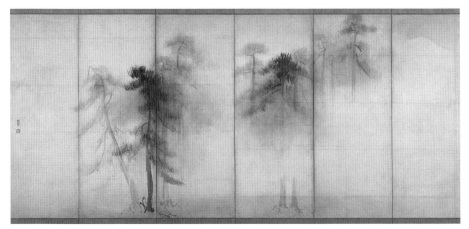

그림 하세가와 토하쿠 〈송림도〉(부분), 1568~1600년, 도쿄국립박물관 소장

그림 가노 탄유 〈산수도〉, 1641년, 다이토쿠지 소장

사실 불필요한 것, 부차적인 것을 일체 배제하는 것은 일본 미의식의 큰 특색 중 하나이다. 교토고쇼京都御所의 시시덴紫宸殿 정원은 서구의 궁전정원에서 볼 수 있는 화단이나 조각상, 분수는 전혀 없이, 오로지 온통 하얀 자갈이 깔린 청정한 공간만이 존재한다. 모든 장식과 색채를 거부한 채 가공하지 않은 나무로 지은 이세신궁伊勢神宮은 오늘날에 이르기까지 원형 그대로 계속 이어지고 있다. 이세신궁의 식년천궁式年遷宮[13]이 시작된 것은

13 식년천궁은 20년에 한 번 신사를 개장하는 것. 이세신궁은 새 띠로 인 지붕에 땅을 파고 기둥을 박은 굴립주 방식으로 정전 등이 지어져 있다. 초석 위에 세운 기둥과 비교해 도장하지 않은 나무를 지면에 박은 굴립 기둥은 비바람에 노출되어 노화되기 쉽기 때문에 내구 연수가 짧다. 1300년에 걸쳐 이어져 온 전통으로, 2013년에 62회 식년천궁이 옛 방식 그대로 행해졌다.

기원 7세기 후반이라고 한다. 건물의 원형도 거의 그 무렵에 성립된 것으로 보이는데, 당시 일본에는 이미 대륙에서 건너간 불교가 한 세기 이상의 역사를 거치면서 정착해 있었다. '장관이구나 / 도읍 나라奈良의 봄은'. 이 와카는 앞다투어 피어나는 봄꽃이 웅장한 건축과 어우러져 장관을 이루는 도읍지 나라를 노래한 것으로, 이것으로 당시에 이미 다채로운 불교사원 건축이 나라를 비롯해 일본 각지에 세워져 있었음을 알 수 있다.

불교사원의 건축 공법은 기둥을 초석 위에 세우고 지붕은 기와를 얹는 선진 방식으로, 굴립掘立 기둥과 새 띠로 지붕을 이은 이세신궁보다 보존성도 훨씬 뛰어나다(그런 연유로 이세신궁은 20년마다 다시 짓는다). 이세신궁에도 주위에 둘러진 높은 난간 부분에서 불교 건축의 영향을 볼 수 있는데, 이것으로 보아 조영에 참여했던 목수들이 대륙에서 건너온 선신기술을 몰랐던 것은 아니었던 것 같다. 그럼에도 일본인은 굳이 오래된 간소한 양식을 선택했고, 게다가 그것을 1300년 이상이나 지켜오고 있다. 거기에는 부차적인 것을 거부하는 미의식 — 신앙과 이어지는 미의식 — 이 일관되게 흐르고 있다고 해도 좋을 것이다.

물론 불교미술의 융성으로 알 수 있듯이 장엄하고 다채로운 미를 추구하는 미의식도 일본인의 큰 특색이다. 회화 분야에서도, 수묵화와 함께, 금니金泥나 금박을 입힌 금지金地에 짙게 채색한 야마토에大和絵나 근세 풍속화 등에 보이는 장식성이 일본미술의 두드러진 특색이라는 점은 여러 번 언급해 왔다. 실제 수묵화의 본고장인 중국에서 보면 일본미술은 아주 화려한 장식용처럼 보일 것이다. 일본회화에 대해 기록한 가장 오래된 외국 문헌인 12세기 초기의 『선화화보宣和畵譜』에는 송나라의 휘종황제가 소장하고 있던 일본의 회화작품에 대해 '채색은 심

히 무겁고, 금박을 많이 사용한다'고 기록되어 있다. 미술애호가인 휘종황제의 손에 들어간 일본의 작품이 실제 어떤 것이었는지는 알 수 없지만 금욕적인 수묵화와는 대조적으로 화려하고 장식성이 강한 작품이었던 것은 분명해 보인다.

그러나 이 금빛 찬란한 작품의 경우에도 중심이 되는 모티프 이외의 부차적인 것은 모두 거부하고자 하는 의식이 강하게 드러나 있다. 예를 들면 대표적인 작품으로 고린의 잘 알려진 〈연자화도병풍〉(78쪽)이 있다. 서구의 화가라면 물가에 만발한 꽃을 묘사할 때 연못의 수면, 강가, 제방, 들, 어쩌면 하늘의 구름까지 주위의 상황을 빠짐없이 재현하고자 할 것이다. 실제로 나는 외국인으로부터 이 연자화(제비붓꽃)는 도대체 어디에 피는 꽃이냐는 질문을 받은 적이 있다. 하지만 고린은 리큐가 마당에 핀 꽃을 전부 없애버린 것처럼 주위의 요소를 모두 배제해버렸다. 그 때문에 이용된 것이 저 화려한 금지이다. 즉 배경이 되는 금지는 동시에 불필요한 것을 덮어 가리는 역할을 하고 있는 것이다.

또 다른 예로, 16세기에서 에도시대에 걸쳐 많이 그려진 '낙중낙외도洛中洛外図'(110쪽)가 있다. 거기에는 니죠죠二条城를 비롯해 유명한 신사나 불각 등의 명소, 거리, 연중행사인 마쓰리의 정경 등이 묘사되어 있다. 각각의 장면은 금운金雲이라 불리는 금색 구름 형태의 장식 모양에 둘러싸여 있어 우리는 마치 구름 사이로 교토의 시가지를 들여다보는 듯한 인상을 받는다. 결과적으로 시가지 안에 수많은 구름이 떠다니는 형태인데, 이것도 외국인들로부터 종종 질문을 받는 점이다. 이는 금운에 의해 가선이 처리되기 때문에 두 건물 사이의 불필요한 부분은 구름에 가려지고, 각 장면이 무엇을 나타내는지 그 대상만 금방 알아

볼 수 있게 했다.

실내의 정경을 나타낸 작품으로는, 이것도 에도시대에 즐겨 그린 것으로 '다가소데즈 병풍誰が袖図屛風'이 있다.

작자미상 〈다가소데즈 병풍〉, 에도시대. 이데미쓰미술관(出光美術館)

이것은 횃대에 걸쳐진 의상을 중심 주제로 한 장르인데, 그 횃대가 놓여 있는 실내의 모습은 벽도 바닥(다다미)도 일절 그려져 있지 않다. 가끔 화면에 바둑판 모양의 쌍육판双六盤이나 다도 세트 같은, 인간의 존재를 암시하는 소도구가 그려지기는 하지만 등장인물의 모습은 보이지 않는다. '부재에 의한 존재의 암시'라는 이러한 수법은 일본미술에서 흔히 볼 수 있는 기법의 하나로 '루스모요留守模様[14]'라고 하는 우아한 용어까지 가지고 있다. 그리고 여기에도 인물 대신에 등장하는 것은 지면의 금지金地 표현이다. 그렇다면 이러한 금운이나 금지는, 물론 한편으로는 화려한 장식적 효과를 목표로 하고 있지만, 동시에 부차적인 것을 배제하는 역할도 담당하는 것이 된다. 그것은 말하자면 황금 '여백'이 되는 것이다.

금병풍은 오늘날에도 결혼식 피로연이나 축하 파티에 자주 사용된다. 당연히 그것은 무지無地의 금병풍을 말한다. 작년 말 나는 서울 일본대사관이 개최한 파티에 참가한 적이 있다. 그곳에서도 회장 입구에 세워진 금병풍 앞에서 대사가 손님을 맞이하고 있었는데 그때 동행했던 한국인 지인이 이 금병풍은 정말이지 일본적이라고 짤막하게 감상

14 등장인물을 그리지 않고 배경과 소도구만을 회화의 구도와 공예의 디자인으로 그리는 양식. 루스留守는 부재를 의미한다.

을 말했다. 그의 말에 의하면 한국에도 축하 자리에 병풍이 자주 등장하는데, 거기에는 반드시 소나무나 학과 같은 길상의 모티프가 화려하게 그려져 있다고 한다. 따라서 무지의 금병풍에서는 뭔가 빠진 듯한 허전한 느낌마저 든다는 것이다. 아무것도 그려져 있지 않은 전면 금색의 화면은, 거기에 일본인 특유의 미의식을 떠올리게 하는 마력이 있다. (2006년)

명소그림엽서

일본 국내외를 막론하고 처음 가는 장소나 명소 유적지를 방문하게
되면 반드시 그림엽서를 구입하는 것이 내 오래된 버릇이다. 기념하려
는 뜻도 있지만 그것이 전부는 아니다. 한 장의 그림엽서는 동시에 다
른 여러 정보를 전해주는 귀중한 자료가 되기도 한다.

예를 들어 동서남북도 가늠할 수 없는 처음 가는 도시에 도착했을
때, 거리 모퉁이의 토산품 가게에 진열되어 있는 그림엽서를 보면 그

곳의 주요 관광 명소를 대략 짐작할 수 있다.
그림엽서에 실린 명소는 대개가 눈에 잘 띄는
건물이기 때문에 실제로 시가지를 걸어다닐
때 안표眼標로 기억하기에도 쉽다. 또 교회당
처럼 거대한 건축물의 경우 자세히 보기 어려
운 상층부의 섬세한 장식도 그림엽서를 통해
서는 자세히 볼 수 있다. 파리 노틀담 대성당
의 정면부 회랑을 장식하는 유명한 괴수의 모
습은 아래 쪽에서 아무리 올려다 보아도 또렷
이 알아볼 수 없는데, 가까운 토산품 가게에
들르면 어딘가 애교스럽기까지한 얼굴이 쭉

파비아 카루토지오수도원의 그림엽서

진열되어 있기도 한다. 그림엽서의 위력이라고나할까.

얼마 전 북이탈리아의 파비아를 방문했을 때도 그 같은 경험을 했다. 파비아는 밀리노에서 차로 1시간 정도 되는 곳에 위치한 인구 7만 정도의 작은 도시이지만 중세 이래의 유서 깊은 역사의 흔적을 간직한 교회당과 영주의 대저택 등이 아직도 남아 있다. 그 중에서도 특필할 곳은 마을 중심부에서 조금 떨어진 교외에 우뚝 솟아 있는 카르투지오 회 수도원교회로, 그 정면부의 벽면 가득 전개되는 식물 모양, 인물상, 이야기 표현 등의 조각 장식의 화려함은 어디에서도 보기 힘든 걸작들로 미술사에서도 아주 유명하다. 내가 방문했을 때는 마침 건물의 남반부가 복구작업으로 인해 덮여 있었는데, 남은 부분만으로도 그 뛰어난 표현은 보는 이로 하여금 경탄을 자아내기에 충분했다. 건물 내부도 벽화, 부조, 제단 등이 다양하게 꾸며져 있었다. 그 중에 나를 포함해 관광객의 눈길을 특히 사로잡은 것은 본당 내벽 상부에 창문으로 몸을 내밀고 아래 쪽을 내려다보고 있는 수도사의 모습을 표현한 그림이었다. 실제라고 착각할 정도로 세밀하게 묘사한 일종의 트롱프뢰유이지만 거기에는 조영에 참여했던 장인들의 해학과 재치가 엿보여 아주 재미있었다. 상당히 높은 벽에 그려져 있어서 그만큼 효과적이기는 하지만 세부를 자세하게 관찰할 수 없다는 안타까움도 아주 컸다. 하지만 교회 내의 매점에 그 부분만 클로즈업한 그림엽서나 정면부를 완전한 형태로 담아낸 엽서들이 진열되어 있어서 얼른 보이는 대로 구입했다.

이처럼 기회가 있을 때마다 수집한 그림엽서를 보게 되면 그 표현에 어떤 공통된 특색이 있음을 알게 된다. 그것은 이 파비아 교회당이든,

또는 로마의 콜로새움이나 파리의 개선문이든 서구의 명소를 담은 그림엽서는 모두 부차적인 것은 가능한 배제하고 대상 그 자체만 정면으로 화면 가득 채우는 방식을 취하고 있다는 점이다. 그림엽서가 관광 명소를 소개할 목적으로 만들어진 이상 그것은 당연하다 할지도 모르겠다. 하지만 이것은 그리 단순한 이야기가 아니다. 일본의 관광그림엽서에는 사찰이든 성이든 건물로만 채워지는 경우는 극히 드물기 때문이다.

실제로, 예를 들면 교토의 관광그림엽서를 보더라도 건물도 정원도 온통 하얗게 덮인 '눈 속의 금각사'라든지, 흐드러지게 핀 벚꽃을 전면에 배치한 '기요미즈데라淸水寺의 봄'처럼 주위의 자연과 하나가 된 건축물을 모티프로 하는 경우가 압도적으로 많다. 일본의 그림엽서에는 서구의 그것에는 배제되어 있는 자연이 큰 역할을 담당하고 있는 것이다.

그것은 명소에 대한 일본인의 사고, 나아가 자연관과 밀접하게 관계가 있다. 사실 일본인에게 있어 명소란 다카오 산高雄山의 단풍이나 다이고지醍醐寺의 벚꽃처럼 자연경관과 일체가 된 대상을 말한다. 사진이 등장하기 이전, 오늘날의 그림엽서와 같은 역할을 했던 우키요에에 그려진 명소를 떠올려보면 그간의 사정은 분명히 알 수 있다.

대표적인 예로, 히로시게의 만년의 명작 〈명소에도백경〉이 있다. 이는 문자 그대로 히로시게가 오늘의 도쿄인 에도의 명소를 잇달아 판행版行하여 모두 118점의 '명소'를 남겼다. 그것을 히로시게 사후, 기획자가 새롭게 한 점과 속표지를 추가하여 총 120점으로 한데 묶어 발매한 그림집이다. 당초에는 주제 없이 제각각 제작되었던 것을 봄 여름 가을 겨울, 사계절로 분류하여 엮은 것이다. 그것은 히로시게의 작품이

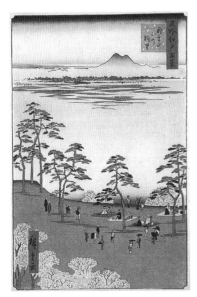

우타가와 히로시게 〈명소에도백경〉 중 '아스카야마의 북쪽에서 바라본 치쿠바 산'

눈 온 뒤의 니혼바시日本橋라든가 꽃이 핀 아스카야마飛鳥山처럼 모두 계절과 관계가 있었기 때문이다. 자연의 모습만이 아니라 5월의 고이노보리鯉のぼり[15]나 칠석 축제, 또는 료코쿠兩國의 불꽃놀이[16] 같은 연중행사도 등장하는데, 이러한 행사도 자연의 운행과 궤를 같이하는 것이다. 즉 '명소'는 단순히 공간적인 장소만이 아니라 시간, 그것도 순환하는 시간과 하나가 된 장소인 것이다.

그러나 서구의 개선문이나 교회당과 같은 모뉴먼트monument는 자연의 변화와 시간의 경과를 초월하여 영속하는 것을 목표로 만들어졌다. 사실 '모뉴먼트'라는 단어가 라틴어의 '기념하다'라는 동사에서 유래한 것에서도 알 수 있듯이 모든 것을 기념하여 그 추억을 오래 후세에게 전하기 위한 것이었다. 그것은 기억의 계승을 위한 장치라 할 수 있다. 추억은 당사자가 없어지면 시간이 경과하면서 점차 잊혀지게 된다. 그러한 망각에 대항하기 위해서 쉽게 사라지지 않도록 견고한 돌을 이용해 조형물을 만든 것이다.

물론 일본인도 추억을 소중하게 생각한다. 하지만 일본인은 예로부터 기억의 계승을 물질적인 견고함에 의존하는 것이 아니라 자연의 운

15 일본의 풍습으로, 단오 절기에 남아의 건강한 성장을 기원하여 종이, 천, 부직포 등으로 만든 잉어 모양의 한 끝을 장대에 매달아 세우는 것. 오늘날에는 5월 5일 어린이날에 한다.
16 도쿄의 스미다가와강 주변의 료코쿠兩国에서 그 해의 강 놀이 개시를 축하하여 불꽃놀이를 하는 연중행사. 매년 7월에 행해진다.

행 속에서 이어가고자 했다. 자연은 인간과 대립하는 것이 아니라 오히려 인간에게 있어 신뢰할 수 있는 존재로 인식되었다.

그러한 사고는 도시를 만드는 방식에도 나타난다. 개선문과 전승 기둥, 대성당과 같은 서구의 모뉴먼트는 도시 속의 표식, 즉 랜드마크로서의 기능도 하고 있다. 기념비적 건축물이 종종 거대한 스케일을 지향하는 것도 그 때문이다. 하지만 일본은 다르다. 도시의 랜드마크가 되는 것은 교토에서는 히가시야마東山, 나라는 이코마렌잔生駒連山, 이런 식으로 역시나 자연이 그 기능을 담당한다. 에도의 경우도 사정은 마찬가지다. 〈명소에도백경〉에서 독자적인 건조물이 눈에 띄게 그려진 예는 하나도 없다. 그대신, 사람들의 눈을 끄는 랜드마크로서 반복해서 등장하는 것이 후지산과 지쿠바산筑波山이다. 가부키극 중 하나인 '사야아테鞘当17'라는 작품에서 '시쪽엔 후지가 있고, 북에는 치쿠바가 있네'라는 대사처럼 에도 사람들은 늘상 이 산의 모습을 가까이 느끼며 생활해 왔다. 그뿐 아니라 히로시게의 〈명소에도백경〉 중 '스루가초駿河町'라는 우키요에에서 볼 수 있듯이 서구적 원근법에 따라 전방에서 후방으로 쭉 뻗은 거리 끝에 큰 삿갓처럼 모습을 드러내는 후지가 그려져 있다. 그것은 거리 저편에 때마침 후지가 보였기 때문이 아니고 후지가 보이는 방향으로 마을이 만들어졌기 때문이다. 즉 후지산

참고그림 히로시게의 〈명소에도백경〉 중 '스루가초'

17 가부키극歌舞伎劇의 레퍼토리 중 하나. 유곽을 무대로 한 여인을 두고 다투던 두명의 무사가 서로 스치며 지나가다 칼집이 부딪히면서 싸움이 시작된다는 줄거리.

은 그 정도로 에도사람들에게 친근한 존재였던 것이다.

이처럼 우키요에를 비롯한 관광명소 그림엽서는 동서양의 자연관과 미의식의 차이를 잘 말해준다 할 것이다. (2006년)

받아들이지 않은 아악

요즘도 가끔 듣는 이야기지만, 한 세기 전에 일본인은 모방을 잘해서 외국 문물을 그게 무엇이든 교묘하게 잘 받아들이지만, 독창성은 떨어진다는 비판이 한창 일었었다. 그렇다. 일본은 고대 이후에는 대륙 중국에서, 그리고 근대로 들어와서는 서양에서 많은 것을 배우고 받아들여왔다. 이문화異文化 수용이 어떤 의미에서는 모방이 될 수 있겠지만 그것을 단순히 독자성의 결여라고 할 수 있는가는 또 다른 문제일 것이다. 모방이라 해도 그 방식은 다양하다. 일본은 선진문명의 성과를 아무거나 무턱대고 받아들였던 것은 아니다. 수용을 거부한 것도 적지 않다. 즉 수용에 있어서 어떤 선택적 판단이 작용하고 있었다는 이야기다. 그렇다면 그런 점에서 상대국과는 다른 일본만의 독자성을 찾아볼 수 있지 않을까.

평론가 야마모토 시치헤이山本七平는 『일본인은 누구인가』(PHP연구원, 1989년)에서 다음과 같은 문제 제기를 하고 있다. 일본이 중국에서 모방하지 않았던 것으로 '과거제도, 환관, 족외혼, 일부다처, 성姓, 책보冊報, 그리고 천명 사상과 거기에 기반한 역성혁명, 나아가 조금 후대로 가서는 전족' 등을 예로 들고 있다. 여기에 예시된 것은 모두 본고장 중국에서는 중요한 역할을 해온(일부는 지금도 하고 있다)것으로, 이른바

중국문화의 본질과 관계가 있는 것들이다. 이웃나라 한국은 중국문화를 그대로 받아들였고, 또 그것들이 한반도 내부로 퍼져나갔다. 하지만 거기에서 바다를 건너오는 일은 끝내 없었다. 그 이유를 묻는 것은 '일본인은 누구인가'를 생각할 때 꼭 짚어봐야 할 문제일 것이다.

사실 제도, 사상, 사회풍속 등은 서로 밀접하게 연관되어 있기 때문에 어느 한 부분이 빠지거나 하면 다른 부분에도 필시 그 영향이 미치게 된다. 예를 들어 일본은 중국에서 율령제를 도입했지만 그것은 야마모토 씨의 표현에 의하면 '천명사상과 과거제를 뺀 율령제'로, 본고장 중국의 것과는 상당히 다른 것이었다. 족외혼과 과거제가 빠진 율령제는 '결국 사회제도 정치제도의 기본을 받아들이지 않았다는 것'을 의미한다고 야마모토 씨는 말한다.

이러한 것은 다른 분야의 경우에도 마찬가지다. 예를 들면 끝내 일본에 전해지지 않았던, 아니 더 엄밀하게 말하면 일본이 거부한 것 중 하나로 궁정의 아악을 들 수 있다.

이렇게 말하면 곧바로 '아니다 그렇지 않다, 아악이야말로 바로 중국에서 전래된 음악이다'라고 반론할지도 모르겠다. 나도 막연하지만 그렇게 생각하고 있었다. 하지만 실정은 그리 단순하지 않다.

이 문제에 대해서는, 오랫동안 국립극장에서 비파와 비슷한 구고箜篌라는 악기를 비롯해 고대 동아시아에서 사용된 악기의 복원 작업에도 참여하고 있고, 또 아악, 미카구라御神楽[18], 쇼묘声明[19] 등의 연구와 공연

18 신도의 신을 모시기 위해 신전에서 연주하는 무악舞楽.
19 불교 의식과 법요에서 승려가 부르는 성악. 인도에서 시작하여 중국을 거쳐 일본에 전해졌다. 법요의식에 따라 또는 종파에 의해 그 가창법이 다르다.

도 기획하고 있는 기도 도시로木戸敏郎가 그의 저서 『젊은 고대』(춘추사, 2006년)에서 다양한 각도로 논하고 있다. '일본문화 재발견 시론'이라는 이 책의 부제에서도 알 수 있듯이 주제는 음악뿐 아니라 회화, 공예, 건축, 정원 등 다양한 분야에서 다뤄지고 있고, 각각 주목할 만한 논의가 전개되고 있다. 우선 아악에 대해서 다음과 같이 말하고 있다.

분명, 현재 '궁내청 식부직 악부宮内庁式部職楽部'에 전해지고 있는 '아악'은, 원래는 지금으로부터 약 1300여 년 전 중국에서 전해진 것이다. '아악'이라는 명칭도 그때 전해졌고, 중국의 제도를 모방해 우타료雅楽寮라고 하는 아악을 교습하는 관청도 설치되었다. 하지만 이 우타료에서 중국의 전통 아악은 전습되지 않았다. 그곳에서 이루어졌던 교습은 '연악宴楽', 즉 주연을 열어 즐기기 위한 음악이나 '호악胡楽'이라고 하는 서역의 음악 같은 외래 음악이었다. 오늘날에는 그것들도 넓은 의미의 '아악'에 포함되지만 당시에는 '린유가쿠林邑楽[20]', '고마가쿠高麗楽[21]' 또는 총칭하여 '레이가쿠伶楽'라 했지 '아악'이라 칭하지는 않았다고 한다. 중국에서 행해지던 본래의 '아악'은 국가적인 유교 예악을 말하는 것인데 어찌된 일인지 그것이 일본에는 전해지지 않았던 것이다. 야마모토씨의 표현을 빌려 말하자면 일본은 '유교의 예악이 빠진 아악', 즉 아악이 빠진 아악'을 받아들인 셈이 된다. 어떻게 그런 일이 가능했던 것일까. 기도씨는 그 이유로 '일본에는 고유 종교인 신도神道가 있고, 그 의례음악으로 미카구라가 있었기 때문'이라고 말하고 있다. 그래서

20 2세기 중엽, 지금의 베트남에 있던 부족국가인 린유林邑에서 고대 일본으로 전해진 음악과 무용. 나라시대부터 사원의 공양음악과 조정의 의식음악으로 채용되었다.

21 아악의 한 부문. 아스카시대부터 헤이안시대 초기에 걸쳐 일본에 전해진 한반도의 합주음악.

일본 쪽이 굳이 도입을 거부한 것이라고 한다.

이것은 경청할 가치가 있는 견해라고 생각한다. 일본은 외래의 것을 무엇이나 자유롭게 수용하고 있는 것처럼 보이지만 사실은 그곳에 일종의 저항 감각 같은 것이 있어서 그것에 저촉되는 것은 거부하는, 어떤 선택이 작동하고 있기 때문이다. 율령제를 도입하면서 과거제나 환관 제도를 받아들이지 않았던 것도 그와 같은 저항 장치가 작동했기 때문이다. 그 외의 분야에도 같은 이유가 작용했을 것이다. 이처럼 '받아들이지 않는 것'의 검토가 축적되면서 일본의, 또는 일본인의 특성을 명확하게 만들어 갈 수 있었던 것이다.

신도神道의 의례 음악인 미카구라에 대해서도 본 저서에서 자세하게 다루고 있다. 특히 그 표현 형태만이 아니라 그 표현의 기반이 되는 사상에 대해서 서양음악과 비교하면서 논하고 있는데, 그 점이 아주 신선하고 흥미로웠다. 예를 들면 서양음악은 오직 시간의 흐름 속에서 전개되지만 미카구라(나아가 넓게는 동아시아의 음악)는 시간과 공간을 구별하지 않고, 음은 공간 속에 축적된다고 하는 지적 등, 음악에만 국한하지 않고 건축과 회화 등 다른 분야의 표현에 대해서도 새로운 시야를 확장하여 보여준다. 저자는 서양음악만이 음악에 대한 옳은 규준인 것처럼 생각하는 오늘날의 풍조에 대해서 강하게 이론을 제기하고 있는데, 역시나 그 점도 '일본문화의 재발견'이라고 하는 관점에서 귀중한 시도라고 말할 수 있다. (2007년)

실체의 미와 상황의 미

꽤 오래전 어느 농학 전문가로부터 아주 흥미로운 이야기를 들은 적이 있다.

그 선생님의 유학시절, 미국에서 인간의 동물관을 연구하는 프로젝트가 있었다. 그 방식은 예를 들면 '가장 아름다운 동물은 무엇인가'와 같은 질문을 가지고 여러 번의 앙케트 조사를 통해 그 답이 연령, 성별, 직업, 종교, 민족에 따라 어떻게 달라지는가를 조사하는 것이었다고 한다.

이 얘기를 듣고 재미있을 것 같아서 일본에서도 같은 조사를 해보자는 이야기가 나왔다. 잘하면 미일비교문화론이 될지도 모른다는 생각에 당장 시도해보았지만 생각처럼 잘 진행되지 않았다. 미국에서라면 '가장 아름다운 동물은?'하고 물었을 때 바로 '말'이나 '사자'처럼 어떤 대답이 돌아온다. 하지만 똑같은 질문을 일본인에게 하면, "글쎄요, 뭐가 있을까" 하는, 아주 모호한 대답이 돌아올 뿐이었다. 그게 무엇이든 가장 아름답다고 생각하는 것 하나만 들어보라고 하면 "글쎄요, 석양이 질 무렵 무리 지어 날아가는 새들이랄까!" 하는 식의 답변이었다는 것이다. "그래서 비교는 무리라고 생각해 결국 포기하고 말았습니다"고 말하며 그 선생님은 쓴웃음을 지었다.

내가 이 이야기를 듣고 아주 흥미롭다고 생각한 것은 그것이 동물관의 차이를 넘어서 일본인과 미국인의 미의식의 차이를 잘 보여주는 것이라고 보았기 때문이다.

미국을 비롯해 서구 세계에서는 고대 그리스 이래로 '미'는 어떤 명확한 질서 속에서 표현되는 것이라는 사고가 강하다. 그 질서란 좌우 대칭성이기도 하고, 부분과 전체의 비례관계이기도 하고, 또는 기본적인 기하학적 형태와의 관련성이기도 하다. 내용은 다양하지만 모두 객관적인 원리에 기초한 질서가 미를 만들어낸다는 점에서는 일관하고 있다. 역으로 말하면, 그런 원리에 기초해 작품을 제작하면 그것은 바로 '미'를 표현한 것이 된다.

전형적인 예는 오늘날에도 종종 화제가 되는 팔등신의 미학일 것이다. 인간의 머리부분과 신장이 1대8의 비례 관계에 있을 때 가장 아름답다고 하는 사고는 기원전 4세기 그리스에서 성립한 미의 원리다. 그리스 사람들은 이러한 원리를 '카논canon(인체 비례의 기준)'이라고 부른다. '카논'의 내용은 경우에 따라 달라질 수 있다. 실제로 기원전 5세기에는 우아한 팔등신보다 장중한 칠등신이 표준이 되기도 했다. 하지만 칠등신이든 팔등신이든 어떤 원리에 의해 미가 만들어진다고 하는 사상은 변함이 없다. 그리스 조각이 갖는 매력은 이 미학에 기인하는 바가 크다.

실제, 이 시기의 조각 작품은 거의 없어지고 남아있지 않다. 남겨진 것은 대부분 로마시대의 복제품이다. 하지만 이런 불완전한 모작품을 통해서 어느 정도 원작의 모습을 엿볼 수 있는 것은 미의 원리인 '카논'이 바로 거기에 실현되어 있기 때문이다. 원리에 기초해 제작되는

이상 조각 작품 그 자체가 바로 '미'를 나타내는 것이 된다.

하지만 이러한 실체물로써 미를 파악하는 사고는 일본인의 미의식 속에 그다지 크게 자리하지 않았다고 생각한다. 일본인은 아주 오래전 부터 무엇이 미인가 하는 것보다 오히려 어떠한 경우에 미가 만들어지는가, 하는 것에 그 감성이 작동해온 것 같다. 그것은 '실체의 미'에 대한 '상황의 미'라 할 수 있겠다.

예를 들면 '오래된 연못에 개구리 뛰어드는 첨벙 물소리'라고 하는 하이쿠는 '오래된 연못'이나 '개구리'가 아름답다고 말하는 것이 아니다. 물론 '물소리'가 아름답다고 주장하는 것도 아니다. 그냥 오래된 연못에 개구리가 뛰어드는 한 순간, 거기에서 느껴지는, 긴장감이 감도는 깊은 정적의 세계에서 바쇼芭蕉는 그때까지 없던 새로운 미를 발견해 냈던 것이다. 거기에는 그 어떤 실체도 없다. 있는 것은 오로시 상황뿐이다.

일본인의 이러한 미의식을 가장 잘 나타내는 예는 "봄은 동틀 무렵이 아름답다. 조금씩 밝아지며 산능선이 희미하게 보이고, 그 위로 보라색 구름이 가늘게 떠 있으니……"로 시작하는 저 유명한 『마쿠라노소시枕草子』[22]의 도입 부분일 것이다. 이것은 봄·여름·가을·겨울 각 계절의 가장 아름다운 모습을 예리한 감각으로 포착한, 이른바 모범적인 '상황의 미'라 할 수 있다. 즉, 봄이라면 동트는 새벽, 여름에는 밤,

22 일본 수필문학의 효시로 대표적인 고전문학 작품이다. 11세기 초 천황비 테이시定子를 모신 세이쇼나곤清少納言이 궁중에 출사하여 경험한 궁중 생활을 바탕으로 쓴 것으로, 당시 귀족들의 생활, 연중행사, 자연관 등 여성의 시선으로 바라본 시대상이 개성적인 문체로 엮어져 있다. 특히 일본의 대표적 고전 중 하나인 『겐지모노가타리』가 모노노아와레もののあはれ라고 하는 일본 특유의 미의식을 드러낸다면 그와 달리 『마쿠라노소시』는 사물이나 상황을 객관적으로 관찰하여 그로부터 얻는 흥취, 오카시をかし 정서가 기류에 흐른다.

그리고 가을은 해질녘이 아름답다고 했는데, 그 가을에 대해 세이쇼나 곤清少納言은 이렇게 서술하고 있다.

> 가을은 해질녘이 아름답다. 석양이 산등성이와 가까워지니 까마귀 둥지를 향해 서너 마리, 두세 마리 서둘러 날아간다. 그 모습이 정취 있다. 거기에 대오를 지어 날아가는 기러기 멀리 작게 보이니 그 정취 한층 더해진다. 해가 지고 들려오는 바람 소리 벌레 소리도 운치가 있다.

이것은 실로 '석양 속에 새들이 일제히 날아오르는 장면'을 떠올리는 현대인의 미의식과 그대로 이어지는 감각이라 해도 좋을 것이다.

'실체의 미'는 그 자체가 미를 나타내는 것이므로 상황이 어떻게 변하든 항상 어디에서나 '미'일 수 있다. 〈밀로의 비너스〉는 기원전 1세기에 그리스의 식민지였던 지중해의 어느 섬에서 만들어진 조각의 여성상이다. 고대 그리스의 이상이 잘 실현된 작품으로 21세기인 오늘날 파리의 루브르미술관에 전시되어 있는데, 그 아름다움은 여전히 변함이 없다. 가령 사막 한가운데 턱 놓이더라도 마찬가지로 '아름답다'고 주장할 것이다.

하지만 '상황의 미'는 상황이 바뀌면 당연히 사라지고 만다. 봄의 동틀 무렵이나 가을 해질녘의 아름다움은 오래 지속되지 않는다. 상황의 미에 민감하게 반응하는 일본인은 그래서 미란 만고불변의 것이 아닌 변하기 쉬운 것, 덧없는 것이라는 감각을 키워왔다. 변하기 쉬운 것이기에 더 소중하고, 더 아름답다고 하는 사고다. 일본인이 즐기는 봄의 꽃놀이나 가을의 달 구경처럼 '계절에 따른 미의 감상'을 연중행사로

즐기는 풍속이 오늘날에도 되풀이되고 있는 것도 이 때문일 것이다.

실제 세이쇼나곤이 정확하게 간파했듯이 일본인에게 있어서 미란 계절의 변화나 시간의 흐름 등 자연의 운영과 밀접하게 연관되어 있다. 그것은 에도시대에 널리 일반 대중에게 사랑받은 각 지역의 명소 그림을 보면 잘 알 수 있다.

명소그림이란 문자 그대로 각 지역에서 볼 만한 곳, 찾아가 볼 가치가 있는 곳을 그린 것이지만 단순히 장소만을 의미하지 않는다. 예를 들면 히로시게의 만년의 명작 〈명소에도백경〉를 보면 눈이 내린 뒤의 니혼바시日本橋라든가 꽃이 만발한 아스카산(202쪽) 등, 계절에 따른 자연과 하나가 된 정경이 묘사되어 있다. 사실 그 연작 시리즈는 봄·여름·가을·겨울 네 부분으로 분류되어 있는데, 그처럼 분류한 것은 히로시게가 아니다. 히로시게는 에도에서 볼 만한 곳을 특별한 순서 없이, 이른바 생각나는 대로 각기 그려나갔다. 그것이 호평을 받게 되자 연이어 118점까지 그렸고, 이후 그는 세상을 떠났다. 그 후 출판기획자가 다른 화가에게 의뢰하여 추가분 한 점과 표지 그림을 제작, 모두 120점의 전집으로 간행한 것인데, 그때 내용을 사계절로 분류한 것이다. 이 말은 당초 제각각 그려진 '명소'가 모두 계절의 풍물이나 연중행사와 관련이 있었기 때문에 계절에 따른 분류가 가능했다는 것이다. 즉 명소 그 자체가 에도라는 도시와 자연의 결합에 의해 만들어진 것이다.

과거의 명소그림이 그랬던 것처럼 오늘날에도 사람들은 여행을 가면 기념품과 선물로 그 지역의 관광그림엽서를 구입한다. 파리나 로마에 가면 선물가게 앞에 많은 그림엽서가 진열되어 있는데, 그 대부분

은 노트르담 대성당이나 개선문, 에펠탑 같은 대표적인 모뉴먼트를 실물 그대로 찍은 것들이다. 그러나 일본의 관광그림엽서를 보게 되면 만개한 벚꽃 속의 청수사나 눈 덮인 금각사처럼 계절의 옷을 입은 엽서가 압도적으로 많다. 물론 청수사도 금각사도 그 자체만으로 훌륭한 건축물이지만 관광사진은 거기에 자연의 변화까지 담아내는 것을 좋아한다. 그것 역시 '상황의 미'를 사랑하는 일본인의 미의식의 표현이 아닐까. (2007)

다이칸과 후지

2008년, 도쿄 롯뽄기의 국립신미술관에서 요코야마 다이칸横山大観, 1868~1958[23]의 사후 50년을 기념하는 대규모 회고전이 열렸다. 메이지 1868~1912, 다이쇼1912~1926, 쇼와1926~1989, 3대에 걸쳐서 일본 근대회화사에 큰 족적을 남긴 거장의 대표 작품을 전시한 전람회였다. 미국에서 돌아온 귀한 작품을 비롯해 익히 알려진 명작 등을 다시금 느긋하게 감상할 수 있었던 나는 전시장의 끝, 출구와 가까운 곳에 전시된 한 장의 그림 앞에서 걸음을 멈추었다. 만년의 명작 〈어느 날의 태평양或る日の太平洋〉이 있었다.

섬뜩하게 번개가 내리치는 어두운 하늘과 그 아래의 바다는 바닥에서부터 솟구쳐 중앙에서 좌우로 갈라지며 격렬하게 소용돌이치는 큰 파도가 화면 전체를 덮는다. 그 사납게 놀치는 파도 사이로 한 마리 용이 크게 몸부림치면서 어떻게든 그곳에서 벗어나려고 고투하고 있다. 용이 지향하는 곳은 저기 멀리, 화면 상단에 자리잡은 수려한 모습의 후지산이다.

23 근대일본화단의 거장으로 오늘날의 '몽롱체'라 불리는 독특한 몰선기법을 확립했다. 제국미술원회원. 제1회 문화훈장 수장受章. 전시중에는 히틀러에게 보내기 위해 〈후지 영봉〉을 그리기도 하고 〈바다 시리즈 십제十題〉, 〈산 시리즈 십제〉를 팔아 그 돈으로 전투기 4대를 구입해 육해군에 헌납하는 등 제국주의적 성향이 강한 화가라 할 수 있다.

다이칸은 '후지의 화가'라 일컬을 만큼 즐겨 이 영봉을 주제로 다루었다. 다이칸이 생애 동안 그린 후지 관련 작품은 스케치를 포함하여 천 점이 넘는다고 한다. 그 수많은 작품 중에도 이렇게까지 거칠게 맹위를 떨치는 창해 위에 후지를 그린 예는 드물다. 미친듯이 놀치는 사나운 큰 파도의 태평양과 고요하고 단정하게 자리 잡은 후지를 조합시킨, 이 특이한 작품에 다이칸은 어떤 생각을 담았던 것일까.

예전부터 다이칸에게 있어서 후지는 항상 조국 일본의 상징이었다. 대표적인 예는 〈일출처일본日出処日本〉이라는 제목의 대작이다. 이 작품은 1940년(쇼와 15), 기원 2600년을 기념하는 봉축전에 출품하기 위해 그려졌다가 천황에게 헌상된 작품으로 현재는 궁내청 산노마루 쇼조칸三の丸尚蔵館에 소장되어 있다. 화면 오른쪽에 붉게 빛나는 태양이 있고, 왼쪽에 일출을 맞이하는 후지의 기품 넘치는 위용이 있다. 강렬한 느낌의 명작이라 할 수 있다.

그러나 그 '일본'은 전쟁으로 인해 소멸되었다, 고 다이칸은 느꼈다. 패전 이듬해인 1946년 정월에 일본미술원에서 했던 인사말의 초고에 '일본이 없는 세계'라는 표현이 보인다.

삼천년의 역사는 궤멸하고, 일본이 없는 세계에 대해 우리는 말할 수 없는 비애를 느낍니다. 오로지 동아(東亜)의 예술, 이 힘을 가지고 새로운 일본건설에 앞장서는 것, 이것이 바로 다시 세계에서 활보하는 길이라고 본인은 굳게 믿습니다. ('사후 50년 요코야마 다이칸'展 카탈로그에서)

여기에는 일단은 망했다고 보는 조국을 다시 소생시키기 위해서는

'예술'의 힘에 의지해야 한다는 신념, 그리고 나아가 스스로 예술을 통해 일본을 재건하는 일에 앞장서겠다고 하는 다이칸의 강한 결의가 엿보인다.

〈어느 날의 태평양〉은 1952년(쇼와 27)에 그려져 같은 해에 있었던 재흥미술원전에 출품되었다. 이 해는 전년에 조인된 평화 조약[24]이 발효되면서 일본이 드디어 점령 상태를 벗어나 독립을 회복한 해이다. 다이칸의 마음 속에는 폐허가 된 조국이 드디어 재생의 길로 출발하게 된 것에 대한 깊은 감개가 있었을 것이다. 사납게 놀치는 파도 사이에서 요동치는 용은 바로 조국 재건의 고투를 나타내는 것이고, 저편에 솟은 후지는 '새로운 일본'을 상징하는 의미일 것이다. 강렬한 박력으로 보는 이에게 감동을 주는 이 명작은 시대의 움직임에 항상 민감하게 반응했던 다이칸의 심정을 토로한 것이라 할 수 있다.

이러한 이색적인 구상을 실현하면서 다이칸 역시 일본의 전통을 깊이 연구하고 그것을 창작에 도입하고 있다. 이 말은 후지와 용을 결부시킨 것은 〈어느 날의 태평양〉이 처음이 아닐 뿐더러 다이칸의 독자적인 발상도 아니라는 의미이다. 또한 에도시대 이후로 이 신령한 산에 신룡이 산다고 하는 신앙은 널리 일반에게 퍼져 있었고, 회화사에서도 많은 화가가 다양한 형태로 후지와 용을 주제로 다뤄왔다. 잘 알려진 예로는 가쓰시카 호쿠사이 葛飾北斎, 1760?~1849 의 만년의 걸작 〈후지월룡도

24 일명 샌프란시스코 평화조약이라 한다. 제2차 세계대전을 종식시키기 위해 일본과 연합국 48개국이 맺은 평화조약으로 이 조약을 비준한 연합국은 일본국의 주권을 승인했다. 1951년 9월 8일 미국 샌프란시스코에서 조인되었고 1952년 4월 28일 발효됐다. 이 조약은 한반도의 독립을 승인하고 대만과 사할린 남부 등에 대한 일본의 모든 권리와 청구권을 포기한다는 내용이다. 한편 일본은 이 조약에 독도가 한국 땅이라는 명문 규정이 없다는 이유로 독도에 대한 일본 영유권 주장의 근거로 내세우고 있다.

그림 가쓰시카 호쿠사이 〈후지월룡도〉, 1849
년, 호쿠사이칸 소장

그림 요코야마 다이칸 〈어느날의 태평양〉, 1952년, 도
쿄국립근대미술관 소장

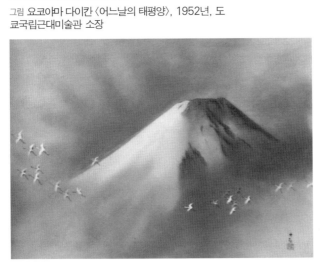

그림 요코야마 다이칸 〈영
봉비학〉, 1953년, 요코야
마다이칸기념관 소장

富士越龍図〉가 있다. 거기에는 호쿠사이가 자신을 투사해서 그린 용이 후지산 정상을 넘어 멀리 높이 천상으로 올라가는 모습이 그려져 있다.

시즈오카현립미술관의 관장인 야마시타 요시야山下善也가 통상 '부악등룡도富嶽登龍図'라 불리는 많은 작품들을 정밀 조사한 바 있다. 이에 의하면 이 주제를 제일 먼저 명확한 형태로 회화한 화가는 가노 탄유鹿野探幽, 1602~1674이고, 탄유는 친교가 있던 시인 이시가와 죠잔石川丈山, 1583~1672의 한시에서 힌트를 얻었을 것이라고 말하고 있다. 죠잔의 시는 다음과 같다.

> 선인이 와서 노니는 신성한 후지 봉우리 높게 구름을 뚫고
> 오래된 동굴 속 연못에는 신룡(神龍)이 살고 있다
> 눈 덮인 영산은 마치 하얀 비단 부채와 같고 그 위에 피어 오르는 분연은 부채의 손잡이와 같구나
> 동해 창공에 하얀 부채가 거꾸로 서있는 듯한 그 웅대함은 실로 천하 제일이다.

> 仙客來遊雲外巓　神龍棲老洞中淵
> 雪如紈素煙如柄　白扇倒懸東海天

죠잔의 이 칠언절구는 문인·묵객들 사이에서 널리 사랑받았던 것 같다. 메이지기의 화가 도미오카 테쓰사이富岡鉄斎, 1837~1924도 이 시에 기초해 후지산 그림을 남기고 있다.

용이 산다고 하는 전설과 함께 후지는 선인과 선녀가 모이는 장소라

는 전설이 예로부터 전해져 왔다. 거짓인지 진실인지, 이미 헤이안 시대에 아름답게 성장한 두 선녀가 후지산 정상에서 우아하게 춤 추고 있는 모습을 많은 사람들이 목격했다는 이야기를 미야코노 요시카^{都良}香, 834~879가 기록으로 남기고 있다. 노가쿠^{能樂} 작품의 하나인 저 유명한 '하고로모^{羽衣25}'의 천녀 전설도 있다. 죠잔이 위 시의 첫 소절에서 '선인이 와서 노니는' 하고 노래한 것도 이러한 전설을 바탕으로 했다는 것이 일반적인 해석이다.

그러나 이 한 구절에는 전혀 다른 해석도 있는 것 같다. 나는 우연히 최근 어느 젊은 연구자의 논문을 읽고 그 사실을 알게 되었는데, 그것에 의하면 '선인'이란 예로부터 학의 다른 별칭으로 사용해 왔기 때문에 죠잔이 읊은 싯구의 의미는 후지 주위에 많은 학이 모여 춤추고 있는 모습을 나타낸 것, 이라는 견해였다.

학은 말할 것도 없이 상서로움을 나타내는 대표적인 동물이다. 후지산도 또한, 정월에 꾸는 첫 꿈으로 바라는 것은 '첫째가 후지요 둘째가 매, 셋째 가지'²⁶라고 하는 에도시대 이후의 속신이 나타내듯이, 행운

25 어부인 와키는 미호노 마쓰바라^{三保の松原}의 소나무에 걸린 신비한 옷을 발견하고 가지고 돌아온다. 거기에 천인이 나타나 자신의 날개옷이니 돌려달라고 애원하자 옷을 돌려준다. 천인은 그 답례로 춤을 추고 천상으로 올라간다는 전설을 바탕으로 만든 노^能의 레퍼토리 중 하나.

26 꿈 중에서 길몽으로 꼽히는 꿈의 순서로 특히 정월 2일의 첫 꿈의 징조로 사용된다. 어원에 대해서는 ① 시즈오카현의 속담으로 시즈오카의 명물을 순서대로 열거했다는 설, ② 도쿠가와 이에야스가 든 시즈오카에서 높은 것의 순위, 즉 첫째가 후지, 둘째가 아시다카야마산^{愛鷹山}(鷹=매), 셋째가 첫물로 나온 가지의 가격에서 유래한다는 설 등이 있다.
꿈 풀이는, 후지는 높고 크고(끝이 퍼져있기 때문에 자손과 장사의 번영), 매는 움켜쥐고(위로 높이 올라가기 때문에 기운의 상승), 가지(나스)는 成す와 발음이 같기 때문에 원하는 것을 이룸을 의미하여 길몽으로 여긴다.

을 가져다 주는 대상으로 믿어왔다. 후지와 용이 그 신령성으로 이어져 있듯이 후지와 학은 길상성으로 이어져 있는 것이다.

이 해석은 나름 생각해볼 가치가 있다고 생각한다. 이유는 후지와 학을 조합시켜 그린 회화 작품도 적지 않게 존재하기 때문이다. 예를 들면 나가사와 로세쓰長沢芦雪, 1754~1799의 〈후지월학도富士越鶴図〉는 한 줄로 늘어선 학이 우뚝 솟아 있는 후지의 산중턱을 휘돌아 유연하게 날아오는 장면을 그리고 있다. 또 산노마루 쇼조칸의 소장품 중에는 근대 화가, 도모토 인쇼堂本印象, 1891~1975가 제작한 〈영봉비학靈峰飛鶴〉이라는 6폭 한 쌍의 병풍이 있다. 이는 우척에는 하늘을 향해 날아오르는 학 두 마리를 크게 그렸고, 좌척에는 아시다카 산愛鷹山 너머로 우뚝 솟은 당당한 후지를 배치한 작품으로 참으로 유려한 길상화이다.

아주 흥미로운 점은 다이칸도 〈이느 날의 태평양〉에 이어서 그 이듬해에 〈영봉비학靈峰飛鶴〉를 그렸다는 것이다. 이번 전람회장에는 그 두 점이 이웃해서 전시되어 있었다. 화창한 아침 햇살 속에 대오를 지어 비상하는 학에 둘러싸인 후지의 기품어린 모습을 그린 〈영봉비학〉은 어둡고 격렬한 〈어느 날의 태평양〉과는 대조적으로 한없이 온화하고 평화로운 세계를 보여준다. 그것도 다이칸의 이미지 속에 있는 또 다른 후지의 모습일 것이다. 어쩌면 다이칸은 거기에서 미래의 일본을 꿈꾸고 있었는지 모르겠다. (2008년)

'가는 봄'의 행방

　며칠 전 아이치현립미술관에서 '지상誌上의 유토피아'라고 하는 특별
전을 봤을 때의 일이다. 이 전람회는 '근대일본의 화화와 미술잡지
1889-1915'라고 하는 부제가 보여주듯이 메이지기에서 다이쇼 초기
에 걸쳐서 발간된 미술잡지·삽화·판화 속의 회화를 모은 것으로, 나
는 이 특별전에서 전혀 뜻밖에 아오키 시게루青木繁, 1882~1911의 〈돌아오
지 않는 봄〉을 만나고서 심히 놀랐다. 수수께끼에 쌓인 이 문제작은
예전부터 꼭 보고싶었던 작품인데, 실제로 본 것은 이때가 처음이었
다. 예기치 않은 만남에 나는 한동안 그 자리에서 움직일 수 없었다.

　화면에 기모노 차림의 여성이 무릎 위에 거문고를 올려놓고 의자에
앉아있는 모습이 그려진 작품이다. 양손은 조심스럽게 현 위에 놓여있
지만 어딘가 생각에 잠긴 듯한 시선으로 멀리 올려다보는 그 표정은 무
언가에 마음을 빼앗긴 모습으로 도저히 음악을 연주하는 모습으로는
보이지 않는다. 약간 갸름한 얼굴에 긴 머리는 분명 시게루가 좋아하는
얼굴이고, 주위에 놓인 공작새의 날개깃, 비파와 비슷한 고대악기 겐칸
阮咸, 투조透彫의 비스듬한 격자, 『겐지모노가타리』 책자 등, 아오키 취향
의 소품들이 보인다. 게다가 화면 상부에 'S.Awoki/1906'이라는 서명
과 연도가 적혀 있는데 그것을 보면 누구라도 이것이 아오키 시게루의

작품이라고 생각할 것이다.

하지만 이야기는 그리 간단하지 않다. 이 말은 연기에 기록된 1906년 바로 전 해, 즉 1905년의 태평양화회 전람회에 후쿠다 타네福田たね, 1885~ 1968의 〈돌아오지 않는 봄〉이라는 제목의 작품이 출품된 사실이 있기 때문이다. 이 후쿠다 작품의 행방은 묘연하다. 하지만 당시의 사진 도판을 보게 되면 전체 구도는 똑같다고 해도 좋을 만큼 유사하고 주위의 정물 배치도 거의 동일하다. 다만 의상의 세부나 배경의 표현 정도가 미세하게 다르고, 무엇보다도 얼굴 생김새가 통통해서 전연 아오키답지 않은

후쿠다 타네·아오키 시게루 〈돌아오지 않는 봄〉, 1906년, 후추시미술관 소장

것 정도이다. 그래서 이 두 점의 관계를 둘러싸고 특히 아오키가 어디까지 관여하였는가에 대해 여러 논의가 전개되어 왔다.

이 문제가 일단락된 것은, 현재 작품을 소장하는 후추시미술관府中市美術館이 작품 복원과 병행하여 X선 촬영 등 광학 검사를 포함한 정밀 조사를 실시하였고, 그 성과를 가지고 2000년에 위 미술관의 시가 히데타카志賀秀孝가 여러 문헌을 고증하여 논술한 논고를 발표하고 나서이다. 상세한 논의는 생략하고 결론만 요약하자면, 우선 후쿠다 타네가 그린 〈돌아오지 않는 봄〉이 있고, 태평양화회전 출품 이후 아오키 시게루가

거기에 수정을 가했다는 것이다. 즉 현재의 〈돌아오지 않는 봄〉은 두 사람의 합작이 되는 셈이다. 이번 전람회에서도 이 견해를 받아들여 작자명은 '아오키 시게루·후쿠다 타네'로 되어 있다.

미술사적으로 말하면, 이 작품에는 이밖에도 라파엘로전파와의 관계 등 여러 흥미로운 이야기가 있지만 그것은 잠시 미뤄두고 여기에서는 작품의 주제, 특히 그 발상에 대해서 다뤄보고자 한다.

나고야의 전람회에서 작품 앞에 섰을 때 마음에 떠오른 생각 중 하나는 엉뚱할지 모르겠지만 부손의 저 유명한 하이쿠,

　　가는 봄이여
　　비파를 안은 마음
　　어쩐지 무겁구나

　　行く春やおもたき琵琶の抱きこころ

한 소절이 이 그림에서 느껴졌던 것이다. 물론 상황은 크게 다르다. 이 하이쿠를 읊을 당시 천재 시인이 어떤 이미지를 마음 속에 떠올렸는지 모르겠지만 의자에 앉아 있는 이는 여인이 전혀 아니었을 것이다. 게다가 여인이 안고 있는 것은 비파가 아닌 거문고이다. 그럼에도 내가 거의 반사적으로 부손의 하이쿠를 떠올렸던 것은 역시나 저 '돌아오지 않는 봄'이라는 제목 때문이었다.

덧붙이자면 그 연상의 배경에는 존경하는 벗, 하가 토오루芳賀徹의 저서 『요사부손의 작은 세계』(中央公論社, 1986)에서 받았던 강한 기억이

작용했기 때문인지 모르겠다. 오랫동안 기억에 남는 이 뛰어난 저서에서 하가 토오루는 특별히 '무거운 비파'라는 장^章을 따로 마련해 '가는 봄'의 계보와 의미를 상세하게 다루고 있다. 거기에는 장한가로 유명한 중국 시인 백거이^{白居易}의 시와 바쇼의 하이쿠, "저무는 봄에 / 새소리 쓸쓸하고 / 물고기 눈물짓네"를 분석한 다음, 바쇼의 뒤를 이은 부손이 앞사람들과는 또 다른, 어딘가 우수에 찬, 나른한 권태감이 감도는 새로운 감각미의 세계를 열었다고 설득력 있게 주장하고 있다. 즉 이러한 가인들은 저마다 독자적인 세계를 노래한 것인데, 그 속에는 지나가는 봄을 아쉬워하는 석춘^{惜春}의 정이 공통으로 통주저음^{通奏低音}처럼 울리고 있다. 그것은 바로 하가씨가 지적한 대로 서양에서는 그다지 유례를 찾기 힘든 '동양 특유의 섬세한 우수를 띤 시정^{詩情}'이다. 어쩌면 서양의 영원불멸의 미학에 대한 '변화의 미학'이라 할 수 있을지 모르겠다. '저무는 봄'은 단순한 자연현상의 서술이 아니라 계절의 변화에도 '정취'를 느끼는 심정 세계의 표현이다. 그 독특한 미의식이 다수의 뛰어난 하이쿠, 훌륭한 시가를 만들어낸 것이다.

덧붙이자면 미술 영역에서도 사정은 거의 마찬가지다. 서구회화에도 '봄'을 주제로 한 작품은 다수 있지만 그 대개가 생동하는 생명력이 넘치는 화사한 봄 경치이고, 지나가는 봄을 그것도 깊고 애절한 마음을 담아 그려낸 예는 쉽게 찾아볼 수 없다. 하지만 일본미술사에는 '저무는 봄'을 그린 예가 많이 있다.

제일 먼저 생각나는 것은 다케우치 세이호^{竹内栖鳳, 1864~1942}의 명작 '석춘^{惜春}'이다. 길이 1미터 반 정도 되는 화면 대부분을 차지하는 것은 아무 특별할 것 없는 단순한 장작더미이다. 그것도 정연하게 쌓아 올

려진 것이 아니고 손에 잡히는 대로 마구 쌓아 놓은 듯한 형태다. 아래쪽 지면에는 장작이 나뒹굴기까지한다. 어쩌면 시정과는 거리가 먼 투박한 주제라 할 수 있다. 하지만 세이호는 그 아무렇게나 쌓아 올린 장작더미 위에 연분홍색 작은 벚꽃 잎을 점점이 흩뿌렸고, 또 장작더미 위에는 휘파람새 한 마리를 앉혀 놓았다. 봄을 알린다고 하여 '춘고조春告鳥'라는 별칭을 갖고 있는 이 작은 새와 지면을 수놓은 가련한 꽃잎이 꿈 같은 유려한 늦봄의 한 장면을 만들어내고 있는 것이다.

또 다른 예는 중요문화재로도 지정되어 있는 가와이 교쿠도河合玉堂, 1873~1957의 〈가는 봄〉을 들 수 있다. 6폭 한 쌍의 이 대작은 화면 가득히 초록이 우거진 산줄기와 그 사이를 흐르는 계곡을 그린 것으로 느긋하게 노를 젓는 뱃사공의 모습도 보인다. 그리고 화면 전면에 떨어지며 흩날리는 무수한 꽃잎이 화려하게 춤을 추고 있다. 바로 요시다 켄코吉田兼好, 1283~1352가 저술한 『쓰레즈레쿠사徒然草』[27]의 와카, '꽃은 만개할 때만, 달은 구름이 없을 때만 보는 것인가, 아니 그렇지 않다花はさかりに月は隈なきをのみ見るものか'를 구현한 세계처럼 보인다.

다시 이야기를 아오키 시게루와 후쿠다 타네의 합작인 〈돌아오지 않는 봄〉으로 돌아가면 이 작품에도 '변화의 미학'이라는 전통이 계승되고 있는 것일까. 이 제목을 생각해 낸 것은 열렬한 문학 애호가였던 아오키 시게루일 것이고, 그때 그의 마음 속에는 바쇼나 부손, 그 외의 선인들의 와카가 떠올랐을 것이다. 그 중에도 특히 '무거운 비파'라는

27 가마쿠라鎌倉時代시대의 수필. 2권. 요시다 겐코저. 1330~1331경? 성립. 그때 그때의 감상과 견문 등을 엮어 전 244단으로 구성. 무상관에 기초한 인생관, 세상관, 풍아사상 등을 엿볼 수 있고, 마쿠라노소시枕草子와 더불어 일본 수필문학의 쌍벽을 이룬다.

하이쿠가 작품의 배후에 있지 않았을까, 하고 직감적으로 느낀 것은 화면 속의 인물이 악기를 안고 있기 때문이다.

물론 화면 속의 악기는 비파가 아닌 거문고이다. 비파는 굳이 말하면 남성 세계의 악기라 할 수 있다. 부손의 하이쿠에서 비파를 안고 있는 것은 왕조풍의 귀공자였을 것이라고, 하가 씨도 말하고 있다. 아니면 『헤이케모노가타리平家物語』[28] 등을 이야기해 주는 비파법사[29]를 연상하는 사람도 있을지 모르겠다. 사실 1905년의 태평양화회전에는 가노코기 다케시로鹿子木孟郎, 1874~1941의 명작 〈비파법사〉가 출품되기도 했다. 아무튼 비파가 남성 세계의 전유물이었던 만큼, 여성이 안는 것으로 거문고가 어울릴 것이라고 아오키는 생각했을 것이다. 하지만 그렇다면 어째서 처음부터 여성을 그렸을까 하는 의문이 생긴다.

그 의문에 답하기 전에 〈돌아오지 않는 봄〉이라는, 조금은 특이한 표기법에 대해서 언급하지 않을 수 없다. 통상의 표기라면 〈가는 봄〉일 것이다. 바쇼, 부손도 〈가는 봄〉, 〈저물어가는 봄〉은 있지만 〈돌아오지 않는 봄〉이라고 표현한 경우는 없다. 다른 가인의 작품을 찾아보더라도 아마 없을 것이다. 원래 〈돌아오지 않는다〉고 하는 동사에는 지나가고 다시 오지 않는다고 하는 영탄의 의미가 담겨있다. 따라서

28 가마쿠라시대의 군기 이야기軍記物語. 작자·성립년도 미상. 편년체와 기전체를 병용하면서 헤이시平氏 일문의 흥망을 그린 서사시적 역사문학으로 헤이시의 운명이 무상관에 입각해 저술되었다. 불교사상이 농후하지만 유교적 색채도 강하다. 문장은 화한혼합문和漢混交文이고, 7·5조를 주로 하는 율문과 산문을 섞은 시적인 문체로 국민적 서사시라고도 일컬어진다.

29 비파를 연주하는 승려 또는 승려의 모습을 한 예능인으로, 후에는 비파 연주를 전업으로 하는 맹인의 속칭으로 사용된다. 헤이안시대 중기에 시작, 가마쿠라시대에는 주로 경문을 읊는 맹승비파와 오직 헤이케 모노가타리平家物語를 이야기해 주는 이야기꾼, 헤이케비파로 나뉘어진다.

해마다 반복되는 계절의 변화를 표현하기에는 적합하지 않다. 〈돌아오지 않는 봄〉이라는 사용법 자체가 사실 억지라고 할 수 있다. 후쿠다 타네는 중요한 전람회 출품작에 왜 이런 부자연스러운 제목을 붙였던 것일까.

이 점에 관해서는 앞서 언급했던 시가 히데타카 씨의 논고가 흥미로운 가설을 제시하고 있다. 이 작품에 몰두하던 무렵의 후쿠다 타네는 스물한 살, 이미 아오키 시게루의 아이를 임신한 상태였다. 곧 어머니가 되려는 시기. 순수한 청춘 시대는 끝나가고 있었던 것이다. 이러한 상황에서 이 작품은 '다시는 소녀 시대로 돌아갈 수 없다는 안타까움을 고전적 운율에 실어 그리려고 한, 다네 자신의 정신적 자화상이다'라고 시가 씨는 결론짓고 있다.

〈돌아오지 않는 봄〉은 청춘에의 결별이다, 고 한 이 견해가 아주 설득력 있다고 생각한다. 다네의 자화상이라면 당연히 그림의 대상은 여성이어야 할 것이고, 더불어 비파는 자연히 거문고로 바뀌어야 했을 것이다. 예로부터 다수의 뛰어난 시가를 만들어낸 〈가는 봄〉이라는 주제는 메이지기에 또 하나의 잊을 수 없는 노래를 만들어낸 것이다.

(2008년)

노래와 음악교육

2007년, 도쿄 우에노에 있는 도쿄예술대학이 창립 120주년을 맞이하여 다양한 기념행사가 열렸는데, 그것이 관계자들 사이에서 아직도 회자되곤 한다. 사실, 그 전신인 도쿄미술학교와 도쿄음악학교는 둘 다 1887년(메이지 20)에 창립되었다. 그러나 이 두 학교의 교육 방침은 크게 달랐다. 미술학교에서는 일본 전통 미술로의 회귀로 회화, 조각, 공예 등 모든 분야에서 서양식을 철저하게 배제하고 일본의 전통적 기법만을 교육 내용으로 했던 것에 반해 음악 학교는 '문명개화'라는 기조를 받아들여 서양음악 수용 방침을 일관되게 추진했기 때문이다.

그 배경에는 여러 요인이 있었다. 미술에 있어서는 이미 1876년(메이지 9)에 설립된 메이지 정부 최초의 관설미술 교육기관인 고부미술학교工部美術學校가 이탈리아에서 폰타네지 등 세 명의 외국인 교사를 초빙했다. 완전히 서양식으로 서양미술을 도입하고자 시도한 것이었으나 1878년 무렵은 복고조가 강하게 기세를 잡았던 시대였기에 반발을 사 결국 폐교되고 말았다. 그리고 일본의 고미술에 매료되어 일본 미술을 옹호해야 한다고 강하게 주장한 페놀로사 같은 외국인 교사의 의견이 적극 받아들여진 것도 하나의 요인으로 작용했다.

그러나 음악계에는 폰타네지도 페놀로사도 없었다. 만약 그런 역할

을 했을 만한 외국인 교사가 있다면 1879년(메이지 12)에 설치된 음악취주계에 초빙되어 일본에 오게 된 메이슨이 그 사람이었을지도 모르겠다. 그러나 메이슨은 일본에 오래 머물 수 없었다. 사실 선교사였던 메이슨은 일본 노래에 찬미가를 응용했기 때문에 음악을 카톨릭교 포교에 이용한다는 의심을 샀고, 1882년 미국에 일시 귀국했다가 그대로 해임당하고 만다. 짧은 체류이기는 했지만 학교교육에 있어서 노래의 중요성을 설득하고, 특히 이사와 슈지伊沢修二, 1851~1917와 함께 서양음악 수용 초창기의 주목할 만한 성과라 할 수 있는 『소학노래집』[30] 편찬에 관여했던 것은 그 큰 공적이다. 일본에서 서양음악의 도입은 먼저 '학교에서 배우는 노래' 형태로 구체화되었기 때문이다.

일본 국어사 연구자인 산토 이사오山東功의 『노래와 국어 – 메이지 근대화의 장치』(고단샤, 2008)는 '노래' 탄생의 경위와 그 후의 역사를 같은 시기 '국어' 형성의 흐름과 불가분의 관계로 보는 새로운 관점에서 양자를 중첩시켜 상세하게 다룬 훌륭한 저서다.

사실 서구 선진 여러 나라와 어깨를 나란히 하는 '문명국'을 지향했던 메이지 정부는 일찍이 정치와 사회 제도를 서구 못지 않게 정비하는 일에 매진했다. 이른바 '문명개화' 정책이 그것이다. '어느 마을에나 배우지 못하는 집이 없게 하고 어느 가정에나 배우지 못하는 자가 없도록 하라'는 의무교육의 기본이념을 높이 치켜든 학제가 반포된 것은 1872년(메이지 5)의 일이다. 이때 들어 있던 수업 과목 중에 하등소학

30 1879년(메이지12)에 이사와 슈지의 주창으로 설립된 문부성 음악취조계가 학교 교육용으로 편찬한 노래집. 1884년까지 순차 출판되어 초편, 제2편, 제3편까지 모두 세 편으로 구성된다. 일본 최초의 오선보에 기초한 음악 교과서이다.

교재에는 '음악'이, 중등소학교재에는 '주악'이라는 과목이 보인다. 그러나 그것은 단지 이름일 뿐 내용은 완전히 공백이었다. 실제 악보도 악기도 충분하지 않던 시대에 어떻게 서양음악을 가르칠 것인지, 실로 오리무중의 상황이었을 것이다. 악기 하나를 보더라도 피아노는 말할 것도 없고 오르간도 바이올린도 모두 수입에 의존하고 있던 시대였다. 국산 오르간 제1호가 만들어진 것은 겨우 1887년(메이지 20)이 되어서다. 이러한 상황에서 '주악' 수업 등은 바랄 수도 없었다. 그 때문에 이른바 고육지책으로 교사만 오르간을 치고 학생들은 함께 부르는 '노래'가 성립한 것이다. 앞에서 말한 『소학노래집』 전3권은 그 교재로 편집된 것이다.

그러나 고육책이기는 해도 그 성과는 대단한 것이었다. 『소학노래집』이 일본 음악문화에 미친 영향은 적지 않았다. 그것은 노래집에 실린 3권 전 91곡 중, 제목은 바뀌었지만 현재까지 계승되어 널리 애창되는 곡이 있다는 사실로도 알 수 있다. 예를 들면 〈주먹을 쥐었다 풀어요〉(원제 〈둘러보면〉), 〈반딧불〉(반디), 〈나비야 나비야〉, 〈뜰에 핀 꽃〉(국화) 등이 그 예이다. 이러한 곡은 대개 스페인과 스코트랜드의 민요 등에서 가져온 것이지만 일본인의 감성과 잘 맞기 때문에 지금도 사랑받고 있다. 그 점, 편집자의 뛰어난 선정 안목을 높이 평가해야 할 것이다.

그렇게 멜로디는 별 문제가 없었지만 가사는 그렇지가 않았다. 작사를 담당했던 것은 주로 음악 취주계의 멤버들이었고, 그들은 원안을 문부성에 보내 수정을 받는 절차를 취했던 것 같다. 산토 씨가 그 몇몇 사례를 자세하게 분석한 바에 따르면 문부성 쪽이 언제나 가사의 내용

과 언어 사용이 교재로 적합하지 않다고 트집을 잡았고 이에 대해 음악취주계 쪽도 지지 않고 음악적 효과와 부르기 쉬운 점을 주장하여 때로는 격렬하게 논쟁이 벌어질 때도 있었다고 한다. 더구나 그 음악취주계원들이 대개가 국어교육 전문가들이고, 게다가 양학파라기보다는 일본 국학에 정통한 국학파에 속해 있었다고 하니 아이러니하다. 그것은 가사가 당연히 언어 문제와 얽혀 있었기 때문이다.

학교 교재로서의 노래는 물론 그 이후에도 많이 만들어졌다. 그것과 병행하여 '국어'도 점차 정비되어 갔다. 『노래와 국어』는 네덜란드어와 영어 문법을 모범으로 한 일본어 문법, 특히 '학교문법'이 성립되는 과정을 자세하게 다루고 있는데, 노래의 확산은 그러한 국어의 성립과도 서로 중첩이 된다. 실제로 국어교육에 노래가 이용되기도 하고, 국어뿐 아니라 지리와 역사교육의 보조로서 노래가 만들어지기도 했다. 작사가 오와다 다케키大和田建樹, 1857~1910가 지은 저 유명한 〈철도창가〉[31] 등이 그 예이다. 이렇게 해서 국민과 국가를 통일하는 언어로서의 '국어'와 국민이 공유해야 할 지식의 보급을 담당하는 '노래'의 역할이 명확해 진다. 저서의 부제에서 말하는 '메이지 근대화의 장치'라는 것은 그 의미일 것이다.

한편, 『소학노래집』에 관하여, 아이가와 유미藍川由美의 저서 『이것으

31 철도창가는 1900년 초에 당시 일본 정부의 전폭적인 지지 아래 제작하게 되었는데, 그 당시 일본은 적극적으로 서양의 문물 도입과 항구 개방 등을 통해 철도가 전국적으로 깔리기 시작하게 된다. 특히 철도가 개통되면서 도보 혹은 말을 이용한 이동에 비해 철도가 훨씬 이득이기 때문에, 이 부분을 강조·기념하는 것도 있었지만 확실한 중앙집권적 국가를 만들면서 지방세력의 영향력을 줄이고 일본은 하나라는 인식을 심어주려는 목적이 강했다. 당시 학생들에게 지리 공부를 쉽게하기 위해 철도와 연관지어서 설명을 한다는 이야기도 있다. 이 노래의 멜로디는 한국에서는 주로 학도가로 알려진 곡이다.

로 좋은가, 일본의 노래』(문춘신서, 1998년)에서 간과해서는 안 될 중요한 점을 지적하고 있다. 아이가와씨는 어떠한 사정이 있었든 간에 일본 근대의 음악교육이 '학교 노래'로 시작된 것은 '행운'이었다고 말하고 있다. 그것은 첫째, 일본에서는 전통적으로 순수 악기보다 노래와 춤을 동반하는 음악이 발달했고, 거의 항상 노래가 주역이었기 때문이고, 둘째, 일본에서는 전통적으로 곡조는 같고 가사만 바꾸는 '개사곡'이 중요한 역할을 해왔기 때문이라고 한다. 사실 민요나 애창곡이라고 하는 것은 오랜 동안 전승되어 오면서 가사가 바뀌기도 하고 새로 만들어지기도 하는 것인데, 일본에서는 특히 전래동요나 민요의 예에서 볼 수 있듯이 시대에 따라 지역에 따라 부르는 것이 바뀌어 왔다. 찬미가의 경우에도 원래는 반드시 종교음악이 아닌, 세계각지의 민요와 애창곡에 신을 찬미하는 가사를 붙인 '개사곡'인 것이다. 따라서 서양 민요에 일본어 가사를 붙여서 노래하는 것이 전혀 이상하지 않은, '그래서 이렇게 단시간에 일본의 전통 음악과는 거리가 먼 서양음악이 정착'했던 것은 아닐까 하고 결론짓고 있다. 즉 서양음악을 도입하는 과정에도 일본인의 전통적 감성이 작용하고 있었다는 이야기다.

아마 음악의 경우만이 아니라 다른 영역도 일본의 근대화는 전통적인 감성에 기반하여 이루어졌을 것이다. 더 거슬러 올라가 대륙으로부터 문화를 받아들이던 때도 이같은 수용 기능이 작용하고 있었는지도 모른. (2009년)

전통주의자 후쿠자와 유키치福沢諭吉[32]

　얼마 전 도쿄 우에노의 국립박물관에서 개최된 〈미래를 열다, 후쿠자와 유키치전〉 전시장에 '國光發於美術'이라는 장쾌하게 쓰여진 후쿠자와의 서폭書幅이 걸려있었다. 사실 실제 걸려있던 것은 정교한 복제본으로 원본은 현재 소재 불명이라고 한다. 언제 쓰여진 것인지도 알 수 없지만 '국가의 빛은 미술에서 발한다'고 하는 한 구절에 후쿠자와의 사상이 단적으로 표명되어 있다고 볼 수 있다.

　'국광'이란 문자 그대로 한 국가의 영광을 말하는 것으로, 그것은 정치적인 영향력과 경제력, 군사력의 강대함을 의미하는 것이 아니다. 적어도 그것이 전부는 아니다. 메이지 첫해인 1868년 서구 선진국의 문물과 사회의 발전·번영을 실지 조사하기 위해 구미 여러 나라를 순방한 이와쿠라사절단의 족적을 상세하게 저술한 히사미 쿠니오의 『미구회람실기』가 그 권두에서 언급한 '觀光'이라는 단어에서 '光'이 의미하는, 즉 '문명의 빛'을 말하는 것이다. 일국의 문명도는 무엇보다도

32　1835～1901. 막말·메이지기의 계몽사상가이자 교육자. 난학과 영어를 습득, 미국과 유럽으로 건너가 각국을 시찰하고, 『서양사정』을 간행하여 구미 문명을 알리는 데 힘썼다. 또 게이오기숙慶應義塾(현 게이오대학)을 창설하여 활발한 계몽활동을 전개하였고, 인간평등선언과 '일신독립·일국독립'을 주장한 『학문의 권장』은 베스트셀러가 되기도 했다. 또 『시사신보』를 창간하여 정치·시사·사회문제와 여성문제에 이르기까지 폭넓은 논설을 발표했다.

'미술'로 체현된다고 하는 것이 그가 말하고자 하는 바였다. 이러한 사상은 1889년, 미술잡지『국화國華』의 창간 인사말에서 "미술은 바로 국가의 정수다"고 선언한 오쿠라 텐신의 사고와 아주 비슷하다. 이런 점에서 근대적 합리주의자이자 서구를 모범으로 문명개화를 추진했던 후쿠자와는 때로 보수적 전통주의자로 간주되는 텐신과 의외로 가까운 접점에 서 있었던 것이다.

여기에 약간의 주석을 덧붙이자면, 후쿠자와 시대의 '미술'이라는 용어는 극히 새로운 개념으로 그 의미는 상당히 유동적이었다. 물론 에도기1603~1868 이전의 일본에도 수많은 미술작품이 존재해 있었지만 '미술'이라는 단어는 그때까지 사용되지 않았다. 이 용어가 처음 등장하는 것은 1873년 빈Wien 만국박람회 참가를 주장하는 고지문에서였다. 거기에서 말하는 '미술'이란 회화와 조각만이 아니라 음악, 시가(문학)도 포함하는 개념이었다. 즉 오늘날의 '예술'이라 할 수 있는 것이었다. 그러나 그 내용은 점차 조형미술로 특화되어 갔고, 전적으로 회화를 대상으로 삼는 페놀로사의『미술진설美術眞說』(메이지 15)을 거쳐 도쿄미술학교가 창립되는 1887년경에 거의 오늘날과 같은 용법이 확립하게 되었다. 따라서 '國光發於美術', 이 한 문장을 휘호했을 때 후쿠자와가 '미술'을 어떻게 인식하고 있었는가는 분명하지 않지만 어쨌든 그것이 예술적 창조 활동의 성과를 의미하고 있었던 것만은 분명해 보인다.

그렇다면 일국의 문명 척도로서 '미술'을 중시하는 태도와 서구의 사회제도, 물질문명을 도입하고자 하는 개화론은 어떠한 형태로 이어지는 것일까.

후쿠자와는『후쿠자와 유키치 자서전福翁自傳』에서 스스로 '무예무능

無藝無能, 즉 서화는 물론 골동이나 미술품에 대해 전혀 모른다'고 말하고 있듯이, 이른바 미술 애호가이거나 수집하는 취미가 있었던 것은 전혀 아니었다. 후쿠자와가 평생에 딱 한 번 미술품을 한꺼번에 구매했다는 일화가 『후쿠자와 유키치 자서전』에 기술되어 있는데, 그 이야기는 다음과 같다.

어느 날 니혼바시 인근에 사는 지인의 집을 방문했다가 객실에 '금병풍이다 마키에다 꽃병이다, 뭐 이런 것들이 뒤섞여 방 한가득' 늘어져 있는 것을 보았다. 물으니 아메리카로 수출할 물건이라고 한다. 그래서 갖고 싶은 것은 하나도 없었지만 외국에다 팔 바에는 내가 사겠다고 해서 2천 2~3백 엔에 전부 사버렸다고 하는 일화다. 즉 후쿠자와는 미술품에 반해서 그것들을 구입하고자 했던 것이 아니다. 구입한 후에도 "그것들을 감상하면서 즐기기는커녕, 품격도 잘 모르겠고 얼마나 있는지도 기억나지 않는다. 그저 거추장스러울 뿐이다"라고, 아주 냉소적인 반응을 보였다. 후쿠자와에게는 '국가의 빛'인 미술품이 외국에 넘어가는 것은 마치 일본의 일부가 잘려나가는 것 같은 생각이 들었을 것이다. 그가 메이지라고 하는 격동하는 시대에 서구문명의 섭취를 강력하게 주장했던 것도 일본을 서구 열강과 같은 국가로 만들기 위해서가 아니고, 반대로 인근 아시아 여러나라가 차례로 열강 제국주의에 의해 식민지화 되어가는 실상을 냉정하게 인식하면서 일본이 그 본래의 모습으로 독립해서 서구 열강을 상대하기 위해서는 반드시 필요한 길이라고 믿고 있었기 때문이다. 그리고 그 일본 본래의 모습을 지탱하는 것, 즉 일본인 아이덴티티를 증거하는 것은 바로 넓은 의미에서의 '미술'이라고 생각했던 것이다.

앞에서 말한 수출하려던 미술품을 일괄해서 매입한 것이 1882~83년경이라고 한다. 마침 이 시기에 그의 사상을 이야기할 때 간과할 수 없는 아주 중요한 논고가 발표된다. 1882년 4월부터 5월에『시사신보時事新報』에 사설로 12회에 걸쳐 게재된 '제실론帝室論'이 그것이다. 이 논고에서 후쿠자와는 황실은 직접 통치에 나서지 말고 '정치사회 밖에서' 전국민의 마음의 고향, 그 정신적 기반이 되어야 한다고 주장한다. 그 역할로서 '고상한 학문의 구심점이 되고, 또 여러 예술을 보존하여 그 쇠퇴를 막아야 한다'고 설파했다. 즉 과거 역사상 그러했던 것처럼 '학문 예술의 후원자'로서의 역할을 황실에 기대했던 것이다. (후쿠자와의 이 바람은 8년 후인 1890년(메이지 23)에 제실기예원제도帝室技藝員制度[33]로 결실을 맺는다).

여기에서 후쿠자와가 '보호'를 주장하는 '예술분야'란 오랜 역사 동안 배양되어 온 '일본고유의 기예' 나아가 '일본고유의 문명', 즉 '국가의 빛' 바로 그것이었다. 그 구체적인 내용은 눈썰미가 좋은 행동주의자 후쿠자와답게 아주 광범위하다. 즉 서화, 조각, 공예(마키에칠기, 직물염색, 도기동기陶器銅器, 도검제련)은 물론, 음악, 노가쿠能樂, 꽃꽂이, 다도, 훈향, 거기에 '예식禮式'를 더한 각종 예도, 검창술, 기마술, 궁술, 유술(유도의 전신), 스모, 수영 등의 무술, 나아가 목수 미장이, 분재·식목, 요리·조리에서부터 장기·바둑에 이르기까지, 즉 오늘날의 일상의 생활

33 1890년에 황실에 의해 일본미술과 공예의 보호·장려를 목적으로「제실기예원제도」를 제정, 이에 의해 임명된 미술가와 공예가들에게 연금을 지급하고, 제작을 하명하거나 기술에 관한 고문을 받았다.
인격과 기량 모두 뛰어난 사람이 임명되었기 때문에 미술가에게는 최고의 영예와 권위를 상징했다. 1944년까지 회화 45명, 조각 7명, 공예 24명, 건축 2명, 사진 1명, 총 79명이 임명되었지만 제2차 세계대전 후 이 제도는 폐지되었다.

문화 전반이 포함된다. 일본인 아이덴티티의 핵심을 그러한 것에서 보았던 것이다. 1878년(메이지 11) 5월, 그는 『민간잡지』에 '국가를 장식하는 일'이라는 제목으로 글을 싣는데, 신불분리정책神佛分離政策[34]으로 야기된 불교배척운동을 강하게 비난하면서 귀중한 유산인 전당가람이 훼손되어 가는 모습을 개탄하고, 국가가 나서서 보존해야 한다고 주장하고 있다.

후쿠자와가 이처럼 일찍이 문화유산 보호의 중요성에 눈을 뜬 배경에는 젊은 시절 서양의 사정을 조사·체험한 영향이 크다고 할 수 있다. 특히 1862년, 29세에 막부의 서구사절단 수행원으로 프랑스, 영국, 네덜란드, 프러시아, 러시아, 포르투갈 등을 순방했을 때 정치, 사회, 군사, 산업 등의 제시설과 제도를 열심히 조사하는 것은 물론, 동시에 대영박물관을 비롯해 많은 '전람회' '박물관' 등을 두루 보고 다녔다. 때마침 그 해는 런던에서 만국박람회(만박)가 개최되고 있었기 때문에 물론 그 전시장도 방문했다. 그뿐 아니라 당시 이미 런던 교외로 이전돼 있던 제1회 만박 전시장인 크리스탈 팔레스(수정궁)까지 일부러 찾아가 보기도 했다. 각국이 과거 역사의 산물인 귀중한 예술 유산을 어떻게 소중히 보존 계승하고 있는지, 또 그것을 통해 자국에 대한 사랑과 자긍심을 어떻게 칭송하는지, 그 실상을 눈으로 목격하면서 바로 거기에 일국의 독립과 영광을 떠받치는 기초가 있음을 그는 충분히 감지했을 것이다. 구제도 타파의 주도자이자 급진적인 서구화를 주장한 인물로만 평가받는 후쿠자와 유키치이지만, 특히 '미술'에 관해

34 이전의 신불합체와 달리 신도와 불교를 분리하고자 하는 메이지 초기 유신 정부의 종교 정책. '신도의 국교화' 방침으로 불당·불상·경전 등에 대한 파괴가 각지에서 일어났다.

서는 역사에 대한 사랑과 경의를 잃지 않는 참다운 전통주의자였다고 할 수 있다. (2009년)

백매白梅에 깃든 상념

2008년 초여름, 시가현 코우가시滋賀県甲賀市에 위치한 MIHO MUS-EUM에서 개최된 '요사부손与謝蕪村[35]전' 전시장에 작은 목조상이 진열되어 있었다. 머리에 두건을 쓰고 하오리 차림에 단정하게 정좌한 부손상이었다. 얼굴은 가만히 정면을 보고 앉아 있지만 펼친 부채를 왼손에 들고, 오른손을 무릎맡에 있는 벼루 쪽으로 뻗고 있는 것으로 보아 부채에 무언가를 쓰기 위해 골똘히 구상하고 있는 모습 같다.

자화상을 포함해 이 덴메이기天明期, 1781~1789 가인의 모습을 전하는 화상은 여러 점 남아있지만 목조상은 아주 귀하다. 대좌정면에 '부손옹'이라는 문자가 새겨져 있고, 뒷면에는 '天明三年癸卯十二月廿五日 行年六十八歲/想起還暦壽像齋戒沐浴 月溪作之'라고 쓰여 있다고 한다. 즉 부손이 세상을 떠난 직후, 환갑 때의 초상을 참조하여 조각한 추도상이었던 것이다. 작자인 겟케이月溪는 그림과 하이카이에 있어서 부손의 가르침을 받은 제자 중 한 사람으로 부손의 마지막을 지키기도 했

35 1716~1784. 셋츠(현 오사카) 출생. 에도시대의 하이진俳人이며 화가다. 20세에 에도에서 야한테이夜半亭宋阿에게 하이카이를 배웠다. 사실성, 낭만성, 서정성이 넘치는 하이쿠로 중흥기 하이단의 중심적 존재가 되었고, 만년에는 독자적인 바쇼풍蕉風 부흥을 제창했다. 화가로서는 일본 남송(문인화)의 대성자로 일컬어지며 대표작으로 이케노 타이가池大雅와 합작한〈십편십의도十便十宜図〉가 있다.

다. 단순히 그곳에 있었던 것이 아니라 부손의 절명시를 세상에 전하는 역할을 맡았던 인물이다. 부손에게 있어서 그만큼 가까운, 가장 신뢰하는 동료의 한 사람이었다고 할 수 있다.

부손이 죽은 것은 조각상 뒷면의 명기銘記로 알 수 있듯이 1783년(텐메이 3) 12월 25일 새벽이었다. 그때의 상황은, 사후 밀려든 추도문을 정리한 『가라히바から檜葉』의 첫머리에, 같은 하이카이 문인이었던 다카이 키도高井几董, 1741~1789가 쓴 '야한옹夜半翁 임종기'에 상세하게 나온다.

거기에 따르면 12월 중순이 지나자 부손의 병환이 악화되어 처, 딸과 함께 겟케이도 밤낮없이 병상을 지켰다. 12월 24일, 얼마쯤 의식을 회복하여 말하는 것도 평소처럼 돌아오게 되자 겟케이를 가까이 불러 병중의 시가가 떠올랐으니 바로 적으라고 했다. 겟케이가 황급히 필묵과 종이를 준비하는 중에,

그 옛날 왕유의 울타리에 휘파람새 앉았구나

휘파람새여 무어라 지저귀는가 서리 덤불 속에서[36]

冬鶯むかし王維か垣根かな

うぐひすや何ごそつかす藪の宿

36 왕유?~276는 중국 당대의 시인이자 문인화(남화)의 시조다. 장안 외곽에 망천장輞川莊을 마련하여 벗들과 시화를 창작하고 노래를 즐겼다. 그가 거하던 망천장에 사립문이 있었던 것으로 알려져 있는데, 사립문이 있다면 섶나무 울타리도 있었을 것이다. 부손도 가인이자 문인화를 그려 생계를 유지했던 사람으로 왕유를 존경하고 있었던 것 같다. 문인화 화가로 시간을 거슬러 올라가 그 시선詩仙의 울타리에 휘파람새가 되어 머무는 자신을 표현했다.

두 구절을 읊고 나서, 한참을 더 시구를 생각하는 모습이었다. 그리고

어둠 속 백매 어렴풋이 비치니 새벽이 머지않네

白梅に明る夜ばかり となりにけり

라고 읊고, 제목을 '이른 봄'이라 하라고 일렀다고 한다. '이 세 구를 마지막으로 잠드는 것처럼 임종정념臨終正念하여 극락왕생하셨다'고 기토는 기술하고 있다. '어둠 속 백매' 한 구는 문자 그대로 이 희대의 가인, 부손의 절명시가 되었다. 생애의 마지막 순간에 부손은 속세의 모든 상념을 떨쳐버리고, 새벽 기운이 감도는 서늘한 공기 속에 홀로 의연하게 피어 있는 백매의 모습을 희미해져 가는 의식 속에서 꿈꾸고 있었던 것일까. 영롱한 향기를 내뿜는 맑고 청정한 그 이미지는, 뛰어난 화가이기도 했던 부손이 마지막에 도달한 지고한 세계로, 우리에게 잊을 수 없는 강한 인상을 남긴다.

스승의 임종에 입회하여 눈물을 흘리며 절명시를 적어 내려간 겟케이에게 있어서 그 인상은 참으로 강렬하였을 것이다. 이후 그에게 있어 백매의 이미지는 돌아가신 스승에 대한 상념과 뗄래야 뗄 수 없는 것이 되었을 것이다.

부손은 겟케이에게 마지막 하이쿠를 구술한 후 조용히 눈을 감고 "밤은 아직 깊으냐"고 물었다고 한다. 그 말에는 이미 현세의 시간 감각은 없어진 것이다. 이 물음에 겟케이는 눈물을 삼키며,

묘시(卯時)를 알리는 차가운 새벽 종소리

明六つと吼えて氷るや鐘の声

라고 응한 하이구를 남기고 있다. '묘시卯時를 알리는······'이라는 표현
에는 억눌러도 억누를 수 없는 애통한 감정이 담겨 있다. 스승 사후,
그 생전의 모습을 목조상으로 새기도록 만든 것도 이 그지없는 비탄함
이었을 것이다.

마쓰무라 겟케이松村月溪[37]는 교토 출생으로 금화를 주조하는 관리 집
안에서 태어났고, 일찍이 회화와 와카에 재능을 보였다고 한다. 부손
을 스승으로 모시고 가르침을 받은 것은 오로지 하이카이를 배우기 위
함이었지만, 동시에 서정성이 넘치는 부손의 문인화 작풍도 오롯이 몸
에 익혔다. 오히려 이 무렵은 가인으로서의 명성보다 화가로 더 인정
받고 있었던 것 같다. 사실 부손의 뒤를 이어 '야한테이 3대'가 된 것
은 겟케이가 아니라 기토였다.(부손은 초대 하야노 하진무野巴人의 뒤를 이어 2
대 야한테이다) 겟케이는 하이진俳人의 아호이나, 오늘날에는 '고슌吳春'이
라는 화가명으로 더 널리 알려져 있다. 따라서 이후는 고슌이라는 이
름으로 이야기하고자 한다.

부손 사후, 고슌은 부손의 벗이기도 했던 마루야마 오쿄円山応挙, 1733~
1795의 문하로 들어가 문인화와는 대조적인 사생파 화풍을 익히게 된

37 1752~1811. 에도중기의 화가이며 하이진俳人. 화명은 고슌吳春이며 시죠파四条派의 시조
가 된다. 요사 부손与謝蕪村에게 문인화를, 마루야마 오쿄円山応挙에게 사생화를 익혀 양자
를 절충해 시정이 풍부한 화조화·풍경화 등을 그렸다.

고슌 〈백매도병풍〉, 에도시대, 이쓰오미술관 소장

다. 오쿄가 일문을 이끌고 완성시킨 다이죠지^{大乘寺}의 맹장지 그림 작업에도 참가했다. 사실 오쿄는 고슌을 제자로 대하지 않고 어디까지나 부손의 제자로 대우했다고 한다. 하지만 고슌은 1795년에 오쿄가 세상을 뜰 때까지 사실상의 제자로서 오쿄의 작풍을 온전히 흡수하여 자기 것으로 만들었다. 그리고 오쿄가 죽은 후에는 사실에 기반한 정밀한 대상 묘사에 우미한 서정성을 가미하여 독자적인 화풍으로 교토 시죠파[38]의 초석을 쌓았다고 보는 것이 대부분 미술사가들의 설명이다.

그러한 견해는 큰 흐름에서 볼 때 분명 맞는 말이지만 그렇다고 해서 그것이 부손이 죽은 후 고슌이 문인화를 버리고 사생파로 돌아섰다는 것을 의미하는 것은 아니다. 오쿄 문하에 있을 때도 돌아가신 스승의 가르침은 임종을 지켰을 때의 그 강렬한 체험과 함께 그의 마음에

38 에도시대 후기에 번영한 문인화파. 시조인 고슌이 교토의 시죠도오리四条通り에 살았던 연유로 시죠파라 하고, 고슌이 모신 마루야마 오쿄의 마루야마파와 합하여 마루야마·시죠파円山四条派로 불리기도 한다. 남화풍을 가미하여 마루야마파보다 더 서민적으로 소탈한 맛이 강하다. 메이지시대의 일본화 부흥운동에도 많은 영향을 주었다.

살아있어서 그 후의 제작 활동에도 영향을 미쳤기 때문이다.

그러한 생각을 하게 된 계기는 오사카부 이케다시大阪府池田市의 이쓰오 미술관逸翁美術館에 있는 대작 〈백매도병풍白梅図屏風〉의 존재 때문이다. 고순의 대표작이고 국가중요문화재로도 지정되어 있는 이 6폭 한 쌍의 병풍은, 전면 차분한 청색 바탕에 우척에는 심하게 가지가 구부러진 한 그루의 백매 나무를, 좌척에는 마치 그 매화나무를 연모하듯이 오른쪽으로 가지를 뻗은 두 그루의 백매를 배치한 것으로, 그 교묘한 구성 감각과 청량한 서정성은 어딘가 일상성을 초월한 고요하고 평화로운 밤 분위기를 감돌게 해 한 번 보면 잊을 수 없는, 강한 인상을 남기는 명작이다. 밤이라 해도 어두운 깜깜한 밤이 아니다. 화면에 보이듯이 매화 꽃의 흰색을 어렴풋이 감지할 수 있을 정도의 어슴푸레한 밤이다.

그 유례를 찾기 힘든 이 특이한 청색 바탕은 색을 칠한 것이 아니라 거친 견사를 사전에 감색으로 물들인 후 그것을 평직으로 짜서 병풍에 붙인 것이라고 한다. 다시 말해 상당히 수공이 많이 든 특별 제작한 화폭

이었던 것이다. 거기에 작품에 대한 고슌의 깊은 일념을 엿볼 수 있다.

제작 경위는 잘 알려져 있지 않다. 각 척에 쓰여진 '고슌사^{吳春写}'라는 낙관의 서체가 텐메이기^{1781~1789} 특유의 행체 낙관이라는 점과 백매를 그리는 필법이 이미 오쿄가 이끄는 마루야마파 풍으로 기울어져 있다는 점에서 1789년이나 1801년 즈음에 그려졌을 것으로 보는 게 연구자들의 거의 일치된 견해인 것 같다. 그러나 주제 면에서 고찰해 보면 제작 연도를 좀 더 좁힐 수 있지 않을까.

어슴푸레한 밤에 하얗게 빛나는 매화꽃의 이미지는 사실 부손의 '어둠 속 백매 어렴풋이 비춰니……'의 세계와 맞닿아 있다. 이 작품을 제작하는 동안 고슌의 마음 속에 스승의 이 절명시를 직접 받아 적던 때의 그 기억이 되살아나지 않았을 리 없다. 아니 더 상상의 나래를 편다면 부손의 '백매'라는 하이쿠가 이 특이한 작품을 만들게 했다고 해도 좋을 것이다. 그렇다면 작품의 제작 연도를 1789년 말로 보는 것이 더 납득이 갈 것이다. 그 해 12월은 마침 부손의 7주기가 되는 해였다. 〈백매도병풍〉은 돌아가신 스승에게 바친 추선^{追善} 작품이었던 것은 아닐까.

덧붙이자면 그보다 훨씬 후인 1807년, 부손의 25주기 때에도 고슌은 추선 모임을 갖는다. 스승에 대한 그리움은 평생 그의 마음 속에 살아 있었던 것 같다. (2010년)

용, 호랑이 그리고 미술관

2010년 우표취미주간에 발행된 기념우표 도안의 하나로 메이지기의 화가 하시모토 가호橋本雅邦, 1835~1908의 작품, 6폭 한 쌍의 대작 〈용호도병풍〉이 채택되었다. 말할 것도 없이 그해의 간지干支가 호랑이였기 때문이다.

십이지 중 용은 본디 가공의 상서로운 짐승이라 예외로 치더라도, 다른 동물들은 모두 일본인에게 친숙한 흔히 접할 수 있는 존재인 것에 반해 호랑이만은 일본에 서식하지 않기 때문에 좀처럼 가까이 할 기회가 없는 동물이다. 그러나 호랑이는 대륙에서 전래된 십이지와 사신四神 사상(네 짐승이 방위와 계절 등을 주관한다는 사상), 또는 중국의 고사나 불교설화 등을 통해서 일찍부터 일본에 알려져 있었다. 그런 만큼 호랑이 모습을 묘사한 회화 작품도 적지 않다. 고잔지高山寺에 전해지는 〈조수희화도鳥獸戯画圖〉[39] 속에도 고양이처럼 애교 섞인 호랑이가 등장한

[39] 교토시 우쿄구京都市右京区 고잔지에 전해지는 묵화의 두루마리 그림. 국보. 조수인물희화鳥獸人物戯画라고도 불린다. 현재의 구성은 甲·乙·丙·丁 전4권으로 되어 있다. 내용은 당시의 세태를 반영하여 동물과 인물을 회화적으로 그렸다. 특히 토끼, 개구리, 원숭이 등이 의인화되어 그려진 갑권이 유명하다. 일부의 장면에는 오늘날의 만화에 이용되는 것과 유사한 기법을 볼 수도 있는데, 이것으로 '일본 최고最古의 만화'라 일컬어지기도 한다. 현재는 甲·丙권이 도쿄국립박물관, 乙·丁권이 교토국립박물관에 기탁 보관되어 있다.

하시모토 가호 〈용호도병풍〉, 1895. 세이카도문고미술관 소장

다. 에도기에는 '호랑이 그림'을 즐겨 그린 마루야마 오쿄를 비롯해 많은 화가들이 실제로는 본 적이 없는 이 맹수를 각기 다른 방식으로 그려내고 있다.

미술사에서는 정창원正倉院 보물인 은제 항아리나 거울에서 호랑이 그림을 볼 수 있다. 일본인이 그린 호랑이 그림 중 현존하는 가장 오래된 것은, 7세기 말이나 8세기 초로 보이는 기토라고분古墳[40], 다카마쓰즈카고분高松塚古墳의 벽화일 것이다. 몇 해 전 기토라고분의 백호 모습이 카메라에 잡혀 지면을 떠들썩하게 했던 일은 지금도 기억에 생생하다.

백호는 청룡, 주작, 현무와 함께 사신 중의 하나로 각각 계절, 방위, 색과 결부되어 하나의 세계상을 형성한다. 호랑이는 계절로는 가을, 방위로는 서쪽, 색은 물론 흰색이다. 덧붙이자면 동은 청룡이고 봄, 남은 주작赤에 여름, 북은 현무黑 겨울에 해당한다. 그 흔적은 현재 료코쿠 국기관両国技館의 도효(스모 판) 위 지붕에서 남동쪽으로 늘어진 붉은

40 1983년 11월 7일, 석실 내의 채색 벽화에 현무가 발견되어 다카마쓰즈카 고분高松塚古墳에 이어 대륙풍의 벽화고분으로 주목을 받았다. 1998년 탐사로 청룡, 백호 천문도가 확인되었고, 2001년에는 주작과 십이지상이 확인되었다. 2000년 7월 31일, 국가 사적으로 지정. 2018년 10월 31일 부로 벽화와 출토품이 국가중요문화재로, 2019년에는 벽화가 국보로 지정되었다. 원분圓墳이고, 사방신을 그린 벽화가 있다는 유사점 때문에 다카마쓰즈카 고분과 '형제'라 칭하기도 한다.

술赤房과 서쪽 구석에 늘어진 흰 술白房 등에서 볼 수 있다. 내가 어렸을 때는 늘어뜨린 술이 아니라 도효의 네 귀퉁이에 붉은 색, 청색, 흰색, 검은색, 네 개의 기둥이 있었다. 이 네 가지 색의 기둥(술)은 사신四神을 의미하는 것으로, 즉 도효는 그 자체가 하나의 세계가 되는 셈이었다.

사신은 또 고대인들에게는 마을의 수호신으로 여겨졌다. 헤이죠쿄(현, 나라현)나 헤이안쿄(현, 교토시)와 같은 고대의 수도는 이런 사신상응四神相應41의 이념에 기초해 만들어진 도시다. 2010년은 헤이죠쿄 천도 1300년이 되는 해여서 다양한 기념 행사가 열리고 있는데, 719년에 시작된 헤이죠쿄 조영 조칙에는 '헤이죠 터는 동에 청룡, 서에 백호, 남에 주작, 북에 현무 등 사방에 영묘한 동물들이 지키는 땅이고, 동으로 가스가 산春日山, 북으로 나라 산奈良山, 서로는 이코마 산生駒山이 있어 악을 눌러준다'고 되어 있다. 사신상응의 이념에 따라 북에 산, 동에 강, 남에 연못, 서에 대로路, 이것이 도읍의 이상적인 형태라고 생각했던 것이다. 따라서 서쪽에 배치된 호랑이는 도시의 주요 가도를 향해 열려 있는 출입구를 지키는 중요한 역할을 부여 받았다. 헤이안쿄를 모델로 도시 만들기를 한 에도(도쿄)도 이 이념을 계승하여 서쪽의 도카이도東海道42로 향하는 지점에 '백호문白虎ノ門'을 두었다. 현재 이 문 자체는 없어졌지만 '도라노몬虎ノ門'이라는 지명으로 그 흔적이 남아있다.

사방신에 비해 십이지의 동물들은 일본인의 생활 속에 한층 깊이 파고들어가 있다. 매년 연하장을 장식하는 동물들을 떠올려보면 그 수는

41 풍수지리에서 동쪽의 청룡, 서쪽의 백호, 남쪽의 주작, 북쪽의 현무가 잘 어울리는 땅의 형세. 관위, 복록, 무병장수를 누린다는 이념.
42 본토 태평양 쪽 중부의 행정구분 및 그곳을 통과하는 간선도로를 가리킨다. 오늘날의 미에현에서 이바라기현에 이르는 태평양 연안의 지방에 해당한다.

어마어마할 것이다. 미술사에서도 십이지는 여러 형태로 등장한다.

현재 도쿄 마루노우치의 미쓰비시1호관 미술관에서 개최되고 있는, '미쓰비시가 꿈꾼 미술관'이라 이름 붙인 특별전에는 메이지기의 서양화가 야마모토 호스이山本芳翠, 1850~1906가 그린 〈십이지〉 연작 중에서 세 점 정도가 출품되어 있다. 이 시리즈는 호스이의 대표작일 뿐 아니라 메이지기 양화의 역사를 말할 때 빼놓을 수 없는 중요한 명작이지만 십이지의 도상 표현이라는 점에서도 아주 특이한 이례적인 작품이다. 이 말은 통상 십이지 관련 그림이라 하면 당연히 동물들이 주역이겠지만 호스이는 역사와 이야기, 또는 풍속을 주제로 한 인물중심의 회화를 그려내고 있기 때문이다. 예를 들면 이번 전람회에 전시된 '축丑' 그림에서는 칠석 직녀와 견우가 테마로 되어 있다. 화면에서는 화려한 의상과 장식을 걸친 직녀가 느긋하게 누워있는 모습이 크게 그려져 있고, 반면 견우는 상당히 멀리 있어 겨우 그 존재만 알 수 있을 정도다. 즉 요염 우미한 '미인화'를 그린 것이다.

호스이가 이 이색적인 시리즈를 제작하게 된 경위에 대해서는 아주 흥미로운 일화가 전해지고 있다. 당초 호스이는 미쓰비시 재벌의 창업자 일족인 이와사키가岩崎家의 2대 당주 야노스케岩崎弥之助로부터 묘년생인 아들 고야타小弥太를 위한 토끼 그림을 의뢰 받고 들판에서 뛰어노는 두 마리의 토끼 그림을 그렸다. 완성작에 만족한 야노스케는 이어서 이번에는 '미인도'를 주문했다. 호스이는 주문에 따라 한 폭의 미인도를 완성했는데, 우연히(어쩌면 의도적으로) 배경에 용이 그려진 후스마에 襖絵43를 그렸던 것이다. 이렇게 완성된 두 점의 작품을 나란히 놓고보면 토기와 용, 즉 '묘'와 '진'이 된다. 그래서 다시 '사'를 비롯해 십이

지 전부를 연작으로 그리면 어떻겠느냐는 제안을 했고, 야노스케는 이를 흔쾌히 받아들여 완성되면 전부 구입하여 저택 객실을 장식하겠다고 약속했다고 한다.

이 〈십이지〉 연작 중 '인'은, 도쿠가와 이에야스의 어머니 오다이노가타於大の方가 호라이지鳳来寺 약사여래에게 기원하여 약사십이지장의 하나인 호랑이 신이 품에 들어오는 꿈을 꾸고 이에야스를 잉태했다고 하는 전설을 바탕으로 그렸다. 편안하게 잠든 오다이노가타의 가슴 위에 혼령 같은 호랑이 신이 나타나는 몽환적인 분위기를 띤 그림으로 되어 있다. 그 밖의 동물들도 각기 미적 취향을 응축하고 있어 호스이의 탁월한 구상력을 잘 보여주는 작품들이라 할 수 있다. 한편, 열두 점 중 처음 그린 '묘'와 '진'은 어떤 사정으로 없어졌는지 행적을 알 수 없지만, 나머지 열 점은 미쓰비시중공업의 소장품으로 나가사키의 점승각占勝閣에 전시되어 있다. 덧붙이자면 이 글의 첫머리에서 언급한 하시모토 가호의 〈용호도병풍〉도 사실은 야노스케의 수집품이다.

미술과 용호龍虎에 얽힌 이야기를 하나 더 살펴보자.

구라시키의 오하라미술관大原美術館은 서양근대미술을 대상으로 한 일본 최초의 미술관으로 1930년에 설립되었다. 올해로 마침 80주년이 된다. 에도시대의 모습을 지금도 간직하고 있는 도시의 미관지구 중심부에 우뚝 서 있는 미술관 앞에는 유유히 백조가 헤엄치는 구라시키강이 흐르고, 강을 건너면 바로 국가 중요문화재로 지정되어 있는 오하라가家 저택과 그 인근에 오하라가의 별장 '유린장'이 있다. 이곳을

43 맹장지에 그려진 그림. 일본건축에서 이용되고, 시대가 도래된 것 중에는 미술품으로서 가치가 높은 것도 많다.

찾는 사람들은 대부분 모르고 지나치겠지만 이 강에 걸린 석교 난간에는 큰 용 모양이 새겨져 있다. 그뿐 아니라 소화기^{1926~1989} 초의 일본식과 양식을 절충한 주택건축으로 근대건축사에서 주목 받고 있는 유린장에도 난간 부분에 투조의 용 문양이 등장한다. 마치 도시와 미술관을 몰래 지켜보는 듯한 모습이다.

이 용들을 디자인한 것은 화가 고지마 토라지로^{児島虎次郎, 1881~1929}다. (그 이름에도 호랑이가 들어가는) 토라지로는 오하라 마고사브로^{大原孫三郎44}의 친한 친구이자 협력자였다. 아니 미술관 창설에 관하여는 동지라 해도 무방할 것이다. 마고사브로가 서양미술을 모은 미술관을 설립하기로 마음먹은 것도 유럽 본고장의 작품을 일본의 화가들에게 보여주고 싶다는 토라지로의 열정에 감동을 받아 그 뜻에 공감했기 때문이다. 본래 마고사브로는 서양미술보다 오히려 일본과 동양의 고미술 쪽에 취미가 있었다. 그런 까닭에 미술관 창설에 있어서도 수장 작품 선정은 모두 토라지로에게 일임했다. 토라지로도 그 신뢰에 부응하여 모네나 마티스 같은 화가의 아틀리에를 수차례나 방문하였고, 전람회나 화랑에 빈번하게 다니는 수고를 마다하지 않고 뛰어난 작품을 수집하는 데 심혈을 기울였다. 오하라미술관이 국제적으로 높은 평가를 받는 컬렉션을 다수 소장할 수 있었던 것도 그 때문이다.

올해는 미술관 창립 80주년이고, 동시에 마고사브로 탄생 130년이 되는 해이기도 하다. 따라서 올 가을, 미술관에서는 '오하라 마고사브

44 1880~1943. 일본의 실업가. 구라시키방적 및 구라시키모직(현 쿠라보), 구라시키 견적(현 쿠라레), 중국합작은행, 중국수력전기회사의 사장을 역임. 오하라재벌을 구축한다. 사회, 문화사업에도 열정적으로 뛰어들어 오하라미술관, 구라보중앙병원, 구라시키노동과학연구소, 오하라사회문제연구소등을 설립했다.(생)

로, 일본미술로 눈을 돌리다'라는 제목의 특별전을 개최한다. 전시품의 일부는 미술관이 소장하고 있지만 원래는 모두 마고사브로의 개인 컬렉션들이다. 셋슈의 〈산수도〉, 중국 원대의 화가 전순거錢舜擧의 작품으로 전해지는 〈궁녀도〉, 이 두 점의 국보를 비롯하여 아오키 모쿠베이青木木米, 마루야마 오쿄円山応挙, 오카다 베이산진岡田米山人 등, 에도의 화가가 중심을 이룬다. 호랑이, 용과 관련된 작품으로는 오쿄의 〈맹호도〉가 있고, 또 나가사와 로세쓰長沢蘆雪의 박진감 넘치는 〈군용도〉가 있다. 이 전람회는 마고사브로에 대한 오마쥬인 동시에 앞으로의 미술관 활동에 대한 하나의 마니페스트(선언)이기도 하다.

한편, 토라지로가 건축 장식에서 특히 용이라는 모티프에 집착했던 것은 사실 마고사브로가 진년생이기 때문이다. 즉 용은 토라지로에게는 맹우이자 후원자였던 마고사브로를 상징하는 의미였다. 용과 호랑이, 이 두 사람의 긴밀한 협력으로 하나의 훌륭한 미술관이 탄생한 것이다. (2010년)

해석은 작품의 모습을 바꾼다

피카소의 친구이기도 한 기욤 아폴리네르라고 하는 시인이 있다. 샹송으로 자주 불리는 '미라보 다리'의 작자라고 하면 아는 이도 적지 않을 것이다. 무엇이나 새로운 것, 전위적 활동을 좋아해서 시작詩作에서도 시구를 가지고 그림을 그리는 『칼리그램』이라는 시집을 남기고 있다. 예를 들면 「비」라는 시는 마치 비가 내리는 것처럼 비스듬히 흘러내리도록 선상에 시가 쓰여 있고, 「분수」에서는 솟아 오르는 물처럼 시구가 뛰어오르고 있다. 그뿐 아니라 환상적인, 요즘 말로 하면 SF적인 소설도 많다.

비평가로도 활발하게 활약하여 피카소의 큐비즘이나 로베르 들로네[45]의 '오르피즘'—이 명칭은 아폴리네르가 명명命名한 신조어다—등 당시 일반에게는 평판이 좋지 않았던 전위운동을 적극적으로 지지하여 예술계에 큰 영향을 주었다. 이른바 얼마간은 천방지축 파리 예술계의 망나니였다고 할 수 있다.

시인이며 비평가였던 그는 실생활에서도 활동적이어서 제1차 세계

45 1885년 파리 태생. 신인상파의 색채 분할에 관심을 가지고 피카소와 브라크의 큐비즘에 경도되었으나 결국 만족하지 못하고 미래파의 동향 등에 촉발되어, 순수한 프리즘 색에 의한 율동적인 추상 구성을 발전시켜서 오르피즘의 창시자가 되었다.

대전이 시작되자 바로 지원병으로서 종군하여 전쟁터를 누볐다. 하지만 얼마 후 머리에 총상을 입고 후방으로 호송되어 세 차례에 걸쳐 머리를 절개하는 대수술을 받았다. 두부頭部를 완전히 하얀 붕대로 감은 군인 복장의 아폴리네르 사진이 남아 있는데 상당히 큰 부상이었던 것 같다(피카소도 당시의 아폴리네르 모습을 스케치로 남기고 있다). 그 당시 아폴리네르는 육체적으로는 많이 약해졌을 터이지만, 그럼에도 여전히 의기 왕성하게 파리 예술계의 이곳저곳을 휘젓고 다녔다. 머리에 붕대를 감은 그 안타까운 모습은 애국적 영웅으로서의 시인을 사람들에게 각인시켰다. 그것은 디아길레프가 이끄는 러시아 발레단의 〈퍼레이드〉[46] 초연 때 예기치 않은 효력을 발휘했다.

〈퍼레이드〉 초연은 1917년 5월, 아직 전쟁 중이던 때에 있었다. 장 콕도 각본, 에릭 사티 음악, 피카소 무대장지와 의상, 레오니드 마신이 안무를 맡은 이 발레는 그 면면만 봐도 쉽게 상상이 가듯이 무서울 것 없는 젊은이들이 의기투합하여 만든 최첨단의 전위적 무대였다. 일반 관객의 통념을 거스르는 과감한 표현은 개막 당초부터 격렬한 야유를 불러 일으켰다. 욕설과 고함이 난무하는 가운데 순간 지지자들과의 사

46 러시아 무용수 디아킬레프가 이끄는 발레단의 신시대를 알린 획기적인 작품이다. 일요일 극장을 무대로 출연자들이 텐트 앞에서 관객을 모으기 위해 예능을 선보이고, 세 사람의 매니저가 관객을 불러들인다. 사티의 음악에는 사이렌이나 타이프라이터, 라디오의 잡음 등 소음이나 현실음이 음악에 이용되고 있다. 피카소가 디자인한 의상도 인체를 무시한 듯 한 큐비즘풍 디자인의 거대한 종이 소품이고, 두 사람이 한 조가 되어 연기하는 말 등, 당시로서는 기발한 작품이었다.

이에 난투로 번질 뻔한 소동이 일어났다. 그때 아폴리네르가 일어나서 설득하자 사람들은 그 부상당한 모습에 감동을 받아 소동은 다행히 진정되었다고 한다.

아폴리네르는 물론 전위옹호파였다. 그는 이 공연을 기획하면서 실은 짧은 글에, 이 작품은 통상의 현실을 뛰어넘은 '초현실'의 세계라고 규정하고 있다. 이 '초현실'이라는 표현은 그가 특기로 하는 조어造語였는데, 이 표현이 아주 마음에 들었는지 후에 그것을 자작 오페라《테레지아의 유방》에 '초현질적 드라마'라는 한 구절을 부제 형식으로 덧붙이고 있다. 예술 운동으로서의 초현실주의는 잘 알려진 대로 1924년 안드레 브르통의 '초현실주의 선언'으로 시작한다. 20세기 미술사에서 큰 위치를 차지하고 있는 이 운동의 명칭을 만들어낸 시초가 바로 아폴리네르였던 것이다. 물론 브르통은 동료 시인으로서 아폴리네르와도 친했다.

그러나 아폴리네르와 초현실주의와의 관계는 명칭에만 국한되는 것은 아니다. 초현실주의가 예술 표현에 가져온 새로운 기여는 여러 가지 있지만 그 중에서 특히 주목해야 할 중요한 점은 작품 해석의 폭을 크게 넓혔다는 것이다. 그때까지 작품을 해석한다고 하면 작품에 담긴 작자의 의도를 제대로 이해하는 것에 있다고 생각했다. 즉 작자의 메시지를 정확하게 해석하는 것에 있었다. 따라서 만약 그 의도를 오해하거나, 메시지에는 없는 내용을 받아들이거나 하면 그것은 잘못된 해석이 되었던 것이다. 당연히 그러한 해석이 성립하기 위해서는, 가령 명시되어 있지 않더라도 작품의 배후에 분명한 작자의 메시지가 존재한다고 하는 것이 전제가 된다. 그런 경우 감상자, 즉 작품의 수용

자에게 요구되는 것은 작품 그 자체의 분석과 또는 작자의 말, 동시대의 증언 등의 자료를 단서로 하여 메시지의 의미를 정확하게 읽어내는 것이다. 그 밖의 해석은 허락되지 않았다. 그러나 때로는 작품의 메시지가 처음부터 명확하게 정해져 있지 않고 수용자의 해석을 통해서 비로소 완성되는 그런 작품도 있다. 그때는 감상자는 메시지를 일방적으로 받아들이는 수용자가 아니라 어느 정도까지 창조 행위에 참여하는 참여자가 된다.

움베르토 에코[47]는 특히 20세기 예술에서 수용자의 참여를 요청하는 작품이 자주 등장하는 상황을 지적하면서 그러한 작품을 '열린 작품'이라고 불렀다. '열린 작품'에서는 작자의 의도에 더하여, 음악이라면 연주가와 청중, 회화라면 관객의 이해가 작품을 최종적으로 완성시키게 된다. 초현실주의 화가들은 수수께끼같은 이해할 수 없는 이미지를 제시함으로써 보는 이가 상상력을 발휘하도록 하는 방법을 자주 이용하였는데, 그 배경으로는 그들에게 큰 영향을 준 조르조 데 키리코[1888~1975][48]라는 존재가 있다. 실제 초현실주의를 추구하는 사람들은 키

47 1932~2016. 알레산드리아에서 태어난 이탈리아의 기호학자, 미학자, 언어학자, 철학자, 소설가, 역사학자이다. 볼로냐 대학의 교수로 재직했으며, 기호학뿐만 아니라 건축학, 미학도 강의했다. 본격 추리소설 〈장미의 이름〉으로 전 세계 지식인들의 찬사를 받았으며, 기호학자의 면모를 유감없이 보여준 〈푸코의 진자〉는 독자들의 찬사와 교황청의 비난을 한 몸에 받으며 커다란 반향을 일으켰다.

48 이탈리아의 화가이자 작가. 아테네 미술 학교에서 그림 공부를 하였고, 그리스 예술은 물론 이탈리아 르네상스, 뵈클린Böcklin의 작품에 크게 영향을 받았다. 1911~15년 파리에 머물며 큐비즘의 영향을 받아 환상적이고 신비적인 독자적 화풍을 형성하여 초현실주의 예술의 초기단계 중 하나인 형이상학파를 대표하는 인물로 평가받는다. 그의 작품에는 타워, 아케이드, 사람이 없는 건물 등 중앙 및 다양한 시점에서 본 공간의 구조가 등장한다. 1930년 이후에는 아방 가르드Avant Garde 예술 운동에서 물러나 아카데믹한 세계로 돌아갔으나 초현실주의에 미친 그의 영향은 컸다.

키리코 〈기욤 아폴리네르의 예조적 초상〉,
1914년. 퐁피듀센터 소장

리코의 신비한 화면에 강하게 매료되어, 브르통이 창설한 초현실주의연구소 벽에는 이미 키리코의 작품이 걸려있었다고 한다. 그중에도 특히 그들의 상상력을 자극한 것은 키리코가 그린 〈아폴리네르 초상〉이었다.

키리코의 '형이상학적 회화'의 대표작 중 하나인 이 작품은 2011년 도쿄 롯폰기 국립신미술관에서 개최된 '초리얼리즘전展'에 출품되었는데, 그때 작품의 제목은 '기욤 아폴리네르의 예조적豫兆的 초상'이었다. 이 '예조적'이라는 꽤 거창한 제목은 초현실주의자들이 이 작품에 붙인 새로운 해석에 기초한 것이다.

그림은 화면 앞쪽에 검은 안경을 쓴 석고 두상, 물고기와 조개 주형鑄型 등, 그 시기 키리코의 작품에 자주 등장하는 모티프가 전면에 그려져 있고, 아폴리네르의 얼굴은 화면 안쪽에 창처럼 열린 공간 속에 진한 녹색 바탕을 배경으로 마치 망령 같은 그림자의 실루엣으로 표현되어 있다. 불가해한 것은 그 그림자의 머리에 표적 같은 하얀 원이 그려져 있다는 것이다. 그 부분은 바로 아폴리네르가 부상을 입은 곳이어서 아폴리네르의 운명을 예고한 것이라는 해석이 사람들 사이에 퍼졌다.

물론 실제 작품이 그려진 것은 전쟁이 일어나기 전이므로 이 해석은 초현실주의자들 취향의 신화, 즉 만들어낸 이야기지만 그것이 작품이 갖는 신비한 분위기를 더욱 강화시켰던 것은 부정할 수 없다. 키리코 자신이 후에 아폴리네르가 세상을 떠났을 때 어느 잡지에 기고한 추도

문에서 아폴리네르의 서재에 지인들이 모여 담소를 나누었던 추억을 말하면서 "서재에 나의 형이상학적 작품 몇 점이 걸려 있었는데, 그중 한 점은 사격장의 과녁처럼 그의 모습을 그린 것이었다. 후에 아폴리네르가 머리에 부상 당할 것을 예고했던 것 같다"고 말하고 있어 이 해석을 받아들이고 있다. 작품이 작자의 당초 의도를 넘어서서 다른 의미를 갖게 된 보기 드문 예이다.

엉뚱한 얘기일지 모르겠지만 '보기 드물다'고 한 것은 '서구세계에서는'이라는 의미이고, 바꿔 말해 일본의 경우를 생각해보면 그것은 그다지 이상한 일이 아니다. 서구에서의 예술작품은 어디까지나 한 개인의 산물이고, 따라서 그 작가의 의도를 정확하게 이해하는 것이 '해석'이라는 사고가 아직도 여전히 뿌리 깊다. 그러나 일본에서는 두 사람 이상이 와카의 상구와 하구를 번갈아 읊는 렌가連歌나 렌쿠連句를 떠올리면 바로 이해할 수 있을 것이다. 하구를 잇는 사람에게는 어떤 사람이 시작한 상구를 그대로 받는 것이 아니라 거기에서 새로운 다른 세계를 끌어내는 것이 요구된다. 그것은 새로운 해석의 연속이라고 해도 과언이 아니다. 그리고 그것은 한 구절의 작품에서도 가능하다. 하나만 예를 들어보자. 바쇼의 한 제자가 어느 날,

돌출된 바위
이곳에도 풍류객
달구경하네

岩鼻やここにもひとり月の客

라는 하이쿠를 지었다. 바위가 평평하게 튀어나와서 달구경하기에 제격이라 생각해 나가보았더니 이미 달을 즐기는 객이 있었다고 하는 정경이다. 그같은 설명에 대해 바쇼는 '달을 감상하는 사람'을 먼저 와 있던 풍류객이 아니라 자기자신, 즉 먼저 있던 사람은 떠나고 자신이 풍류를 즐기는 것으로 해석하는 편이 훨씬 운치 있어 보인다고 말했다고 한다. 해석의 차이가 만들어낸 재미있는 일화다. (2011년)

창조 행위로서의 해석

돌출된 바위
이곳에도 풍류객
달구경하네
岩鼻やここにもひとり月の客

앞에서 말한 '해석은 작품의 모습을 바꾼다'고 하는 제목의 졸문에서 작자의 의도와는 다른 해석을 제시한 것의 예시로 바쇼의 제자가 읊은 위의 하이쿠를 든 바 있다. 이에 어느 독자로부터 그 작자는 누구이며, 이야기의 근거는 무엇이냐는 질문을 받았다.

작자는 바쇼의 뛰어난 열 명의 제자 중 한 사람인, 무카이 쿄라이向井去来이고, 출전은 쿄라이가 저술한 『쿄라이쇼去来抄』[49]이다. 식자들 사이에는 널리 알려진 이야기이지만 약간의 설명을 덧붙이자면 달 밝은 밤, 바위 끝에서 달구경에 빠져있는 풍류객을 발견하고 읊었다는 쿄라이의 말에 바쇼는 "여기에 달을 감상하는 풍류인을 바로 자신이라고 하는 편이 훨

49 무카이 쿄라이가 마스오 바쇼松尾芭蕉로부터 전해들은 이야기, 바쇼 문하에서의 논쟁, 하이카이에 대한 마음가짐 등을 기록한 하이카이 논서論書. 1775년 간행. 바쇼의 하이카이 관觀을 충실히 전하고 있다.

썬 풍류가 있지 않겠는가, 그냥 자신이 밝은 달과 마주하고 있는 노래로
봐야 하네"라고 말했다고 한다. 즉 그곳에 있던 객은 떠나고 자신이 달
을 구경하는 것으로 해석하는 편이 훨씬 운치가 있다는 것이다. 바쇼의
이 해석에 대해 교라이는 "스승의 생각처럼 '달을 보는 객'을 자기 자신
으로 본다면 풍류에 취한 사람의 모습도 연상되어 처음의 내 의도보다
10배는 더 큰 감동을 느낄 수 있다. 자신은 거기까지 생각하지 못했다"
라고 감상을 말하고 있다. 하이쿠가 감상의 문학이라고 일컬어지는 이
유다.

『교라이쇼』에는 이외에도 작구作句에 대한 바쇼의 마음가짐이나 흥
미진진한 일화가 몇몇 소개되고 있다. 예를 들어 노자와 본초野沢凡兆의
유명한 하이쿠를 살펴보자.

시모쿄 거리
소복 쌓인 눈 위로
밤비 내리네

下京や雪つむ上の夜の雨

이 하이쿠에는 먼저 '소복 쌓인 눈 위로 / 밤비 내리네'를 지어놓고,
그렇다면 처음 5음를 어떻게 시작하면 좋을지 모두가 논의하고 있던
때, 바쇼가 '시모쿄 거리' 외에 어울리는 시구가 없다고 말해 그렇게
하기로 결정했다. 그것에 대해 본초가 어쩐지 마음에 들어 하지 않자
바쇼는 이보다 더 좋은 시구가 있다면 나는 두번 다시 하이카이에 대

해서 말하지 않겠네, 라고 단언했다고 한다.

그 당시는 하이쿠를 지을 때 동석한 좌중에게 의견을 구하거나 의견을 나누거나 하는 일이 자주 있었던 모양이다. 저 유명한 하이쿠 '오래된 연못'과 관련하여 바쇼의 제자인 가가미 시코各務支考의 『구즈노 마쓰하라葛の松原』[50]에 실린 이야기다. 바쇼는 먼저 '개구리 뛰어드는 / 첨벙 물소리'라고 7·5를 지었다. 그리고 앞의 다섯 자는 어떻게 시작하면 좋을지 고심하고 있는데 옆에 있던 기카쿠其角가 '황매꽃이여'는 어떨까요, 하고 제안했다고 한다. 역시 화려한 시구詩句를 좋아하는 기카쿠다운 발상이었다. '황매꽃이여 개구리 뛰어드는 첨벙 물소리'는 늦은 봄의 어쩐지 나른하면서도 화려함이 감돌아 나름 나쁘지 않았다. 그러나 바쇼는 기카쿠의 안을 물리치고 '오래된 연못'으로 결정했다. 그것은 바쇼가 '화려함'을 버리고 '실리'를 택했기 때문이라고 시코는 말하고 있다.

그렇다면 시코가 말하는 '실리'란 무엇일까. 그것이 '실경'을 의미하는 것이 아님은 분명하다. '오래된 연못'의 이미지는 비근한 일상성과는 거리가 멀다. 오히려 찾는 이 없는 깊은 산중의 영원한 정적에 둘러싸인 연못의 모습이 떠오른다. 그곳에 개구리 한 마리가 뛰어든다. 그 작은 소리는 일순 주위의 공기를 뒤흔들지만 바로 주위의 정적 속으로 흡수되어 버린다. 일시적인 파문인 만큼 한층 무거운, 한층 더 아득하고 유원한 정적의 세계로 이어진다. 그것이 바로 바쇼가 추구한

50 하이카이론서俳諧論書. 가가미 시코저. 1692년 간행. 내용은 바쇼의 하이쿠 〈오래된 연못〉의 성립 과정과 하이카이의 신고론新古論, 바쇼와 기카쿠 등 바쇼 문하생의 하이쿠에 대한 감상과 비평, 마음가짐 외에 풍아, 하이쿠의 구상 등에 대한 생각을 나타내는 수필풍의 하이카이론이다.

세계일 것이다. '새 울고 난 후 산중의 적막함 더 깊어지는구나'라는 중국 남북조시대의 시인, 왕적王籍이 지은 고시古詩의 시경에 가까운 경지라 해도 좋을 것이다.

하지만 이 하이쿠는 더 일상적인 현실의 묘사로 해석할 수도 있다. 개구리는 원래 무리 지어 사는 동물이다. 늦은 봄의 저녁 무렵, 논길을 걸어가다 보면 양쪽에서 번갈아 가며 울어대는 개구리 소리가 운치가 있다 못해 시끄럽게 느껴질 정도다. 만약 그중 한 마리가 물속으로 뛰어들면 다른 개구리들이 연달아 뛰어들게 된다. 그렇다면 '물소리'는 정적과는 거리가 먼 아주 소란스러운 상황이 될 것이다. '한 마리 뛰어드는 소리에 모두 따라 뛰는 개구리인가'라는 미가미 와큐三上和及, 1649～1692의 하이쿠도 있다. 바쇼의 하이쿠에 대해 개구리는 한 마리라고 굳이 주석이 달리는 것을 보면 반대의 해석도 있을 수 있음을 언외로 말해주고 있다.

개구리가 한 마리인지의 여부는 일본인보다 오히려 외국인에게 더 절실한 문제인 것 같다. 영어든 불어든 서구언어권에서는 명사는 반드시 단수인지 복수인지가 명확해야 하기 때문이다. 어느 연구자의 조사에 의하면 '오래된 연못'의 영어 번역은 약 30종류가 있다고 한다. 그 대개는 개구리를 단수로 보고 있지만 그 중에는 예외적으로 복수로 번역하는 경우도 있다고 한다. 그 복수로 해석한 것 중 하나가 라프카디오 헌이 번역한 것이라고 하니 흥미롭다. 『알려지지 않은 일본의 모습』을 저술하는 등 일본통으로 알려진 헌, 고이즈미 야쿠모小泉八雲[51]는

51 1850～1904. 영문학자, 작가. 그리스 출생. 본명은 라프카디오 헌Lafcadio Hearn. 1890년 일본에 옴. 고이즈미 세쓰코小泉節子와 결혼, 후에 일본에 귀화했다. 마쓰에중학교와 도

바쇼의 하이쿠에서 과연 어떤 정경을 떠올렸던 것일까.

비슷한 예로, 예전에 파리의 국립퐁피듀센터에서 일본과 프랑스의 연구자들이 모여 국제심포지엄을 연 적이 있다. 마침 나도 그 자리에 참석해 있었는데, 그때 프랑스인 참가자 중 한 사람으로부터 바쇼의

마른 가지에
새가 앉아 있구나
가을 해질녘

枯れ枝に鳥のとまりけり秋の暮れ

이 하이쿠에 대해 새는 단수인가 복수인가, 하는 질문이 나왔다. 그것에 대해 일본측 참석자는, 인적이 끊긴 가을 저녁, 마른 가지에 홀로 앉아 있는 쓸쓸한 새의 모습이 자아내는 깊은 적막감이 이 시가 말하고자 한 것이기 때문에 새는 당연히 한 마리라고 대답했다. 그러자 시인이며 평론가인 오오카 마코토大岡信, 1931~2017가 일어나 이 노래를 지은 바쇼의 진필이 남아 있는데, 거기에 그려진 그림에서는 마른 가지에 많은 새들이 앉아 있다고 말했다. 만약 그 그림에서처럼 석양을 등지고 앉아 있는 새 무리의 정경을 노래한 것이라면 작품의 해석도 상당히 달라지게 될 것이다.

하이쿠 '오래된 연못'의 새로운 것 하나는, 그때까지 전적으로 울음

쿄대에서 영어와 영문학을 가르쳤고 일본문화를 연구, 해외에 소개했다.

소리가 문제시되어 있던 개구리를 물속으로 뛰어들어가게 한 점에 있다. 이러한 발상은 '마른 가지에' 하이쿠에 대해서도 말할 수 있지 않을까. 가을의 해질녘 하면 제일 먼저 떠오르는 것은 '마쿠라노소시枕草子'의 첫머리에 나오는 '새들이 둥지를 향해 서너 마리 혹은 두세 마리 떼를 지어 날아간다'는 문장일 것이다. 무리 지어 날아가는 새들을 마른 가지에 앉혔다는 점에서 하이진으로서의 바쇼의 고심을 엿볼 수 있다.

그렇다고 해서 이 하이쿠에 나오는 새를 복수로 단정해서 말하고 싶지는 않다. 만약 이 하이쿠에서 한 마리의 새로 이해하고 깊은 적막감을 느끼는 사람이 있다면 바쇼는 그것 또한 좋다고 했을 것이다. 정답은 하나로 정해져 있지 않다.

그렇다면 그것은 창작자로서 일관성이 없는 태도라고 생각할지도 모르겠다. 하지만 바쇼가 진정한 하이진이었다는 것을 고려한다면 충분히 납득이 갈 것이다. 원래 하이쿠는 렌쿠連句의 도입 부분, 즉 시가의 첫구発句가 독립한 것이다. 렌쿠의 첫구는 다른 사람에 의해 다음 구가 이어지는 것을 전제로 한다. 첫구를 어떻게 해석할지, 그 의미를 정하는 것은 다음 사람의 몫이다. 반대로 말하면 첫구는 사실 완결된 형태가 아니고, 뒷 사람에게 충분히 '열린' 것이어야 한다. 해석의 다양성을 허용하지 않으면 안 되는 것이다.

그렇다고 해서 제멋대로의 해석이 허용되는 것은 아니다. 렌쿠의 이음구를 생각할 때, 이음구는 앞 구를 살리면서 동시에 새로운 세계를 열어가야 한다. 전구를 어떻게 해석하고 거기에서 어떤 세계를 새롭게 전개해 갈 것인가, 여기에 이음 구의 묘미가 있다. 그런 의미에서 렌쿠는 한 구 한 구에 해석과 창조가 일체가 된 시적 행위라고 할 수 있을

것이다. 마찬가지로 교라이의 하이쿠 '돌출된 바위'에 대해서 바쇼는 작자인 교라이 자신도 생각하지 못했던 새로운 시의 세계를 제시해 보여주었다. 그 점에서 해석은 또 하나의 창조 행위인 것이다. (2011년)

일본인과 다리

파리에서 북서쪽으로 약 80km 떨어진 곳에 위치하는 지베르니는 인상파의 거장 모네가 만년을 은거한 곳으로 유명하다. 모네가 거주하던 집과 작업실, 형형색색의 꽃이 앞다투어 피어나는 정원이 그대로 남아 있어 지금도 관광객들의 발길이 끊이지 않는다.

그 정원에는 가까운 강에서 물을 끌어와 만든 연못이 있다. 만년의 모네가 몰두해서 연작으로 그린, 수련 연못으로 애호가들 사이에 인기가 높다. 하지만 일본인에게 있어서 특히 흥미로운 것은 그 연못에 일본풍의 무지개다리가 걸려있다는 사실이다. 모네는 일본 미술에 강한 동경을 가지고 있어 직접 많은 우키요에를 수집하기도 했다. 이 일본풍의 무지개다리도 바로 일본에 대한 그의 오마주였던 것이다.

모네는 실제로 일본을 방문한 적이 없다. 따라서 그의 '일본 취미'는 주로 다양한 미술작품, 특히 일본의 우키요에를 통해서 길러진 것이다. 정원에 걸린 다리도 예외는 아니다. 모네는 자기 집 정원의 다리를 화면 중앙에 크게 무지개처럼 그려 넣은 작품을 여러 점 남기고 있는데, 그 구도는 히로시게의 〈명소에도백경〉 중 하나인 〈가메이도텐진경내亀戸天神境内〉와 아주 유사하다. 모네는 우키요에를 통해서 알게 된 일본을 그대로 자신의 정원에 실현하고자 했던 것이다.

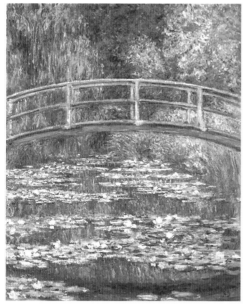

참고그림 모네의 〈수련 연못〉

참고그림 우타가와 히로시게 〈가메이도덴진경내〉

　그러나 거기에는 큰 차이가 하나 있다. 히로시게의 그림에 그려진 홍예다리는 거의 반원형에 가까울 정도의 포물선을 그리고 있다. 반면에 모네의 경우는 훨씬 더 완만하다. 물론 실제로 사람이 건너다니기에는 모네 쪽이 더 용이하다. 지베르니에서는 사람들이 느긋하게 다리 위에서의 산책을 즐기기도 하는데, 만약 그것이 히로시게의 그림에서 보는 다리였다면 도저히 그런 모습은 나오지 않을 것이다. 히로시게의 경우만이 아니라, 예로부터 병풍그림에 종종 등장하는 스미요시 신사의 초입에 걸려 있는 홍예다리 등은 더 급격한 커브를 그리고 있어서 도저히 사람이 걸어서 건널 수 있다고는 생각되지 않는다.

　가마쿠라의 쓰루오카하치만구鶴岡八幡宮의 경내에 있는 홍예다리를 보

더라도 일본의 다리는 쉽게 건널 수 없도록 만들어져 있다. 그것은 통로라기보다 오히려 통행을 거부하고 있는 것처럼 보인다.

원래 다리는 두 세계를 이어주는 것이면서 동시에 그 사이를 차단하는 경계가 되기도 한다. 일본인에게 있어서 홍예다리는 인간 세계와 신의 세계를 나누는 경계이고, 그렇기 때문에 신사 입구에 놓인다. 일반적인 다리의 경우도 강 건너편은 다른 세계라는 의식이 강한 것 같다. 따라서 다리를 건넌다는 것은 다른 세계로의 여정을 의미한다. 『도카이도오십삼차東海道五十三次』[52]가 에도의 니혼바시 다리日本橋에서 시작해 교토의 산죠오하시교三条大橋에서 끝나는 것은 결코 우연이 아니다.

다른 세계라는 것은 일상성을 뛰어넘는 공간으로, 이른바 다른 차원의 세계를 말한다. 다리를 둘러싼 일본의 전설에서 다리는 종종 괴이한 사람과 만나는 장소로 등장하는데, 그것은 다리가 다른 세계로 가는 입구라는 것을 말해준다. 다리가 갖는 이러한 특이한 성격을 단적으로 보여주는 것이 지카마쓰近松의 『신주 덴노아미지마心中天網島』[53]의 클라이맥스 장면일 것이다. 죽기로 결심한 고하루와 지헤이, 두 남녀

52 우타가와 히로스게歌川広重에 의한 우키요에 목판화 연작. 도카이도東海道는 쇼군이 있는 에도와 천황이 있는 교토를 잇는 도로로 에도시대의 주요 도로였던 다섯 가도五街道 중에서도 가장 중요한 가도였다. 혼슈의 동해안을 따라서 난 길이라 하여 도카이도라 이름하였다. 이 길을 따라서 53개의 역참이 설치되어 있는데 여행자를 위한 숙박과 식사 등을 제공했다. 〈도카이도오십삼차東海道五十三次〉는 히로시게가 이 53개의 역참을 그린 것이다. 도카이도를 여행하며 명승지를 묘사하여 우키요에 명소그림(풍경화) 장르를 확립하였고, 이 명소그림에는 서양의 원근감 등이 일본풍으로 구현되는 등, 새로운 가능성을 만들어내고 있다. 히로시게의 이 시리즈는 일본뿐 아니라 후의 서양미술에도 많은 영향을 미치게 된다.

53 지카마쓰 몬자에몬近松門左衛門, 1653~1725. 작의 닌교죠루리人形浄瑠璃. 오사카 텐만의 소매 지물포점을 운영하는 지헤이와 소네자키 신지曾根崎新地의 기녀 고하루가 정사한 사건을 각색한 작품. 사랑과 결혼이 초래하는 구속을 그린 것으로 지카마쓰의 통속물 중에서도 특히 걸작으로 평가받는다. 후에 가부키와 영화, 드라마 등으로도 제작되었다.

가 동반 자살할 곳을 찾아 다리를 순례하는 여정은 말 그대로 죽음의 세계로 떠나는 여행이고, 그 다리는 다름아닌 삶과 죽음의 경계였던 것이다.

다리를 다른 세계와의 경계, 혹은 다른 세계로 들어가는 관문이라고 생각하는 사고는 일본인의 심성 속에 지금도 이어지고 있는 것 같다. 요시모토 바나나1964~의 「달빛 그림자」라는 제목의 단편이 기억에 남는다. 출세작 '키친'보다 이전에 쓰여진 작품이니 문자 그대로 그녀의 처녀작이라 할 수 있는데, 사고로 연인을 잃은 소녀의 상실을 그린 애절한 작품이다. 소녀는 그 슬픔을 극복하기 위해 매일 아침 조깅을 한다. 그러던 중 만난 신비에 싸인 여인의 지시로 어느 날 아침 새벽 시각에 — 이 또한 밤과 낮의 경계의 시간이다 — 다리 가운데로 나간다. 그곳은 과거 행복했던 날에 항상 연인과 헤어지던 장소였다. 그곳에서 소녀는 아주 짧은 시간, 아침 안개 자욱한 강 저편에서 부드럽게 미소 짓고 있는 연인의 모습을 보게 된다. 하지만 소녀는 상대에게 다가갈 수도 말을 걸 수도 없다. 잠시 후 연인은 손을 흔들며 아침 안개 속으로 사라진다. 경계로서의 다리가 갖는 상징적 의미가 아주 명확하게 드러난다.

다리는 이처럼 어떤 특별한 의미로 일본인의 감성을 자극하는 힘을 가지고 있다. 그것은 미술과 문학에만 국한되는 것이 아니라 더 넓게 다양한 영역에서 그 예시를 볼 수 있다. 사실 만남과 이별의 장소로서의 다리는 대중가요나 유행가 등에도 자주 등장한다. 하나만 더 예를 들면, 모리다카 치사토森高千里, 1969~의 〈와타라세바시다리渡良瀬橋〉가 그 것이다. 이 노래는 다리에서 바라보는 석양을 유난히 좋아하던 연인이

지금은 없다고 하는 비애를 노래한 것이다. 이러한 예는 얼마든지 있을 것이다. 나는 지금『일본의 미학』이라는, 별로 팔리지 않는 잡지에 지인들과 특집으로 '다리'를 기획하고 있다. (1998년)

빛나는 몽롱체

도쿄 기타노마루에 위치한 국립근대미술관에서 오랜만에 히시다 순소菱田春草, 1874~1911의 대규모 회고전이 열렸다. 나는 예전에 메이지기의 일본화는 일본미술원만 있으면 나머지는 없어도 된다, 일본미술원은 순소 한 사람만 있으면 다른 사람은 없어도 그만이다, 그리고 순소는 '낙엽' 한 쌍 있으면 그걸로 충분하다, 고 아주 극단적인 발언을 한 석이 있다. 다시금 그 36년이라는 짧은 생애의 화업을 한자리에서 통람通覽하면서 메이지기뿐 아니라 일본 근대회화사에, 아니 일본미술 전체 흐름 속에서 잊을 수 없는 큰 족적을 남긴 천재라는 생각을 금할 길이 없었다.

순소가 완수한 역사적 역할이란 과거의 전통을 이어가면서 새로운 시대에 걸맞는 참신한 표현을 달성했다는 점이다. 즉 일본화의 혁신이다. 혁신이었기 때문에 그것은 세상을 몹시 놀라게 했고, 사람들의 반발을 샀으며, 비평가와 저널리스트들의 비판, 나아가 조소와 매도를 초래했다. 그중 가장 잘 알려진 예가 절친인 요코야마 다이칸横山大観, 1868~1958과 손잡고 추진했던, 이른바 '몽롱체朦朧体'[54] 운동, 그것이었다.

54 오카구라 텐신의 지도 하에서 요코야마 다이칸, 히시다 순소 등에 의해 시도된 몰선묘법이다. 서양화의 외광파에 영향을 받아, 동양화의 전통적인 선묘기법을 이용하지 않

'몽롱'이라 하면 오늘날에는 '뿌옇다', '흐릿하다'는 의미가 내포되어 있지만, 그렇다고 해서 '추하다'거나 '조악하다'는 부정적 뉘앙스를 띤 표현이라고는 생각하지 않는다.

　그러나 메이지 중기에는 사정이 지금과 달랐다. 급격히 근대화가 이루어지고 있던 제국도시 도쿄에는, 번화가와 철도역 주변에 시골에서 올라오는 손님을 기다리고 있다가 속이거나 위협해서 터무니없는 요금을 요구하는 떠돌이 교군꾼, 즉 악덕 가마꾼들이 있었다. 이들은 '몽롱차부朦朧車夫'로 불렸다. 때로는 몇 사람이 모여 '몽롱조합'이라는 조합까지 결성하여 움직였다고 한다. 이른바 사회의 안정을 어지럽히는 부랑아들이고 질서 파괴자들이었던 것이다. 후에, 다이칸이 『자서전』에서 '몽롱체' 시대에는 다이칸도 슌소도 '거의 악마로 간주되었다'고 술회하고 있는데, 이것도 꼭 과장이라고만 단언할 수 없다. 시대가 그러했다.

　회화를 표현하면서 다이칸과 슌소의 새로운 시도가 그렇게까지 강하게 비난 받았던 것은, 그것이 무엇보다도 일본화의 생명이라 여겨지던 짙은 묵선의 묘를 부정했기 때문이다. 예를 들어 슌소의 〈소이결별蘇李訣別〉(1901)에 대해 인물도 배경도 '참으로 서양화 같은 그 몰선묘법

고 색채의 농담에 의해 형태와 구도, 공기와 빛을 표현하고자 했다. 물감을 쓰지 않고 물에 적신 붓을 사용해 실크 화면을 적신 후 거기에 물감을 짜서 마른 붓으로 퍼지게 하는 기법, 모든 물감에 고분을 섞어 사용하는 기법, 동양화의 전통인 여백을 남기지 않고 공백을 색채로 메우는 수법 등이 이용되었다. 그 영향으로 일본화에 근대화와 혁신을 가져왔다. 몽롱체로 인한 혼탁한 어두운 색채는 평론가들로부터 '유령화'라는 혹평을 받았고, 이 약점을 극복하기 위해 다이칸과 슌소는 구미외유 중 발색이 좋은 서양 물감을 들여와 몰선채화묘법을 고안했다. 요시다 슌소의 작품은 그 후 명료한 색채 표현이 가능해졌고, 다이칸과 슌소의 시도는 드디어 긍정적 평가를 얻게 된다.

이 근본적으로 일본의 화법을 파괴했다'는 비판을 받았다.

몰선묘법沒線描法이란 인물의 윤곽이나 의상의 주름 등에 명확한 윤곽선을 그리지 않는 화법을 가리킨다. 윤곽선이나 옷의 문양이 그려지는 경우에도 그것이 짙은 묵선이 아니라 색채에 의한 '채선'인 경우에는 역시나 비난의 대상이 되었다. 아름답고 정밀하며 묘한 색조로 박복한 미녀의 운명을 유려하게 그려낸 〈왕소군王昭君〉(1902)조차 발표 당시는 '채선'을 이용하고 있기 때문에 '윤곽의 명료함을 잃었다', '표현력이 약한 작품이 되어버렸다'는 평을 받고 있다.

히시다 슌소 〈소이결별〉. 1901년

일본미술원의 젊은이들이 이러한 대담한 수법에 도전한 것은, 당시 양화계에서 구로다 세이키黒田清輝, 1866~1924가 선도하는 밝은 '외광표현'이 큰 힘을 얻고 있었던 것에 호응해, 일본화에서도 '빛과 공기'를 그릴 수 없을까 하는 오카쿠라 텐신岡倉天心, 1863~1913의 요청이 받아들여진 결과라고 한다. 사실 다이칸은 후에 당시를 회상하며 다음과 같은 일문을 남기고 있다.

어떻게든 공기를 표현해 보라는 말을 듣고······, 처음에 화폭을 물로 촉촉하게 적신 후 묵으로 그림을 그리고 마른 붓으로 형태가 흐트러지지 않도록 바깥 쪽부터 묵을 솔질하자 어렴풋이 비가 오는 분위기가 만들어졌다.

이는 실로 '몽롱' 그 자체이다.

텐신의 부추김이 있었던 것은 사실이지만 그 진의는 결코 단순히 자연을 있는 그대로 재현시키는 것에 있지 않았다. 텐신이 회화 표현에서 추구하는 것이 단순한 현실 재현이 아니라 거기에서 만들어지는 일종의 독특하고 깊은 시정詩情이었음은 생애를 통해 일관하여 변하지 않았기 때문이다.

1900년(메이지 33)에 그려진 슌소의 〈도키와즈 이누히메常磐津犬姫〉라는 제목의 작품이 있다. 주제는 에도시대 후기의 작가, 바킨曲亭馬琴, 1767~1848의 『난소사토미팔견전南総里見八犬伝』55의 도입부, 이누히메가 물에 비친 자신의 모습이 개의 얼굴로 변한 것을 보고 놀라는 장면이다. 화면 전체가 어둡고 음산한 분위기에 싸여 있는데, 실로 '몽롱체'라 불리기에 제격이다. 하지만 이 작품은 제목의 '도키와즈常磐津'56로 알 수 있듯이 원래는 텐신에 의해 제시된 음곡화제音曲畵題의 하나였다. '새로운 일본화' 표현을 추구하고 있던 텐신은 일본미술원의 젊은이들에게 도키와즈뿐 아니라 기요모토清元,57 신나이新内,58 나가우타長唄59 등의 과제를

55 에도시대 후기 교쿠테이 바킨에 의해 저술된 장편 독본. 1814년에 간행이 시작되어 28년에 걸쳐 1842년에 완결했다. 전 98권, 106책의 대작. 에도시대 통속 오락 소설의 대표작으로 일본의 장편 전기傳奇소설의 고전 중 하나이다. 내용은 무로마치 시대 후기를 무대로 난소(현 치바현 남부)의 사토미가里見家의 발흥과 이누히메와 야쓰부사의 인연을 설명하는 발단부, 각지에서 태어난 여덟 젊은이들이 각자 괴롭고 힘든 일을 겪으면서 사토미가에 결집하여 관동대전을 치르면서 대단원으로 향하는 부분으로 크게 나뉜다.

56 샤미센三味線음악의 일종. 죠류리(인형극)를 이야기로 들려주는 다이후太夫와 샤미센 연주자로 구성된다. 가부키의 음성으로 발전하여 현재도 가부키에서는 없어서는 안 되는 음곡의 하나. 중요무형문화재로 지정되어 있다.

57 샤미센음악의 하나로 죠류리의 일종. 주로 가부키와 가부키무용의 반주음악으로 이용된다.

58 죠류리의 한 유파. 무대를 떠나 화류계의 노래로 발전한 것이 특징. 애조 띤 곡조에 가련한 여인의 인생을 노래한 신나이는 유곽 여성들에게 크게 사랑받았다.

내주면서 각각의 음곡을 어떠한 형태로 회화화
할 것인지 고심하게 했던 것이다.

이미 미술학교 교장 시절, 텐신은 학생들에게
'용맹', '정숙', '무아' 등의 과제를 통한 제작을
중요한 방법으로 채택하고 있었다. 당시, 예를
들면 '월광'이라는 과제에 대해 달을 그려서는
안 된다, '피리소리'라는 과제에 피리를 등장시
켜서는 안 된다, 고 엄격하게 지시했다고 한다.
즉 사실적 표현은 금지되어 있었던 것이다.

이것과 관련하여 종종 언급되는 재미있는 에
피소드가 있다. 시모무라 칸잔下村観山, 1873~1930이
힌두교의 여신인 변재천弁財天 그림을 제작하고
있던 때, 텐신이 변재천이 연주하는 비파 소리가
화면에서 들리지 않는다고 지적했다. 그래서 칸
잔은 연주 포즈를 바꾸는 등 여러가지 궁리를 했

히시다 슌소 〈도키와즈 이누히메〉, 1900
년. 나가노현 시나노미술관

지만 여전히 텐신은 만족하지 않았다. 마침내 생각다 못해 마지막으로
바위 위에 한 송이 작은 꽃을 그려 넣었더니 텐신은 그제서야 음악소
리가 들리는 것 같다며 칭찬을 아끼지 않았다고 한다.

이러한 에피소드에서 알 수 있는 것은 텐신에게 있어서 회화란 현실
세계를 정확하게 재현·제시하는 것이 아닌, 아니 적어도 그것만은 아
닌, 보는 이의 마음에 깊은 울림을 주는 그런 암시성을 갖춘 것이어야

59 근세음악의 한 장르. 샤미센 음악에 속하는 에도의 음곡 중 하나이다.

한다는 것이다. 그렇다면 텐신이 젊은 화가들에게 '빛과 공기를 그리라'고 요청했다고 해도, 그리고 그것이 아카데미즘에 반항하여 자신들의 감각이 포착한 자연의 모습을 그대로 그려내고자 했던 인상파의 탐구에서 촉발된 것이라 해도, 그렇다고 해서 일본화에도 있는 그대로의 자연을 재현하면 된다고 말하는 것은 아니다. 그것은 분명하다. 아니, 모네, 시슬레, 피사로 등의 인상파 화가들조차 결코 단순한 자연의 모방자가 아님을, 텐신은 예리하게 간파하고 있었던 것이다. 1904년(메이지 37), 미국의 센트루이스에서 개최된 만국박람회에서 기조 강연을 의뢰받은 텐신은 그것을 명확하게 이렇게 말하고 있다.

> 예술은 자연을 통한 암시에 지나지 않습니다…… 프랑스 인상파 화가들…… 의 뛰어난 작품은 경외감을 불러일으킵니다. 그것은 태양빛을 그대로 그리는 묘사력 때문이 아니고 그들이 야외 제작을 통해 표현할 수 있었던 새로운 시정詩情 때문입니다.

1904년이라는 시점에 이러한 인상파에 대한 이해는 시대를 앞서간 탁월한 견해라 하지 않을 수 없다.

이 무렵 일본에서는 여전히 '몽롱체'에 대해 격렬한 비난이 쏟아지고 있었다. 텐신은 다이칸과 슌소의 일도 염두에 두면서, 암시의 예술이라는 시점에서 그것을 일본의 전통 속에 자리잡게 해 주었다.

> 일본회화의 어떤 기법은…… 관념의 순수함을 열망한 나머지 색채와 음영을 부정하기에 이르렀습니다. 그것은 상징주의가 아닌 무한 암시성입니

다…… 암시적인 것의 숭배는 우리의 예술의식에서 불가결(不可缺)한 요소인 것입니다.

사실 텐신은 같은 해에 뉴욕의 센추리어소시에이션에서 개최된 '다이칸·슌소, 二人展' 카탈로그에서 이 두 사람이 얼마나 깊게 전통과 이어져 있는지를 강조하고 있다. 그리고 센트루이스 만박에서의 강연에서는 일본의 풍토에서 만들어진 일본 회화의 특질을 세계만방에 당당하게 선언하고 있다.

회화의 발전은 각 나라에서 제각각 다른 자연을 만날 수 있는 방법을 만들어 왔습니다…… 예술이 자연의 해석인 것과 마찬가지로 자연은 예술에 대한 해석입니다…… 당신들에게 음영이 램브란트가 되었듯 우리에게 파도는 코린光琳[60]이 되었습니다.

이 문장을 통해 오가타 코린은 자포니즘 맥락에서 해외에서 일찍부터 평가받고 있던 화가이고, 텐신이 그런 코린에 주목하고 있었음을 알 수 있다.

'몽롱'이라는 단어에 속아서는 안 된다. 텐신의 이러한 관점으로 슌소의 예술을 다시 보게 되면 일찍이 그가 금과 은 등의 소재를 아주 교묘하게 이용하고 있었음을 알 수 있다. 이번 전람회는 그것을 똑똑히

60 오가타 코린尾形光琳, 1658~1716은 에도시대 중기를 대표하는 화가 중 한 사람. 왕조시대의 고전을 배우면서 명쾌하고 장식적인 작품을 남겼다. 그 비범한 디자인 감각은 '고린모 양光琳模樣'이라는 말을 만들어냈을 정도이고, 오늘에 이르기까지 일본 회화, 공예, 디자인 등에 많은 영향을 미치고 있다.

보여주었다. 그것을 굳이 '몽롱체'라고 부른다면 그것은 '빛나는 몽롱체'라 할 것이다. (2014년)

동서양의 여행문화

2011년 2월, 파리의 일본문화회관에서 '만약 신칸센이 없었다면!'이라는 테마의 국제 심포지엄이 열렸다. 일본의 신칸센과 프랑스의 TGV(초고속열차)를 비교하면서 각각의 특질과 성과를 검증하고자 한 것으로, 말하자면 고속철도를 통해서 본 불·일 비교사회론이자 비교문화론이라 할 수 있다.

철도 기술에서 프랑스는 높은 수준을 자랑하고 있다. TGV 유럽동선의 최고 시속 320킬로미터는 일본의 신칸센보다 빠르다. 통상적인 운행은 거기까지이지만 시운전에서는 시속 500킬로미터를 넘는 세계기록도 가지고 있다. 한편, 일본 신칸센의 정확한 운행 시간은 프랑스뿐아니라 구미 어느 나라보다도 우수하다. 도쿄역은, 혼잡한 시간에는 3분이나 5분 단위로 열차가 출발하고 있다. 그처럼 열차가 모두 거의 예정대로 운행되고 있다는 것이 프랑스인에게는 기적처럼 여겨지는 모양이다. 그것도 아주 복잡한 열차운행표를 지키면서 말이다.

프랑스에서 최초로 TGV가 달린 남동선은 파리-리용 간을 약 두 시간 안에 단숨에 달린다. 그 구간은 문자 그대로 '허허벌판을 지나는 것' 같다는 형용이 어울린다. 도카이도신칸센東海道新幹線도 '노조미'는 도쿄-나고야 구간이 약 두 시간 정도 걸리는데, 도중에 정차하는 역이

몇 군데 있다. 가장 빠른 '노조미' 외에 주요한 역에 멈추는 '히카리'와 각 역마다 정차하는 '고다마', 이렇게 세 종류의 열차가 같은 노선 위를 달리고 있다. 당연히 후발 열차가 선행 열차를 추월하는 경우가 종종 일어나기 때문에 열차운행표는 복잡해질 수밖에 없다. 그 복잡하고 치밀한 열차운행표를 차질없이 운행하기 위해서는 정시 운행이라는 것이 절대 조건이 된다. 일본의 신칸센은 그 어려운 과제를 연일 거의 정확하게 수행하고 있는 것이다.

열차의 운행 대수가 많다는 것은 그만큼 많은 사람이 이동한다는 것을 의미한다. 일본에서는 예로부터 여행이 성행했다. 특히 평화가 오래 지속되었던 에도시대에는 여성과 아이들도 포함해 가도街道는 많은 여행객들로 북적였다. 네덜란드상관에 근무하고 있던 독일인 의사 캠벨은 17세기 말 상관장의 에도참근에 수행하면서 본 것들을 기록으로 남기고 있는데, 거기에는 큰길이 아주 청결하다는 것과, '유럽의 대도시처럼' 많은 사람들이 가도에 넘쳐나고 있다는 것에 놀라움을 나타내고 있다. 실제 짓펜샤 잇쿠十返舍一九, 1765~1831의 『도카이도 도보 여행기東海道中膝栗毛』[61]가 큰 인기를 끌었던 것에서도 알 수 있듯이 서민들도 가볍게 여행에 나섰다. 그것도 특별히 큰 준비 없이, 마치 산책이라도 가는 듯한 가

61 1802년에서 1814년에 걸쳐 초판된 통속소설이다. 히자쿠리게膝栗毛는 자신의 무릎을 말 대용으로 사용하는 도보여행을 의미한다. 문학적인 가치와 함께 문채와 그림에도 뛰어난 작가였던 만큼 삽화가 다수 삽입되어 있고, 에도시대의 도카이도 여행의 실상이 기록된 귀중한 자료이다. 이 작품은 야지로베弥次郎兵衛와 기타하치喜多八 두 사람의 여행기 형식을 취하고 있다. 야지로베와 기타하치는 아내와 사별하거나 하던 일에 실패하는 등 각자의 인생이 생각대로 되지 않는 불운이 계속되자 이 불운을 떨쳐내고자 이세신궁 참배에 나서기로 결심한다. 신변을 정리하여 보따리 하나만 든 채 여행을 나선 두 사람은 도카이도를 따라 에도에서 이세신궁으로 떠나고, 나아가 교토, 오사카를 한 바퀴 돌게 된다. 이렇게 여행하면서 일어나는 여러 에피소드를 담고 있다.

벼운 차림으로 말이다. 물론 실제
로 여행에 나설 때는 그 나름대로
준비는 했지만 그래봐야 토시와
각반, 삿갓과 지팡이 정도의 간단
한 것들이었다. 히로시게의 〈도
카이도오십삼차東海道五十三次〉의 그
림에 등장하는 여행객들도 대개
가 그런 가벼운 차림이다.

참고그림 우타가와 히로시게 〈도타이도오십삼차〉 중 아키하산(秋葉山·시즈오카현) 전망

　이와 같은 여행이 가능했던 것은 여행길이 비교적 안전하고, 거기에
역참이 정비되어 있었기 때문이다. 도카이도의 경우 역참마다 본진이
라 불리는 고급 여관에서부터 싸구려 여인숙까지 다양한 숙박시설이
정비되어 있었다. 그뿐 아니라 사람과 짐을 운송하기 위해 말과 인부
를 상비한 돈야바問屋場라는 것도 역참에 설치되어 있었다. 여행객들은
필요에 따라서 인부를 고용하기도 하고 말과 가마도 이용할 수 있었
다. 때로는 짐만 다음 역참까지 보내기도 하고, 불필요한 것을 고향으
로 되돌려 보내기도 하는, 오늘날의 택배와 같은 일도 부탁할 수 있었
다. 즉 전국적으로 교통·수송 시스템이 갖춰져 있었던 것이다.

　이것은 동시대의 유럽에서는 도저히 생각할 수 없는 일이다. 끊임없
이 어딘가에서 전란이 일어나는 대륙에서는, 여행을 하기 위해서는 먼
저 무장하여 신변의 안전을 꾀하지 않으면 안 되었다. 괴테는 젊은 시
절 이탈리아를 여행하면서 항상 권총을 휴대하고 다녔다고 한다. 18
세기에는 영국 귀족의 자제가 학업의 일환으로 대륙의 주요 도시를 돌
아서 이탈리아로 가는 '그랜드 투어'가 한창 유행했는데, 이것은 많은

시종을 거느리고 가재도구까지 운반하는 집단 여행이었다. 당시 여행 중의 필수품을 보더라도 모포 등의 침구는 반드시 준비해야 하고, 가능하면 침대도 가지고 가는 것이 좋다고 기록되어 있다. 일본의 이세신궁 참배처럼 보통의 서민과 여성, 아이들까지 가볍게 길을 나서는 그런 분위기는 전혀 아니었다.

가도와 역참이 이처럼 정비되어 있었던 배경으로는 도쿠가와 막부가 시행한 참근교대參勤交代[62] 제도의 역할이 크다. 전국의 다이묘에게 에도 체류와 영지 체류를 일 년마다 번갈아가며 하도록 의무화시킨 이 제도는 필연적으로 매년 많은 사람의 이동을 촉진시키는 계기가 되었다. 이른바 다이묘 행렬이 그것이다. 각각의 다이묘는 가격家格에 걸맞는 수행원을 거느려야 했는데, 보통 다이묘의 경우는 300명에서 500명 정도의 규모였다. 하지만 고쿠다카石高(토지의 생산성을 나타내는 단위) 백만 석을 자랑하는 가가번加賀藩(현 이시가와현 일대)이나 사쓰마번薩摩藩(현 가고시마현) 같은 큰 번의 경우는 2천에서 3천 명이라고 하는 대규모 행렬이 된다. 이런 대규모 집단이 동시에 가도를 이동하는 것이므로 각 역참은 그것에 대응하는 태세를 갖추어야 했다. 한편, 길을 나서

62 에도시대에 각 번의 번주를 교대로 에도에 출사시키는 제도. 전국 250개 이상의 다이묘가가 2년마다 에도에 참근하고, 1년이 지나면 자신의 영지로 내려가는 제도이다. 가마쿠라시대에 주종관계를 맺은 무사의 출사가 기원이다. 쇼군에 대한 다이묘의 복속 의례로 시작되었지만 1636년 도쿠가와 이에미쓰에 의해 도쿠가와 쇼군가에 대한 군역 봉사를 목적으로 제도화되었다. 이 제도에서는 각 다이묘는 일년 주기로 에도와 자신의 영지를 오가야 하는데, 에도를 떠나는 경우에도 정실과 후계자는 에도에 상주시켜야 했다. 자신의 영지에서 에도까지의 여비는 물론 에도의 체류비까지 다이묘가 부담했기 때문에 각 번에 재정적 부담을 주는 동시에 인질로 잡아두는 형태가 되어 각 번의 군사력을 저하시키는 역할을 했다. 참근교대는 이러한 정치적 통제만이 아니라 에도와 각 영지 간의 정기적인 교류로 인해 문화·경제 교류에도 많은 역할을 담당했다.

는 각 번도 그 준비가 보통 큰 일이 아니었다. 우선 무엇보다도 여정을 정해야 한다. 예를 들면 가나자와에서 에도까지 이르는 여러 갈래 길을 하나로 정리한 도면이 남아 있는데, 거기에는 가도 중간의 역참을 결절점으로 하여 마치 그물망처럼 길이 연결되어 있다. 그중 어느 길로 갈 것인가에 따라 이르면 9박 10일, 여유 있게 가면 적어도 11박 12일 만에 에도에 도착하게 된다. 그 가능한 루트 중 어느 길을 선택하는가는 도로의 상황과 기후 형편, 그 외의 조건에 의해 결정된다. 그 경우 다른 다이묘들의 동향도 충분히 고려해야 한다. 참근교대는 이른 봄에 이뤄지는 것이 원칙이기 때문에 이 시기가 되면 300여 다이묘가 일제히 움직이기 시작한다. 같은 역참에서 몇 팀의 다이묘 행렬이 만나게 되면 본진 다툼 등 여러 혼란이 일어나기 때문에 그것은 피하지 않으면 안 되었다. 역참 쪽도 물론 그러한 상황을 충분히 고려하여 예약이 겹쳐지지 않도록 신경을 쓴다. 여행하는 쪽이나 손님을 받는 쪽이 사전에 충분히 조정해서 여정이 정해지게 된다. 일단 결정된 여정은 막부에도 보고되기 때문에 하루라도 변경할 수가 없다. 기상 상태 등으로 무리가 따르더라도 반드시 지키지 않으면 안 되었다. 복잡한 집단 이동 프로그램을 조직하고, 그것을 정확하게 실행하는 일본 신칸센의 특성은 이러한 에도시대 이래의 역사를 통해 배양된 것이라 해도 과언이 아니다.

프랑스의 TGV는 '고속열차'이면서 동시에 '장거리 열차'이기 때문에 주로 멀리 떨어진 대도시를 연결한다. 하지만 일본에서는 대도시와 대도시 사이에 각각 특색 있는 중소도시가 연속해 있어 그것이 사람들의 이동의 결절점이 된다. 이러한 도시연속형 국토 형성도 오래전부터

이어진 일본의 특색이고, 도카이도의 53개 역참과 같은 예는 유럽에서는 전혀 찾아볼 수 없다. 도카이도의 경우 각 역참 간의 거리는 평균 6~7킬로미터에서 12~13킬로미터, 가장 짧은 경우에는 2킬로미터가 채 되지 않는다. 도중에 험준한 산길 등으로 고생하는 경우도 있지만 대체로 반나절만 걸으면 다음 역참에 도착할 수 있다. 사람들은 계절마다 변화하는 자연 경관을 바라보면서 여행을 하고, 역참에서는 마을의 축제행사 등을 구경하고, 지역의 특산 요리를 즐긴다. 일반 서민들 사이에까지 퍼진 이세신궁 참배와 성지순례는 신앙적 측면의 여행이면서 동시에 '관광하고 유람'하는 여행이기도 했던 것이다. 이세신궁과 고토히라구金刀比羅宮 같은 주요 신사는 참배객을 모으기 위한 영업맨이라고 할 수 있는 '오시御師'를 전국에 파견해서 사람들을 모으기도 했다. '오시'의 역할은 도로 안내와 참배 절차는 물론, 숙박에서 토산물 수배에 이르기까지, 오늘날의 여행사와 같은 일을 했다. 유럽에서 이른바 레저여행이 조직화되는 것은 철도가 발달한 19세기 중엽 이후가 된다. 따라서 일본이 훨씬 더 빠르다고 할 수 있다. 2011년 말부터 2012년 정월에 걸쳐 도쿄 롯폰기의 산토리미술관에서 '영주도 개도 여행했다 / 히로시게와 도카이도오십삼차'라는 제목의 전람회가 개최되었다. 그곳에는 히로시게의 출세작이 된 '보영당판保永堂版, 1833~1834'과 그 인기에 밀려 후에 제작된 '예서판隷書版' 두 시리즈가 나란히 전시되어 있어서 나는 오랜만에 에도에서 교토까지의 풍경과 역참의 풍속 등을 즐기면서 여행의 재미를 맛보았다. 히로시게가 남긴 것은 이 두 종류의 시리즈만이 아니다. 일반에게 '행서도카이도行書東海図'라고 하는 것으로 알려진 것과 '인물도카이도人物東海道'등 평생 동안 작업한 도카

이도 관련 작품은 스무 종류가 넘는다고 한다. 물론 히로시게만이 아니라 히로시게의 라이벌로 간주되는 호쿠사이葛飾北斎, 1760~1849를 비롯해 우타마로喜多川歌麿, 1753~1806, 구니사다歌川国貞, 1786~1865, 구니요시歌川国芳, 1798~1861, 에이센渓斎英泉, 1791~1848 등 많은 우키요에 화가들이 도카이도를 주제로 한 작품을 남기고 있다. 그만큼 여행의 인기가 높았다는 것을 의미할 것이다. 에도시대 이후의 이 전통은 오늘날의 신칸센에도 확실히 살아있는 것이다. (2012년)

도쿄역과 여행 문화

하나의 독립된 건축물로 봤을 때 도쿄역이 나타내는 무엇보다 큰 특색은 옆으로 긴 장대한 정면부라 할 것이다. 그것은 다쓰노 긴고^{辰野金吾,} _{1854~1919}가 익히 알고 있었던 빅토리아왕조 말기의 빅토리아 고딕의 계보를 잇는 것으로 평가할 수 있는데, 그렇다 해도 전체 길이 335미터라고 하는 가로로 긴 정면부를 갖는 역사는 철도선진국인 영국에서도, 아니 그외 유럽 어느 나라에서도 좀처럼 찾아보기 힘들다(예외로 항구와 인접한 암스테르담역 정도가 있다). 그것은 각국의 도시 형태와 밀접하게 관련되어 있다.

런던, 파리를 비롯해 로마나 빈 등 서구의 주요 도시는 과거에 성벽으로 둘러싸여 있었다. 현재는 그 성벽이 어느 나라나 거의 철거되어 없어졌지만 예전에는 그것이 도시의 외부와 내부를 명확한 형태로 구분 짓는 경계이기도 했다. 도시와 도시를 잇는 철도는 그 경계 부근까지 오게 되고, 그 이상 시내로는 들어오지 않는다. 시내 교통은 지하철이나 버스 같은 다른 시스템을 이용하여 진입하게 된다. 따라서 철도역은 도시의 경계 부근이 마지막 역이 된다. 즉 종착역이 되는 것이다. 그렇다면 그 종착역이 시내에서 본 역의 얼굴, 즉 정면부가 된다. 역 정면에서 구내로 들어가면 앞에서 안쪽으로 쭉 선로가 깔리는데 그것

이 종착역의 기본 형태다.

예를 들면 파리의 경우 TGV 남동선의 시발역인 리용역을 비롯해 동역, 북역, 생 라자르역, 몽파르나스역 등은 모두 구시가의 초입에 위치하고 있고, 역사의 정면은 시내로 향하고 있다. 유일한 예외는 파리 중심부, 루브르궁 주변에 세워진 과거의 오르세역이다. 이 역은 1900년 만국박람회 때 관객을 실어나르기 위해 특별히 조성된 역사로 만박 종료 후 폐선되었다. 현재는 그 역사가 미술관으로 활용되고 있다는 것은 널리 알려진 바이다.

하지만 도쿄역은 중앙정차장(중앙역)이라 하여 처음부터 종착역이 아닌 통과역으로 구상되어 있었다. '환상의 계획안'에 그친, 일본정부의 의뢰로 추진했던 1886~87년의 윌리엄 베크만Wilhelm Böckmann, 1832~1902의 관청집중계획[63]에도 중앙역은 통과역으로서 하나의 중요한 위치를 차지하고 있다. 그후 여러 우여곡절을 거치면서 1903년, 다쓰노 긴고에게 중앙정차장 설계가 위탁되었는데, 그때도 일본철도주식회사에서는 중앙정차장을 동북 방향의 관문인 우에노역과 도카이도선이 출발하는 신바시(현재의 시오도메)역을 연결하는 중앙역으로 계획이 진행되었다. 이어서 1906년에 일본철도회사가 다른 민간 17개 사와 함

63 메이지시대의 수도 정비계획. 의사당과 관청 등을 가스미가세키 부근에 집중시키고, 파리와 베를린처럼 화려한 바로크 건축 도시를 건설하고자 했다. 당시 외무대신이었던 이노우에 가오루井上馨는 1886년, 내각에 임시건축국을 설치하고 총재에 취임. 그리고 독일 건축가 윌리엄 베크만에게 도시계획 및 주요 건축물 설계를 의뢰하였다. 일본에 온 베크만은 가스미가세키를 도시의 중심축으로 삼고 중앙역, 극장, 박람회장, 관청가, 국회의사당 등을 배치하는 장대한 도시계획을 세웠다. 그러나 이것은 재정상 실현 불가능한, 환상에 불과한 계획이었고 게다가 1887년 이노우에가 실각함으로써 관청집중계획은 무산되었다.

께 국유화되고, 2년 후에 철도사업을 총괄하는 철도원이 창설되었을 때 북과 남을 잇는 중앙정차장의 역할은 명확하게 국책으로 자리매김하게 된다. 즉 도쿄역은 당초부터 통과역으로 설계되었던 것이다.

통과역의 경우, 정면에서 역내로 들어온 승객 입장에서 보면 선로는 안쪽으로 향하는 것이 아니라 좌우로 깔리게 된다. 당연히 역사도 그것에 대응하는 형태가 될 수밖에 없다. 철도의 주역은 뭐니뭐니 해도 선로이기 때문에 역사 건축은 어떠한 양식을 채택하건 길게 뻗는 선로와 플랫폼을 커버하는, 가늘고 긴 장방형이 설계도의 기본이 된다. 종착역에서는 장방형 설계도의 짧은 쪽 변이 도시로 향한 정문, 즉 정면부가 되지만 통과역에서는 장변 쪽이 도시로의 얼굴이 된다. 도쿄역이 중앙역으로서는 유례가 없는, 이상할 정도로 가로로 긴 정면부를 보이는 것은 그 때문이다.

유럽형의 종착역은 중앙부분에 높은 탑을 세우거나 합각^{合閣}머리에 'ㅅ'모양을 강조하거나 해서 기념비적인 효과를 노리는 정면부를 구상하는 경우가 많다. 사실 대개 서구의 역사^{驛舍}는 그러한 중앙집약형의 정면부를 가지고 있다. 중세 이후 라틴식 십자형 설계를 전통으로 하는 성당건축에서 긴 복도의 끝, 즉 서쪽 정면부가 도시로 향하는 얼굴이 되는데 그 정면부를 장엄하게 장식하는 전통의 흔적이 역사의 얼굴에도 반영된 것인지도 모르겠다.

하지만 도쿄역처럼 가로로 긴 정면부의 건축에서는 그러한 중앙집약형의 해결책이 적용되기 어렵다. 다쓰노 긴고는 중앙 부분에 삼각 지붕을 올린 주현관을 설치하고, 동시에 좌우 양끝에 원형의 돔을 세워 좌우 균형을 유지하면서 전체적으로 하나로 통일된, 안정감 있는 뛰어

개통 당시의 도쿄역 역사

난 디자인을 실현하였다. 이는 아
주 훌륭한 해결책이라 할 수 있다.

하지만 전장 335미터나 되는
이 정면부를 수도의 도시계획 속
에서 어떻게 살릴 것인가는 그리
간단한 문제가 아니다. 무엇보다
도 이만큼 가로로 긴 건물을 한눈

파리 동역의 그림엽서

에 보기 위해서는 전면에 넓은 공간을 필요로 한다. 그래서 예전의 윌
리엄 베크만이 계획했던 역전 광장의 구상이 모습을 바꾸어 등장하게
되었다. 2012년 현재 역사복원공사와 함께 역전 광장 정비계획이 진
행 중이다. 그것은 역사의 중앙현관에서 황거로 이어지는 넓은 미유키
도리行幸通り 주위에 넉넉한 공간을 확보하고, 그 바깥에 광장을 에워싸
듯이 고층빌딩을 배치한다는 계획이다. 동시에 도쿄역 건너편 야에스
八重洲口에도 정면부의 시야를 가리고 있던 철도회관이 철거되고, 마찬
가지로 남과 북에 고층빌딩이 들어섰다. 도쿄역 복원은 역사의 보존만

이 아니라 수도의 도시정비계획을 촉진하는 기폭제가 되기도 했던 것이다.

역사 건축뿐 아니라 도시계획에도 결정적으로 영향을 미친 도쿄역의 이러한 성격은 오랜 동안의 일본인의 '여행 문화' 전통에 의해 만들어진 것이다. 철도 기술은 물론 유럽에서 들여온 것이지만, 그것을 어떻게 일본 국토에 적용하고 운영할 것인가에는 예로부터의 전통이 지금도 살아있는 것이다. 그것은 신칸센시대가 되어 더욱 명확해졌다고 할 수 있다.

프랑스의 TGV 철도망에서는 파리의 동역에서 출발하는 유럽동선과 리용역을 출발점으로 하는 남동선이 별개로 이어져 있지 않다. 하지만 일본에서는 도호쿠(도쿄-신아오모리) 및 죠에쓰·나가노신칸센(도쿄-니가타·나가노)과 도카이도신칸센(도쿄-신오사카)은 도쿄역을 결절점으로 하여 하나로 연결되어 있고, 나아가 큐슈신칸센까지 이어져 있다. 이번 복원공사가 완료된 도쿄역은 일본의 뛰어난 기술력을 증명하는 결과물이면서 동시에 오랜 전통에 기반한 문화유산이기도 하다.

(2012년)

로봇과 일본문화

로봇에 대한 저항감과 친근감

로봇이란 용어가 처음 등장하는 것은 체코슬로바키아의 작가 카렐 차페크[64]의 작품에서다. 20세기 후반의 테크놀로지의 발달은 그가 꿈꾼 '인간의 일을 대신하는 기계'로서의 로봇의 실현을 가능하게 했다. 그것도 일반 사람들 사이에서 막연하게 그려지던 금속 피부를 가진 휴머노이드형 로봇만이 아니라 인간의 모습과는 전혀 비슷하지 않은 다양한 산업용 로봇도 등장하게 되었다. 활동 범위도 대규모 공장의 생산 과정에서 그 일부를 담당하는 것에서부터 노인과 환자를 케어하는 간병로봇, 로봇 콘테스트에서 볼 수 있는 엔터테인먼트계 로봇에 이르기까지 아주 폭넓은 분야에서 이루어지고 있다. 인간 생활과 관련되는 로봇의 역할은 이후 더 커져갈 것이다.

그에 따라 로봇과 인간의 관계를 어떻게 생각할 것인가 하는 문제가 부상하게 되었다. 보다 일반화시켜 기계와 인간의 관계라 해도 좋을

64 1890~1938. 체코슬로바키아의 극작가·소설가. 희곡〈로봇〉과〈곤충의 생활〉에서 사회적 병폐를 통렬히 비판했다. 20세기 세계문학가 중에서 가장 빛나는 대표적 작가 중의 한 사람으로 사회적 SF의 선구적 작품인 『절대자 제조공장』, 『도롱뇽 전쟁』 등을 저술했다.

것이다. 로봇은 테크놀로지문명의 성과를 구사하여 만들어진 결과물이다. 그 점에서는 다른 근대문명의 소산과 마찬가지로 국경을 초월하는 보편적 존재이지만 그 로봇의 이용 방식, 더 단적으로 말해 로봇과의 상호관계는 국가에 따라 민족에 따라 항상 동일한 것은 아니다. 거기에는 각국의 역사적·문화적 조건에서 기인하는 차이가 보이기 때문이다.

　내가 이 문제를 확실하게 인식하게 된 것은, 1970년대 이탈리아에서 열린 '테크놀로지와 문화'라는 주제의 어느 국제 심포지엄에 참가했을 때였다. 당시는 공장 생산에 투입되는 로봇의 도입이 한창 이루어지던 시기로, 일본은 그 일에 특히 적극적이었고 어느 정도 실적도 올리고 있었다. 심포지엄 석상에서 이탈리아 측 참가자로부터 로봇의 도입을 방해하는 커다란 요인 중 하나로 노동자들의 심리적 저항이 있는데, 일본은 이 문제를 어떻게 대처하고 있느냐는 질문이 제기되었다. 이 질문은 일본측 참가자를 당혹시키기에 충분했다. 로봇의 등장으로 자신들의 일자리가 빼앗길지 모른다고 하는 불안이라면 이해할 수 있다. 그것은 일반적인 노동문제와 마찬가지로 노동자들이 일자리를 잃지 않도록 대책을 강구하면 되는 문제다. 하지만 이탈리아 사람들이 말하는 '심리적 저항'이라는 것은 기계가 인간을 대신하는 것에 대한 혐오감, 또는 인간의 영역이 기계에 의해 침범 당하는 것에 대한 반발심인데, 그 때문에 이탈리아 노동자는 쉽게 로봇을 받아들이려고 하지 않는다는 것이다.

　이탈리아 측의 이 질문에 대해 일본인 참가자가 당황한 이유는, 일본에서는 그러한 '심리적 저항'이 전혀 없었기 때문이다. 일본의 노동

자들은 로봇을 아무 저항 없이 받아들였을 뿐만 아니라 로봇에게 '하나코'라든지 '모모에짱'과 같은 이름을 붙여주기도 하고 리본을 달아주기도 했다. '모모에짱'은 당시 아주 인기 있던 가수의 이름이다. 그리고 기계 상태가 나쁠 때는 '오늘은 모모에짱의 컨디션이 좋지 않다'는 식으로 말했다. 즉 일본에서는 로봇이 처음부터 인간과 같은 직장 동료로 받아들여졌던 것이다.

일상의 도구에도 마음과 생명이 있다고 여기는 일본인

이것은 일본인이 예로부터 동물이나 식물은 물론 생명이 없는 일상 도구류에도 인간과 미찬기지로 감정이 있는 '유징의 존재'로 생각하는 정서와 무관하지 않을 것이다.

이러한 일본인의 심리적 경향을 나타내는 것 하나로, 오늘날에도 일본 각지에서 널리 행해지고 있는 '바늘공양'을 들 수 있다. 이것은 재봉 바늘에 대해서, 평소의 노동에 감사하며 그 노고를 위로하기 위해서 정성껏 종이에 싸서 쉬게 한다거나, 그 기능이 다한 것은 두부나 곤약 같은 부드러운 것에 꽂아 신사에 바치는 연중행사의 하나이다. 또 오래 사용해서 더 이상 그 기능을 할 수 없게 된 붓을 정성껏 무덤에 묻어 공양하는 '붓무덤'도 전국의 신사와 사찰에서 흔히 볼 수 있다. 일본인에게 있어서 바늘과 붓은 단지 생명이 없는 도구가 아니라 서로 소통할 수 있는 동료이고, 따라서 쓸모가 없게 된 경우에도 그대로 내다버리는 것이 아니라 인간에게 하듯이 그에 걸맞는 방식으로 애도하

는 풍습이 오늘날까지 이어지고 있는 것이다.

불어에서 '정물'을 '죽은 자연'을 의미한다. 하지만 일본인의 전통적인 자연관은 자연 속의 삼라만상은 모두 생명을 가진 존재로 인식한다. 따라서 재봉 도구나 필기용구처럼 일상에서 자주 사용하는 도구는 동시에 마음의 벗이자 함께 일하는 동료이기도 하다. 이것은 최신 테크놀로지에 의한 도구인 로봇의 경우도 예외는 아니다.

16세기 중엽의 〈백귀야행회권百鬼夜行絵巻〉 속에는 우산, 거문고, 기모노, 그 외에 일상생활에서 흔히 사용하는 물건들이 마치 살아있는 생물처럼 쪼르륵 행렬을 이루어 걸어가는 모습이 그려져 있다. 횃대에 걸린 하카마(일본남자의 하의)가 행렬에 끼려고 몸부림치다가 미끄러져 떨어지는 모습이나, 본래 방안에 자리잡고 있어야 할 거문고에 다리가 달려 꿈틀꿈틀 걸어가는 모습은 약간 괴기스럽기는 하지만 동시에 어딘가 유머러스한 재미도 있어 화가의 유희를 느끼게 한다. 이 기이한 행렬을 그리게 한 것은, 이러한 사물도 역시나 의지와 감정을 가진 살아 있는 존재라고 하는 사상이었다. 에도시대에는 이외에도 두부가 인간이 된 '두부 동자' 같은 기묘한 요괴가 다양하게 등장하는데 서구 회

〈백귀야행회권〉(부분). 에도시대. 도쿄국립박물관 소장

화사에서는 이러한 예가 딱히 떠오르지 않는다. 창조주인 신에 의해 창조된 세계에서 인간과 그 외의 피조물은 확연히 구별되고, '죽은 자연'은 어디까지나 죽은 자연일 뿐이다.

애니미즘과 최첨단기술의 공존

마드리드의 프라도미술관에 있는 히에로니무스 보스의 세 폭 제단화 〈쾌락의 정원〉 중에서 오른쪽 판넬에 그려진 처참한 지옥도 속에 하프와 나팔 등의 악기가 등장한다. 그래서 이 판넬은 '음악지옥'으로도 불리는데, 그렇다고 그곳에서 우아한 음악이 연주되는 것은 아니다. 악기는 지옥에 떨어신 죄인들의 고문도구로 그려져 있는데, 그 생뚱맞은 역할이 지옥의 공포를 한층 강조하고 있다. 실제 거대한 하프의 현에 매달려 괴로워하고 있는 죄인의 모습은 보스의 가공할만한 상상력을 충분히 말해주고 있다. 하지만 하프는 자신의 의지로 죄인을 고문하고 있는 것은 아니다. 악기는 어디까지나 그냥 도구일 뿐이다.

마찬가지로 고야의 판화를 비롯해 다수의 회화나 이야기책에 등장하는, 빗자루를 타고 공중을 나는 마녀의 경우도 빗자루라는 물체에 공중을 비행할 수 있는 힘이 있는 것은 아니다. 하늘을 날 수 있는 것은 마녀의 마법 때문이다. 따라서 마녀가 없으면 빗자루는 단순한 물체에 지나지 않는다. 만약 그 빗자루가 〈백귀야행회군〉에 나오는 우산이나 거문고처럼 마녀의 힘을 빌리지 않고 스스로 걷거나 하늘을 날거나 했다면, 서양인들은 '빗자루도 인간과 같은 생명체'로 생각하지 않

히에로니무스 보스 〈쾌락의 정원〉(부분, 우측 판넬), 1490
〜1510년, 프라도미술관 소장, 우측은 하프 확대 그림

고 '빗자루에 마녀가 올라 탔다'고 생각해 이것을 기피하려고 할 것이다. 이탈리아의 노동자들이 로봇에 대해 갖는 '심리적 저항'이라는 것은 이 기피 감정에 가깝다.

동물이나 식물만이 아니라 생명이 없는 일상의 사물에도 생명이 있다고 생각하는 일본인의 이러한 자연관은 통상 '애니미즘'이라 불린다. 그것은 먼 고대에는 여러 민족에서 공통으로 볼 수 있었던 것이지만 문명의 진보와 함께 점차 극복되면서 사라졌다고 생각해 왔다. 그러나 일본문화의 특징 중 하나는, 이러한 '애니미즘적 세계관'은 현대에 이르기까지 이어지고 있고, 게다가 그것이 최첨단 기술과 모순됨없이 공존하고 있다는 점에 있다. 사실 일본의 로봇 개발자들은 인간의 일을 대신하는 산업용 로봇과 함께 소니의 AIBO[65]로 대표되는 감정이입이 가능한 로봇, 인간과 소통할 수 있는 로봇을 만들어내기 위해 애쓰고 있다.

차페크의 상상력이 만들어낸 '로봇'은 본래 '노예', '고된 노동'을 의미하는 체코어 로보타Robota에서 유래한다. 그 의미에서도 분명히 알 수있듯이 서구의 로봇은 힘들고, 더러운 일을 해야 하는 존재였다. 그래서그 로봇이 자신의 의지를 갖게 되었을 때는 스텐리 큐브릭1928~1999 감독의 『2001년 스페이스 오디세이』[66]의 인공지능 컴퓨터 '할'이나 『매

65 소니에서 1999년 6월에 시판된 세계 최초의 애완용 로봇이다. 리튬 이온 전지로 작동하며 인공지능을 탑재하였고, 64비트 RICS 프로세서와 16MB 램, 8MB 메모리스틱을 갖추고 있다. 2006년 소니의 구조조정으로 생산과 판매가 중단되었다.

66 인류에게 문명의 지혜를 가르쳐 준 검은 돌기둥의 정체를 밝히기 위해서 목성으로 향하는 디스커버리호 안에는 선장 '보우만'과 승무원 '풀', 전반적인 시스템을 관장하는 인공지능 컴퓨터 '할'이 타고 있다. 평화롭던 우주선은 '할'이 스스로 '생각'하기 시작하면서부터 위기를 맞는다. 특히 이 영화는 일각에서는 1960년대 작품으로 인간이 아직

트릭스』의 안드로이드들처럼 인간을 대적하는 존재로 자리잡게 되었다. 하지만 일본인의 상상력이 만들어낸 로봇은 무쇠팔 아톰이나 도라에몽[67]처럼 인간에게 아주 친숙한 존재들이다. 그 도라에몽 로봇을 실제로 만들어낸 반다이사의 '도라에몽 프로젝트'의 개발 담당자는 '단순히 일만 하는 것이 아니라 인간과 커뮤니케이션할 수 있는, 안심하고 함께 할 수 있는 친구로서의 로봇'을 지향했다고 말하고 있다. 로봇이 인간의 친구라는 것은 일본인에게 있어서는 당연한 전제인 것이다.

가라쿠리인형[68]에서 계승된 기술 유산

물론 실제로 로봇을 만들어내기 위해서는 기계에 대한 친근감과 함께 고도로 뛰어난 기술이 필요하다. 일본은 메이지기 이후 서구의 기술문명을 받아들여 재빠르게 근대화를 달성할 수 있었는데, 그 성공의 배후에는 에도시대 이후 축적되어 온 기술 유산이 있었다. 16세기 중엽, 서구 세계에서 조총이 전해지자 일본인은 재빨리 그것을 받아들여 일본식 조총을 생산하게 되었고, 이후 16세기 말에는 세계 유수의 조총 보유국이 되었다. 이 사실은 새로운 것에 대한 일본인의 강한 호기심과 더불어 일본의 기술 수준이 아주 높았음을 말해준다.

달에 가기 전에 만들어진, 기념비적인 SF우주영화로 평가하기도 한다.

67 어린이 돌보기용 고양이형 로봇(친구형). 뭘 해도 엉성하고 제대로 하는 일이 없는 초등학생 노진구를 서포트하기 위해 22세기의 미래에서 찾아온다.

68 실, 태엽 등을 이용하여 움직이게 만든 화려하고 섬세한 일본 전통의 자동인형으로, 차를 나르는 인형, 활 쏘는 인형, 붓글씨 쓰는 인형 등 다양하다.

또한 같은 시기, 서양의 시계를 견본으로 한 정교한 시계도 일본에서 만들어졌다. 게다가 시계의 경우는 일본에서 이용되고 있던 부정시법에 기초한, 세계에서도 그 유례를 찾아볼 수 없는 화시계和時計[69]까지 만들어냈다. 부정시법이란 해가 떠서 해가 질 때까지의 낮의 길이를 시간의 기본단위로 하기 때문에 시간은 당연히 계절에 따라 다르고, 낮과 밤의 길이에도 달라진다. 구체적으로는 낮과 밤에는 시간의 진행 속도를 바꾸지 않으면 안된다. 그 변환을 자동적으로 바꾸는 화시계는 놀라운 고도의 기술적 달성이라고 할 수 있다.

이 화시계의 정교한 기술을 놀이의 영역에 응용한 것이 에도시대의 로봇이라 할 수 있는 '가라쿠리인형'이다. 오늘날에도 각지에 그 실례가 남아 있는데, 가라쿠리인형은 에도시대에 아주 인기가 높았고, 18세기 말에는 그 인형의 제작 방법을 싱세하게 도해한 전문서까지 간행되었다. 예를 들면, 가장 널리 알려져 있는 '차를 운반하는 인형'은 손위의 찻쟁반에 찻잔을 올리면 자동적으로 손님 쪽으로 걸어가기 시작하고 손님이 찻잔을 들면 딱 멈춘다. 그리고 손님이 다시 찻잔을 놓으면 스스로 180도 방향을 바꾸어 주인 쪽으로 돌아가는 인형이다. 즉 그것은 자동제어 메커니즘을 내장한 작고 예쁜장한 로봇이라고 할 수 있다.

아주 흥미로운 것은 18세기는 서구도 자동인형의 전성기였다는 점이다. 쟈크 드 보캉손[70]이 제작한 '피리부는 인형'은 지금은 남아있지

69 일본 에도시대부터 메이지 초기(19세기 중기)에 제작, 사용된 시계. 부정시법을 이용하기 위한 기구가 장착된, 세계에서도 유례가 없는 시계. 1873년, 일본은 정시법으로 바뀌면서 막을 내렸다.

70 1709~1782. 프랑스의 발명가. 각종 극장용 자동악기와 자동인형을 만들었고, 비단 공

않지만 손가락과 혀의 미묘한 움직임으로 열두 곡의 다른 음악을 연주할 수 있었다고 한다. 유럽과 일본에서 거의 시기를 같이 하여 로봇의 원형이라고 할 수 있는 형태가 등장하고 있는 것이다. 단, 보캉손의 '피리부는 인형'이 강철로 된 태엽과 톱니바퀴를 이용하고 있는 것에 반해 일본의 가라쿠리인형은 태엽에는 고래 수염, 톱니바퀴와 그 외의 부품에는 나무와 대 등, 모두 자연 소재를 이용하고 있다는 점에서 일본적 특색을 볼 수 있다.

그 후 19세기 중엽에는 가라쿠리인형의 달인이라 하여 '가라쿠리 기에몬儀右衛門'이라 불리던 다나카 히사시게田中久重, 1799~1881가 '활 쏘는 인형' 등을 만들어 보는 이들을 즐겁게 했다. 이 다나카 히사시게가 메이지유신 후에 개설한 '다나카제작소田中製作所'는 오늘날 도시바東芝의 전신이다. 이처럼 에도시대 기술의 역사는 현재에까지 이어지고 있다고 할 수 있다. 이러한 높은 수준의 테크놀로지 유산, 그리고 도구와 기계도 인간의 범주로 보는 애니미즘적 세계관의 행복한 융합 위에 오늘날 일본의 로봇 세계가 구축되어 있는 것이다. (2003년)

* 불어로 쓰여진 본고를 저자가 일본어로 번역했다.

장의 감독으로 일하면서 각종 직기의 개량에도 힘썼다. 특히 후일의 자카드 직기, 송출대가 딸린 선반의 기초가 되는 기계장치 등을 발명했다.

세계 유산으로서의 후지산

이번에 후지산이 유네스코의 세계유산에, 그것도 '문화유산'으로 인정받은 사실이 큰 화제가 되었다. 어떤 형태로든 인간이 손 댄 적 없는, 이른바 '본래 그대로'의 자연을 문화로 인정하는 것은 유네스코 위원들에게도 처음 있는 일이었던 것 같다. 당초 일본이 문화유산으로 등록을 신청했을 때의 명칭은 단순히 '후지산'이었다. 이에 대해 세계유산위원회의 자문기관이자 일본에서 현지조사도 담당했던 '이코모스International Council on Monuments and Sites (국제기념물유적회의)'로부터 명칭을 '후지산 — 신앙의 대상과 예술의 원천'으로 하도록 제안을 받았고, 최종적으로 그 명칭으로 등록이 승인되었다. 사실 자연유산이든, 문화유산이든 세계유산으로 인정받기 위해서는 그것이 그 유례가 없는 유니크한 것일 것, 동시에 탁월한 인류 보편적 가치를 지닐 것 등이 기본 조건으로 요구된다. 그렇다면 이번의 등재는 후지와 밀접하게 결부된 일본인의 신앙 형태 및 예술 창조, 즉 그 정신성과 미적 감성이 일본만의 독자적인 것이면서 동시에 인류 공통의 문화유산이라는 것을 다시금 확인한 것이라 할 수 있다.

실제 고대의 『만엽집』 시대부터 '하늘과 땅이 갈라지며 생긴 거룩하고 고귀한 후지산의 높은 봉우리, 멀리 올려다보니 하늘을 지나는 태양

도 가리고 밤하늘에 빛나는 달님도 가리운다……'(야마베노 아카히도)라
고 칭송을 받았다. 후지는 구름을 뚫고 높이 솟은 산 정상과 길게 우미한
산자락을 이루는 그 수려한 형세로 사람들에게 칭송과 경외의 마음을
불러 일으키고, 천상계에서 선녀가 춤을 추며 내려오고, 해묵은 신룡이
거하는 성스러운 산이라고 하는 신앙의 대상이 되었다. 위의 『만엽
집』에 수록된 다카하시 무시마로高橋虫麻呂의 장가長歌에서는 '후지는 해 뜨
는 나라, 야마토쿠니(일본)를 진호하는 영묘한 위력이 가득한 신이
자……'라고 노래하고 있다. 후지산은 실로 '신' 그 자체였던 것이다.

 후지는 또한 종종 연기를 뿜어 올리고 때로는 불을 토해내며 살아온
산이기도 하다. 그것은 이 성산聖山에 한층 신비한 이미지를 갖게 했을
것이다. 『사라시나닛키更級日記』[71]의 저자는 전에 아버지와 함께 관동에
서 교토로 돌아오던 중 가까이에서 후지의 모습을 보고 '이 산은 도저
히 세상 것으로는 보이지 않을 정도다'고 감명 깊었던 인상을 회고하면
서 '저녁에는 불이 활활 타오르는 것도 볼 수 있었다'고 기록하고 있다.
이 활활 타오르는 불은 '성화神火'로서 숭배되었고, 따라서 불의 신 아사
마에게 바치는 아사마 신사浅間神社가 지어졌다. 즉 아사마신사는 후지신
앙에 근거해 후지산을 신격화한 신사인 것이다.

71 헤이안시대 중기(9세기)의 일기문학. 전 1권. 헤이안시대 일기 문학의 대표작으로 꼽힌
 다. 저자는 후지와라노 다카스에菅原孝標의 딸(이름은 전해지지 않는다). 1920년 13세 때
 부임을 마치고 가즈사上総(현 치바현)에서 교토로 돌아가는 아버지를 따라서 여행한 때
 부터 거의 40년간의 일을 기록한 회상기이다. 전반의 소녀시대에는 모노가타리, 특히
 겐지모노가타리에 대한 강한 동경을 담고 있으며, 이후 가까운 친족과의 이별이나 사
 별, 궁중에서의 일, 결혼 등을 거치면서 현실에 낙담하면서도 꿈이나 참배 이야기를 반
 복적으로 기술, 신불에 매달린다. 항상 무언가를 동경하고 기대하며 살았던 여성의 일
 대기로 헤이안시대 귀족 여성의 생활을 기록한 귀중한 자료다.

중세 말기 이후 후지신앙이 널리 퍼지면서 후지를 참배하기 위해 산에 오르는 사람들이 많아지게 되자 그 절차나 안내를 겸하여 '참배만다라'라고 불리는 회화가 여러 점 만들어졌다. 산에 오르는 행위는 등산 그 자체가 목적이 아니라 어디까지나 신앙 행위, 즉 '참배'인 것이다. 현재 후지산 본영 아사마 신사에 소장되어 있는 무로마치시대 후기의 〈후지참배만다라富士詣曼荼羅〉에는 아래쪽에 미호반도의 송림三保の松原[72]를 포함해 산기슭의 풍경이 펼쳐져 있고, 위쪽에는 하늘에 일륜 월륜이 빛나고, 해와 달보다 더 높게 후지산의 모습이 그려져 있다.

산기슭에 위치한 아사마 신사 경내에서 목욕재계로 몸을 깨끗이 하고 흰옷차림으로 등배登拜하는 사람들이 열을 지어 산 정상으로 오르는 모습이 극명하게 그려져 있는 것도 아주 흥미롭다. 그리고 산 정상의 세 봉우리에는 각 봉우리마다 부처의 모습이 그려져 있다. 후지산은 또 불교의 성지이기도 했던 것이다. 사실 메이지 초기의 신불분리령神仏分離令[73]에 의해 불교의 잔재가 없어지기 전까지 후지산에는 대일여래를 모시는 사찰이 신사와 공존해 있었다. 후지산뿐 아니라 신사 경내에 불교 사원이 있어서 사찰과 함께 신도의 신을 모시는 예는 일본 각지에서 흔히 볼 수 있다. 개인 집에서도 신단과 불단의 공존이 조금도

72 시즈오카현 기요미즈구의 미호반도에 있는 경승지. 유네스코의 세계문화유산 '후지산 ─신앙의 대상과 예술의 원천'의 구성 자산으로 등록되어 있다. 송림은 약 7km의 해안에 약 3만 그루의 소나무가 있는 울창한 숲이다. 소나무 숲의 녹음, 밀려오는 하얀 파도, 푸른 색의 바다와 후지산이 만들어내는 풍경은 우타가와 히로시게의 목판화 우키요에나 기타 수많은 회화, 와카로 표현되어 왔다. 미호의 송림 일각에는 천녀 전설로 유명한 하고로모의 소나무가 있고, 매년 10월에는 미호 하고로모 노가쿠能樂가 열린다.

73 신불습합을 금지하고 신도와 불교를 명확하게 구별하여 '신도의 국교화'를 꾀한 메이지 초기 유신정부의 종교정책이다. 이에 따라 불교를 배척하여 사찰과 불상을 훼손하는 불교배척운동이 일어났다.

이상하지 않은 것처럼, 일본인의 신앙 형태는 이교신의 예배를 엄격하게 금하는 서구 세계와는 크게 다른, 극히 일본적인 특색이라 할 수 있다. 이처럼 신화의 세계도, 불교의 가르침도, 민간신앙도 차별없이 받아들여 유연하게 우뚝 솟은 후지산의 모습은 바로 일본인의 신앙의 모습을 잘 보여주는 것이라 할 수 있다.

후지산이 문학, 미술, 공예, 연극 등 다양한 예술분야에서 많은 명작의 영감의 원천이 되었다는 사실은 그 문화적 가치를 뒷받침해 주는 또 하나의 중요한 증거일 것이다.

와카의 세계에서는, 앞서 본 『만엽집』에는 야마베노 아카히도와 다카하시 무시마로 외에도 후지를 노래한 와카가 다수 수록되어 있다. 이후 현대의 가인에 이르기까지 때로는 후지의 아름다움을 노래하고, 때로는 후지에 의탁하여 마음의 생각을 노래하기도 했는데, 그 예는 너무 많아서 일일이 셀 수 없을 정도다. 예를 하나 든다면 사이교가 그의 만년에 생애 최고의 회심작으로 꼽았다고 하는 와카를 살펴보자.

바람에 날려
후지산의 분연이
하늘로 사라지듯
갈 바를 알 수 없는
이내 미음이구나

風になびく富士の煙の空に消えてゆくへも知らぬわか思ひかな

이 노래를 읊은 사이교법사는 처자식을 두고 출가하여 평생을 유랑했다. 이 노래는 그런 자신이 어디로 가야 할지, 연기에 빗대어 자신에게 물었던 와카다. 이 한 수에는 경외의 마음을 가지고 우러러 볼 뿐만 아니라 자신의 생각을 반영해 주는, 그리고 마음을 기댈 수 있는 친근한 후지의 모습이 떠오른다. 이같은 심정 표현은 평생을 여행하며 보낸 근대의 가인 와카야마 보쿠스이若山牧水, 1885~1928의 와카를 통해서도 엿볼 수 있다.

후지여 용서하오
오늘 저녁 무연히
눈물이 나니
눈물을 머금은 채
그대를 바라보오

富士よゆるせ今宵は何の故もなう涙はてなしなれを仰ぎて

이처럼 가인들도 후지를 주제로 한 많은 명곡을 남기고 있다. 가장 잘 알려진 예의 하나는 화가로서도 걸출했던 인물로 넓게 펼쳐진 송림 위로 당당한 후지의 모습을 그린 걸작품 〈부악열송도富嶽列松図〉를 남긴 부손의 한 수일 것이다.

후지만 남긴 채
천지를 덮어가는

어린 잎이로다

不二⁷⁴ひとつうづみ残して若葉かな

 설산과 대비를 이루는 싱그러운 신록의 회화적 세계, 특히 그 청명한 색채 표현을 이어받아 신선하고 모던한 감각으로 색채의 대비를 노래한 미즈하라 슈오시_{水原秋桜子, 1892~1981}의 한 수도 잊을 수 없다.

푸른 후지 속

하얀 자작나무도

새싹 틔운다

青富士は立てり白樺も若葉せり

 또한 '모노가타리_{物語}⁷⁵의 원조'라 불리는 『다케토리 모노가타리_{竹取物}_語』⁷⁶와 『이세모노가타리_{伊勢物語}』⁷⁷, 『소가모노가타리_{曾我物語}』⁷⁸ 등을 비

74 '不二'는 富士와 소리가 같다. 바로 '둘을 허락하지 않는 산' 유일무이한 절대적 존재로서의 후지를 의미한다. 초여름의 압도적인 생명력을 상징하는 '새싹'일지라도 그것의 지배를 절대 허락하지 않는 신성불가침의 존재로서의 후지를 노래했다.

75 헤이안시대_{794~1192}에 발생한 문학 양식. 가공의 인물이나 사건을 가나로 쓴 산문에 와카를 섞어서 기술한 것으로 10~11세기를 정점으로 많은 작품이 나왔다. 『다케토리모노가타리_{竹取物語}』 이후 『겐지모노가타리_{源氏物語}』에 이르기까지, 사상과 감정 표현 등에 있어서 고도의 문학적 달성을 이루고 있다.

76 가나로 쓰여진 최초의 모노가타리. 성립 연도와 작자 모두 미상. 대나무 속에서 발견되어 노부부 손에서 자란 소녀 가구야히메를 둘러싼 기담으로 9세기에서 10세기경에 성립된 것으로 추정된다. 가나로 쓰여진 최초의 모노가타리. 오늘날에는 '가구야히메'라는 타이틀로 그림책, 애니메이션, 영화 등 다양한 형태로 향유되고 있다.

롯해 수많은 모노가타리, 설화, 소설이 다양한 형태로 후지를 주제로
이야기하고 있고, 그것이 삽화를 통해 그림이나 공예, 나아가 노能와
가부키의 무대 예술을 화려하게 장식하는 데도 쓰이고 있다. 이것들은
예술의 원천으로서의 후지의 공덕이 얼마나 큰지를 잘 말해주고 있다
할 것이다.

회화 분야에서 현존하는 가장 오래된 후지 그림은 호류지法隆寺의 보
물관(도쿄국립박물관)이 관리하고 있는 〈쇼토쿠태자회전聖徳太子絵伝〉이다.
태자가 검은 명마를 타고 후지산을 넘어갔다고 하는 전설을 그린 것으
로 11세기 중반의 작품이다. 이후 화성畵聖이라 불리는 셋슈雪舟, 1420~1506
를 필두로 이 설봉을 주제로 하여 그림을 그린 화가는 이루 헤아릴 수
없이 많다. 특히 에도시대에 호쿠사이葛飾北斎, 1760~1849, 히로시게歌川広重,
1797~1858를 대표로 하는 우키요에의 인기가 후지의 이미지를 널리 일
반 서민의 마음에도 각인시켰다는 점 역시 간과해서는 안 될 것이다.
호쿠사이의 〈부악삼십육경富嶽三十六景〉과 히로시게의 〈명소에도백경〉 등
이 19세기 후반, 바다를 건너 유럽에 전해져 휘슬러, 모네, 고흐, 보나
르 등에게 큰 영향을 준, 이른바 '자포니즘' 붐을 불러일으켰던 것은 잘
알고 있을 것이다. 화가들만이 아니라 조각가인 카미유 클로델은 〈부
악삼십육경〉중의 하나인 '가나가와 해변의 격랑神奈川沖浪裏'에 자극을 받
아 〈파도〉라는 제목의 조각작품을 만들어냈고, 음악가 드뷔시의 교향

77 헤이안 시대(10세기)의 노래이야기. 작자와 성립 연대 미상. 125단으로 구성되어 있고,
아리와라노 나리히라在原業平로 추정되는 남성의 생애를 연애를 중심으로 그렸다. 서정
적인 작품으로 널리 사랑받았고 근대에 이르기까지 일본 문단에 많은 영향을 미쳤다.

78 가마쿠라시대1192~1333 초기에 일어난 소가曾我 형제의 복수를 소재로 한 군기모노가타
리軍記物로 불교색이 짙고 일본과 중국의 설화를 다수 수록하고 있다. 소가설화의 집대
성으로 후대 문학에 큰 영향을 미쳤다.

하타노 치테이(秦致貞) 〈쇼토쿠태자회전〉, 1069년, 도쿄국립박물관 소장. 왼쪽은 확대 그림

시 〈바다〉의 모티브가 되기도 했다. 〈바다〉는 유동하는 파도의 움직임을 음악으로 표현하여 인상주의 음악의 결정체로 평가받는데, 이 곡을 작곡할 때 우키요에 〈가나가와 해변의 격랑神奈川沖浪裏〉의 복제를 방에 걸어 두기도 했다고 한다. 〈바다〉의 악보 초판본 표지는 호쿠사이의 파도를 디자인한 것이다.

참고그림 가쓰시카 호쿠사이 〈가나가와 해변의 격랑〉과 드뷔시 〈바다〉의 악보 초판본 표지

그뿐만이 아니다. 예술의 힘이라고 해야 할까, '자포니즘'시대뿐 아니라 그보다 훨씬 이전, 일본이 중국대륙과 교류하던 시대도 포함하여 일본의 미술은 일본 특유의 세련된 미적 감성을 해외에 전하는 역할을 했는데, 특히 후지산 그림을 통해 일본이라는 나라에 대한 동경을 키우는 결과를 가져왔다. 일례를 든다면 도쿄의 에이세이문고永青文庫 미술관에 셋슈雪舟, 1420~1506의 그림으로 전해지는 수묵화〈후지세이켄지즈富士淸見寺図〉한 폭이 있다. 미호의 송림과 유서 깊은 명사찰 세이켄지淸

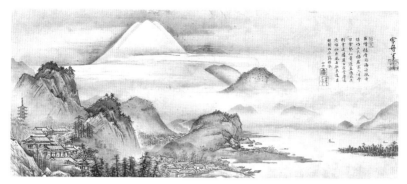

傳·셋슈〈후지세이켄지즈〉, 16세기. 에이세이문고 소장

見寺를 가로로 긴 화면의 좌우에 배치하고 그 위에 중앙에서 약간 왼쪽에 치우쳐 하얗게 빛나는 후지를 그린 뛰어난 구성으로, 그후 많은 화가들의 표본이 된 명작이다. 흥미로운 것은 화면에 중국 명대의 문인 첨중화詹仲和의 시가 적혀 있다는 것이다. 그 시는 언젠가 일본에 건너가 영봉 후지를 우러러본 후 미호의 소나무 숲에서 천녀의 날개 옷을 가져오고 싶다는 내용이다.

또 20세기 프랑스의 여성 무용가 헬렌 주그리스는 일본의 노能에 매료되어 제2차 세계대전 중에도 노악能樂 연구에 열정을 쏟았으며 전후에는 기메미술관에서 노能〈하고로모羽衣〉[79]를 상연해 비평가들로부터 격찬을 받기도 했다. 헬렌은 언제가 미호의 소나무 숲에서 〈하고로모〉를 공연하고 싶다는 염원을 갖고 있었다고 하는데, 얼마 후 공연 중 천사가 춤을 추며 사라지는 장면에서 쓰러져 그 소망을 이루지 못하고 35년의 짧은 생애를 마쳤다. 백혈병이었다고 한다. 현재 미호에는 남편이 직접 가지고 온 헬렌의 머리카락을 묻은 기념비, '하고로모 비'가 세워져 있다. '신앙의 대상'이고 '예술의 원천'인 후지는 진정한 세계문화유산이라 할 수 있다. (2013년)

79 노악能樂 작품 중 하나. 무로마치시대1338~1573에 공연했다는 기록이 있고, 오늘날에도 인기있는 레퍼토리로 상연되고 있다. 어부인 와키는 미호반도의 소나무 숲에서 소나무에 걸린 이상한 옷을 발견하고 집으로 가지고 돌아온다. 그러자 천녀가 나타나 자신의 옷이니 돌려달라고 간청하여 돌려준다. 천녀는 그에 대한 보답으로 춤을 추어 보이고는 하늘로 올라간다는 내용.

1. 언어와 이미지 - 일본인의 미의식

이 장에 수록된 것은 2014년4월, 시즈오카현지사의 의뢰를 받아 시즈오카현의 간부 직원을 대상으로 했던 강연기록이다. 단, 도판은 다수 생략했다.

2. 일본의 미와 서양의 미

「동서의 만남, 일본과 서양의 회화에서 표현 양식의 제문제」는 1991년 9월, 도쿄에서 개최된 국제미술사학회도쿄회의 '미술사에서 일본과 서양'의 기조연설로 발표된 글이다. 이 강연은 영어로 이루어졌다.

「화제유화론和製油畵論」은 미술잡지 『국화』 제1382호에 게재된 논문. 「감성과 정념 - 화제유화를 지탱한 것」은 2003년 12월부터 이듬해 2월까지 오하라미술관에서 열린 전람회 '화제유화 - 창조의 궤적'의 도록 게재 논문이다. 한편, '화제유화'라는 용어는 이때 처음 등장했다.

「세이호 예술에서 서구와 일본」은 2014년 11월부터 12월에 걸쳐 바다가 보이는 모리미술관에서 개최되었던 '탄생 150년 기념 다케우치 세이호' 전도록에 게재된 것이다.

3. 일본인의 미의식은 어디에서 오는가

「그림과 문자」, 「한자와 일본어', 「여백의 미학」, 「명소그림엽서」, 「받아들이지 않은 아악」, 「실체의 미와 상황의 미」, 「다이칸과 후지」, 「가는 봄의 행방」, 「노래와 음악교육」, 「전통주의자 후쿠자와 유키치」, 「백매

에 깃든 상념」, 「용, 호, 그리고 미술관」, 「해석은 작품의 모습을 바꾼다」, 「창조행위로서의 해석」, 「동서의 여행」, 「빛나는 몽롱체」, 「세계문화유산으로서의 후지산」은 잡지 『아스테이온』과 『대항해』에, 「습명의 문화」는 『교토신문』, 「일본인과 다리」는 잡지 『문예춘추』에 각각 게재되었다.

「도쿄역과 여행문화」는 2011년에 간행된 기록집 『도쿄역 마루노우치역사 – 보존과 복원』에 게재된 논문이다.

「로봇과 일본문화」는 2003년 10월 파리일본문화회관에서 개최된 '로봇전' 도록에 불어로 발표된 논문이다.

위 글들을 발표할 수 있는 장과 기회를 제공해주신 여러 기관, 시설, 매체에 이 지면을 빌어 감사의 인사를 드린다. 또 본서의 간행을 맡아주신 치쿠마서방, 특히 편집 담당자 오야마 에쓰코 씨에게 진심으로 감사 인사드린다.

2015년 8월 다카시나슈지

 막바지 교정 작업에 정신이 없는데 창밖에 함박눈이 쏟아져 나뭇가지가 금방 무겁게 휘어진다. 나도 잠시 여유를 가져본다.

 작년부터 코로나19로 전 세계가 발이 묶인 채 어려움을 겪고 있다. 이는 그동안의 인간들의 행적을 돌아보고 반성하는 계기가 되기도 했다.

 모두가 그랬지만 나도 개인적으로 혼자 보내는 시간들이 많아졌다. 산책하는 시간도 길어지고 주위의 자연과 한결 깨끗해진 하늘을 올려보는 시간도 많이 가졌다. 그리고 나무와 친구가 되기도 했다. 어떻게 보면 혼자 있는 시간이 많아지면서 자신에게 더 집중할 수 있는 시간을 가졌던 깃 같다.

 이번 책을 번역하면서 후쿠자와 유키치가 말한 '國光發於美術'을 생각한다. 한 국가의 아이덴티티는 정치나 경제력이 아닌 문화에서 나오며 자국의 문화에 대한 자긍심이 곧 국가의 힘이라는 것을 다시금 새겨보게 된다.

 이 자리를 빌려 한국방송통신대 일본언어문화학과 교수님들께 존경의 마음을 전하고, 또 흔쾌히 출판을 맡아준 소명출판에 깊은 감사의 인사를 드린다.

<div style="text-align: right;">

2021.1.29

김윤정

</div>